남겨진
자들을 위한
미술

일러두기

• 이 책은 아래 논문을 바탕으로 하여 전면적으로 수정·보완했다.

— 우정아, 〈돌이킬 수 없이 잃어버린 것에 대한 기억〉, 《기억하는 인간, 호모 메모리스》 (책세상, 2014년)

— 우정아, 〈마치 아무 일도 없던 것처럼: 온 가와라의 〈일일 회화〉와 전쟁의 기억〉, 《서양미술사학회 논문집》 제 27집 (2007 상반기), 52~73쪽과 〈오노 요코의 〈그레이프프루트〉: 공포와 좌절, 아브젝시옹의 퍼포먼스〉, 《미술사와 시각문화학》 제6권 (2007), 66~89쪽.

— 우정아, 〈사라진 곳에 대한 기억: 히지카타 다쓰미와 호소에 에이코의 〈가마이타치〉〉, 《한국근현대미술사학》 제18권 (2007), 159~174쪽과 〈상실의 공동체 혹은 공동체의 상실: 숭례문 신드롬〉과 양혜규의 〈사동 30번지〉에 대하여〉, 《Visual》 (2010), 44~66쪽.

— 우정아, 〈실패한 유토피아에 대한 추억: 이불의 아름다움과 트라우마〉, 권행가 외, 《시대의 눈: 한국 근현대미술가론》 (학고재, 2011)와 〈안규철: 세상에 대한 골똘한 관찰자〉, 안규철, 《모든 것이면서 아무것도 아닌 것》 (사무소, 워크룸 프레스, 2014).

— 우정아, 〈프란시스 알리스: 도시를 걷는 미술가〉, 《미술사학보》 제43권 (2014), 119~141쪽.

— 우정아, 〈기계적 복제 시대의 저자: 마르셀 뒤샹의 〈샘〉과 복제품의 오리지낼리티〉, 박상준 외, 《복제》 (케포이북스, 2015)와 〈솔 르윗의 〈월 드로잉〉과 개념미술의 오리지낼리티〉, 《미술사학》 제28호 (2014), 453~483쪽.

— 우정아, 〈로버트 어윈: 지각과 공간의 예술〉, 《미술사학》 제24호 (2010), 414~443쪽과 〈라몬트 영의 미니멀리즘: 플럭서스로부터 시작된 소통의 미학〉, 《미술사학》 제26호 (2012), 461~486쪽.

• 이 책에 실린 작품은 저작권자 대부분의 동의하에 수록했으나 일부는 협의 중임을 밝힌다. 이 책의 〈구원 없는 삶: 온 가와라와 오노 요코〉에서 소개하고 있는 온 가와라의 작품은 저작권사의 요청에 따라 책에 수록하지 않았다.

• 각 작품에는 작품 제목, 제작 연도, 재료, 크기, 소장처 등을 밝혔다. 책에서 제시한 작품의 전시 장면이 제작 연도와 다를 경우 전시 일정을 별도로 명시했다.

우정아 지음

현대미술은 어떻게
이별과 죽음, 전쟁과 재해를
치유하고 애도했는가?

Humanist

현대미술로 전하는
우리 시대의 상실과 트라우마

고대 로마의 학자 대 플리니우스Gaius Plinius Secundus는《박물지Histoia Naturalis》에서 고대 그리스 코린트 섬의 한 아가씨에 얽힌 전설을 이야기했다. 도공陶工 부타데스Butades의 딸인 그녀는 연인과의 이별을 앞두고 있었다. 머나먼 타국으로 위험한 여행을 떠나 언제 돌아올지 모르는 연인의 모습을 간직하기 위해, 그녀는 등잔불빛을 비추어 생긴 그의 그림자를 벽에 따라 그려놓았다. 대 플리니우스는 이것이 '그림의 기원'이라고 했다.[1]

프랑스에서 활동했던 신고전주의 화가 조제프 브누아 쉬베Joseph-Benoît Suvée(1743~1807)의 그림은 바로 그 장면을 담았다. 불빛이 아가씨와 청년의 옆모습을 비추자 뚜렷한 그림자가 벽에 나타난다. 청년은 아가씨를 한 번이라도 더 안아보려고 하지만, 아가씨는 그림을 그리느라 여념이 없다. 그녀에게는 연인이 곁에 있는 지금보다 앞으로 다가올 외로운 날들이 더 절실하기 때문이다. 아버지는 딸이 그린 윤곽선대로 점토를 빚고 가마에 구워 조각을 만들어주었다. 처음부터 미술은 이렇게 사랑하는 이가 떠나간 자리를 메우기 위해 시작되었다.

자크 데리다Jacques Derrida는《맹인의 기억Memories d'aveugle》에서 쉬

베의 그림을 아래와 같이 묘사했다.

> 부타데스는 그녀의 연인을 보지 않는다. …… 마치 그림을 그리기
> 위해서는 보는 것이 금지된 것처럼, 보지 않는다는 조건에서만 그
> 림이 허락된 것처럼 말이다. …… 부타데스가 그림자의 흔적을 따
> 라 그렸든 실루엣을 그렸든, 그녀의 손은 큐피드의 인도를 받은 것
> 이다. …… 그녀가 벽의 표면에 그림을 그렸든, 베일 위에 그렸든,
> 어떤 경우라도 눈 먼 미술art of blindness이 시작된 것이다. 처음부터
> 지각perception은 회상recollection에 속한다. 지각의 현재로부터 유리
> 되고, 사물 자체로부터 떨어져 분리된 것, 즉 그림자는 동시적 기억
> 이다. 부타데스의 펜은 맹인의 지팡이다.[2]

고대로부터 미술의 기본 원리는 재현representation이었다. 글자 그대
로 실제 '존재하는present' 대상의 닮은 이미지를 '하나 더re' 만들어내는 것
이 미술의 사명인 것이다.[3] 그러나 데리다가 설명한 것처럼, 대상을 보면서
동시에 그림을 그릴 수는 없고 그림을 그리는 순간에는 대상을 볼 수 없다.
즉, 재현은 '시각'이 아닌 '기억'에 의존하며, '존재'가 아닌 '부재'를 조건
으로 한다. 그렇다면 기억조차 할 수 없이 사라진 것은 어떻게 재현할 것인
가. 존재한 적이 없고 처음부터 부재했던 것은 어떻게 기억할 것인가. 재현
의 엉성한 그물 사이로 빠져나간 실재의 잔재들은 어떻게 포착할 것인가.
이 책은 이렇게 기억을 거부하는 상실과 부재, 그 재현 불가능성에 대한 연
구이다.

5

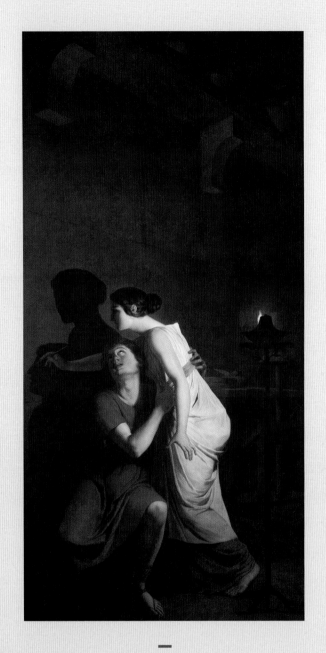

〈그림의 기원〉, 1791

조제프 브누아 쉬베

캔버스에 유채, 267×131.5cm, 브뤼헤의 흐로닝헤 미술관

이 책에서 다루는 16명의 미술가는 많은 것을 잃어버렸다. 연인이 죽고, 가족이 떠나고, 정든 고향이 알아볼 수 없을 정도로 달라지거나, 전쟁 혹은 자연재해가 일상의 터전을 송두리째 없애버리고, 오랫동안 꿈꾸어 온 유토피아가 악몽이 되어 실현되기도 했다. 미술가들은 이처럼 소중한 것들을 돌이킬 수 없이 잃어버린 뒤에 찾아오는 끝없는 우울을 다양한 방식으로 드러냈다. 하지만 이 책에서 논의하는 상실과 우울, 트라우마는 결코 미술가 개인의 심리적인 문제나 병리학적 장애로 한정되지 않는다. 상실은 개인적인 것이 아니라 집단적 과정이다. 사라진 것을 정의하고, 그 뒤에 무엇이 남았는가를 살피고, 누구와 함께 어떻게 애도하며 타인에게 증언할 것인지는 정치적이고 윤리적인 문제이기 때문이다.

이 책의 출발점은 3장에서 다루는 온 가와라河源溫의 개념미술에 대한 연구였다. 달력의 날짜를 반복해서 캔버스에 옮기는 온 가와라의 〈일일회화Date Paintings〉는 개념미술의 역사에 빠지지 않고 등장한다. 대표적인 개념미술 작가 조지프 코수스Joseph Kosuth는 미술의 유일한 대상은 외부의 사물이나 심미적 경험이 아니라 미술의 정의 자체여야 한다고 주장하면서 온 가와라의 작업에 대해 '순수한 개념미술'의 전조라고 평가했다.[4] 또한 미술사학자 벤저민 부클로Benjamin Buchloh는 단순한 날짜만을 반복해서 그리는 온 가와라의 작업이 전후 미술에서 흔히 발견되는 행정적 체계를 반복하는 행위이자 개인적인 기억이나 육체적인 경험은 지운 채 '저자의 죽음'을 체현한 전위적 미술이라고 보았다.[5]

실제로 온 가와라는 초상 사진이나 약력을 공개하지 않았고, 자신의 전시 오프닝에도 참석한 적이 없으며, 작품에는 출판 지역의 언어를 쓰

거나 에스페란토Esperanto를 썼다. 대중 앞에 드러난 '온 가와라'라는 미술가는 국적도 얼굴도 없고 개인사에 대해서도 일절 알려지지 않은, 매우 보편적이고 추상적인 인물이었다. 하지만 1959년 그가 고국인 일본을 떠나기 전까지 일본의 전후 미술계에서 온 가와라는 표현적인 회화를 통해 사회상을 반영하고 현실의 부조리를 고발할 형식을 실험하던 신세대 미술가의 기수였다. 이 같은 적극적인 활동 뒤에는 전시戰時에 태어나 혹독한 유년기를 보내고 패전과 미군정을 경험한 그 세대의 시대적 우울이 자리 잡고 있었다. 다만 그 상실의 기억은 그가 일본을 떠난 이후로 억압되었을 뿐이다.[6]

　　부클로를 비롯한 미술사학자들은 작품에서 개인의 기억을 지우는 것이 아방가르드의 필요조건이라고 주장할 때, 온 가와라가 스스로 선택한 망각 아래 전쟁과 충격의 역사가 감추어져 있음을 고려하지 않았다. 포스트모던적 미술의 담론은 '저자의 죽음'을 논하며 체제 전복적인 전후 미술을 표방하지만, 역설적으로 역사 서술의 헤게모니적 행위를 강화하여 기억과 죽음, 파괴와 같은 도전적인 내용을 억압하는 결과를 낳기도 한다. 역사학자 해리 하루투니언Harry Harootunian은 거대 담론을 구축하는 근본적인 도구인 '역사 서술'이 국가의 통일된 구조를 수호하기 위해 '일상everyday'이라는 잉여물 또는 차이를 억누른다고 비판했다. '일상'이 사사로운 개인들의 파편적인 기억이 모인 장場이라면, 그 반대로 '역사'는 타자들을 억누르는 통일된 서사의 장소로 본 것이다.[7]

　　온 가와라의 〈일일 회화〉는 시간의 흐름과 그에 따른 사건을 체계적으로 기록한다는 점에서 역사 서술의 형태를 띠고 있다. 이전의 회화에 난

무했던 폭력과 공포의 이미지들은 일률적이고 몰개성적인 '개념미술'이라는 역사적 범주 속으로 감추어졌다. 하지만 전쟁과 폭력의 기억들은 파편적인 일상의 편린이 되어, 무감정의 상태로 질서정연하게 반복되는 〈일일 회화〉의 표면을 지속적으로 뚫고 흘러나왔다. 이는 조형적 양식이나 지시적 이미지와는 구별되는 '구조structure'의 문제이다. 여기서 구조란 미술가가 작업하는 방식과 작품이 작동하여 의미를 산출하는 상황을 말한다. 〈일일 회화〉에는 심미적 특성이나 형상적 재현, 서사적 텍스트가 존재하지 않는 대신에, 트라우마의 증상들이 '구조'를 통해 발현되고 있다. 구조에 집중한 작품 해석 방식은 이 책에서 다루는 다른 미술가들의 경우에서도 마찬가지로 적용된다.

이 같은 방법론은 미술사학자 헬 포스터Hal Foster의 '트라우마적 리얼리즘traumatic realism'의 영향을 받았다.[8] 헬 포스터는 관습적인 재현 수단으로는 전달할 수 없는 트라우마를 논의하면서 내용이나 기의the signified, 아이콘icon의 수준이 아니라 기법이나 기표the signifier, 수행이나 재연으로 전달되는 '트라우마적 리얼리즘'을 제시했다. 재현 불가능한 상실의 공포와 불안, 혼란은 미술 작품을 통해 '재현'되지 못하고, 다만 육체적이거나 수행적인 방식을 통해 '재연'되고, 관람자/참여자의 반응으로 '재생산'되며, 결과적으로 '제시presentation'된다는 것이다. 따라서 트라우마적 리얼리즘의 핵심은 관람자/수용자/참여자의 존재이며, 그 과정은 다분히 사회적이다. 특히 사회 전체를 충격으로 몰아넣은 대재앙은 집단적 트라우마의 근원이 되어 공동체 구성원들의 자아 인식을 완전히 바꿔놓을 수도 있기 때문이다.

상실과 트라우마를 사회적 현상으로 확장하여 해석하는 데는 많은 역사학자의 연구, 특히 20세기 이후 대재앙의 대명사인 홀로코스트에 대한 논의에서 영향을 받았다. 대표적으로 전후 독일의 사회심리학자, 알렉산더와 마르가레테 미첼리히 부부Alexander Mitscherlich, Margarete Mitscherlich는《애도 불능: 집단행동의 원리들》(1967)에서 전후 독일인의 집단적인 무기력을 트라우마를 통해 설명했다.[9] 독일인들은 가해자의 입장에서 홀로코스트를 비롯한 나치 독일의 과거를 온전히 기억하고 재현하며 '애도'하는 것이 스스로의 '주체'에 심각한 위해를 끼치므로, '방어기제'로 기억을 억압하고 애도의 과정을 회피하려고 했다. 그런데 오히려 그 방어기제가 주체를 과거의 충격으로부터 온전히 벗어나지 못하게 하는 트라우마의 상태로 이끌었다는 것이다.

홀로코스트와 히로시마 원폭 같은 엄청난 사건은 문학 또는 예술을 불가능하게 만든다. 어떤 언어나 상징으로도 그 공포의 현실을 투명하게 전달하지 못하기 때문이다. 장 프랑수아 리오타르Jean-Francois Lyotard는 홀로코스트의 서사적 불가능성을 두고, "대지진이 사람들과 건물, 그리고 물건만 파괴한 게 아니라, 지진의 강도를 측량할 기구까지 다 부숴버렸다"고 묘사했다.[10] 테오도어 아도르노Theodor W. Adorno는 예술의 윤리적인 문제를 두고 "홀로코스트가 이미지가 되면 …… 희생자들은 예술 작품이 된다. 폭행을 당한 자들의 적나라한 육체적 고통을 예술적으로 처리한다면, 아무리 거리를 두더라도 그 속에서 쾌락의 가능성이 비집고 나온다"고 경고했다.[11] 이 책의 미술가들은 작품 속에서 '심미적 쾌락'이 과도하게 넘쳐난 나머지 그들이 잃어버린 소중한 것들의 존재/부재를 망각하지 않도록 경계하고 있

다. 그들의 작품이 무의미하거나 혹은 오히려 기괴해서 불편하게 느껴진다면, '예술' 앞에서 낯선 이 감정들이야말로 잃어버린 것들에 대한 '올바른' 태도일지도 모른다.

○

이 책을 쓸 수 있도록 도와준 미술가들께 감사드린다. 미술가가 없으면, 당연히 미술사가도 없을 것이다. 인내와 용기를 갖고 필자를 기다려준 휴머니스트 편집부에도 감사드린다. 필자의 까다로운 요구도 모두 들어준 이분들께 언젠가 보답할 날이 오길 바랄 뿐이다.

내가 글을 쓸 때는 항상 머릿속에 가상의 독자가 한 사람 있다. 한 구절도 놓치지 않고 내 글을 읽고 마음 깊이 동감하고 날카롭게 분석한 뒤 다음 글을 기다리시는 아버지禹泳華께 가장 먼저 이 책을 드리고 싶다.

2015년 9월
우정아

차례

구원 없는 삶: 온 가와라와 오노 요코

1945년 8월 6일 오전 8시 15분. 히로시마에 원자폭탄이 떨어졌다.
폭탄의 코드명은 '리틀 보이Little Boy'.
귀엽고 천진한 이름과 달리 무시무시한 이 원자폭탄은
20만 명의 목숨을 앗아갔다.

고향을 잃은 사람들: 히지카타 다쓰미와 양혜규

근대인이란 절대로 되돌아갈 수 없는
장소와 시간으로 돌아가기를 끝없이 갈구하며,
소외되고 고립되어 파편처럼 도시를 방황할 수밖에 없는 운명을 공유한다.

우리의 밝은 미래: 이불과 안규철

한강을 가로지르는 다리가 부러지고, 백화점이 무너져 내렸다.
이런 일이 다시는 일어나지 않게 하겠다는 다짐이 쏟아졌지만,
세기가 바뀌었어도 도시의 재앙은 멈추지 않았다.

재난의 유토피아 또는 디스토피아: 프란시스 알리스와 나카무라 마사토

위기의 순간에 무능하고 부패한 정부는 아무런 도움이 되지 않았다.
실제로 가족과 이웃을 구하고 서로에게 음식과 안식처를 제공하고
주위를 청소한 것은 시민들이었다.

작가의 죽음과 소멸된 원작: 마르셀 뒤샹과 솔 르윗

> '오리지낼리티'가 사라진 미술에서 저자성과
> 진본성은 무엇으로 보증할 수 있는가?

스펙터클 앞에 잃은 감각: 로버트 어윈과 라 몬티 영

> 우리는 과거에 상상조차 하지 못했던 환상적인 체험에 몰입하고 있으며,
> 이제 테마파크, 영화관, 디지털게임으로부터 미술관을 구분하는 일이
> 점점 더 어려워지고 있다.

떠나간 연인:
펠릭스 곤살레스 토레스와 쑹둥

흔적도 없이 곁에서 사라졌지만

누군가는 반드시 뒤에 남은 이의 마음 한구석에

결코 지워지지 않고 머물러 있다.

1

돌이킬 수 없이 잃어버린 것에 대한 기억

누구에게나 잊고 싶은 기억이 있다. 상처받고 아프고 괴롭고 부끄럽고 치욕스러웠던 기억처럼 잊고 싶은 나쁜 기억일수록 쉽게 잊지 못하고, 오히려 끊임없이 돌이키고 되새긴다. 그런데 진짜 아픈 경험, 죽을 것처럼 괴로운 경험은 제대로 기억하지도 못하고 완전히 잊히지도 않은 채 트라우마가 되고 만다.

지그문트 프로이트Sigmund Freud는 다른 어떤 것으로도 결코 대신할 수 없는 소중한 무언가를 잃어버렸을 때 트라우마가 생긴다고 했다. 다시 말해 내 '소유'라기보다는 나의 '일부', 아니 사실은 나의 '전부'나 마찬가지인 어떤 것을 돌이킬 수 없이 잃어버리고 나면 트라우마가 온다는 것이다. 물론 무언가를 잃어버리는 것은 굉장히 우울한 일이지만 이는 극복할 수 있다. 그러나 트라우마는 극복이 불가능한 우울이다. 제대로 기억하지도 못하는 일을 극복할 수 없기 때문이다. 트라우마의 핵심은 논리적 서사나 구체적인 이미지로 재현할 수 없다는 것이다.

미술가 펠릭스 곤살레스 토레스와 쑹둥은 트라우마가 된 상실

의 충격, 그 가운데에서도 사랑하는 이를 떠나보내고 홀로 남겨진 사람들의 우울을 보여준다.

2

<div style="text-align:center">

트라우마, 기억과 망각 사이

</div>

프로이트는 기억과 트라우마, 멜랑콜리아를 분석한 일련의 연구에서 다음과 같은 사실을 발견했다. 충격적인 상실을 경험한 사람들은 그 경험을 순차적으로 재구성하거나 논리적으로 설명하지 못하고, 다만 그 공포의 '증후'만을 반복한다는 것이다. 예를 들면 사랑하는 이가 죽거나, 생명을 위협하는 극도의 폭력을 경험하거나, 국가가 붕괴되는 등의 극단적인 상실은 기억을 거부하게 만든다. 프로이트는 이러한 증상을 '강박적 반복'이라고 정의했고, 이것이 그가 역설한 트라우마와 멜랑콜리아의 핵심이다.[1]

프로이트는 〈기억하기, 되풀이하기, 그리고 훈습하기〉(1914)에서 상처가 되는 과거에 대한 기억이 의식의 영역으로 떠오르지 못하도록 무의식적으로 억압하는 환자의 증상을 기록했다. 과거의 상처가 사랑하는 사람이나 사물을 상실한 데서 오는 경우 그 충격은 주체의 심리적인 안정성을 심각하게 훼손할 수 있다. 이때 주체는 스스로를 보호하기 위해 기억을 억압하는 방어기제를 작동시키는데, 이 방어기

제가 궁극적으로는 주체를 그 상처로부터 벗어날 수 없게 '트라우마 化'할 수 있다. 기억을 거부한 결과 충격을 완화하고 슬픔을 해소할 기회를 잃기 때문이다. 이에 따라 환자는 공포와 슬픔, 분노를 뒤늦게 이상행동으로 드러내는데, 프로이트는 이를 '실연act out'이라고 불렀다. 요컨대 '강박적 반복'이란 트라우마에 사로잡힌 주체, 즉 과거의 사건을 잊어버린 것도 기억하는 것도 아닌 상태에서 반복적으로 그 상실의 순간을 행위로 재생산하거나 '실연'하고 있는 환자의 증상인 것이다.

프로이트는 트라우마와 비슷한 징후를 보이는 임상적 증상으로 멜랑콜리아를 들었다. 그는 이후에 발표한 〈애도와 멜랑콜리아〉(1917)에서 애도가 상실을 극복하기 위한 정상적 과정인 데 비해, 멜랑콜리아는 정상적으로 애도를 할 수 없는 병리적 상태라고 정의했다. 주체가 잃어버린 것, 그것이 사랑하는 사람이든 물건이든 추상적인 아이디어든 그 정체를 뚜렷이 인식하고 상실을 인정할 수 있으면 애도로 이어질 수 있다. 슬픔 속에서 주체는 이미 사랑하는 무언가가 더 이상 존재하지 않으며, 따라서 의미가 없어졌다고 스스로를 설득한다. 물론 애착을 갖고 있던 것으로부터 감정의 고리를 끊는 데는 엄청난 정신적 에너지가 필요하지만, 스스로는 아직도 살아 있다는 자기애적 만족감을 통해 잃어버린 것에 대한 애정, 또는 집착의 끈을 끊을 수 있다. 애도 끝에 '나는 그 무엇보다도 소중하므로' 그 문제를 '훈습work through', 즉 극복하고 해소하게 되는 것이다.

그러나 잃어버린 것이 나와 동일시되거나 나보다 소중해서 감

정적 연결을 도저히 끊을 수 없을 때에는 멜랑콜리아에 빠진다. 멜랑콜리아는 애도를 할 수 없는 상태, 즉 불완전한 애도다. 멜랑콜리아의 핵심은 주체가 그 상실을 인식하거나 인정할 수 없어 명확하게 설명하는 것이 불가능하므로 충격의 상태에 계속 머물게 되는 데 있다. 이처럼 프로이트가 정의한 멜랑콜리아와 트라우마는 공포를 일으킨 그 실제 상황에 의한 것이라기보다는 충격을 경험한 주체의 때늦은 이상 반응과 그로 인한 지속적인 영향을 말한다.

프로이트는 《쾌락의 원칙을 넘어서》(1920)에서 유명한 '포르트-다fort-da 놀이'와 '퇴역 군인의 악몽'의 예를 들어 '강박적 반복'이 보호 기능으로 작용하는 역설적인 상황에 대해 설명했다. '포르트-다'는 프로이트가 실패를 갖고 놀던 손자를 관찰하던 중에 발견한 것으로, 아기가 실패를 멀리 던지며 "포르트!"라고 외치고 다시 실패를 되감고는 "다!"라고 외치는 놀이다. 프로이트는 실패를 엄마의 상징물이라고 해석했다. 이 놀이에서 '포르트'는 '엄마가 없어졌다'는 뜻이다. 엄마가 눈앞에서 사라지거나 멀어지면 아기는 매우 슬퍼한다. 사실 아기에게 엄마가 사라지는 일은 '슬프다'고 말할 수 있을 정도의 감정적인 상황이 아니라, 생존이 걸린 지극히 근본적인 위협이자 상상을 초월하는 공포감과 상실감을 일으키는 상황이다. 그러다가 '다' 하고 엄마가 다시 돌아왔으니 이는 '기쁘다'를 넘어 '살았다' 이상의 감동과 안도감을 주는 것이다.

한편, 전쟁터에서 죽을 고비를 넘기고 살아 돌아온 퇴역 군인은 끊임없이 목숨을 위협받았던 전투 장면을 반복적으로 꿈꾸며 괴로

위했다. 프로이트는 그 이전에 꿈이란 억눌린 욕망을 표출하는 장이라고 주장했고, 쾌락을 추구하는 것이 인간의 본능이라고 생각했다. 그러나 안전한 상황으로 되돌아온 퇴역 군인이 전쟁터의 공포를 되풀이해 재생하는 것이나 아기가 스스로 실패를 던지고 상실감을 자초하는 것은, 결국 넓은 의미에서 그가 기본적인 인간의 본능으로 생각했던 '쾌락 추구의 원칙'에 어긋났다.

그렇다면 왜 주체는 끔찍한 순간을 강박적으로 되풀이하는가. 왜 그토록 슬픈 상황으로 끊임없이 되돌아가는가. 프로이트는 이러한 강박적인 되풀이가 주체가 이미 겪은 위태로운 경험으로부터 자아를 준비시키고 보호하기 위한 때늦은 시도라고 분석했다. 바로 반복적인 악몽이 오히려 전쟁터의 공포를 마비시킨다는 것이다. 이미 늦었지만 말이다. 아기 역시 실패를 던짐으로써 엄마가 사라진 상황, 다시 말해 아기가 극도로 두려워하고 슬퍼하는 상황, 아니 어쩌면 스스로의 죽음을 불러올 수도 있는 공포의 상황을 놀이로 상징화해 반복한다는 것이다. 그 괴로움을 이미 알면서도 말이다. 대신 아기는 엄마(실패)를 스스로 손에 쥐고 있으므로 엄마가 없더라도 다시 당기면 나타난다는 통제의 도구를 상징적으로나마 갖고 있는 것에서 희열을 느낀다.

이처럼 '포트-다'와 '퇴역 군인의 악몽'은 공포를 뒤늦게라도 연습해 그 순간의 충격을 완화하고자 하는 다소 자학적인 자아보호기제다. 결국 주체가 상실의 경험으로 되돌아가는 이유는 뒤늦게라도 통제 가능한 범위 내에서 비슷한 공포를 경험함으로써 그로부터 벗어나기 위함이다. 그 과정에서 중요한 것은 극도의 공포 상황일지라도

여전히 스스로 통제할 수 있다는 위안을 주는 '상징'이다. 그런데 펠릭스 곤살레스 토레스와 쑹둥의 작품은 돌이킬 수 없이 잃어버린 어떤 것에 대한 '재현'이 아니라 통제 가능한 '상징'에 가깝다는 점에서 트라우마와 비슷한 작동구조를 가졌다.

3

펠릭스 곤살레스 토레스 – 언제나 이미 잃어버린 것

뉴욕의 근대미술관. 전시장 벽 높은 곳에 똑같은 벽시계 두 개가 나란히 걸려 있다. 시침과 분침, 초침이 모두 일치한다. 그러나 건전지로 움직이는 아날로그 시계의 운명이 늘 그렇듯이 시간이 흐를수록 두 시계의 시차는 조금씩 벌어지고, 결국 언젠가는 두 개 가운데 하나가 먼저 멈춰버리게 될 것이다. 펠릭스 곤살레스 토레스Felix Gonzalez-Torres(1957~1996)는 그의 연인이 에이즈를 진단받고 시한부 인생을 살게 된 순간에 이 작품을 구상했다. 그는 시계 그림 두 개를 그리고 연인에게 편지를 썼다. "우리는 동기화synchronized한 거야. 지금도 그리고 영원히."[2] 그러나 그는 그와 연인 사이의 시차는 이미 벌어지기 시작했고, 둘은 결코 같은 시간을 살 수 없다는 것도 알고 있었을 터이다. 연인 로스 레이콕Ross Laycock은 그로부터 3년 뒤, 1991년에 세상을 떠났다.

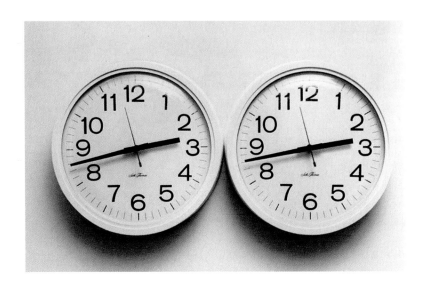

〈무제(완벽한 연인들)〉, 1991
펠릭스 곤살레스 토레스
페인트칠한 벽에 시계, 전체 크기 35.56×71.12×7cm, 시계 지름 35.56cm

펠릭스 곤살레스 토레스는 쿠바 출신으로 1980년대부터 뉴욕을 중심으로 활발히 활동했으며, '상실'과 '소멸'을 근본적인 원리로 한 작품을 선보였다.[3] 그의 대표 작업은 전시장 바닥에 가지런히 쌓여 있는 종이 또는 비닐종이로 낱개 포장된 사탕 더미다. 말끔하게 쌓아 놓은 종이의 간결한 직육면체와 전시장 바닥에 사탕을 마치 카펫처럼 얇게 뿌려두거나 벽면 구석에 삼각형으로 쌓아 올린 형태는 이전 세대인 로버트 모리스Robert Morris와 칼 안드레Carl Andre 등이 대표했던 미니멀리즘이 표방하는 순수한 사물의 기하학적 조형 원리와 닮았다. 그러나 날카롭게 각이 선 조각들이 육중하게 공간을 차지한 채 그 물

리적인 존재감을 강하게 드러내는 미니멀리즘과 달리, 곤살레스 토레스의 작품은 가볍고도 덧없이 사라지는 것들이 이루어낸 일시적인 기념비다. 그의 작품에서 관람객들은 누구나 원하는 만큼의 종이 또는 사탕을 가져갈 수 있기 때문이다. 결국 그 형태는 시간이 지남에 따라 서서히 바뀌고 사라져 없어지지만, 동시에 종이와 사탕은 끝없이 다시 채워진다.

그가 처음 만든 종이 더미 작품은 1989년의 〈베테랑 데이 세일〉과 〈메모리얼 데이 위크엔드〉다. 매년 돌아오는 5월의 메모리얼 데이와 11월의 베테랑 데이는 국가를 위해 희생한 전사자들을 추도하기 위한 국정 휴일이다. 그러나 호국 영령을 기리고자 하는 기념일의 취지가 무색하게 신문과 텔레비전에는 백화점 세일을 대대적으로 알리는 경쾌한 광고들이 홍수를 이룬다. 작가가 지적한 바와 같이 "우리는 이제 [죽음을] 기념하는 대신 쇼핑을 한다."[4] 소진과 재생을 되풀이하는 곤살레스 토레스의 작품은 이처럼 물질만능주의의 세태, 채워지지 않는 소유의 욕망, 끝없이 지속되는 생산과 소비의 사이클을 암시한다. 그의 작품은 단순한 물질적 소유 또는 단것을 입에 넣고 싶은 보편적인 생리적 욕구를 불러일으키기도 하지만, 동시에 죽음과 상실을 되새기는 방식이기도 하다. 욕구를 채우는 사람이 늘어날수록 작품은 눈에 띄게 줄어들다가 결국에는 없어지기 때문이다. 소비의 향락 속에서 잊혀진 전사자들에 대한 추모는 종이를 들어서 옮기는 매우 구체적인 행위와 점차 줄어들어 없어지는 작품의 진행방식을 통해 이루어졌다.

한편, 그가 제공하는 '선물', 특히 사탕은 익명의 대중을 향해 열려 있지만, 작가 스스로를 포함한 특정인들에게는 매우 은밀한 욕망과 사적인 감정이 얽혀 있는 기념물이다. 그의 사탕 더미들은 대부분 '무제'이지만 사실 누군가의 '초상화'로서, 사탕은 초상화 주인이 가장 즐기는 종류로 골랐고 그 '이상적'인 양은 그의 몸무게와 같다. 예를 들어 1992년 작 〈무제(마르셀 브리앙의 초상)〉은 "PASSION"이라는 흰 글씨가 인쇄된 하늘색 비닐로 포장한 사탕 90킬로그램이었고, 〈무제(아빠의 초상)〉은 79킬로그램의 흰 박하사탕, 〈무제(LA의 로스의 초상)〉은 색색의 은박 비닐로 포장된 다양한 과일맛 사탕 79킬로그램이었다. 사탕을 골라 가진 관람객들에게 작품은 손에 쥘 수 있고 개인적으로 간직할 수 있는 '기념품'이지만, 동시에 전시장에 남아 있는 작품은 공공장소에 놓여 특정 인물을 떠올리게 하는 '기념비'이기도 하다. 이처럼 그의 작품은 욕망과 좌절, 쾌락과 비탄, 소멸과 부활, 공공과 개인 등 서로 대립하는 양극단의 가치 사이를 순환하고 있다.

그 가운데 여러 가지 버전으로 제작된 〈러버 보이〉는 덧없이 스러지는 생명에 대한 보편적 메타포이자 에이즈로 세상을 떠난 연인 레이콕을 위한 기념비였다. 하얀 박하사탕에 파란 줄무늬가 나선형으로 녹아 들어간 사탕 더미의 이상적인 무게는 곤살레스 토레스와 레이콕의 몸무게를 합한 약 161킬로그램이다. 관람객이 수북이 쌓인 사탕 더미에서 하나를 골라 입에 넣는 순간 '작품'은 달콤한 즐거움을 선사하며 녹아 없어지고, 동시에 당분은 혈관을 타고 온몸으로 흡수될 것이다. 사탕을 빨아먹는 행위는 이 '연인의 초상'에 대한 에로틱한 상

상으로 연결된다. 따라서 〈러버 보이〉는 〈베테랑 데이 세일〉이나 〈메모리얼 데이 위크엔드〉와 마찬가지로 구체적인 이미지를 지워버린 채 매우 물질적인 방식으로 '몸'을 재현하고 있다. 그가 암시하는 몸은 필연적으로 사라질 수밖에 없는 비극적 운명과 감각기관을 통해 추구하는 말초적 쾌락에 순응하는 물질적 존재로서, 그 작품과 관람자(또는 행위자) 모두에 해당된다.

그러나 곤살레스 토레스라는 개인에게 〈러버 보이〉는 곧 다가올 엄청난 상실을 미리 경험하기 위한 '리허설'이었다. 그는 프로이트에 대해 다음과 같이 언급했다.

> 프로이트는 우리가 공포를 줄이기 위해 공포를 연습한다고 했다.……
> 따라서 정적인 형태의 단단한 조각을 거부하고, 소멸하고 변화하며
> 불안정하고 연약한 형태를 만드는 것은 바로 내 눈앞에서 하루하루
> 로스가 사라져가는 공포를 연습하기 위한 내 노력이다.[5]

곤살레스 토레스가 구체적으로 프로이트의 어떤 논문을 참조했는지는 확인할 수 없다. 그러나 그가 프로이트의 연구를 많이 접했던 것은 사실이며, '공포의 연습' 같은 작업의 논리는 프로이트가 제시했던 '포르트-다', '퇴역 군인의 악몽'과 매우 일치한다. 그러나 프로이트가 분석한 트라우마의 핵심이 과거에 경험한 상실을 뒤늦게 상징화하고 통제한다는 것이었다면, 곤살레스 토레스가 작품을 통해 구현한 것은 예견된 상실과 상실에 앞선 준비였다. 곤살레스 토레스는 육

28

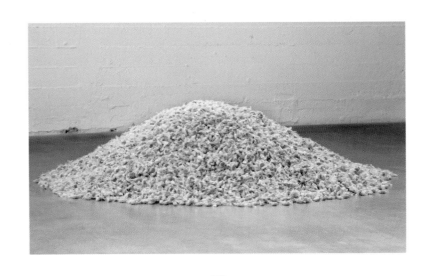

〈무제(러버 보이)〉, 1991
펠릭스 곤살레스 토레스
특정 포장지로 싼 사탕을 끝없이 공급. 무게 161kg(설치에 따라 변함).
브뤼셀 위엘 현대미술 센터에서 2010년 1월부터 2월까지 전시

체적이면서 관능적인 작품의 소멸을 통해 연인의 죽음이 가져올 상
실의 공포와 불안을 직접적으로 체현하도록 했다. 그러나 작품은 궁
극적으로 다시 채워진다. 결국 그는 결코 사라지지 않는 작품을 통해
소생의 희망을 상상했던 것이다.

이 작품은 내 모두를 잃는다는 공포로부터 탄생했다. 이 작품은 내
스스로의 공포를 조절하기 위한 것이다. 내 작품은 파괴되지 않는
다. 내가 이미 첫날부터 파괴해버렸으니까. 이는 마치 누군가와 연
애를 하면서도 결국에는 이루어지지 않을 것임을 알고 있는 그런

떠나간 연인 : 펠릭스 곤살레스 토레스와 쑹둥

느낌이다. 그러면 처음부터 끝이 보이는 것에 대해 걱정할 필요가 없다. 이미 이루어지지 않는다는 것을 알고 있으니까. 따라서 그는 당신을 떠날 수 없다. 왜냐하면 그는 첫날부터 이미 당신을 버렸기 때문이다. …… 이 작품은 사라지지 않는다. 다른 것들이 내 인생에서 사라졌듯이 또는 나를 떠나갔듯이 그렇게 소멸되지 않는다. 대신 내가 스스로 파괴한 것이다. 나는 통제력을 가졌고, 그래서 강해졌다. 그러나 이것은 매우 가학적인 힘이기도 하다. 만들기도 전에 먼저 부수어버렸으니.[6]

이처럼 그는 '통제력'을 가졌다고 주장하지만, 사실 '상실'에 대처하는 곤살레스 토레스의 방식은 그것의 부재를 인정하고 그 소멸 과정을 끊임없이 반복하면서 불안을 덜어내는 것이었다. 마치 아기의 '포르트-다' 놀이처럼 그는 수많은 익명의 군중에게 그와 로스, 다시 말해 '러버 보이'의 몸을 던져주고 군중의 탐욕 속에 그들이 줄어들어 없어졌다가 다시 살아나는 것을 지켜보았다.

〈러버 보이〉는 소멸과 재생의 영원한 과정일 뿐이므로 완전한 소유권이나 통제력을 갖는 저자의 권위는 처음부터 불가능했다. 이 작품은 '무한한 카피'로 존재할 뿐 결코 '유일무이'하지 않기 때문이다. 사탕 공장에서 일률적으로 쏟아져 나오는 그 많은 사탕 더미 속에 단 하나의 '오리지널'이 있을 리 없지 않은가. 그러므로 누구라도 곤살레스 토레스 작품의 일부, 즉 사탕을 한두 개든 몇백 개든 가질 수는 있으나 누구도 그 작품을 완전히 소유할 수는 없다. 그 작품/사탕

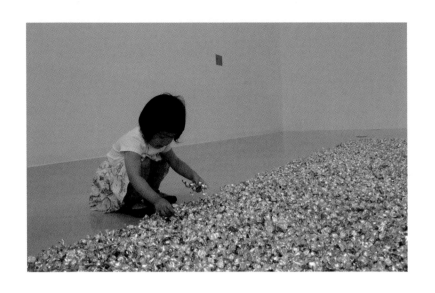

─

〈더블전〉의 전시 장면, 2012
펠릭스 곤살레스 토레스
서울 플라토와 삼성미술관 리움에서 2012년 6월부터 9월까지 전시, 큐레이터 안소연

은 어딘가 다른 곳에 계속 존재하기 때문이다. 따라서 관람객들의 손
으로(또는 몸으로) 옮겨간 곤살레스 토레스의 작품은 고정된 형태를
갖거나 확고한 의미로 정착될 수 없고, 그 누구도 완전한 통제력을 행
사할 수 없다. 따라서 처음부터 '상실'이란 있을 수 없다. 그 누구도
가질 수 없는 것, 언제나 이미 잃어버린 것을 다시 잃어버릴 수는 없
기 때문이다.

　　결국 레이콕은 세상을 떠났다. 곤살레스 토레스는 한동안 그와
함께 살았던 로스앤젤레스의 집을 떠나지 않았다. 그 집이 '로스모어
가Rossmore Street'에 있었기 때문이다. 글자 그대로 '로스Ross가 더 많이

more´ 있는데, 왜 떠나고 싶었겠는가. 곤살레스 토레스는 1996년 레이 콕이 세상을 떠나고 5년 뒤에 38세의 나이로 요절했다.

4

쑹둥 - 더 이상 내 것이 아닌 것

쑹둥宋东(1966~)은 1966년에 베이징에서 태어났다. 엔지니어였던 아버지가 이적 단체에 속해 있었다는 죄목으로 오랜 세월 동안 수용소 생활을 하는 바람에 그는 열두 살이 될 때까지 아버지에 대해 거의 알지 못하고 자랐다.[7] 이러한 출신 성분에도 그가 베이징의 수도사범대 미술학교에 다닐 수 있었던 것은 그만큼 일찍부터 탁월한 재능을 발휘했기 때문이다. 쑹둥은 미술학교에서 아카데믹한 양식을 익히고 전통적인 화가로 출발했다. 그는 1989년 6월 4일 톈안먼 광장의 시위와 더불어 1980년대부터 1990년대 초까지 중국에 들어오기 시작한 현대미술의 영향을 받았으며, 그때부터 아카데미즘을 버리고 전위적인 퍼포먼스와 설치작업으로 전향했다. 쑹둥은 당시의 많은 젊은이와 마찬가지로 민주화를 위한 학생운동 열기에 고취되었으나 그 비극적인 결말에 큰 충격을 받았다. 베이징 거리에 탱크가 난입하고 수많은 민간인을 죽음으로 몰고 간 사건을 통해 그는 하룻밤 사이에 전혀 다른 사람이 되었다고 회고하기도 했다.

1996년 그는 톈안먼 광장에서 〈숨쉬기〉라는 퍼포먼스를 선보였다. 조명에 둘러싸인 톈안먼을 뒤로하고 섭씨 영하 9도의 매서운 추위에서 쑹둥은 아무도 없는 광장에 미동도 없이 엎드린 채 40분 동안 시멘트 바닥에 숨을 뱉었다. 그의 호흡이 닿는 차가운 바닥에는 서서히 얇은 얼음막이 생기기 시작했고, 그가 숨을 내쉴 때마다 얼음은 점점 더 두껍고 단단해졌다. 그가 광장을 떠날 때까지만 해도 얼음은 무미건조한 콘크리트 바닥 위에서 빛나고 있었지만, 다음 날 아침이 오기도 전에 아무런 흔적도 남기지 않고 사라졌다. 숨쉬기는 7년 전의 항쟁이 진압되었던 그 공적인 광장에 어떻게든 생명을 불어넣기 위한 작가의 절박한 노력이자 실패한 민주화운동을 기념하기 위한 퍼포먼스이며, 그 자리에서 학살당한 학생들을 기리는 매우 사적인 헌사였다.

그는 이후 얼어붙은 호수의 얼음판 위에 엎드려 두 번째 〈숨쉬기〉 퍼포먼스를 했다. 섭씨 영하 8도의 날씨에서 얼음판에 닿자마자 얼어버린 그의 호흡이 이번에도 사라지기는 마찬가지였다. 그러나 그 호흡은 공기 중으로 사라졌다기보다 큰 호수의 일부가 되어 녹아서 호숫물에 합류하든 다시 얼어붙든 어떤 형태로라도 계속 존재하고 있다고 보아야 할 것이다. 이처럼 쑹둥의 작업은 주로 제한된 공간에서 작가 혼자서 행하는 단순하고 반복적이면서 동시에 흔적 없이 소멸되는 행위였다. 그는 물 위에 도장을 찍고 물에 적신 붓으로 석판 위에 일기를 써 내려가기도 했다. 이러한 헛된 행위는 결국 도장이나 서체처럼 사회적인 권위가 있고 보편적으로 소통 가능한 통일적 상징체계

에 대한 매우 은근한 저항이자 일탈인 셈이다. 그 행위의 흔적은 물리적인 유형화를 거부하고 아무런 흔적을 남기지 않은 채 그 행위를 지속해왔던 작가 개인만이 몸의 느낌과 심리적인 경험으로 기억하고 있을 뿐이다.

쑹둥이 본격적으로 주목을 받기 시작한 것은 〈버릴 것 없는 Waste Not〉(2003)을 2005년에 베이징에서 처음 전시하고 이듬해에 광주비엔날레에서 대상을 수상하면서부터다. 작품의 공식적인 우리말 번역은 '버릴 것 없는'이었지만 원제 "우진치융物盡其用"의 뜻은 '버리지 말고 쓸 수 있을 때까지 다 써라'가 좀더 정확할 것이다. 설치작업인 〈버릴 것 없는〉의 압도적인 규모는 이전의 퍼포먼스와는 극단적으로 다른 형태를 보여주었다. 전시장 바닥에 서 있는 목조 가옥의 뼈대를 중심으로 상상할 수 있는 모든 종류의 가사 집기 1만여 점이 어마어마한 규모로 쌓였다. 빨래판과 빨랫비누, 옷가지, 장난감, 종이상자, 단추, 볼펜, 비닐봉지, 화분, 대야, 치약 튜브 등의 일상 용품과 일일이 열거하기도 힘든 잡동사니는 모두 작가의 어머니 자오샹위안이 지난 50년 동안 모아놓은 것들이다.

자오샹위안은 1938년에 비교적 부유한 가정에서 태어났다. 그녀는 1950년대에서 1960년대 사이 중국 현대사의 격동기에 수많은 비극적인 가족사를 겪으며 고난과 빈곤, 불안과 궁핍의 세월을 견딘 여인이었다. 따라서 수년 동안 쓸 일이 없었더라도 사소한 물건들을 결코 버리지 못하고 쌓아두는 습관은 절약을 지상 과제로 알고 살아왔던 이라면 세대와 지역을 불문하고 어느 정도는 공감할 것이다. 나

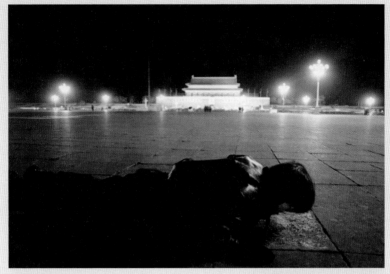

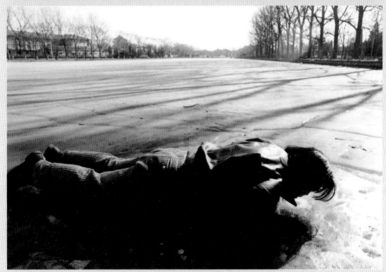

〈숨쉬기〉, 1996
쑹둥
퍼포먼스, 1996년 1월에 공연

아가 이 작품은 "낭비하지 말자"를 모토로 유지되었던 공산주의 중국이 어느덧 빈곤의 세월에서 벗어나 대량생산과 대량소비로 상징되는 오늘날의 중국으로 이행한 압도적인 속도를 보여주기도 한다. 요컨대 〈버릴 것 없는〉은 그 겉모습만으로도 근검절약과 대량소비라는 현대 중국의 복잡다단한 사회적 변화를 증언하고 있다.

한편, 이는 매우 사적인 작가 자신만의 가족사의 흔적이기도 하다. 무엇이든 재활용하고 반드시 앞으로 쓸 일이 있을 것이라는 확신을 앞세워 어느 것도 버리지 않는 자오샹위안의 소유욕은 거의 강박적 집착으로 나아갔기 때문이다. 그녀의 강박적 소유욕 또는 '저장 강박'은 좁은 집에서 살아야 하는 작가가 폐소공포증을 일으킬 정도로 심해졌다.[8] 베이징의 도시계획으로 쏭둥의 가족은 퇴거 명령을 받았지만 그 와중에도 그녀는 집조차 버릴 줄을 몰랐다. 그러다 2002년 그녀의 남편, 쏭둥의 아버지가 심장마비로 급작스럽게 세상을 뜨자 물건을 쌓아두는 그녀의 습관은 통제 불가능한 병적인 집착으로 발전했다. 남편을 잃은 뒤 그녀는 더 이상 그 어떤 것도 손에서 빠져나가는 것을 견디지 못하고 모든 것을 잡아 두려고 한 것이다. 물건들이 집안 구석구석을 가득 채워 숨쉴 공간조차 없어지면 떠난 이의 빈자리도 채울 수 있다고 믿었던 것일까. 이후 쏭둥은 어머니의 '강박'을 다음과 같이 설명했다.

생활용품으로 공간을 채워야 하는 내 어머니의 요구는 아버지의 죽음 이후 공백을 채워야 할 필요의 결과다. 나는 이러한 변화의 시기

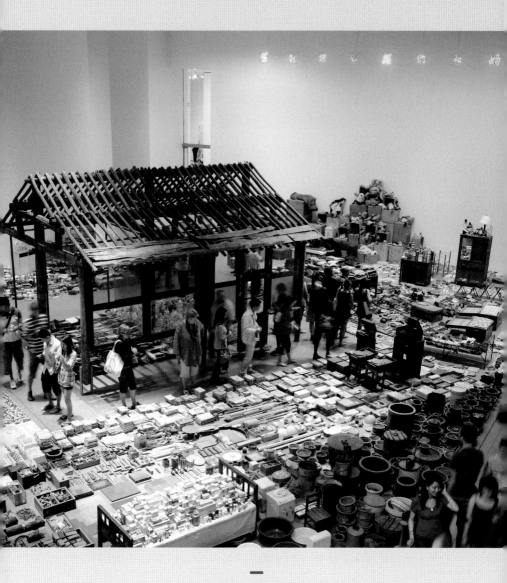

〈버릴 것 없는〉, 2003

쑹둥

쓰다 만 비누, 떨어진 단추, 종류별 대야, 천 조각 등의 잡동사니들, 뉴욕 근대미술관에서 2006년 전시

에 사람은 한 번의 일생에서도 여러 개의 다른 삶을 살아갈 수 있다는 것을 알았다. 눈 깜짝할 사이에 우리의 인생은 엄청난 변화를 겪고 그 후에 신구 세대 사이에는 깊은 단절이 생기는 것이다.[9]

프로이트가 정의한 멜랑콜리아는 상실된 것의 부재를 인정하지 않는 상태에서 온다. 상실과 부재를 받아들이지 않는 한 방식으로 자오샹위안은 그 어떤 물건이라도 쓸모없다는 이유로 버리지 않는 '저장'을 선택한 셈이다. 그녀가 물건에 대한 집착에서 벗어나고 그 슬픔을 해소할 수 있었던 것은 그것이 미술품으로 활용되면서부터다. 쏭둥은 〈버릴 것 없는〉의 작업에 늘 어머니와 함께했다. 물건을 챙기고 진열을 지휘했던 것은 어머니였고 쏭둥은 '조수'를 자처했다. 2005년 베이징에서 처음 '작품'을 전시할 때 그녀는 기쁨에 들뜬 목소리로 이렇게 말했다. "이것들을 간수하길 잘했지 뭐냐, 그렇지?" 작가는 그 엄청난 물건들을 부려놓은 전시장 천장에 번쩍이는 네온사인으로 죽은 이에게 보내는 메시지를 적어두었다. "아빠, 걱정 마세요. 엄마와 우리는 모두 잘 지내요."
　극도의 방식으로 소유욕을 드러내거나 '실연'하며 상실을 부인했던 그녀가 더 이상 물건에 집착을 하지 않게 된 것은 그녀의 트라우마가 미술이라는—공적으로 소통이 가능하며 나만의 비극 이상의 의미를 지닌—상징적인 체계로 변환되었기 때문이다. 비단 중국뿐 아니라 우리나라의 경우도 흔히 전후 세대의 어른들은 물건을 잘 버리지 못한다. 특히 자식들의 오래된 옷가지는 아무리 버리려고 내놓아

도 다시 장롱으로 끌고 들어오고 만다. 오랜 세월 동안 자식들의 몸을 감싸안아 체취를 담고 있던 옷들이 마치 몸의 일부라도 되는 양 차마 버리지 못하는 것이다. 그때 효과적인 방법은 버리는 것이 아니라 고맙게 사용해줄 누군가에게 물려주자고 설득하는 것이다. 물론 옷가지를 버리는 것과 죽음을 비교할 수는 없다. 다만 우리는 누구나 사랑하는 이의 기억이 담긴 물건들이 쓸모없고 무의미한 것이 되어 버려지는 것을 참지 못한다는 말이다.

쑹둥의 어머니 자오샹위안은 떠나간 사람을 기억하는 모든 물건이 전시장의 '미술품'이라는 상징으로 전환되어 새로운 의미를 입었을 때 비로소 슬픔을 극복하고 상실을 받아들일 수 있었다. 쑹둥이 과거에 행했던 퍼포먼스 〈숨쉬기〉는 마치 이를 예견한 듯하다. 한 사람의 호흡이 만든 얼음 조각이 사라진 것이 아니라 공기의 일부가 되고 더 큰 호수로 스며들어 어디선가 흐르고 있는 것과 마찬가지로, 전시장에 펼쳐진 자오샹위안의 물건들은 더 이상 그녀가 잃어버리거나 내다 버린 그녀의 소유물이 아닌 '미술품'이라는 공적 의미로 다시 태어났기 때문이다.

그러나 비극은 늘 그렇듯이 안도의 순간에 갑작스럽게 찾아온다. 자오샹위안은 전시가 시작되면서 마침내 오랜 집을 버리고 새집으로 이사했지만, 몇 해 뒤 2009년 겨울에 나무에서 떨어진 새를 둥지에 다시 넣어주기 위해 사다리를 타고 나무 위로 올라갔다가 떨어져 숨지고 말았다. 2011년 쑹둥은 샌프란시스코의 미술관에서 〈버릴 것 없는〉을 다시 한 번 전시하면서 전시 제목을 통해 떠난 이들에게 안부

를 전했다. "아빠, 엄마, 우리 걱정은 마세요. 우리는 모두 잘 지내요."

5

<div align="right">관계와 기억</div>

사실 쑹둥은 어머니가 세상을 떠난 후 오랫동안 탈모 증세에 시달렸다. 그는 "어머니가 돌아가신 뒤 머리카락이 숭숭 빠졌다. 어머니에 대한 기억이 빠져나가면서 내 머리카락을 가져가버린 게 아닌가 생각했다"고 한다.[10] 그가 행했던 이전의 퍼포먼스처럼 〈버릴 것 없는〉도 결국 마찬가지였다. 흔적도 없이 곁에서 사라졌지만 누군가는 반드시 뒤에 남은 이의 마음 한구석에 결코 지워지지 않고 머물러 있다.

곤살레스 토레스와 레이콕도 이 세상에 없지만 미술관에는 여전히 〈완벽한 연인들〉이 있고, 〈러버 보이〉는 세계 곳곳에서 전시된다. 그런데 대체로 〈완벽한 연인들〉은 늘 똑같은 시간을 가리키고 있고 〈러버 보이〉의 사탕들은 항상 수북이 쌓여 있다. 미술관에서 잠시라도 두 시계 사이에 시차가 생기지 않도록, 사탕들이 많이 축나지 않도록 늘 살피고 있기 때문이다. 이미 세상을 떠난 이 연인은 현실 속에서 정말로 영원히 동기화된 것이다. 이처럼 곤살레스 토레스와 쑹둥의 작업은 소유와 통제가 아니라 상호관계와 책임으로 연결된 대중을 낳는다. 작품을 두고 일시적인 상호작용을 계속하는 개인들(작가와

관람객, 수집가를 포함한)은 미술을 통해 서로 다른 기억과 의미들을 끊임없이 생산해내고 있다. 바로 그 기억의 원주인原主人들이 사라졌을지라도 말이다.

거세된 여자들 :
메리 켈리와 루이즈 부르주아

어머니는 아이들이 '아버지의 이름'을 얻는 순간 그들을 잃어버린다.

하지만 부르주아와 켈리는 그 아들들에게 '어머니의 이름'을 붙여주었다.

그 누구에게도 결코 빼앗기지 않으려는 듯.

1

 나쁜 엄마

1976년 10월, 메리 켈리Mary Kelly(1941~)는 1973년부터 만들기 시작한 〈산후기록Post-Partum Document〉의 첫 부분을 런던의 ICA Institute of Contemporary Art 갤러리에서 처음으로 전시했다. 전시장 입구에는 더러운 아기 기저귀를 고이 끼워둔 액자들이 한 줄로 벽에 걸린 채 관람객을 맞았다. 마침 테이트 갤러리에서 벽돌을 바닥에 한 줄로 늘어놓은 칼 안드레의 전시가 끝난 다음이었다. 평론가들은 "벽돌 다음에는 똥 기저귀"냐며 연일 현대미술의 파격적 형식을 질타했다.[1]

 메리 켈리는 페미니스트 미술가로서 특히 여성의 노동문제에 천착했고, 1973년에 첫아들을 낳으면서 공식적으로 '일하는 엄마 working mother'가 되었다. 이 세상에 일을 하지 않는 엄마는 없겠지만, 현실에서는 대체로 금전으로 환산되는 산업 현장의 노동만을 '일'로 인정한다. 켈리는 〈산후기록〉을 통해 가사 노동과 미술가로서의 작업을 하나로 합쳤다. 이는 제목 그대로 출산에서 양육으로 이어지는 그와 아이의 일상을 치밀하게 기록하고 미술의 언어로 바꾸어놓은 결과물인 것이다.[2]

 거세된 여자들 : 메리 켈리와 루이즈 부르주아

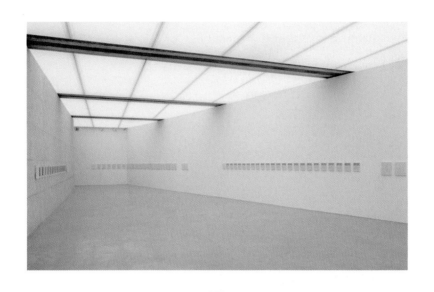

〈산후기록〉 설치 전경, 1973~1979
메리 켈리
1998년 9월부터 12월까지 비엔나의 제네랄리 재단에서 전시

1982년 당시 일흔을 넘긴 루이즈 부르주아Louise Bourgeois
(1911~2010)는 로버트 메이플소프Robert Mapplethorpe의 카메라 앞에
섰다. 부르주아는 그의 스튜디오로 향하기 전에 자신의 조각 〈어린 소
녀Fillete〉를 챙겼다. 그는 관능적이거나 외설적인 성적 욕망을 거침없
이 드러내는 사진가의 피사체가 되기에 앞서, 여성으로서 남성 앞에
서 필연적으로 느끼는 두려움으로부터 자기를 보호해줄 무기를 갖추
었던 것이다.3

〈어린 소녀〉는 제목과 달리 부드러운 라텍스로 만든 페니스 형
태의 작품이다. 그 중심에는 단단한 석고상이 들어 있으나, 겉으로 보

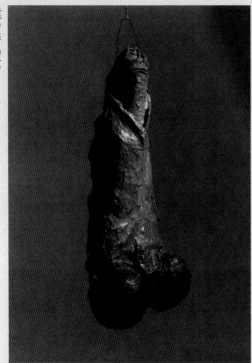

사진 © Allan Finkelman

〈어린 소녀〉, 1968
루이즈 부르주아
석고에 라텍스, 59.6×26.6×19.6cm,
뉴욕 근대미술관 소장

〈'어린 소녀'를 들고 있는
루이즈 부르주아〉, 1982
로버트 메이플소프

기에는 쭈글쭈글한 표피 속으로 머리를 감춘 채 축 늘어져 있어 강인
하다기보다는 애처롭고, 성적이기보다는 우스꽝스럽다. 노년의 부르
주아는 마치 아끼는 핸드백인 양 옆구리에 〈어린 소녀〉를 낀 채 손가락
으로 그 끝을 쓰다듬듯 간질이며 당당하게 웃고 있다. 그는 사진을 마
주한 남성들에게 거세공포증을 일으킬 '나쁜 엄마'임에 틀림없다.[4]

　부르주아는 이렇게 말했다. "페니스에 유감이 있는 건 아니다.
문제는 그 주인the wearer일 뿐이다."[5] 한 남자의 아내이자 세 아들의
어머니였던 부르주아에게 페니스의 주인들은 사실 돌보아야 할 연약
한 존재였다. 주인으로부터 힘없이 잘린 채 부르주아의 팔에 안긴 〈어
린 소녀〉는 당시 그녀가 돌보아야 할 남자들 모두를 포괄했다. 하지만
〈어린 소녀〉라는 제목은 사실 간절하게 누군가의 '페니스'가 되길 바
랐던 미술가 자신을 가리키기도 한다. 켈리와 부르주아의 작품은 한
인간이기 이전에 여자이자 누군가의 딸이었고, 어머니가 되었기에 감
당해야 했던 상실과 욕망의 기록이다.

2

여성은 남성의 증후

1971년 미술사학자 린다 노클린Linda Nochlin은 《아트뉴스》에 〈왜 지금
까지 위대한 여성 미술가는 없었는가?〉라는 글을 기고하면서 미술에

페미니즘 운동의 불을 지폈다.[6] 실제로 당시에는 수백 페이지에 달하는 미술사 교과서에 여성 미술가가 단 한 명도 나오지 않았다. 여자들은 바느질을 하거나 수를 놓거나 꽃꽂이를 하는 정도의 가사에 소질이 있을 뿐, '창조성'이 있다 해도 아이를 낳는 데 다 써서 없앤 나머지 진정한 예술을 남기지 못했다는 것이 암묵적인 정설이었다. 이에 대해 19세기 유럽미술사 전문가인 노클린은 미술가를 길러내는 관립 아카데미의 교육과정과 가부장적 사회가 여성에게 가하는 실질적인 제약을 체계적으로 분석하기도 했다. 이처럼 20세기 초까지도 여성은 분야를 막론하고 전문적인 직업을 갖거나 그를 위한 교육을 받기가 어려웠다.

이후 1970년대의 페미니즘 미술운동은 주요 미술기관의 여성에 대한 차별적인 전시 행정을 비판하는 시위에서 출발했다.[7] 동시에 페미니스트들은 여성 미술가들의 존재를 부각하기 위해 남성들이 갖지 못한 여성만의 특성이 미술에 확실히 있다고 주장했고, 그러한 여성성을 적극적으로 고양함으로써 차별적 가치를 얻고자 했다. 그 가운데에서도 비평의 중심을 차지한 것은 '여성적 감수성feminine sensibility'의 정의와 그 존재를 둘러싼 이론적 모색이었다. 한 예로 미술가 주디 시카고Judy Chicago와 미리엄 샤피로Miriam Schapiro는 여성들의 작품에 공통적으로 '꽃이나 질의 구조처럼 주위가 층층이 접히거나 파동처럼 출렁이는 중심적 형태'가 나타나며 이와 같은 유기적 형태가 '둥글고 진동하는 자궁으로부터 창조된 내재적인 여성적 이미지'라고 규정했다.[8] 이는 그동안 열등하거나 숨겨야 할 것으로 억압

되었던 여성의 신체에 대한 금기를 깬 진보적인 전략으로 환영받기도 했다. 그러나 다른 한편으로는 '여성적 이미지'가 여성 미술가들 사이에서 유행처럼 번져나가 피상적인 형식 언어로 전락하는 현상을 낳기도 했다.

이처럼 여성성을 찬양하며 남성과 구별되는 여성의 섹슈얼리티를 정의하려는 1970년대 이후의 이른바 1세대 페미니스트 전략은 프랑스의 탈구조주의 이론과 기호학을 바탕으로 한 2세대 페미니스트에 의해 비판을 받았다.9 2세대 페미니스트들은 1세대에 대해 가부장제에서 구축된 여성성의 신화를 고정된 것처럼 비판 없이 받아들이고, '위대함'의 기준에 맞추어 여성 미술을 재단함으로써 변화의 가능성을 차단한 '본질주의essentialism'라고 격하했다. 탈구조주의 페미니즘 또는 이론적 페미니즘이라고 불리는 이들은 여성성을 정의하고자 하는 시도를 전적으로 거부했다. 성별 정체성은 신체적이거나 생물학적인 문제가 아니라 문화적 구조의 문제로 이해해야 한다는 것이다. 그들에 의하면 여성성과 남성성의 본질은 없으며, 다만 권력과 담합한 지식과 그 재현에 의해 형성된 유동적인 정의가 있을 뿐이다. 따라서 작업의 초점은 남녀 간의 '차이'가 아니라 남성성과 여성성이 차별적으로 정의되는 담론의 형성과정으로 이동했다.10

이와 같은 논의에 주요한 이론적 바탕이 된 것은 주체의 형성에 대한 자크 라캉Jacques Lacan의 정신분석학이었다.11 라캉은 여성에 대해 그 스스로 주체로서 존재하지 않고, 다만 남성의 욕망이나 불안을 반영하는 판타지의 대상으로서 존재한다고 정의했다. 한마디로

'여자는 남자의 증후Woman is a symptom of man'라는 것이다. 라캉은 스스로는 존재할 수 없는 여성, 다만 남성 심리가 육화(肉化)된 결과물일 뿐인 여성을 주장하면서 많은 페미니스트의 지탄을 받았다. 하지만 한편으로는 성적 정체성의 고정된 개념에 도전하려는 여성들에게 이론적 실마리를 마련해주기도 했는데, 그 대표적인 예가 지금은 고전이 된 로라 멀비Laura Mulvey의 〈시각적 쾌락과 서사 영화〉다.[12] 이 글은 1975년 당시 정신분석학을 활용한 영화 읽기로 큰 반향을 일으키던 영국의 영화 이론지 《스크린Screen》에 실렸다. 여기서 멀비는 대중문화, 그 가운데에서도 특히 할리우드 영화에서 어떻게 여성들의 전형적인 유형이 만들어지는지를 분석했다. 그리고 라캉의 이론에 비추어 그것이 어떻게 현실 속의 여성에 대한 고정관념과 남성들의 환상을 이끌어내는지 논의했다. 멀비에 의하면 대중매체에서 늘 주된 관람자로 전제하고 있는 것은 남성이고, 그 속에서 여성은 남성들의 시각적 즐거움을 위해 존재하는 욕망의 대상으로서만 그려진다는 것이다.

그렇다면 질문이 하나 생긴다. 사실 이 질문은 프로이트조차도 "지금까지 아무도 대답하지 못했던 위대한 질문이자 여성의 영혼을 30년 동안 연구하고서도 답할 수 없었던 질문"이라고 했던 것이다. "과연 여자는 무엇을 원하는가?"[13]

거세된 여자들 : 메리 켈리와 루이즈 부르주아

3

메리 켈리 – 분리 불안과 욕망의 기호

메리 켈리는 멀비와 더불어 대표적인 2세대 페미니스트로 라캉의 정신분석학을 비롯해 주체의 형성에 대한 최신 이론으로 무장한 미술가였다. 그런데 사실 켈리는 전형적인 의미의 '여성스러움'과 '모성애'가 물씬 풍기는 우아하기 그지없는 외모를 지녔다. 그러한 그가 아들과 함께 등장하는 미술 작품을 만들었다면 누구라도 성모자상聖母子像과 같은 이미지를 기대했을 것이다. 자애롭고 현명하며 아름다운 어머니 마리아와 온 인류의 운명을 짊어졌다고는 믿어지지 않을 만큼 귀엽고 온순한 아기 예수의 조합 말이다. 그러나 켈리의 〈산후기록〉에는 그와 아들의 이미지가 단 한 번도 등장하지 않는다. 그는 위계적인 성별 정체성을 무한히 생산-재생산하는 재현의 힘을 무력화하기 위해 자전적인 작품인 〈산후기록〉에서 자신의 몸을 완전히 지워버렸던 것이다.[14]

〈산후기록〉은 여섯 개의 섹션과 그에 속한 135점의 텍스트, 도표, 오브제 등의 다양한 부속품으로 구성된 방대한 설치작업이다. 스케일은 기념비적이나, 내용은 처음으로 아이를 낳아 기르는 어머니로서의 켈리가 출산 이후부터 아들이 만 다섯 살이 되는 해까지의 일상을 기록한 사적인 육아일기에 가깝다.[15] 시작은 바로 문제의 기저귀들이었고, 이 기나긴 작업은 아들이 어느덧 성장하여 스스로 자기 이름을 쓸 수 있게 되면서 끝났다. 요컨대 존재의 이유가 오로지 생존일

뿐인 단순한 유기체적 단위로서 어머니의 육체와 단단하게 결속된 신생아였던 아이가 '언어'와 '문자'라는 사회적 도구를 통해 개별적 존재로서의 '자아'를 분리해내는 지점까지가 〈산후기록〉의 시간적 범위인 것이다.

　켈리는 프로이트의 오이디푸스 콤플렉스를 재해석한 라캉의 성장발달 이론에 근거해 이와 같은 작품의 시간적 틀을 상정했다.[16] 고전적인 프로이트의 이론에 의하면 오이디푸스 전前 단계에서 남자아이는 어머니를 욕망한 나머지 아버지를 없애버리고 싶은 충동에 사로잡히지만, 어느 결정적인 순간에 어머니에게 '페니스'가 없다는 사실을 발견하게 되면서 그녀가 아버지로부터 '처벌'을 받아 '거세'당했다고 믿게 된다. 따라서 자신도 거세를 당할지도 모른다는 불안(거세공포)에 의해 남자아이는 어머니에 대한 욕망을 억누르고 자기를 아버지와 동일시하며, 어머니에게 향했던 애정을 다른 여성에게로 전이한다. 이것이 바로 프로이트가 말한 '정상적' 성장이다. 반면 여자아이는 어머니가 페니스를 '결핍'하고 있고 그 자신도 이미 '거세'당한 상태임을 알게 될 때 공포나 불안이 아닌 분노 또는 선망penis envy을 느낀다. 그러나 '페니스'를 탐하는 여자아이의 욕망은 결코 충족될 수 없으므로 포기로 이어지고, 마침내 아버지에게 순종한다. 그리고 향후 페니스의 대체물로서 자식을 소망하게 되는 것이 여자아이의 '정상적' 발달과정이라는 것이다.[17] 따라서 자아 정체성을 형성하는 데 가장 중요한 열쇠는 신체적인 '성차性差', 그 가운데에서도 페니스의 존재(또는 획득)와 부재(또는 박탈)가 가르는 우월한 남성과 열등한 여성의 차이

에 있다.

　라캉은 이처럼 전적으로 육체적인 존재이자 시각에 의해 감지되는 '페니스'의 의미를 다시 생각했다. '페니스'의 가치가 절대적이고, 앞에서 이야기한 성차의 도식이 성립되기 위해서는 먼저 아버지의 권위가 확고한 가부장적 사회질서가 선행되어야 한다. 그는 '페니스'가 우월한 사회적 위치를 나타내는 '부적절한 육체적 상징'이라 주장하고, 이를 대체할 '특권적 기표'로서 '남근상phallus'을 제시했다. '남근상'이란 절대적이고 본질적인 '기의'가 아니라, 그 가치가 외부의 사회적 요인에 의해 유동적으로 결정되는 '기표'일 뿐이라는 것이다. 나아가 그는 이러한 텅 빈 '기표'에 성차의 사회적 의미를 부여하고 권력을 나누는 가장 중요한 기제가 바로 언어라고 했다. 언어는 주체가 형성되기 위한 선행조건이다. 언어는 '아버지의 이름으로' 가부장적 법률을 규정하고, 그에 따른 성적 정체성을 결정하며, 한 개인을 그 체계 내에 종속시킨다.[18] 따라서 켈리의 아들이 자기 이름을 쓰는 행위는 그가 마침내 독립된 주체로서 가부장적 법질서 내에 온전히 자리 잡았음을 증명하는 중요한 사건이 된다. 동시에 어머니 켈리에게는 잠시나마 손에 넣었던 아이, 또는 내 몸의 일부였던 남근상을 잃게 되는 일이며, 어린 시절의 거세를 다시 한 번 겪는 일이고, 오이디푸스적 좌절을 재연하고 그녀의 궁극적인 결핍을 확인하는 상실의 순간이다.

　'기록 1'은 〈배변 분석과 섭취표〉다. 그녀는 1974년 1월부터 3월 사이, 아이의 성장이 가장 폭발적인 3개월 동안의 기저귀를 모아 날짜

〈배변 분석과 섭취표〉, 1974
메리 켈리
카드에 기저귀 안감과 비닐 커버, 잉크,
각 35.5×28cm, 토론토 온타리오 미술관
전시

를 적고 변의 농도에 따라 1에서부터 5까지 분류한 번호를 기재했으
며, 그 위에 그날 하루 시간대에 따라 섭취한 액체와 고형식의 총량을
기록했다. 이 시기에 엄마와 아이에게 가장 중요한 것은 "무엇을 언제
얼마나 먹고 언제 얼마나 어떻게 배설하느냐"일 뿐이다. 이는 틀림없
이 다른 보통의 엄마도 하는 육아 노동이지만, 켈리는 일상적인 가사
일이라기보다는 사무실에서의 행정 업무를 방불케 하는 서류와 도표
를 남겼다. 이는 당시 미술계를 이끌던 텍스트 중심적인 개념미술의
태도를 따른 것이기도 하고, 동시에 '여성적 이미지'에 주력하던 1세
대 페미니즘 미술과 거리를 두기 위한 전략이기도 했다.
　　'기록 2'는 〈발음 분석과 연관된 말하기 사건들〉이다. 그는 아

<발음 분석과 연관된 말하기 사건들>, 1975
메리 켈리
카드에 나무, 종이에 잉크, 고무,
각 25.5×20cm, 토론토 온타리오
미술관 전시

이가 한 단어로 시작해서 한 문장을 말할 때까지 5개월—1975년 1월 26일부터 6월 29일까지—동안 매일 12분간 모자의 대화를 녹음하고 이를 분석한 결과를 각각 한 장의 카드에 기록했다. 카드에는 "발음, 색인, 기능, 월령"의 네 가지 표제가 있다. 예를 들면 "마마"라는 아이의 발음은 상황에 따라서 "도와주세요", "이것 봐요", "이리 오세요" 등의 의미를 갖고 있으며, 이 말은 크게 '존재'를 위한 기능을 하고 있고, 발화 시기는 17개월 차에 해당한다는 식의 내용이 쓰여 있다. 여기에서 켈리는 유아가 언어를 습득하는 것은 결코 독립적이지 않고 상호의존적인 과정임을 보여준다. 즉 다른 누구도 알아들을 수 없는 불분명한 아이의 발음을 맥락을 통해 유추하여 개념적으로 완결된 문

<과도기의 물건들, 일기와
다이어그램>, 1976
메리 켈리
카드에 석고, 면직물, 각 35.5×28cm,
취리히 박물관 전시

장으로 만들어주는 것은 전적으로 어머니(또는 그에 해당하는 주 양육자)
인 것이다.

　'기록3'의 <낙서 분석과 일기-관점의 도식>은 어머니와 아이가
하나로 된 육체적 존재로 결속되어 있던 상태에서 처음으로 분리가
일어나는 시기를 보여준다. 이는 1975년 9월 7일과 11월 26일 사이에
있었던 모자의 대화를 일주일 간격으로 기록한 것으로, 이 시기에 아
이는 '어린이집'에 다니기 시작한다. 아이가 가족 이외의 환경에서 사
회화를 경험하는 결정적인 순간이며, 그 과정에 처음으로 제3의 인물
인 아버지(켈리의 남편이기도 하다)가 등장한다. 그리고 아이는 처음으

　　　　　　　　거세된 여자들 : 메리 켈리와 루이즈 부르주아

로 거울 속의 자신을 향해 "저 아기 좀 봐"라고 말한다. 라캉은 이렇게 거울에 비친 이미지를 통해 자기 자신이 완결된 하나의 몸을 지닌 독립적 개체라고 인지하는 시기를 '거울 단계'라고 명명했다. 이때 유아는 어머니와의 동일시를 끝내고 '자아ego'를 갖는다. 그리고 마침내 켈리의 아들은 '나'라는 대명사를 쓰기 시작한다. 엄마와 아이가 하나로 묶여 있던, 둘 만의 극도로 폐쇄적인 이원적 단위가 완전히 분리된 것이다.

〈과도기의 물건들, 일기와 다이어그램〉으로 구성된 '기록 4'는 본격적인 분리와 상실의 충격을 보여준다. '과도기의 물건들'이란 아이가 쓰던 담요, 석고로 뜬 아이의 손도장 등으로 구성된 엄마의 '수집품'이다. 켈리는 아이의 손도장 아래에 담요 조각을 잘라 붙이고 그 위에 1976년 1월에서 5월 사이의 일기를 썼다. '기록 3'에서 아이가 처음 집 밖으로 나가기 시작했다면, '기록 4'에서는 엄마가 집을 떠나 일터로 돌아간다. 일기에는 그 과정에서 느끼는 갈등과 불안이 고스란히 담겨 있다. 예를 들면 그즈음 아이가 느닷없이 공격적으로 변해 물건을 던지거나 발로 차고 깨무는 등 엄마에게 수많은 상처를 준다는 것이다. 이에 대해 켈리는 "내가 그 분노의 유일한 대상은 아니지만, 아마도 그 근원은 나일 것이다. 나는 집에 있어야 한다. …… 하지만 우리는 돈이 필요하다"라고 적고 있다. 다음의 기록에서는 아이와 함께 시간을 보내지 못하는 데 대해 죄책감을 느끼는 자신을 돌아본다. 같은 부모라도 아버지는 느끼지 않는 그러한 죄책감에 대해 켈리는 '사랑과 관심'을 주어야 할 '궁극적인 책임'을 가진 것이 다른 누구도

〈분류된 표본들과 비율 다이어그램과 통계표, 연구와 인덱스〉, 1977
메리 켈리
카드에 나무, 종이와 잉크, 각 18×13cm, 오스트레일리아 국립미술관에 전시

아닌 자신이라고 인정하고 있다. 그리고 이렇게 느끼게 된 데는 아이
가 처음으로 "엄마, 사랑해요"라는 말을 했을 때라고 기록했다. 이처
럼 켈리는 어머니로서 자신이 담당하는 역할이 사회제도, 교육체계,
경제, 노동의 이슈에 걸친 광범위한 영역에 의해 부여되고 있음을 보
여준다.

　　흔히 '분리 불안'이란 엄마와 떨어지게 된 아이가 느끼는 것으
로 알려져 있다. 그러나 사실 아이와 분리될 때 극도로 불안하고 불안
정적인 사람은 엄마다. '기록 5'는 〈분류된 표본들과 비율 다이어그램
과 통계표, 연구와 인덱스〉다. 이는 1976년 7월과 1977년 9월 사이에
모은 수집품으로 아이가 엄마에게 선물로 준 풀이나 벌레 등이다. 켈
리는 이 수집품을 '오직 엄마에게만 소중하고 가치 있는 것'이라고 정

의하고, 나아가 '페티시즘'으로 설명한다. 프로이트가 정의한 페티시즘은 순전히 남성의 문제였다. 페티시즘의 시나리오는 남자아이가 엄마의 '거세'를 목격하는 것으로부터 시작되기 때문이다. 그토록 소중한 페니스의 부재를 인정함으로써 거세공포에 시달리는 대신, 어머니/여자도 그에 해당하는 어떤 것을 갖고 있다고 믿음으로써 스스로의 인식을 거부하고 안심하는 것이다. 켈리는 이러한 페티시즘이 여성에게도 가능하다는 것을 보여준다. 여성은 자식을 페니스에 대한 대체물로 삼는다. 따라서 자신으로부터 서서히 분리되어가는 자식은 거세공포를 함께 가져온다. 엄마가 아이가 처음 신었던 신발, 처음 찍은 사진, 처음 자른 머리카락 등을 버리지 못하는 것은 아이/페니스의 상실을 부인하고 분리 불안을 이겨내기 위한 페티시즘의 결과다.

'기록 6'은 〈알파벳 쓰기, 부수적 기록과 일기〉다. 여기에는 1977년 1월부터 1978년 4월 사이, 18개월 동안 아이가 읽고 쓰기를 학습하는 중요한 과정이 기록되어 있다. 처음에는 알파벳의 특정한 글자 모양을 인지하던 단계에서 마지막에 자기 이름을 쓰는 것으로 끝나는 이 과정은 마치 '로제타스톤'처럼 검은 석판에 삼단으로 나뉜 텍스트로 이루어졌다. 상단에는 아직은 상형문자처럼 보이는 아이의 어설픈 글씨가 있고, 그 아래에 켈리가 대문자로 쓴 코멘트, 그리고 가장 하단에는 타자기로 쓴 켈리의 일기가 자리 잡고 있다. '아이가 스스로 쓴 이름'이란 그가 어머니의 육체로부터 완전히 독립해 가부장적인 사회질서가 규정한 언어, 성별, 자아 정체성의 세계에 들어섰음을 보여

〈알파벳 쓰기, 부수적 기록과
일기〉, 1978
메리 켈리
카드에 합성 점판암, 각 25.5×20cm,
영국 예술위원회 전시

주는 표지다. 〈산후기록〉의 결론이라고 할 수 있는 1978년 4월 19일
의 서판에는 서툴지만 뚜렷하게 써놓은 아이의 이름이 있고, 그 하단
의 일기는 다음과 같다.

그는 이제 하루 종일 학교에 있다. …… 그가 집에 오면 나는 학교
에서 뭘 했는지, 점심으로는 뭘 먹었는지 등을 물어보지만, 그는 대
체로 잘 알려주지 않고 늘 옷을 갈아입고 로니와 놀기 위해 달려나
가기 바쁘다. 그들은 매우 친한 친구가 되었다. 며칠 전에는 그가
로니와 함께 살면서 서로 돌볼 수 있으니까 이제는 엄마 아빠가 필
요 없다고 말하기까지 했다. …… 너무나 많은 것이 너무나 빨리

거세된 여자들 : 메리 켈리와 루이즈 부르주아

돌이킬 수 없이 변했다. 내가 로절린드에게 그가 학교에 다니기 시작했다고 말하자 그녀는 "이제야 당신은 진짜 엄마가 되었네요"라고 말했다.

처음부터 '엄마'인 여자는 없다. 능숙하게 아이를 안고, 모성애를 후광처럼 두르고 있는 그림 속 성모 마리아는 허상이나 다름없다. 켈리의 〈산후기록〉은 출생 이후 몇 년 동안 아이가 하나의 인격체로 '성장'하는 것과 마찬가지로, 엄마도 아이와의 상호작용을 통해 '형성'된다는 것을 보여준다. 다시 한 번 켈리가 작품에 자신의 '이미지'를 드러내지 않은 것은 의미심장하다. 육체의 재현이 내포하고 있는 본질주의 페미니즘의 폐단을 경계하고 있을 뿐 아니라, '어머니'라는 자신의 정체성이 다만 여성의 몸이라는 생물학적 사실에서 유래하는 것이 아닌 오랜 시간 동안 서서히 만들어진 그 무엇임을 증명하고 있는 것이다.[19] 여전히 가부장적인 사회에서 오직 '엄마'에게만 주어진 외롭고 고된 노동을 통해서 말이다. 하지만 비로소 '엄마'가 완결되는 순간 아이는 더 이상 그녀를 필요로 하지 않는다. 평론가 루시 리파드Lucy Lippard는 이 과정을 '문화적 유괴'라고까지 표현했다.[20] 〈산후기록〉은 명철한 언어와 딱딱한 도식, 건조한 수치만으로 이루어져 있지만, 어느 순간 아이를 품에서 놓아야 하는 모든 엄마에게 지극히 감정적이고 우울한 작품이 되기도 한다.

4

루이즈 부르주아 – 연약하고 가련한 소녀

루이즈 부르주아는 1999년 베니스비엔날레에서 현대미술 거장에게 주어지는 황금사자상을 거머쥐었다. 2000년에는 런던 테이트 모던의 개관을 알리는 첫 전시의 주인공이 되었고, 2008년에는 프랑스 최고 권위의 훈장인 레지옹 도뇌르를 받았다. 2011년 그의 거대한 청동 조각 〈마망Maman〉은 약 1,072만 달러(약 120억 원)에 낙찰되어 역대 여성 미술가의 작품 가운데 최고가를 기록하기도 했다. 그러나 부르주아의 성공기는 놀랍게도 그의 나이 일흔을 넘어선 시기부터 시작되었다. 프랑스 파리 출신으로 소르본대학에서 수학을 전공하다가 어머니가 죽은 뒤 처음 미술 수업을 받기 시작한 것이 1936년이었다. 이후 수십 년 동안 미술가로 작업을 계속했지만, 부르주아는 초현실주의와 추상표현주의, 미니멀리즘과 개념미술 등 다분히 남성중심적인 미술계의 주류에서 벗어난 '여성 조각가'일 뿐이었다.

　부르주아가 미술계로부터 주목을 받기 시작한 것은 1982년 뉴욕의 근대미술관에서 열린 첫 개인전 덕분이었다. 이 전시는 평론가들은 물론 대중들로부터도 폭발적인 반응을 불러일으켰다.[21] 물론 이는 그 직전까지 미술계의 주류였던 미니멀리즘과 개념미술에 대한 반작용이었을 수도 있다. 기하학적 형태나 단순한 텍스트로 축소된 1960년대 이후의 미술은 감정적 표현과 영웅적 창조자라는 미술가의

거세된 여자들 : 메리 켈리와 루이즈 부르주아

페르소나를 엄격히 배제하고 있었다. 노년의 여성 미술가 부르주아는 이처럼 '표현'과 '영웅'에 굶주려온 미술계에 자전적 서사와 유기체적 형태가 결합된 강렬한 작품들을 대거 쏟아냈다. 그는 전시와 동시에 《아트포럼》에 유년 시절의 사진 몇 장과 함께 짧은 에세이 〈아동 학대〉를 발표했다. 미술계는 순식간에 부르주아의 작품과 그동안 아무도 주목하지 않았던 부르주아의 내밀한 가족사와 작가의 오랜 트라우마에 완전히 사로잡혔다.[22]

부르주아에 의하면 그녀의 부모는 파리에서 앤티크 태피스트리tapestry를 복원해 판매하는 사업을 운영했다.[23] 부르주아는 세 딸 가운데 막내로 태어났고, 어머니는 딸 셋을 연달아 낳아 남편을 실망시킨 데 대해 용서를 구해야 했다. 아버지는 곳곳을 여행하며 오래된 태피스트리를 수집했고, 어머니는 공방에서 이를 수선해 파리의 갤러리에서 판매했다. 대부분의 수집가들이 미국인이었던 탓에 집에는 부르주아가 어릴 때부터 영어 가정교사가 늘 함께 있었다. 그런데 바로 그 젊은 여자 영어 교사 세이디는 부르주아의 아버지와 불륜관계를 유지하며 10년 이상 그 집에 살았고 어머니는 이를 묵인했다. 부르주아는 사랑했던 아버지의 불륜, 잘 보이고 싶었던 가정교사의 배신, 믿었던 어머니의 거짓말이 만들어낸 이 욕망의 게임에서 자신이 마치 장기의 말처럼 이용당한 데 대한 분노를 냉정한 언어로 기록했다. 그는 이렇게 고백했다. "너무나 오랫동안 나는 세이디의 목을 비틀어버리고 싶은 끔찍한 욕망에 시달려왔다. 매일 우리는 우리의 과거를 포기하거나 받아들여야 한다. 그리고 만일 우리가 이를 받아들이지 못할 때 조

각가가 된다." 에세이 마지막에는 허공에 매달린 〈어린 소녀〉의 사진이 실려 있다. 결국 〈어린 소녀〉는 갖지 못한 것에 대한 선망, 배신에 대한 분노와 좌절된 욕망이 투사된 복합적인 존재인 것이다. 그의 어머니가 욕망했지만 갖지 못했던 남자아이일 수도 있고, 아버지의 이름을 정당하게 물려받을 남근일 수도 있으며, 또는 태어난 자체를 용서받아야 했던 여자아이로서 부르주아가 거세당한 페니스일 수도 있다.

부르주아는 처음 회화에서 조각으로 전향했을 때를 이렇게 회고했다. "저녁 테이블에서 나는 하얀 빵을 뜯어 침과 함께 주물러서 아버지의 형상을 만들었다. 모양이 완성된 다음 나는 칼로 팔다리부터 잘라내기 시작했다. 이것이 내 최초의 조각적 해법이었다."²⁴ 결국 부르주아에게 '조각'이란 언어나 이미지로 중재할 수 없는 경험을 매우 유기적이고 물리적인 존재로 승화시켜주는 매체였던 것이다.²⁵ 실제로 그의 조각은 대체로 파괴와 폭력이 떠오르는 형태이고, 그 재료는 시각적인 동시에 촉각적인 감각을 일으키는 성질을 지녔다. 예를 들어 원래 〈저녁 식탁〉이라는 제목으로 1974년에 발표했던 〈아버지의 파괴The Destruction of the Father〉는 검은 텐트 안에 물컹물컹한 핑크빛 라텍스로 만들어진 원형 설치물들을 배열한 작품이다. 부풀어 오른 살덩어리들과 벌어진 상처를 떠오르게 하는 이 작품에 대해 작가는 악몽 같은 환상 이야기를 반복했다.

기본적으로 식탁이다. 먹고 마시는 아버지가 상석에 앉은 끔찍하고 무서운 가족 식탁. 다른 이들, 즉 아내와 아이들은 무엇을 할 수

사진 © Rafael Lobato

——

〈아버지의 파괴〉, 1974
루이즈 부르주아
라텍스, 석고, 나무, 패브릭, 붉은 조명, 237.8×362.3×248.6cm,
런던 테이트 모던에서 2007년 10월부터 2008년 1월까지 전시

있는가? 그들은 그저 침묵하며 앉아 있다. 물론 어머니는 독재자인 그 남편을 만족시키려고 애쓴다. 아이들은 분노로 가득 차 있다. 우리는 세 명이었다. 남동생, 여동생, 그리고 나. 거기에는 다른 두 명의 아이들도 있었는데, 그들은 그들의 아버지가 전쟁터에서 목숨을 잃은 후에 우리 부모님이 입양한 아이들이다. 그래서 우리는 다섯이었다. 아버지는 우리를 볼 때 긴장을 하면서 자신이 얼마나 위대한 남자인지 설명하고자 했다. 그래서 격분한 우리는 그 남자를 움켜쥐고 식탁 위에 던져놓고, 사지를 잘라내고, 그를 삼키기 시작했다.[26]

미술사학자 미뇽 닉슨Mignon Nixon은 이와 같은 부르주아의 서사와 작품에 흐르는 폭력적 충동을 라캉의 기호학적 이론이 아니라 멜러니 클라인Melanie Klein의 논의에 따라 해석했다.[27] 라캉의 오이디푸스적 주체가 언어의 영역에서 형성된다면, 클라인이 주장한 주체성은 언어 이전의 유아기에 즉각적인 육체적 욕망으로 나아가는 무의식적 환상을 통해 발달된다. 따라서 '말하는 아버지'에게 억압당한 '어린 소녀'가 아버지를 '집어삼키는' 부르주아의 폭력적 환상은 전前 언어 단계의 육체성과 폭력성을 상정한 클라인의 논의와 일치한다.

프로이트와 라캉이 주체성의 형성에서 아버지의 존재를 강조했다면, 클라인은 '원초적 어머니'의 역할에 주목했다.[28] 프로이트에서 라캉으로 이어지는 오이디푸스 콤플렉스 공식에 의하면 주체는 어머니에 대한 욕망을 억압하고 아버지의 영역, 즉 사회질서와 언어의

거세된 여자들 : 메리 켈리와 루이즈 부르주아

세계로 진입하는 시기에 발생한다고 했고, 이는 3세에서 5세 사이의 시기에 해당된다. 그러나 클라인은 오이디푸스 콤플렉스란 그보다 훨씬 이전인 3, 4개월부터 6개월 사이의 월령에서 시작된다고 보았다. 그 전에 유아는 전체적인 대상을 인식할 수 없고 다만 부분으로 인식할 뿐인데, 그에게 가장 중요한 최초의 부분-대상은 주로 어머니의 젖가슴이다. 유아는 사랑을 주는 고마운 '좋은 젖가슴'과 좌절을 주는 미운 '나쁜 젖가슴'를 분리해두고 그의 욕구가 좌절될 때마다 '나쁜 젖가슴'을 향해 공격 성향과 사디즘적 욕망을 강력하게 드러낸다. 그러나 차츰 부분-대상이 아니라 전체-대상으로서의 어머니를 인식하기 시작할 때, 즉 '좋은 젖가슴'과 '나쁜 젖가슴' 모두 어머니의 일부였음을 깨닫게 될 때 유아는 '우울적 위치depressive position'로 옮겨간다. 어머니가 사실은 하나의 완전한 대상이었고, 따라서 그 모두를 잃어버릴 수도 있다는 불안감이 생기기 때문이다. 더불어 '나쁜 젖가슴'을 해치고자 했던 스스로에 대한 후회와 죄책감에도 사로잡힌다. 클라인은 우울적 위치에서 벗어나 내적인 안정감을 되찾는 것이 온전히 발달된 인격의 지표라고 했다.

부르주아의 〈암여우The She-Fox〉는 클라인이 논의한 대로의 우울적 불안을 재현한다. 머리가 잘리고 목에 큰 칼자국이 뚜렷한 네 개의 풍만한 젖가슴을 가진 이 조각은 부르주아에게는 공격과 동시에 욕망의 대상이었던 어머니를 상징했다.

이 작품은 내 어머니다. …… 먼저 나는 그녀의 머리를 잘랐다. 그

〈암여우〉, 1985

루이즈 부르주아

검은 대리석과 철, 179×68.5×81.2cm, 시카고 현대미술관 소장

런 다음 그녀의 목을 갈랐다. …… 그리고 몇 주 동안 작업을 계속하고 나서, 만일 이게 내가 내 어머니를 보는 방식이라면 그녀는 나를 좋아하지 않았으리라는 것을 깨달았다. 내가 그녀를 이런 식으로 대하는데 어떻게 그녀가 나를 좋아할 수 있단 말인가. 나는 그녀가 나를 좋아하지 않으리라는 생각을 참을 수 없었다. 그녀가 나를 좋아하지 않는다고 알았더라면 나는 살 수 없었을 것이다. 내가 그녀를 밀쳐내고 그녀의 머리를 잘랐다는 사실은 아무 관련이 없다. 당신이 어떤 사람에게 한 행동은 그 사람이 당신을 어떻게 느꼈으리라고 기대하는 것과 아무 관련이 없다. 그리고 마침내 나는 대단히, 대단히 우울해졌다. 끔찍하게, 끔찍하게 우울했다.[29]

루이즈 부르주아의 대표작 〈마망〉 역시 글자 그대로 '엄마'의 표상이다. 실을 잣는 거미는 태피스트리 직공이던 어머니이자 남편의 불륜을 묵인할 수밖에 없었던 한 여인에게 바치는 헌사다. 그러나 이처럼 공격적으로 솟아오른 거미에게도 치명적인 약점이 있다. 바로 한가운데 매달린 알주머니. 언제든 어미의 배를 찢고 튀어나올 것 같은 알들을 힘겹게 품고 버티고 선 〈마망〉은 자기를 배신했던 어머니에 대한 복수이자 그렇게 잃어버린 어머니에 대한 애도의 증거다. 동시에 이처럼 기념비적 스케일의 육중한 거미는 신의 재능에 무모하게 도전했던 그리스 신화 속 아라크네의 화신일 수도 있다. 부르주아는 가부장적인 사회와 조각의 전통 안에서 뜨개질 같은 자질구레한 가사 노동에나 어울리는 것으로 격하된 여성의 '본질'을 보기 좋게 거부하

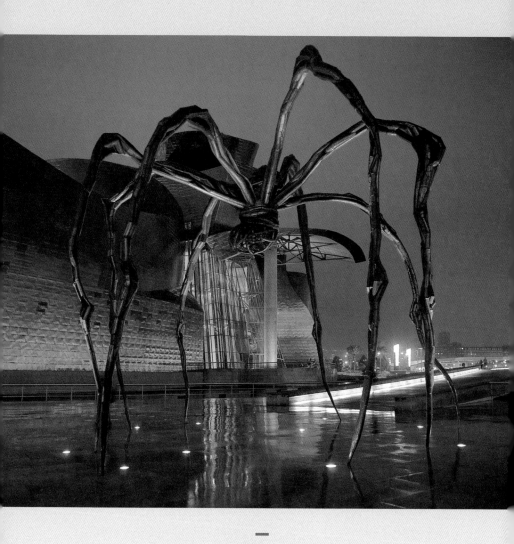

〈마망〉, 1999

루이즈 부르주아

청동, 대리석, 스테인리스, 927.1×891.5×1023.6cm, 구겐하임 빌바오 미술관에서 2001년 전시

고 거대한 청동 조각을 만들어낸 것이다. 아라크네만큼이나 도발적이었던 부르주아는 그 어떤 남자 조각가가 만들었던 것보다도 압도적인 작품을 내보였다. 어쩌면 〈마망〉은 부르주아가 갈망했지만 잃어버린 원초적 어머니인 동시에 박탈된 남근상을 대신하는 페티시인지도 모른다.

부르주아는 1976년의 한 인터뷰에서 철저하게 기하학과 수학 용어들만 써서 작품을 설명했다. 혹 질문이 개인적인 삶으로 이어질 것 같으면 "지금 내 개인사를 묻는 것인가? 나는 그건 좋아하지 않는다"라고 확실하게 거부했다.[30] 그러면서도 그가 기하학을 선택한 이유는 기하학이라는 폐쇄적인 시스템 안에서는 모든 관계가 예측 가능하며 영원하기 때문이라고 답했다. 부르주아라는 여자가 원했던 것은 '영원한 관계'였다. 갑자기 힘주어 〈어린 소녀〉를 붙잡고 있는 그의 손이 오히려 애처롭게 보이지 않는가.

5

아버지·어머니의 이름으로

루이즈 부르주아는 아버지 루이 부르주아Louis Bourgeois의 이름을 이어 받았다. 이후 남편 로버트 골드워터Robert Goldwater와의 사이에서 낳은 첫아들의 이름을 장 루이Jean Louis라고 지었다. 그리고 그에게는 골드

워터가 아닌 부르주아라는 성을 붙여주었다. 그래서 루이즈 부르주아의 장남은 장 루이 부르주아다. 켈리의 아들, 〈산후기록〉에 등장하는 바로 그 아들은 남편 레이 배리Ray Barrie와의 사이에서 낳은 자식이다. 아들의 이름은 켈리 배리Kelly Barrie다. 〈산후기록〉 마지막에 서툴게 자기 이름을 썼던 켈리 배리도 자라서 미술가가 되었다. 라캉의 이론에 따르면 어머니는 아이들이 '아버지의 이름'을 얻는 순간 그들을 잃어버린다. 하지만 부르주아와 켈리는 그 아들들에게 '어머니의 이름'을 붙여주었다. 그 누구에게도 결코 빼앗기지 않으려는 듯 말이다.

구원 없는 삶:

온 가와라와 오노 요코

1945년 8월 6일 오전 8시 15분. 히로시마에 원자폭탄이 떨어졌다.

폭탄의 코드명은 '리틀 보이Little Boy'.

귀엽고 천진한 이름과 달리 무시무시한 이 원자폭탄은

20만 명의 목숨을 앗아갔다.

1

신에서 범인으로

1945년 8월 6일 오전 8시 15분. 히로시마에 원자폭탄이 떨어졌다. 폭탄의 코드명은 '리틀 보이Little Boy'. 귀엽고 천진한 이름과 달리 무시무시한 이 원자폭탄은 20만 명의 목숨을 앗아갔다.[1] 사실 정확한 사상자 수는 아무도 모른다. 영국의 역사학자 에릭 홉스봄Eric Hobsbawm은 천문학적 숫자 앞에서 통계적 정확성은 무의미해진다고 했다.[2]

한 생존자가 묘사한 폭발 직전의 풍경에서는 기괴한 정적이 흐른다.

하늘은 조용했고 대기에는 반짝이는 아침의 빛이 흘러넘쳤다. 먼지 날리는 메마른 길을 따라 걷는 발걸음은 느리기만 했다. 내 마음은 무방비상태였다. 사이렌과 라디오가 막 이상무異狀無 신호를 내보낸 다음이었다. 나는 다리 초입에서 잠시 걸음을 멈추고 물 쪽으로 눈길을 돌렸다.[3]

별다를 것 없는 나른한 어느 아침이었다. 바로 그 뒤에 '번쩍ぴか'

구원 없는 삶 : 온 가와라와 오노 요코

하더니 이어 '쾅どん' 소리가 들렸다. 일본인들은 무엇인지도 몰랐던 이 폭탄을 '피카돈ぴかどん'이라고 불렀다.

3일 뒤 8월 9일 오전 11시 02분. 두 번째 폭탄 '팻맨Fat Man'이 나가사키에 떨어졌다. 이 '뚱뚱한 남자'의 원래 타깃은 나가사키가 아니라 고쿠라小倉였다. 하지만 그날 고쿠라에는 유난히 구름이 많았다. 비행기는 두 번째 타깃이었던 나가사키로 기수를 돌렸다. 참혹한 죽음은 이렇게 운명도 필연도 아닌 우연에 가까웠다.

8월 15일 정오. 일왕 히로히토가 라디오 방송에서 무조건 항복을 발표했다. 라디오를 통해 패전 소식을 접하던 소설가 오에 겐자부로는 평소와 다름없이 빛나던 태양을 뚜렷이 기억했다.

> 우리는 천황이 '인간의' 목소리로 말한다는 사실에 가장 놀라고도 실망했다. 어떤 친구는 심지어 똑같이 흉내를 낼 수도 있었다. 우리는 때문은 반바지를 입은 채 천황의 목소리로 말하는 열두 살짜리 아이를 둘러싸고 웃음을 터뜨렸다. 우리의 웃음소리는 여름날 오전의 고요함 속에 울려 퍼지다가 맑고 높은 하늘 속으로 사라졌다. 그 순간 불손한 우리에게 불안감이 엄습해왔다. 우리는 말없이 서로를 쳐다보았다. …… 그렇게 엄청난 힘을 가진 존엄한 존재가 어느 여름날 평범한 인간으로 변신했다는 사실을 어떻게 믿을 수 있었겠는가.[4]

'그 여름날의 태양'은 그토록 엄청난 일이 일어났는데도 세상은 전처럼 계속된다는 증거였다. 오에 겐자부로와 같은 세대인 일본

의 미술가 온 가와라[5]와 오노 요코의 작업은 완전한 파멸, 즉 패전 뒤에 맞이한 평범한 하루의 의미를 되새긴다.

2
평범한 일상의 잔인함

1970년 11월 25일 오후 12시 15분. 소설가 미시마 유키오三島由紀夫 (1925~1970)가 자살했다. 《긴카쿠지金閣寺》로 명성을 얻었던 미시마 유키오는 자위대 본부에 난입하여 총감을 감금하고 발코니에 서서 젊은 청년들을 내려다보며 "군국주의 일본의 영광된 과거"를 돌이키고 "순수한 일본의 사무라이 정신"을 되살리자고 연설했다. 이 장면은 그의 요청에 따라 텔레비전에 생중계되었다. 연설을 마친 그는 미리 정해진 식순에 따라 "천황폐하 만세"를 세 번 외친 후 할복자살했다.[6]

　　미시마 유키오를 죽음으로 몰아넣었던 것은 전쟁의 위협이 아니라 종전 이후 찾아온 일상의 평이함이었다. 그의 소설《긴카쿠지》는 파괴행위를 통해 종말과 구원을 꿈꾸는 주인공을 그리고 있다. 열등감에 사로잡힌 보잘것없는 사내 미조구치는 아름다움의 결정체라고 찬미하던 긴카쿠지가 전쟁의 정점에서 미군의 폭격으로 완전히 파괴됨으로써 눈부신 종말을 맞고 그 신화적인 순수성을 영원히 간직할 것이라고 믿었다. 그는 긴카쿠지가 사라져 없어지는 최후의 불꽃과

함께 목숨을 바침으로써 자신의 비루한 육체도 아름다움의 완결을 통해 구원을 얻으리라고 기대했다. 하지만 전쟁은 하루아침에 거짓말처럼 끝나버렸고 긴카쿠지는 멀쩡했다. 미조구치는 아름답게 사라졌어야 할 존재가 초라하게 살아남은 것을 참을 수 없었던 탓에 긴카쿠지에 불을 붙였다. 그렇게 소설은 긴카쿠지가 타오르는 도중에 끝을 맺는다. 이처럼 《긴카쿠지》뿐 아니라 젊은 군인 부부의 할복자살을 극도의 미적 감각으로 표현한 《우국憂國》(1960) 같은 미시마 유키오의 소설에서는 영원무궁한 국가를 위해 꽃처럼 산산이 부서지라는 가미카제 특공대의 선동이 필연적으로 떠오른다.[7]

미시마 유키오에게 죽음과 파괴는 비영웅적인 현실로부터 헤어 나올 수 있는 탈출구였다. 실제로 제2차 세계대전 후반의 일본은 국가와 천황을 위한 영광된 죽음과 집단 자살을 통한 구원이라는 허황된 믿음에 광적으로 사로잡혀 있었다. 1억의 신민이 국가를 위해 옥처럼 아름답게 부서지도록 싸운다는 전시의 슬로건 "일억옥쇄一億玉碎"는 신적인 아버지, 즉 조국과의 궁극적인 합일로 여겨온 일본식 '종말론'이나 다름없었다. 그러나 애써 징집을 피하고 전쟁에서 살아남은 미시마 유키오는 장렬한 불멸의 기회를 놓치고 평범한 일상의 나락으로 떨어졌다. 일본이라는 신성한 국가와의 숭고한 융합을 위해 그는 지루한 삶을 살아야 하는 범인凡人의 세계에서 탈출하는 수단으로 죽음을 무대에 올린 셈이다. 그는 때늦은 자살을 통해 영웅적인 죽음과 시간을 초월한 젊음이 존재하는 1945년 이전 그때로 돌아가고자 했는지도 모른다.

하지만 기적 같은 경제 성장에 도취된 1970년대의 일본에서 국가를 위해 영웅적인 죽음을 택하는 자살의식이란, 숭고한 우국충정이 아니라 신파조의 드라마처럼 뒤늦은 시대착오로 받아들여졌다. 20년 뒤에 발표된 무라카미 하루키의 소설《양을 쫓는 모험羊をめぐる險冒》은 주인공과 여자 친구가 미시마 유키오의 매우 공공연한 죽음을 구경하려는 장면에서 시작한다.

> 우리는 숲을 빠져나가 ICU 캠퍼스까지 걸어가 여느 때처럼 라운지에 앉아서 핫도그를 먹었다. 오후 2시였는데, 라운지의 텔레비전 화면에는 미시마 유키오의 모습이 몇 번이고 되풀이해 비쳐지고 있었다. 볼륨이 고장난 탓에 말소리는 거의 들리지 않는데, 어쨌든 그것은 상관없는 일이었다. 우리는 핫도그를 다 먹고 나서 커피를 한 잔씩 더 마셨다. 한 학생이 의자 위에 올라가 볼륨 버튼을 잠깐 만지작거리더니 단념하고 내려와 어디론가 사라졌다. "너를 원해"라고 나는 말했다. "좋아." 그녀는 그렇게 대답하며 미소지었다.[8]

미시마 유키오가 결코 떨쳐낼 수 없었던 전쟁의 기억과 자살이라는 '장엄한' 메시지는 무라카미 하루키의 소설이 보여주는 가벼운 일상 속에서 놀랄 만큼 쉽고 아무렇지 않게 흡수되어버렸다. 하지만 이 짧은 구절은 평이한 일상의 잔인한 이면을 보여준다. 누군가가 죽어가는 순간이 다른 이에게는 아무런 의미 없는 시간일 수도 있기 때문이다.

3

온 가와라 – 한 개인의 통계적 죽음

미시마 유키오가 자살 사건을 벌이던 때 뉴욕에서 활동하던 미술가 온 가와라(1932~2014)는 1959년에 일본 땅을 떠난 이후 처음으로 도쿄에 돌아와 있었다. 11월 27일 미시마 유키오가 할복자살을 한 이틀 뒤에 온 가와라는 자신만의 의식을 치렀다. 늘 하던 대로 "나는 오전 8시 34분에 일어났다"라고 당일 기상 시간을 적은 그림엽서를 지인에게 보내고, 시내 지도에 자신이 하루 동안 움직인 경로를 빨간 펜으로 표시해 서류철에 보관했다. 그 지도에 따르면 온 가와라는 세타가야에서 기차를 타고 '미시마 사건'이 일어난 곳에서 그리 멀지 않은 신주쿠까지 다녀왔음을 알 수 있다. 그러나 지도에 그려진 깔끔한 붉은 선에서는 이틀 전의 폭력과 전율의 흔적을 찾을 수 없다. '미시마 사건'이 (시대착오적인) 영웅적 퍼포먼스였다면, 온 가와라의 작업은 마치 아무 일도 없었던 것처럼 정해진 거리를 따라 걷는 무미건조한 하루의 기록이었다.

온 가와라는 갓 스물을 넘긴 1953년에 청년미술가연합과 전위미술가회 회원으로 '제1회 일본전'에 〈욕실 연작〉이라는 제목의 연필 드로잉 연작을 발표하면서 일본 전후 화단의 일약 대표 작가로 떠올랐다. 16점의 작은 드로잉은 격자로 타일을 붙인 욕실을 배경으로 유혈이 낭자하고 잘려나간 팔다리가 어지럽게 널려 있는 잔인한 장면을

반복적으로 그린 작품이었다. 발표 직후부터 비평가들은 〈욕실 연작〉이 전후 일본 사회의 숨막히는 난국을 폐소공포를 일으키는 뒤틀린 공간을 통해 상징적으로 드러낸 '현대 심리의 풍경'이라고 해석했다.[9] 이후로도 온 가와라는 작업활동과 더불어 각종 좌담회, 평론 등을 통해 전쟁으로 드러난 군국주의적 국가 이데올로기의 허구성과 비판 능력을 포기한 순수미술에 대한 환멸을 표현했다. 그러던 중 돌연 일본을 떠나 멕시코를 경유해 뉴욕에 정착했고, 그 이후에 시작한 극도로 단순한 작품들은 그가 1950년대 일본에서 제작했던 그로테스크한 구상회화와 첨예한 대립을 이루었다.

온 가와라의 작품 가운데 가장 잘 알려진 〈일일 회화Date Paintings〉 연작은 1966년 1월 4일 뉴욕에서 시작되었다. 그는 그날부터 50년이 넘도록 같은 작업을 계속했다. 〈오늘 연작Today series〉이라고도 불리는 〈일일 회화〉는 그림을 만든 그날의 날짜를 화면에 가로질러 그린 작품이다. 각각의 〈일일 회화〉는 자정부터 다음 날 자정까지 24시간 내에 완성되어야 하며, 만약 작업 중에 자정을 넘길 경우에는 파기하는 것을 원칙으로 한다. 그 가운데 많은 작품은 작가가 여행 중에 만들었는데, 날짜를 표기하는 언어와 방식은 당시 그가 머물던 나라의 표준어 표기법을 따랐다. 하지만 일본을 포함하여 라틴 문자가 쓰이지 않는 아시아권에 머물 경우에는 에스페란토를 썼다. 완성된 〈일일 회화〉는 캔버스 크기에 꼭 맞도록 손으로 만든 종이상자에 보관하는데, 상자 내부는 그날의 일간 신문으로 포장했다. 따로 마련된 서류철에는 작품이 만들어진 날짜, 크기, 바탕색 샘플 등 관련 정보를

적고 '일기'에는 각 작품의 '부제'를 기록했다. 〈일일 회화〉에는 모두 부제가 달려 있는데, 부제는 작가의 개인적인 단상이나 그날 신문의 머리기사 등으로 이루어졌다. 이 모든 작품에 대한 기록은 해당 국가의 언어를 사용하는 것을 원칙으로 했지만, 일본의 경우에는 역시 에스페란토를 썼다.[10]

온 가와라는 비슷한 시기에 다른 연작을 시작했는데, 〈일일 회화〉를 시작한 직후부터 그날 읽은 일간 신문의 기사를 스크랩하여 백지에 붙이고 서류철에 보관하여 〈나는 읽었다I Read〉 연작을 만들었다. 〈나는 ……시에 일어났다I Got Up At〉, 〈나는 갔다I Went〉, 〈나는 만났다I Met〉 등의 연작은 1968년 멕시코에 머무는 동안 시작했다. 온 가와라는 〈나는 ……시에 일어났다〉를 위해 각 도시에서 흔히 구할 수 있는 기념엽서에 그날의 기상 시간을 고무인으로 찍어 하루에 두 명의 지인에게 보냈다. 〈나는 갔다〉는 하루 동안 움직인 경로를 빨간 펜으로 표시한 지도를 모은 서류철이며, 〈나는 만났다〉는 백지에 그날 만난 사람들의 이름을 적은 기록 모음이다. 이렇듯 온 가와라의 프로젝트는 작가 자신의 일상적인 활동—잠자리에서 일어나고, 신문을 읽고, 사람들을 만나고, 거리를 걷는 것—에 대한 지극히 단순한 정보로 이루어져 있다.

1970년부터 작가는 "나는 아직 살아 있다"라는 전보를 때때로 지인들에게 보내기 시작했다. 그보다 앞서 1969년에 시작한 〈백만 년-과거One Million Years-Past〉와 1980년에 시작한 〈백만 년-미래One Million Years-Future〉는 1969년부터 기원전 998031년까지 과거로

거슬러 올라가는 100만 년, 그리고 1980년부터 1001980년까지 다가올 100만 년의 연도를 하나하나 타이핑하여 한 페이지당 500년씩, 각 10권의 책으로 만든 작품이다. 〈백만 년-과거〉를 완성하는 데는 1년 6개월이 걸렸는데, 온 가와라의 계산대로라면 이 책을 처음부터 끝까지 읽는 데 하루 24시간씩 하더라도 한 달이 걸린다. 결국 타이핑을 하고, 서류철을 만들고, 고무인을 찍어 전보를 보내고, 단순한 숫자를 캔버스에 옮기는 등의 '작품활동'으로 이루어진 온 가와라의 하루 노동은 단순 사무직이나 공장 생산 라인에서의 작업과 다를 바 없었다.

그러나 이렇게 치밀하게 짜인 작가의 노동은 실제 생산 현장에서와 달리 무의미할 뿐이다. 그의 작업은 자기지시적self-referential인 날짜만을 다룬 비슷비슷한 텍스트들을 반복적으로 생산하는 것에 그치기 때문이다. 하루 동안 일어난 일이 모두 다르다고 할지라도 결국 표준화된 달력의 날짜만을 보여주는 캔버스에서 작가가 경험한 시간에 대한 실질적인 감각은 추상화된다. 즉 겉으로 드러난 것은 한 개인이 지내온 시간성이 아니라 시간을 정확하고 순수하게 분절한 것으로, 균질하고 공허한 숫자의 반복인 것이다. 반복적으로 나열된 숫자 속에서 작가의 정체성은 서서히 사라질 수밖에 없다. 온 가와라의 서사는 완결을 향해 나아가도록 계획된 것이 아니다. 그렇기 때문에 이는 종결 없이 산발적인 사건들의 편린만 반복하고 있고, 누적된 자료는 사실상 작가의 환경에 대해 제공하는 정보가 거의 없다.

실제로 〈일일 회화〉를 시작한 이래 온 가와라는 대중에게 노출되는 것을 극도로 꺼렸다. 한 예로 지금까지 알려진 그의 약력은 단지

출판일까지 작가가 살아온 날들의 숫자를 기록한 것이 전부다. 〈나는 읽었다〉 연작에서는 처음부터 단편적이었던 신문 기사 스크랩이 위아래가 뒤집힌 채 서로 겹쳐져 붙어 있다. 따라서 각국의 신문들이 조합된 언어의 장벽, 불완전한 편집과 무질서한 배열로 엉켜 있는 신문 기사의 서류철에서 일관된 서사 구조를 찾거나 구체적인 사건을 이해하는 것은 불가능하다. 즉 그의 방대한 작품을 모아놓아도 저자의 존재는 드러나지 않으며, 수많은 언어로 쓰인 정보를 한 사람이 모두 해석하기도 어렵다. 해석이 가능하다고 하더라도 무질서하게 배열된 산발적인 정보만 끝없이 되풀이될 뿐이다.

〈일일 회화〉의 표면은 이처럼 산발적이고 임의적이며 단조롭다. 그러나 그 이면에 숨은 부제는 혼란스러운 역사, 심리적 불안, 육체적 고통, 모든 종류의 죽음을 쉴새없이 기록하고 있다. 그 안에는 전쟁, 폭발, 사고, 살인, 질병, 자연재해, 자살 등을 비롯한 사회적 동요와 정치적 폭력이 존재한다. 예를 들어 온 가와라가 〈일일 회화〉를 시작하던 1966년 1월의 첫 번째 부제와 마지막 부제는 미국의 내적인 사회 혼란과 외부의 전쟁을 이야기했다.[11]

Jan. 4, 1966 "뉴욕의 교통 파업"
Jan. 31, 1966 "미국이 북베트남을 다시 폭격하기 시작했다."

물론 대부분의 부제가 신문 기사에서 나온 만큼 그 집합이 충격적인 사건을 강조하고 있는 것은 당연하다. 그러나 그 속에서 온 가

와라의 저널은 작가가 특히 전쟁, 대량살상, 치명적인 사고 등에 민감하게 반응하고 있음을 보여준다. 실제로 그가 기록한 '뉴스'는 다양한 종류의 '죽음'을 하루 단위, 또는 주 단위로 무감각하게 세면서 사실상 죽음이 늘 가까이 있음을 상기시킨다. 그러나 신문이 매일 사망자 수를 헤아리고 있을 때에도 온 가와라의 평범한 일상은 계속된다. 이와 같이 〈일일 회화〉에서 평범한 하루의 사소한 개인사는 세계적인 뉴스와 똑같은 어조로 기록되어 있다.

> Feb. 9, 1966 "산토도밍고에서 학생 두 명이 총상"
> Mar. 20, 1966 "다에코가 나에게 키스했다. 나는 '당신 괜찮아?'라고 물었다."
> Mar. 21, 1966 "봄이 왔고 에스파냐에서 분실된 수소폭탄은 바다 깊이 가라앉았다."

죽음과 일상의 무관심한 병렬은 불온하기 그지없다. 일상으로 스며드는 죽음이 평온한 하루하루에 불길한 그림자를 드리우고 있기 때문이다.

반전 반핵 운동가이자 소설가 오다 마코토小田實는 온 가와라의 작품 해설에서 그의 세대가 공유하고 있는 '기묘한 불안'에 대해 설명했다. 총력전의 상황에서 삶을 이어나가던 개인들은 역사의 압도적인 무게에 전기傳記를 상실하게 된다. 즉 전쟁 상황에서 개인으로서의 평범한 삶이 불가능했기에 단지 그들은 집단적인 국가의 역사를 살아

갈 뿐이었다는 것이다. 따라서 전쟁이 끝난 패전의 날은 개인적인 삶이 처음 시작되는 순간이었다. 이에 대해 오다 마코토는 이렇게 회상했다. "8월 15일은 내 정신적·지적 생일이다. 일본의 전후 역사는 그날 시작되었고 내 전기도 그날 시작되었다." 그러나 그의 기억에서 평화롭고 평범한 삶은 섬뜩한 불안과 함께 되돌아왔다. 곧이어 일어난 한국전쟁은 전쟁의 공포를 되살렸고, 언제 다시 파멸될지도 모른다는 불안감과 종말 없이 단순한 일상이 끝없이 지속된다는 권태에 대한 불안이 공존했다. 오다 마코토는 온 가와라도 바로 이 '기묘한 세대'에 속한다고 보았다.[12]

　　온 가와라의 〈일일 회화〉는 바로 이 공포의 근원, 즉 무한한 시간성의 지속적인 기록이다. 그는 반세기가 넘는 세월 동안 가장 추상적인 형태의 날짜와 무의미한 숫자를 기록했다. 그 사소한 일상의 프로젝트에는 애국적인 감상도, 고향에 대한 향수도, 웅대한 감정이나 영광적인 대단원도 없다. 그 기계적인 절차와 무심한 숫자 안에서는 아무 일도 일어나지 않고 그저 참을 수 없이 지루할 뿐이다. 판에 박힌 듯 되풀이되는 일과는 미시마 유키오에게 그토록 치명적인 파괴력을 발휘했던 최후의 구원에 대한 어떤 전망도 없이 일상의 권태를 연기한다. 오다 마코토가 지적했듯이 지루한 일상은 전쟁 중에 박탈당했던 것이기 때문에 온 가와라에게는 갈망의 대상이 될 수도 있었다. 동시에 공포의 근원이기도 했다. 그가 기록하는 일상은 겉으로는 단절 없이 흘러가는 합리적인 체계로서의 시간이지만, 그 기계적인 표면을 뚫고 스며 나오는 것은 지루한 일상과 무심하게 병존하는 잔인

한 폭력과 죽음의 가능성이다.

이러한 역사적 '종말'의 공포를 강박적으로 기록하면서도 온 가와라의 〈일일 회화〉는 파국을 통한 공포의 종결을 추구하지 않는다. 그의 프로젝트가 수행하는 것은 구원의 희망 없이 지속되는 동질적인 시간성이다. 온 가와라의 극도로 단조로운 프로젝트가 보여주는 것은 끝없이 돌아가는 시계와 달력 날짜의 지루함이 재앙을 불러올 수도, 평범한 하루를 가져올 수도 있다는 잔인한 사실이다. 온 가와라는 작업을 통해 구원과 종말을 거부한 채 영웅이 아닌 어떤 평범한 이의 통계적인 죽음을 추구했다.

4

오노 요코 – 살기 위해 신을 밟다

오노 요코小野洋子(1933~)는 1964년 교토에서 〈컷피스Cut Piece〉를 처음 공연했다. 작가는 〈컷피스〉의 무대에서 커다란 가위를 앞에 놓고 무릎을 꿇은 채 조용히 앉아 있었고, 관객들은 '자르라Cut'는 명령문에 따라 한 사람씩 차례로 무대 위로 올라와 그녀의 옷을 잘라 그 조각을 가져갔다. 물론 관객들이 모두 예의바르게 행동한 것은 아니었다. 같은 퍼포먼스를 뉴욕에서 했을 때는 젊은 남자가 위협적으로 가위를 휘두르며 오노 요코의 주위를 한 바퀴 돈 뒤 이미 너덜너덜해진

겉옷을 헤치고 속옷의 얇은 끈을 끊었다. 오노 요코는 당혹감과 불안을 넘어 공포와 수치심으로 떨었지만, 홀을 가득 메운 관객들은 오직 박수와 야유, 웃음으로 반응했을 뿐이다.

오노 요코의 퍼포먼스는 그로부터 몇 년 후에 일어난 미시마 유키오의 '자살 사건'과 비슷하다. 그들은 모두 무대 위에서 의식을 치르듯 얌전히 앉아 칼 또는 가위를 쥔 타인과 마주했다는 공통점이 있다. 미시마 유키오의 할복자살은 칼을 쥔 가이샤쿠닌介錯人(보조 무사)의 단두短頭로 완결되었던 것이다. 미시마 유키오는 우국충정의 심정으로 자결을 택했고, 그것으로 자신의 존재가 신성한 국가와 합일되어 영원성을 얻는다는 환상에 젖어 있었다. 반면에 오노 요코의 〈컷피스〉는 참가자 또는 관람자라는 역할 뒤에 숨은 익명의 군중이 품고 있는 폭력과 학대의 본능을 드러냈을 뿐 거룩한 합일 같은 것은 없었다.

〈컷피스〉를 초연하기 2년 전인 1962년에 오노 요코는 〈사기꾼의 말虛構者の言〉이라는 에세이를 발표했다. 이 글은 종교, 특히 기독교의 이데올로기적인 성격에 대한 의심으로부터 시작한다.

나는 인류 역사상 가장 처음 거짓을 말한 이에게 기묘한 매력을 느낀다. 예를 들어 그가 신과 영생, 천국을 보았다고 말했을 때 어떤 기분이었을까? 그는 스스로의 불안함에 떨면서 다른 사람들을 속이고자 했던 것인가?[13]

종교에서 시작한 거부감은 나아가 개인의 굳건한 존재론적 기

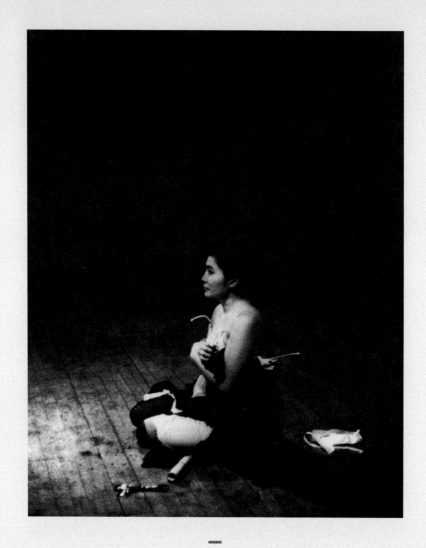

〈컷피스〉, 1964

오노 요코

가위로 옷을 자르는 퍼포먼스, 교토 야마이치 콘서트홀에서 공연

반이 된 국가의 이데올로기에 대한 조소로 이어졌다. 오노 요코는 종교 건축, 제례의식, 사회적 관습 등을 포함한 관념적인 산물이 결국 인간의 불안함을 숨기기 위해 날조된 '허구'라고 비난했고, '죽음으로부터 우리를 구원'해준다는 종교와 국가의 약속이 모두 거짓이라고 외쳤다. 그는 '깨달음' 같은 선불교의 지향점조차 존재의 불안함으로부터 사람들의 주의를 돌리기 위한 거짓된 환영illusion의 색다른 형태일 뿐이라고 비난했다. 육체의 단련을 통해 초월을 얻는다는 선禪의 전제에 대해 "인간의 몸이 과연 그와 같은 신뢰를 받을 가치가 있는가"라고 반문하면서 말이다.

오노 요코는 자신의 프로젝트가 선불교처럼 육체와 따로 떨어진 정신의 영역을 추구하거나 욕망과 감정을 지워버린 것이 아니라, 철저히 인간적인 몸의 영역에 머물러 있다고 강조했다. 그는 '신뢰받을 가치가 없는' 취약하기 그지없는 몸에 존재의 불안이 내재함을 받아들이고, 초월적인 종교나 승화된 미학이 약속하는 영원으로의 구원이 불가능함을 인정한다. 그러기 위해서는 몸이, 또는 그 몸으로 둘러싸인 '나'라는 존재가 타인의 폭력 앞에서 얼마나 위태로운 존재인가를 숨김없이 보여주어야 했다.

군중 속에서의 소외, 타인과의 단절에서 오는 좌절감은 오노 요코가 1955년에 발표한 〈공원세계의 그레이프프루트에 대하여Of a Grapefruit in the World of Park〉라는 시에서부터 드러난다.[14] 이 글은 한 소녀가 다른 사람들과 따로 떨어진 채 공원 벤치에 홀로 앉아 그레이프프루트의 껍질을 벗기고 과육을 하나하나 떼어내 손으로 으깨는 과정

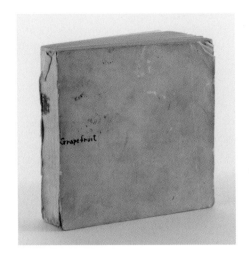

《그레이프푸르트》 초판본, 1964
오노 요코
책, 13.7×13.7×2.54cm, 도쿄 분터나움
출판사

을 묘사했다.[15] 오노 요코는 그레이프프루트가 레몬과 오렌지의 교배
종이라고 생각하고 동서양을 오가며 성장했던 자신의 흔들리는 국가
적 정체성에 비추어 자신과 동일시했다.[16] 즉 이 글에서 오노 요코는
그레이프프루트를 자르고 으깨면서 은유적으로 자신의 고통과 소외,
자기파괴에 대한 공포감을 드러내고 있는 것이다.

〈공원세계의 그레이프프루트에 대하여〉는 1961년에 딸과 어머
니의 대화로 이루어진 한 편의 시이자 12막의 퍼포먼스 극본으로 만
들어졌다. 1막에서 모녀는 그레이프프루트, 공원, 이슬, 키스 등에 대
한 서정적인 대화를 나눈다. 하지만 그들의 대화는 금속 냄새, 출혈,
죽음과 같이 전쟁과 파괴를 예고하는 불길한 단어들과 함께 서로 전
혀 연결되지 않은 채 비논리적으로 나열되어 있다.

구원 없는 삶 : 온 가와라와 오노 요코

-1막 -

어둠.

여기가 어디지?

여기는 공원이야.

(하지만 공기에서 금속 냄새가 나.)

아니, 이건 클로버야.

그들이 피를 흘리고 있어?

여기는 방이야?

아니, 이건 일몰이야.

죽은 사람과 이야기하고 싶어?

오, 아니 나는 그레이프프루트 껍질을 벗기러 여기 왔을 뿐이야.

너무 추운가?

너무 더워. 하늘은 너무 높아. 사람들은

하늘을 향해 배를 드러내고 있어. 네 목소리는

오후의 공기 속에서 이상하게 작게 들려. 네 마음은

구름 사이로 날아가버리고, 네 볼에 떨어지는 이슬은

연인들의 키스 같아.[17]

11막의 대화는 전쟁 막바지에 폭격이 임박한 도시를 급히 빠져나가는 피난 장면을 떠올리게 하는데, 이는 실제로 오노 요코가 어릴 때 겪었던 일이기도 했다.

- 11막 -

닫히고 있어.

(오, 닫히고 있어)

너는 피를 흘리고 있니?

가자. (가지 말자.)

너무 주름지지 않았어? (그만 벗겨!)

뜨거운 콩수프

그만해. 우리는 당장 가야 해!

어떤 이는 뜨거운 걸 좋아해.

여전히 물이 쏟아지고 있어?

오 그래 그래. 난 그걸 기억해야지. 모든 일을

다 기억하기란 힘들지.

그들은 모두 간다.

엄마도 가는 거야?

너 땀 흘리는 것 좀 보렴. 감기 걸리겠다, 아가. 서둘러

스웨터를 입으렴.

더워 엄마, 나 마실 것 좀 줄 수 없어?

그들은 모두 떠났어, 아가. 이제 겉옷도 입으렴.

점점 추워진단다.

닫힌다!

암전

구원 없는 삶 : 온 가와라와 오노 요코

11막에 나타난 어머니와 딸의 대화는 공포를 앞에 두고도 결속될 수 없는 두 사람의 단절감을 강조한다. 특히 온도에 대한 그들의 감각은 정반대로 엇갈리는데, 딸이 더위를 말할 때 어머니는 추위를 걱정하고 갈증을 호소하는 딸의 요구를 단호히 무시하고 있다. 두 사람 사이에는 같은 공간에 있으면서도 타인의 불편을 감지할 수 없는 근본적인 단절이 존재한다. 이처럼 일관성 없고 비합리적인 대화를 통해 육체적 고통은 언어처럼 체계화된 매개물을 통해서는 타인에게 전달되지 않고 타인과 공유할 수도 없다는, 근본적인 재현의 위기와 공동체의 붕괴를 보여준다.

영문학자 일레인 스캐리Elaine Scarry는 육체적 고통의 재현 불가능성과 그 정치적 맥락을 폭력과 고문에 연관시켜 논의했다.[18] 그는 고통은 몸 밖의 지시물이 없기 때문에 언어를 통해 대상화하거나 기호화할 수 없다고 설명했다. 여기서 고통과 소통 불가능성은 권력구조를 통해 정치적·윤리적 영역의 문제로 확대된다. 즉 우리는 고통받는 타인 바로 옆에 있으면서도 그 고통에 무감각할 뿐 아니라, 심지어 전쟁과 고문의 상황에서는 적극적으로 고통을 가할 수 있을 정도의 단절이 있다는 것이다. 잔인한 폭력은 소통 불가능성의 효과이자 결과인 셈이다. 나아가 그는 고문과 전쟁의 구조는 자신과 다른 정치, 문화, 종교 같은 이데올로기의 영역을 파괴하는 궁극적인 수단으로서 타인에게 신체적 고통을 가하는 것이라고 주장했다.[19]

개인의 죽음과 공동체와의 관계성에 대해서는 베네딕트 앤더슨Benedict Anderson이 《상상의 공동체Imagined Communities》에서 설명했

다.[20] 근대 이전에 기독교는 예수 그리스도의 포도주와 빵, 즉 그의 살과 피를 나누는 성찬식으로 구원과 영생을 약속하고 죽음에 대한 공포를 잠재웠다. 피와 살의 희생으로 모두가 구원을 받는다는 기독교 미사의 기본 원리인 '성찬식communion'은 유기적으로 연결된 단일한 집단으로서의 '공동체community'와 공통의 어원을 갖고 있고 개념적으로도 결속되어 있다.[21] 종교적 믿음이란 자신의 피와 살을 버리고서라도 더 고귀하고 영속적인 이상적 공동체와의 절대적인 합일을 통해 존재의 의미를 확인하고자 했던 개인의 욕망의 산물이다. 앤더슨은 종교적 믿음이 쇠퇴한 근대 이후 불멸과 영속에 대한 절실한 요구를 민족국가라는 (운명)공동체가 채워주었다고 주장했다. 그는 민족주의의 기원을 좇으면서 무명용사의 무덤을 근대 민족주의 문화의 상징으로 제시했다. 이름 없는 개인의 죽음은 무의미할 뿐이다. 그러나 이 허망한 죽음이 '민족'이라는 더 고결한 자아를 위한 희생으로 승화될 때 그것은 숙명이 되고, 무의미한 개인들은 조국의 영원무궁한 역사 속에서 하나로 통합되며 그 안에서 영속성을 얻게 된다.

　　오노 요코는 이와 같은 '유기적 공동체'와 '집단적 구원'에 대한 믿음이 얼마나 참혹한 폭력을 행사하는지 이미 보았다. 패색이 짙은 태평양전쟁 말기에 일본 군부가 무모하게 주장했던 '일억옥쇄' 같은 선전은 곧 대량살상으로 이어진 집단자살을 선동한 것이나 다름없었다. 그의 작품에서 주목할 것은 타인으로 하여금 자신의 옷을 찢게 하거나 알아들을 수 없는 서사를 내뱉으면서 끊임없이 자신을 분열시킨다는 점이다. 이러한 퍼포먼스가 궁극적으로 나타내는 것은 육체적

고통과 파괴를 부르는 폭력이 결코 한 개인을 완전한 공동체로 되돌려주거나 구원을 주지 않는다는 사실이다. 자신의 몸이 어떤 고통과 분열을 겪더라도 신이 '성체'로 약속하고 전시의 국가가 '일억옥쇄'로 보장했던 집단적 부활로 이끌어주는 궁극적인 공동체에 결코 다다를 수 없다는 좌절을 무대에서 오노 요코는 끊임없이 반복했다.

오노 요코는 1965년 뉴욕에서 열린 플럭서스Fluxus 콘서트 '플럭스오케스트라Fluxorchestra'에서 〈예수 그리스도를 위한 스카이피스 Sky Piece for Jesus Christ〉를 공연했다. 여기서 오노 요코를 비롯한 참가자들은 오케스트라 단원들과 악기를 붕대로 감기 시작했다. 오케스트라는 연주를 계속하고자 했으나 몸이 붕대로 묶여갔고 음악 소리도 차츰 잦아들었다. 이 이벤트는 기독교적인 구원의 함의를 담고 있으나 하얀 붕대가 암시하는 것은 치유인 동시에 상처였다. 단원들의 몸은 붕대로 감겨 있지만 그 표면은 상처의 봉합을 떠오르게 하기보다는 마치 찢겨나간 피부처럼 너덜너덜했다. 단원들은 악기와 함께 내밀한 하나의 전체로 통합되었으나 그들은 점차 기능을 멈추고 침묵으로 빠져들었다. 오케스트라에게 침묵은 곧 죽음이다. 침묵하는 인체와 붕대는 그들이 곧 상처 입고 피를 쏟다가 죽어갈 운명의 살덩어리라는 것을 말해준다.

이 퍼포먼스에 대해 오노 요코는 다음과 같이 설명했다.

이는 비극적이며 동시에 희극적인 블랙유머다. [이 사람들은] 하나님의 형상을 따라 창조된 것이 아니라, 우리가 아름답다고 여기는

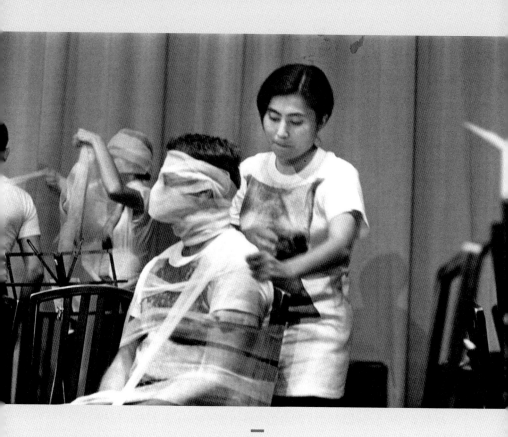

〈예수 그리스도를 위한 스카이피스〉, 1965
오노 요코
붕대를 감는 퍼포먼스, 뉴욕 카네기홀에서 공연

것의 정반대를 보여준다. 이는 기독교의 위선과 닮았다. 나는 이것을 보라고 말한다. 이것이 바로 우리의 모습이라고.[22]

오노 요코는 요한복음에 쓰여 있듯 본디오 빌라도가 예수의 십자가형을 요청하는 군중에게 말한 그대로 '이 사람을 보라ecce homo'고 말한다(요한복음 19:6). 그러나 그녀가 〈예수 그리스도를 위한 스카이피스〉에서 보라고 한 것은 인류를 구원하고 부활할 '그'가 아니라, 증오와 광기에 사로잡혀 그 앞에 모여 있는 '우리'다. 여기서 '우리'는 너덜너덜한 껍데기와 온전하지 못한 그물로 엮인 채 우스꽝스럽게 비틀거린다. 이는 단순히 반종교적인 도발이 아니다. 〈예수 그리스도를 위한 스카이피스〉는 타자와 차이에 대한 분노와 공포를 일으키는 집단적 통합을 비난하고, 영원과 구원에 대한 광적인 믿음을 조롱한다.

오노 요코가 기독교에 대한 의심을 드러낸 것은 〈예수 그리스도를 위한 스카이피스〉가 처음이 아니었다. 1961년 그는 뉴욕의 AG 갤러리 전시에서 캔버스를 동그랗게 잘라내고 바닥에 깔아 〈밟고 올라서는 회화A Painting to be Stepped On〉라고 이름 붙였다. 이는 분명 순수미술제도의 금기에 대한 도전행위이며, 지난 세기 마르셀 뒤샹의 다다에서 비롯된 것이다. 그러나 오노 요코의 기억은 20세기 초의 아방가르드가 아닌 훨씬 이전의 과거로 거슬러 올라간다. 일본에서 바쿠후幕府 정권이 기독교를 박해하던 16세기에 예수나 성모 마리아의 성상은 기독교인을 색출하는 데 쓰였다. '후미에踏み繪', 즉 글자 그대로 밟는 회화라는 뜻의 성화들은 에도시대에 기독교 신자를 찾아내는

〈밟고 올라서는 회화〉, 1961
오노 요코
바닥에 캔버스, 전시에 따라 크기 다름, 뉴욕 AG갤러리에서 전시

데 쓰였고, 실제로 이를 밟지 않으려는 이들은 기독교인으로 몰려 처형당했다. 오노 요코는 이 이야기를 들었던 때의 공포를 기억한다.[23] 이는 수백 년 전 많은 사람을 죽음으로 이끌었던 구원과 영생의 약속, 그 믿음에 대한 공포다. 여기서 성상을 밟고 올라서는 행위의 메시지는 단순하다. 구원은 잊고 그림을 밟아서 살아남으라는 것이다.

오노 요코의 퍼포먼스에서 끊임없이 재생되는 것은 죽음에 대한 공포, 고통에 대한 불안, 소외에서 오는 좌절감이다. 그러나 그 결

구원 없는 삶 : 온 가와라와 오노 요코

론은 구원과 공동체와의 합일이 아닌 죽음이다. 그녀는 자신이 갖고 있던 매끄러운 겉옷을 찢어냄으로써 유기적인 통합체로서의 주체를 거부하고 집단적인 사회화 도구에 저항했다. 이는 결국 국가라는 운명공동체, 즉 '차이'를 없앰으로써 완결성을 추구하는 전체주의적 질서에 대한 정치적 저항이다.

오노 요코는 1970년대부터 본격적으로 반전운동에 뛰어들었고 현재까지 활발히 활동하고 있다. 그러나 그 이름이 세상에 알려진 것은 비틀스의 멤버 존 레논과의 스캔들 때문이었다. 존 레논은 오노 요코를 간단하면서도 명확하게 설명했다. "그녀는 세계에서 가장 유명한 무명 미술가다. 누구나 그녀의 이름을 알지만 그녀가 무엇을 하는 사람인지는 아무도 모른다."[24] 오노 요코는 존 레논과 결혼하는 순간부터 도전적인 동양 여성으로, 비틀스를 해체시킨 사악한 여성으로 비난과 증오와 질시의 대상이 되었다. '차이'에 대한 공포와 소외에서 오는 좌절은 그녀의 퍼포먼스에, 그리고 일본 여성으로서 그녀의 몸에 항상 내재되어 있었다.

5

오늘, 새 하루

소설가 미야우치 가쓰스케宮內勝典는 1980년《문예文芸》에 발표한 그의

자전적 소설 《그리니치의 빛을 떠나며グリニッジの光りを離れて》에서 〈일일 회화〉에 온 힘을 기울이던 온 가와라와의 만남을 묘사했다. 소설 속의 미술가 '가와나 온河名温'은 〈일일 회화〉에 대해 "내가 죽을 때까지 즐길 수 있는 무한한 게임"이라고 설명했다. 소설 속의 작가는 스스럼없이 자기의 죽음을 말하는 미술가로부터 깊은 인상을 받았다고 했다.[25] 온 가와라는 그로부터 34년이 지난 뒤 2014년 6월 말 세상을 떠났다. 그의 부고에는 생몰년 대신에 그가 늘 했던 대로 살아온 날들의 일수가 적혀 있었다. 그는 2만 9,771일을 살다 갔다. 그동안 전 세계 112개 도시에서 만들어졌던 〈일일 회화〉의 긴 여정도 이제 끝났다. 이로써 "나는 아직 살아 있다"는 온 가와라의 메시지를 받는 사람은 더 이상 없을 것이다.

오노 요코는 2015년 봄, 뉴욕 근대미술관에서 개인전을 가졌다. 〈밟고 올라서는 회화〉를 비롯한 많은 작품이 방문객들을 맞이했다. 사방이 눈부시게 흰 백색의 무결점 공간인 세계 최고 권위의 '뉴욕 근대미술관'에 놓인 유명 미술가의 '작품'을 밟고 올라서기란 쉽지 않을지도 모른다. 하지만 그것을 밟는 순간 언제 어디서 어떤 일이 일어날지 모르는 이 험난한 세상에서 하루, 그리고 또 하루 잠에서 깨어나 살아 움직이는 나 자신이 위대하게 느껴질 것이다. 누구에겐가 '나는 아직 살아 있다'는 메시지를 자랑스럽게 보내도 좋을 것 같다.

고향을 잃은 사람들 :

히지카타 다쓰미와 양혜규

근대인이란 절대로 되돌아갈 수 없는 장소와 시간으로

돌아가기를 끝없이 갈구하며, 소외되고 고립되어

파편처럼 도시를 방황할 수밖에 없는 운명을 공유한다.

1

<div align="right">근대인의 향수병</div>

건축사학자 앤서니 비들러Anthony Vidler는 19세기 말 몸이 공간에서 소외되면서부터 유럽 문화에 근본적인 불안과 공포의 심리상태가 폭넓게 퍼졌다고 보았다. 인체가 건축 및 예술의 기본 척도였던 르네상스에서부터 근대 이전까지 건축은 몸의 추상적인 재현이며 신체 비례에 어울리고 육체적 감각에 기반을 둔 심리상태의 체현corporealization으로 받아들여졌다. 그러나 근대화와 산업화의 물결 속에서 대도시는 오랜 역사의 흔적을 모조리 지우고 새롭게 태어났다. 이로써 모더니즘 공간은 오랜 비례의 기준이었던 몸과 완전히 단절되었고, 사회 구성원들은 갑작스럽게 낯선 장소에 살게 되면서 광장공포증이나 폐소공포증이라는 이율배반적인 집단적 공포를 동시에 겪게 되었다.[1]

이처럼 몸이 기억하고 있는 공간과의 유기적 관계가 끊어졌을 때, 집 또는 고향에 살고 있는 것이 분명하지만 가장 익숙해야 하는 그곳이 가장 낯설게 느껴질 때 주체는 존재 자체에 대한 위협을 느낀다. 비들러는 그러한 공포감을 없애줄 과거의 장소를 상상하고 욕망하는 향수병nostalgia이 근대인의 전염병이라고 보았다. 향수병은 더

고향을 잃은 사람들 : 히지카타 다쓰미와 양혜규

이상 '지리적 질병'이 아닌 '사회학적 불만'이 되었다. 이는 실제로 고향을 떠난 사람들의 그리움과 욕망이 아니라, 근대화된 사회를 살아가는 이들의 불안한 심리상태를 반영하는 개념인 것이다. 근대인이란 절대로 되돌아갈 수 없는 장소와 시간('그때 그곳')으로 돌아가기를 끝없이 바라며, 소외되고 고립되어 파편처럼 도시를 방황할 수밖에 없는 운명을 공유한다.

일본의 전위 무용가 히지카타 다쓰미와 대표적인 한국의 현대 미술가 양혜규는 빠르게 변하는 사회 속에서 되돌아갈 '고향'을 잃은 사람들의 근원적인 불안감을 나타냈다.

2

사회적 증후로서 〈전설의 고향〉

되돌아갈 수 없는 곳, 아니 어쩌면 애초에 존재하지 않았지만 늘 돌아가기를 간절히 바라는 신화적인 땅에 대한 향수는 20세기 말 한국 사회에서 〈전설의 고향〉이라는 증후로 나타났다. 1977년부터 무려 12년 동안 매주 인기리에 방영되었던 이 드라마는 늘 "이 이야기는 무슨 도, 무슨 지방에서 전해져 내려오는 전설"임을 밝히고 권선징악의 교훈을 전하는 성우의 해설로 마무리되었다. 드라마가 아니라 다큐멘터리에 어울릴 법한 진지한 목소리로 전설의 출처를 명확히 밝히는 극

의 종반부는 아무리 황당무계한 이야기라고 할지라도 그 진정성을 신뢰하게 만드는 권위가 있었다. 말하자면 〈전설의 고향〉은 1970년에 시작된 새마을운동으로 '고향'마저 '근대화'의 물결에 휩쓸려 사라질 것 같았던 변화의 시기에 시작된 셈이다. 따라서 드라마 속의 고향은 '구미호'로 대표되는 여귀女鬼와 원혼이 난무하는 혼돈의 시공간이었다. 즉 모더니티와는 완전히 서로 반대되는 전근대적인 장소였던 것이다.

우리나라의 대중문화에 구미호를 필두로 전설 속 귀신들이 나타나기 시작한 것이 1970년대 말부터 1980년대까지였다면, 일본에서는 이미 1960년대에 일어났던 문화적 현상이었다. 일본의 전후 연극을 연구한 데이비드 굿맨David Goodman은 전근대적인 환상, 괴기, 요괴가 점령하다시피 한 1960년대 연극을 일컬어 근대화의 물결에 밀려 쫓겨났던 '신들의 귀환'이라고 표현했다.² '신들의 귀환'의 중심에는 인류학자이자 민속학자인 야나기타 구니오柳田國男의 《도노 이야기遠野物語》가 있다고 할 수 있다.³ 야나기타 구니오가 1910년에 발표한 《도노 이야기》는 일본 도호쿠東北 지방의 산골 고장인 도노의 토착민이 그 지방에 전해 내려오는 기묘한 설화들을 저자에게 들려주는 형식이다. 야나기타 구니오는 이 책에서 형제간의 살인, 근친상간, 비참한 죽음, 극도의 빈곤과 절망, 귀신과 요괴에 대한 설화 들을 심한 사투리로 두서없이 쏟아내는 이야기꾼의 이야기를 그대로 받아쓴 듯한 문체를 사용했다.

《도노 이야기》는 일본의 근대적인 향토민속학의 시발점이자 구

비전승에 대한 연구의 핵심이 되었다. 이 책은 1868년 메이지 유신 이후 40년이 지난 시점에 발표되었고, 근대화 정책에 의해 억압되어 사라진 모든 것—향토색과 비합리성, 전근대성을 포함하여 비서구적이고 비도덕적인 사회문화적 요소—을 포괄하고 있다.[4] 따라서 아시아 침략을 본격화하던 1930년대의 일본 군국주의 아래에서 야나기타 구니오의 민속학은 서양문명에 대립되는 일본의 독자성을 주장했던 군부의 문화적 쇼비니즘chauvinism과 민족주의에 충실히 봉사했다. 이에 비추어볼 때 패전이라는 충격을 거쳐 미국의 패권 아래 거대한 사회적 변화를 겪던 1960년대에 민속학이 새롭게 떠오른 것은 당연한 수순이기도 했다. 1960년대에 일본인은 나고 자란 땅에서 방향을 잃은 실향민이나 다름없었기 때문이다. 그리 멀지 않은 과거, 전쟁에 대한 기억은 국가 주도의 재건이라는 수사에 떠밀려 사라졌고, 아찔한 속도의 경제 성장은 역사적인 연속성과 안정된 공간감을 빼앗았다. 이 시기의 '야나기타 르네상스'는 같은 기억을 공유하며 같은 풍경에서 공존하는 공동체의 상실에 대한 공포와 불안의 결과물이었다고 할 수 있다.

《도노 이야기》는 서구화된 자본주의 사회를 살아가는 일본인들에게 사라진 과거의 순수한 땅을 제공함으로써 불안한 민족적·문화적 정체성에 안정된 기반을 보장해주었다. 역사학자 해리 하루투니언은 '도노'라는 지방은 그때까지 아무도 주목하지 않던 곳으로 단지 '부재의 기의absent signified'일 뿐이라고 정의했다.[5] 이어서 인류학자 메릴린 아이비Marilyn Ivy는 1960년대의 야나기타 현상에 대해 사라

진 것은 그 장소일 뿐 아니라 그 장소의 재현방식 자체라고 주장했는데,[6] 그가 강조했듯이 전설 속의 죽음, 고통, 유령과 귀신은 근대적 합리성이라는 거대 서사에 의해 사라졌다가 지방 이야기꾼의 알아듣기힘든 사투리로 전달된다. 《도노 이야기》에서 구어체의 목소리는 표준화된 언어를 대체했고, 이와 같은 구비전승은 일본 근대사회에서 강력한 중앙집권기제로 기능했던 '언문일치'에 저항하고 있는 것이다. 야나기타 구니오가 쓴《도노 이야기》의 이야기는 천황 숭배와 민족 신화를 포함한 일본의 근대신앙과 윤리를 거스르면서 일본 사회에서 멸시하고 주변화했던 것들에 '목소리'를 준 셈이다. '목소리'란 객관적인 문서로 규범화한 '지식'과는 공존할 수 없는 대안매체다. 즉 아이비는 《도노 이야기》의 주제뿐 아니라 규범적 언어를 파괴한 재현의 매체를 통해서도 국가의 중앙 권력이 획일적으로 강요한 도덕성과 사회적 가치를 거부하는 저항의 가능성이 있다고 보았다.

한편, 니나 코르니예츠Nina Cornyetz는 일본 근대문학을 연구하면서 요괴, 무당, 사녀蛇女 등을 비롯해 근대 일본 소설에서 남성들을 위협하는 원형적인 여성들을 '위험한 여성'이라고 분류했다.[7] 그의 주장에 따르면 근대적인 일본인의 규범으로 남성 주체를 설정하는 과정에서 '위험한 여성'이 합리적인 일본의 '어두운' 타자를 포괄함으로써 근대성의 확립에 필수불가결한 요소가 되었다는 것이다. 코르니예츠가 분석한 근대소설 속의 '위험한 여성'은 전근대성, 향토성, 구어체와 목소리, 비합리성과 미신, 토속신과 유령, 동성애와 도착적인 성욕 등을 품고 있다. 이처럼 그는 억압되었던 일본의 전근대성이 주변화

고향을 잃은 사람들 : 히지카타 다쓰미와 양혜규

한 여성성에 긴밀히 연결되어 있음을 증명함으로써 야나기타 구니오의 '도노'를 둘러싼 사회적 현상을 설명하는 이론적 구조를 마련했다. 즉 야나기타 구니오의 '도노'가 근대적인 국가로서 일본의 근원에 자리 잡은 '언캐니 더블uncanny double'[8]이라면, 여성의 몸은 바로 그 근원에 도달하려는 근대적 주체의 이룰 수 없는 욕망을 끊임없이 자극하는 과거이자 사라진 땅에 머물고 있는 영원한 타자인 것이다.

3

<div style="text-align:center">

──────────

히지카타 다쓰미 - 사라진 곳에 대한 기억

</div>

1956년에 일본 경제기획청이 발간한 경제백서는 "더 이상 전후戰後는 아니다"라며 공식적으로 전후의 종말을 선언했다. 전후의 종말이라는 수사는 전례 없는 경제 성장을 배경으로 주요 국가 경제지표가 전쟁이 일어나기 전의 수준을 완전히 넘어섰음을 강조했다.[9] 그러나 패전 이후의 재건은 사실 미국의 냉전정책의 비호 아래 한국전쟁을 통한 전쟁 특수를 누렸던 역설적인 상황을 통해 가능한 것이었다. 일본 전후사의 역설은 여기서 그치지 않았다. 자유, 민주, 평화는 일본의 기적적인 경제 성장과 정치적 안정이라는 대의를 위한 이데올로기적 기반이 되었다. 그러나 미군정의 암묵적인 용인에 의해 천황제와 전시의 관료체제는 그대로 유지되고, 심지어 강화되었다. 1950년대 말 좌

파 지식인들은 이와 같은 제도적 부조리와 일본의 국내외 정책에 대한 미국의 영향력이 점점 커지는 데 대해 비난의 목소리를 높이기 시작했다. 1960년의 미일안보조약 개정안을 둘러싼 반대 시위, 이른바 안보투쟁은 사실상 제2차 세계대전 이후 지속되어온 권위적인 사회 통제에 대한 좌파의 저항이 폭발적으로 집약된 사건이었다. 그러나 안보투쟁은 보수적 관료체제의 강한 저항에 의해 실패했고, 이는 패전과 함께 강력하게 떠올랐던 좌익운동에 치명적인 패배를 안겨주었다.[10]

1945년 이후 등장한 일본의 전위미술은 전시에 억눌렸던 전쟁이 일어나기 전의 좌파로부터 물려받은 저항정신과 진보적 예술운동에 정치적·이론적 뿌리를 두고 있었다. 따라서 안보투쟁의 실패는 실질적으로 시위에 참가했던 많은 예술가에게도 커다란 충격을 주었다. 흔히 1960년대 반문화의 특징은 안보정신의 붕괴 이후 나타난 비관주의와 무정부주의로 요약된다. 이와 같은 허무주의와 패배주의가 지배했던 1960년대의 아방가르드 문화는 흔히 '임포텐스impotence'로 묘사되는데, 특히 권위에 대한 열패감이 남성의 성적 장애로 비유되는 점이 주목된다.[11]

1959년 5월 24일, 안보조약 개정을 둘러싼 긴장감이 커지던 즈음 히지카타 다쓰미土方巽(1928~1986)는 미시마 유키오의《금지된 색禁色》(1951)을 각색한 퍼포먼스를 무대에 올렸다. 동성애, 소아애호증pedophilia, 성도착증 등 성에 대한 모든 금기를 과격하게 깨버린 미시마 유키오의 소설은 히지카타 다쓰미의 무대에서 외설적인 퍼포먼스로 극화되어 일본의 현대무용계에 엄청난 파문을 몰고 왔다.[12] 동료 무

용가였던 오노 가즈오大野一雄의 어린 아들 오노 요시토는 살아 있는 닭을 다리 사이에 끼우고 목을 비틀었다. 이후 어둠 속에서 거친 숨소리가 섞인 프랑스어로 "너를 사랑한다"라고 속삭이는 남자 목소리와 함께 등장한 히지카타 다쓰미는 오노 요시토의 뒤를 쫓으며 어린 소년과 성인 남성 사이의 성행위를 암시했다. 공연은 어둠과 침묵 속에서 이루어졌고, 성적인 긴장감과 동물에 대한 잔혹함은 어둠 속에서 증폭되어 관객에게 생생히 전달되었다. 이후로도 히지카타 다쓰미는 죽음, 고통, 공포, 폭력, 도착적인 성욕 등을 파괴적이고 그로테스크한 안무로 표현했고, 이는 이후 그가 창안한 '안코쿠부토暗黒舞踏(부토)'의 시작이 되었다.[13]

〈금지된 색〉을 본 사진작가 호소에 에이코細江英公(1933~)는 바로 히지카타 다쓰미와 무용수들을 모델로 〈남과 여〉 시리즈를 만들었다. 그는 관능적인 남녀 나체의 대비를 추상적인 흑백 사진으로 담아내 큰 호응을 얻었다. 호소에 에이코는 히지카타 다쓰미와의 협동작업에 대해 "히지카타의 몸을 빌려 나 스스로의 드라마 또는 춤을 창조하고자 했다"고 회고했다.[14] 반면 히지카타 다쓰미는 호소에 에이코가 열정적이고 때로는 가학적이라고 묘사하며 그의 카메라에 굴복당한 육체의 무력감을 강조했다. 즉 피사체로서의 몸과 카메라 뒤에 선 호소에 에이코의 눈 사이에 성적인 긴장이 흐르는 위계질서를 암시했던 것이다.[15] 이후로도 히지카타 다쓰미가 세상을 떠날 때까지 교우관계를 이어갔던 그들의 협동작업은 이성과 야성, 문명과 자연, 기계와 육체라는 이분법적인 틀 안에서 해석할 수 있다.

114

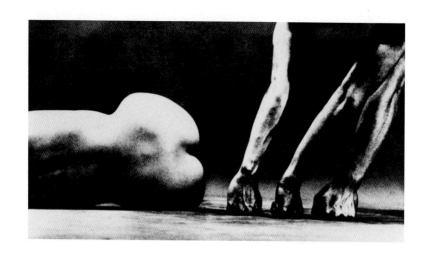

〈남과 여 #24〉, 1960
호소에 에이코
젤라틴 실버 프린트, 16.8×29.8cm, 뉴욕 근대미술관 소장

호소에 에이코와 히지카타 다쓰미의 협동작업으로 가장 잘 알려진 작품은 1965년부터 1968년까지 도호쿠 지방을 여행하며 찍은 사진 연작 〈가마이타치鎌鼬〉다. 〈가마이타치〉는 도호쿠 주민들 사이에서 신화적인 과거의 존재 가마이타치로 분한 히지카타 다쓰미의 퍼포먼스를 기록한 스냅샷이다. '가마이타치'는 도호쿠같이 추운 지방에서 매우 찬 공기에 의해 순간적으로 진공상태가 되어 팔다리에 낫에 베인 듯한 상처가 생기는 현상을 일컫는다. 영악한 족제비에게 물렸다고 하여 '낫鎌'과 '족제비鼬'로 만든 합성어이지만, 이미 호소에 에이코의 사진이 발표되던 시점에는 아무도 기억하지 못하는 먼 옛날의 전설일 뿐이었다.[16] 호소에 에이코와 히지카타 다쓰미의 '도호쿠'는 야

나기타 구니오의 '도노'와 마찬가지로 실질적으로 존재했던 특정 장소라기보다는 담론적으로 유통되다가 '사라진 곳vanished place'이다. 즉 그곳은 '비장소no-place'나 마찬가지였던 것이다.

호소에 에이코는 〈가마이타치〉를 두고 '자기를 찾는 여행'이라고 정의했다.[17] 그는 도쿄 출신이었으나 어린 시절 전쟁 중에 가족을 떠나 혼자 도호쿠 지방에서 피난생활을 했다. 그는 그때의 비애, 우울, 공포 등을 지속적인 영감의 원천으로 강조했다. 특히 그는 전후의 폭발적인 경제 발전과 '눈이 돌아갈 정도'의 변화 속에서 전쟁에 대한 기억이 빠르게 사라져가는 현실을 걱정했다. 그때 등장한 히지카타 다쓰미는 호소에 에이코가 되새기고자 했던 '도호쿠적인 흙의 향기'를 뿜어냈던 것이다. 호소에 에이코는 히지카타 다쓰미와 함께 〈가마이타치〉를 위해 도호쿠 지방을 구석구석 여행했으나, 실제로 그가 피난생활을 했던 야마가타山型에는 한 번도 촬영을 가지 않았다. 이에 대해 작가는 "특정한 장소여야 할 필요는 없이 내 '기억'에 있는 듯한 풍경을 '기록'한다면 그것으로 충분하다"고 회고했다.[18] 호소에 에이코가 기록하고자 했던 '과거'는 어린 시절에 대한 아련한 그리움과 전쟁에 대한 두려움이 공존하는 이율배반적인 가상의 시대였다. 따라서 '도호쿠'는 실질적인 장소라기보다는 가상의 과거에 영원히 묶여 있는 관념적 공간으로서의 디스토피아이자 유토피아였다.

〈가마이타치〉에서 과거의 장소로 돌아가고자 하는 호소에 에이코의 개인적인 욕망은 히지카타 다쓰미의 몸에 그대로 투사되었다. 히지카타 다쓰미는 유희와 분노, 순수와 광기, 희극과 비극의 경계를

흐리는 야생 그대로의 본능적인 육체를 연기했고, 그 속에서 그의 성적 정체성도 양성 사이를 오가는 혼돈을 보여주었다. 사진 속의 히지카타 다쓰미는 순간적으로 공기를 가르고 살갗을 찢는 미신 속의 족제비인 양 전광석화처럼 나타났다 사라졌다. 작은 시골 마을에 뛰어든 그는 어린아이들과 장난을 치고, 촌부들 가운에 끼어 앉아 기괴한 표정과 바보스러운 행동으로 조소를 받았다. 노상에서 분뇨를 일삼고 남의 아이를 낚아채 얇은 옷을 바람에 휘날리며 들판을 내달리기도 했다. 어두운 밤 달빛을 받으며 거친 땅 위에 나체로 누워 있거나 음산한 하늘을 배경으로 나무 위에 웅크리고 올라앉은 히지카타 다쓰미의 모습은 우스꽝스럽기도 하고 신비롭기도 했다. 그의 몸은 말랐으면서도 강인했고, 전혀 다듬어지지 않은 표정과 거침없는 동작은 때로는 불쾌하고 기이했고, 때로는 역동적이고 요염했다. 농촌 풍경을 휘젓고 다니는 그의 행동은 천진한 어린아이 같기도 했고, 사악하고 위험한 변태 성욕자 같기도 했다. 다키구치 슈조瀧口修造를 비롯한 당시의 비평가들은 〈가마이타치〉에서의 히지카타 다쓰미를 두고 "땅의 영령이자 바람의 신이며, 신령한 샤먼이자 새의 영혼"이라고 묘사했다.[19]

〈가마이타치〉에서 보여준 거친 육체와 추한 몸놀림은 부토의 특징이다. 히지카타 다쓰미는 관습적인 안무의 조화롭고 정제된 움직임을 극단적으로 파괴하고 무용으로 단련된 육체의 규율을 거부했다. 공연을 앞두고 수주 동안 계속되는 단식과 훈련은 거의 자학에 가까웠고, 몸을 뒤덮은 흰 분장은 시각적인 효과를 높일 뿐 아니라 피부에

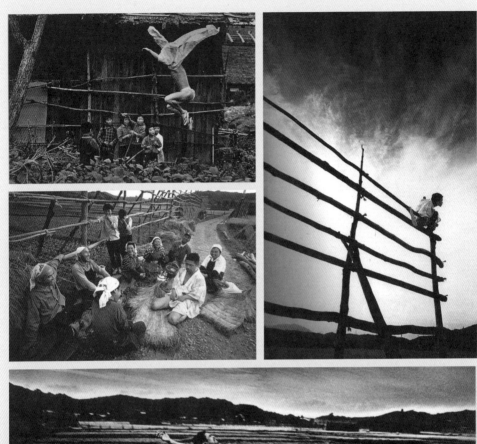

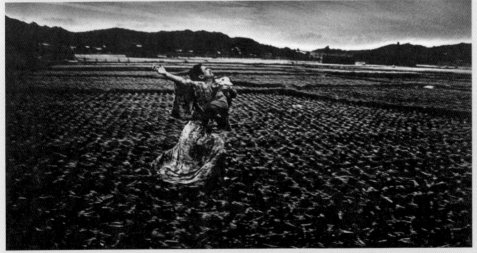

〈가마이타치〉, 1965~1968

호소에 에이코

젤라틴 실버 프린트, 각 21×29cm 정도, 뉴욕 근대미술관 소장

고통을 주기 위해서이기도 했다.[20] 비쩍 마른 그의 몸은 벌거벗겨진 채 두서 없는 움직임과 흉측한 몸놀림으로 뒤틀리고 흔들렸다. 그가 추구하는 광기어린 몸놀림은 몸에 가해지는 사회적 통제, 즉 건강하고 위생적이며 조화로운 육체를 강요하는 근대사회에 대한 반항과 분노의 표출이었다. 그는 "거대한 도쿄는 부패한 몸으로 가득하다. 지방질을 뿜내는 무기력한 세대. 나는 로션과 파우더를 발라 여자처럼 창백해진 그 피부 위에 구토를 한다"는 분노어린 성토를 발표하기도 했다.[21] '로션과 파우더'로 요약되는 청결하고 정돈된 몸에 대한 저항의 밑바탕에는 빠르게 변하는 일본 전후사회에 대한 불안이 깔려 있었다.[22] 히지카타 다쓰미도 호소에 에이코와 마찬가지로 경제의 기적이라는 피상적인 수사에 밀려 재빨리 숨겨진 과거의 기아와 극도의 빈곤, 고통에 대한 기억에서 저항적인 반문화의 기반을 찾고자 했다.

실제로 히지카타 다쓰미가 도호쿠로 떠나던 즈음 일본에서는 1964년 도쿄올림픽을 앞두고 위생과 보건이 국가의 총체적 과제로 떠올랐다. 도쿄올림픽은 원자폭탄의 폐허로부터 일본이 기적적으로 되살아났음을 세계인들에게 알리는 승리의 잔치였고, 자국민들에게는 사회적 안정과 국가적 자부심을 선전하는 대대적인 이벤트였다. 올림픽은 건장한 육체의 일본 국민과 '평화롭고 민주적이며 통일된' 일본이라는 신화를 위한 스펙터클이었다.[23] 그러나 올림픽을 위해 대대적으로 동원된 인력은 과거 '성전聖戰'을 위해 온 국민을 총체적으로 집결시켰던 동원령과 닮아 있었다. 나아가 전후 일본 사회의 위생에 대한 병적인 집착은 사회적 통제를 위한 이데올로기적 기제로서 몸에

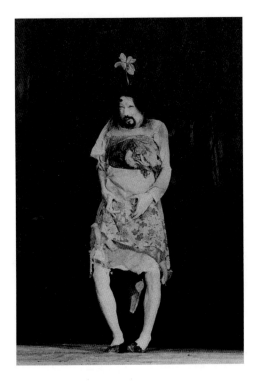

히즈카타 다쓰미의
부토 공연, 1973
마코토 오노즈카

대해 엄격한 통제를 가했던 전시戰時의 행정을 재연하고 있었다. 즉 몸
에 대한 공권력의 억압은 일본 사회가 전시체제로부터 평화적인 민주
사회로 급격하게 변환되기까지 전혀 다른 이데올로기 속에서 다른 형
태를 띤 채 지속되었던 것이다. 히지카타 다쓰미는 올림픽이라는 스
펙터클에서 숨기고자 했던 불결하고 수척한 몸을 드러낸 채 어둡고
메마른 과거의 풍경으로 되돌아갔던 것이다. 히지카타 다쓰미 스스로
도 뚜렷이 밝힌 바와 같이 그의 몸은 전후 일본 사회가 억누르던 모든
타자를 포괄한다.

120

생산 중심적인 사회에서 목적 없이 몸을 사용하는 것이 바로 무용이며, 이는 [자본주의 사회에서] 금기시된 치명적인 적이다. 내 무용은 범죄, 동성애, 축제, 제의와 공통된 기반을 갖고 있다. 왜냐하면 이 행위들은 생산 중심적인 사회의 면전에서 무목적성을 과시하기 때문이다.[24]

이처럼 히지카타 다쓰미가 〈가마이타치〉에서 추구했던 것은 전쟁 이후 근대적이고 합리적인 일본의 재건을 위해 제거되어야 했던 모든 사회적 불순물을 포괄하는 더럽고 위험한 육체였다. 그러나 전후 일본의 피상적인 안정을 위협하는 이 타자들은 역설적으로 전쟁 이전에 존재했던, 아니 사실은 존재했던 것으로 여겨졌던 과거의 '순수한' 일본으로 수렴되었다. 백남준은 히지카타 다쓰미의 공연을 이렇게 묘사했다. "오리지널하고 신선하며 심오한 아시아적 영혼의 어두운 원천에 닿아 있다. 나는 '운하임리히unheimlich'라는 독일어를 쓰게 되는데, 이는 불가해하고 신비로우며 심오하고 두렵고 조용한 감정 들을 통합한 것이다." 나아가 그는 도호쿠를 일컬어 "버려지고 가난한 땅에 고착되어 있고, 죽음이 휩쓰는 땅"이라고 묘사하면서 이것이 바로 그가 언급했던 "아시아적 영혼의 어두운 원천"이라고 암시했다.[25] 사실 어둠을 추구하고 전근대성과 비합리성을 좇는 경향은 1960년대의 전위미술계에 팽배해 있었다. 당시 미술계는 안보투쟁의 좌절과 원자폭탄에 대한 뒤늦은 반응이 파괴적이고 즉각적인 육체적 행위의 형태로 폭발하던 때였다. 이는 결국 집단적 통합을 강요하던 당시 사회체제

고향을 잃은 사람들 : 히지카타 다쓰미와 양혜규

에 대한 도전이나 다름없었다. 그러나 문제는 이와 같이 현대 일본의 사회적 억압에 대한 저항이 전근대적 일본으로의 회귀라는 형태로 나타나 그 '저항'의 기반을 흔들고 있는 점이었다.

　　히지카타 다쓰미는 부토의 근원을 타고난 일본인의 체형과 오지의 농민들이 겪었던 극도의 빈곤과 고난에서 찾고 있다. 그는 "(서양인의) 곧은 다리는 합리성이 지배하는 세계에서 탄생한다. (일본인처럼) 굽은 다리는 언어로 표현될 수 없는 세계에서 태어난다"고 했다.[26] 다시 말해 그는 서구적 합리성에 길들여지지 않은 일본인의 원초적인 체형을 통해서만 본질적인 일본의 문화적 원형에 도달할 수 있다고 주장하는 것이다. 나아가 일본의 문화적 본질이 도호쿠라는 거친 땅의 혹독한 추위와 비참한 삶에서 유래한다고 보았다. 히지카타 다쓰미는 이렇게 회고했다. "(도호쿠는) 너무 추워서 손가락을 구부리면 우두둑하는 소리가 날 정도다. 지금의 나를 만든 것은 바로 여기였다."[27] 나아가 "일본 무용의 기원은 농부들이 견뎌낸 바로 이 비참한 삶에서 찾을 수 있다. 나는 늘 피상적인 조화를 찢어냄으로써 내 안에서 고통의 근원을 모색하는 방식으로 춤을 춰왔다."[28]

　　절룩거리고 웅크리며 비틀대는 추악한 부토의 동작들은 이미 잊어버린 과거의 고통과 사라져버린 머나먼 땅에 대한 기억들을 되살리는 행위이자 전후의 획일적 사회질서에 대한 교란이었다. 그러나 권위적인 사회 통제에 대한 히지카타 다쓰미의 급진적 저항은 오히려 위태로운 반동적 전략에 가까웠다. 이는 그가 부토를 '일본적'인 육체성의 근본적인 퍼포먼스로 내세웠고, 그 생래적인 몸 위에 독자적인

민족의 역사와 집단적인 기억이 본질적으로 새겨져 있다고 보았기 때문이다. 그는 부토에서 추구하는 전근대적이고 '순수한' 일본성을 합리적 언어로 표현할 수 없는 것으로 신비화함으로써 배타적인 문화적 민족주의로 향하고 있었다. 부토는 결국 제2차 세계대전이라는 불편한 과거사를 지우고 밝고 명랑한 일본으로 탈바꿈하려는 전후 체제와 똑같은 원리의 또 다른 이면일 뿐이었다. 전후의 일본 사회가 평화와 안정이라는 환상적인 미래를 향하고 있었다면, 히지카타 다쓰미는 부토를 통해 원초적이고 무구한 가상의 과거로 되돌아가고자 했기 때문이다. 이는 결국 패전의 치욕과 군국주의 망령을 지워버리기 위한 의도적인 망각의 한 형태였다. 또한 급격한 사회 변화 속에서 근본이 흔들리는 위기에 부닥친 '일본'이라는 집단적 공동체에 대한 향수의 발현이기도 했다.

히지카타 다쓰미는 급격한 서구화와 자본주의 사회로의 이행에서 겪었던 역사적 혼란과 정치적 위선에 대한 시대적 불안을 의식했다. 일본의 전위미술계에서 이와 같은 집단적인 불안감은 근원의 상실, 또는 뿌리로부터의 소외라는 근본적인 공포로 개념화되었다. 사라진 근원이란 순수하고 전근대적이며 비합리적인 '진짜authentic' 일본을 뜻한다. 한편 히지카타 다쓰미가 나타내는 상실에 대한 불안에는 개인적인 과거사도 포함되어 있었다. 제2차 세계대전 당시 징집되었던 그의 아홉 형제들은 전방에서 모두 재가 되어 돌아왔고, 막내인 그를 엄마처럼 돌봐주었던 누나는 매춘부로 팔려가서 다시는 돌아오지 않았다. 그러나 사실 히지카타 다쓰미는 어린 시절에 대한 기억

을 사실과 다르게 극화하는 것으로도 잘 알려져 있다.[29] 실제로 히지카타 다쓰미의 아내였던 모토후지 아키코는 그의 형제 가운데 세 명이 중일전쟁에 참전했다가 전사했다고 기록하는 등 여러 연구서에서 서술하는 히지카타 다쓰미의 개인사에는 크고 작은 차이점들이 있다.[30] 이와 같이 윤색과 과장을 거친 그의 기억이 의미 있는 이유는 농촌의 삶과 비극적인 죽음, 모성의 상실, 애잔한 과거에 대한 그리움과 환멸이라는 이율배반적인 감상이 당시 일본 대중의 상상 속에서 널리 공유되고 있었음을 보여주기 때문이다.

　원초적이고 비극적인 과거에 대한 히지카타 다쓰미의 환상은 호소에 에이코와 함께 도호쿠를 여행하면서 더욱 구체화되었다. 한때 히지카타 다쓰미는 긴 머리카락을 통해 죽은 누이가 그의 몸속에 살고 있다고 이야기했다.

　　내 몸 한가운데 한 명의 누이가 살게 되었다. 내가 부토 작품을 만들기 위해 열중하고 있을 때 내 몸속의 암흑을 뜯어내는데, 그녀는 이것을 필요 이상으로 먹어버리고 마는 것이다. 그녀가 내 몸속에서 일어나면 나는 무의식중에 주저앉아버린다. 내가 쓰러지는 것은 그녀가 쓰러지는 것이다.[31]

　히지카타 다쓰미는 긴 머리를 풀어헤친 채 여자 기모노를 입고 여자 말투로 말했다. 그가 말하는 '누이'는 마치 악령처럼 그의 몸에 달라붙어 움직임을 조종했던 것이다. 죽은 누이는 서정적인 과거, 천

진했던 유년 시절, 모성애와 시골집 등이 모두 결합된 상실 또는 결핍의 상징이다. 즉 불안한 존재에 안정감을 주는 '누이'는 역설적으로 극단적인 가족사의 비극과 죽음의 공포, 전쟁의 참혹함과 연결되어 있는 것이다. '누이'의 귀신으로 요약된 신화적인 과거는 잔인한 디스토피아임과 동시에 모성애의 유토피아이기도 했으며, 극도의 공포의 원천이자 영원한 그리움의 대상이었다.

 부토의 무대는 이와 같은 귀신, 즉 과거와 현재, 삶과 죽음, 유토피아와 디스토피아 사이를 오가는 임계적 존재의 영역으로 꾸며졌다. 한 평론가가 묘사했듯이 폭력과 혼돈으로 혼란스럽던 무대는 갑자기 목가적이고 평화로운 풍경으로 바뀌지만, 이 아름다운 환상은 곧 그 전보다 더 지옥 같은 악몽으로 이어진다.[32] 그러나 히지카타 다쓰미가 드러내는 고통과 분노는 서사적 내용보다는 무질서한 음향효과와 그 속에서 기괴하게 왜곡되는 몸을 통해 불안과 불쾌감을 동반한 채 관객에게 전달되었다. 온몸에 경련을 일으키며 고통스러운 듯 몸부림을 치는 히지카타 다쓰미의 부토는 폭력적이면서 에로틱했고, 공연장은 무용수와 관객들 사이의 긴장감으로 가득 찼다. 미술평론가 다키구치 슈조는 히지카타 다쓰미가 마치 인간 육체의 극한에 서 있는 듯했고, 인간이라기보다는 운동하는 물질 또는 오브제를 보는 것 같았다고 했다.[33] 히지카타 다쓰미의 육체적인 고통, 정서적 불안, 분노 등은 기호의 유희를 통해서가 아니라, 혐오와 전율, 권태를 포함한 육체적 증상을 일으키는 주술적 제의행위로서 관객들에게 직접적인 반응을 일으켰다.

고향을 잃은 사람들 : 히지카타 다쓰미와 양혜규

무대 위의 히지카타 다쓰미는 아이비와 코르니예츠가 분석한 바와 같이 획일적인 현대사회의 일본적인 주체 형성을 위해 버려진 모든 타자의 현현이었다. 그는 죽은 누이의 망령을 등에 업고 여자 목소리로 말하며 정제된 안무를 파괴한 추한 몸놀림으로 조화와 질서를 위협했던 것이다. 그가 지향하는 곳은 '도호쿠'이기도 하고 '도노'일 수도 있었다. 그리고 한편으로는 그 스스로가 절제 없는 성욕의 '위험한 여성'일 수도 있었다. 그러나 히지카타 다쓰미가 나타내는 비합리성과 디스토피아에 대한 1960년대의 뒤늦은 동경을 단순히 반권위적 저항으로만 볼 수는 없다. 왜냐하면 아이비가 지적한 바와 같이 토착 원주민의 부정확한 사투리는 획일적인 중앙집권적 사회에 대한 저항의 도구가 될 수 있지만, 1960년대의 반문화에서는 서구의 문화적 침략에 의해 사라진 것으로 믿었던 '순수한' 일본의 본질적인 목소리로 되돌아왔기 때문이다. 즉 사라져가는 타자들의 미개한 장소, '도호쿠'이거나 '도노'인 이 과거의 땅은 전후 일본이 정체성의 위기를 경험하던 순간에 집단 심리적 안정과 역사적 연속성을 위해 되살아난 셈이다. 근대화를 위해 사라졌던 문화의 불순물들은 1960년대에 순수하고 진실한 '일본성'의 근원이자 본질이 되어 되돌아왔고, 부토는 '순수한' 일본의 어두운 이면이 가장 탁월하게 구현된 몸의 행위였다. 역설적이게도 그 결과는 집단적이고 통일된 문화적 정체성의 해체가 아니라 강화였다.

양혜규 – 단 한 번도 가본 적 없는 '고향'에 대해

양혜규梁慧奎(1971~)는 2009년 베니스비엔날레의 한국관 작가로 뽑히면서 공식적으로 '한국을 대표하는' 작가가 되었다. 그러나 흔히 기대하는 것처럼 그의 작품에서는 '한국성'이나 '동양적 정서' 등을 찾기 힘들다. 오히려 국가나 민족 같은 동질적 공동체에 소속되지 않은 데서 오는 불안과 그에 대한 열망이 동시에 드러난다. 어쩌면 이는 그가 한국에서 나고 자랐지만, 지금까지 꽤 오랜 기간 동안 서울과 베를린을 비롯해 전 세계의 수많은 도시를 오가며 살고 있기 때문일 수도 있다. 양혜규는 '레지던시 프로그램'에 참여하면서 영국, 일본, 프랑스, 네덜란드, 독일, 미국 등에서 짧게는 몇 주, 길게는 1년 동안 '거주 reside'해왔다.[34] 즉 '레지던시'는 그가 작가로서 생활을 꾸려나가는 방식이었던 셈인데, 이 프로그램의 본질은 '거주'라는 사전적 의미와는 반대로 어딘가에 안정적으로 '거주'하는 것을 허용하지 않은 채 조건부의 소속감만을 제공한다는 역설이 있다.

이처럼 '거주지'에서조차 타인으로서 한시적으로 존재하는 것에 대한 자의식은 작가의 초기 3부작 비디오에서 독백조의 목소리를 통해 전달된다. 〈펼쳐지는 장소〉(2004)에서 낯선 땅에 한국 식당이라는 섬과도 같은 공간에 머물 때 방향 감각을 잃은 채 고독을 느끼는 존재로서 작가는 '주거지에 대한 갈망'을 이야기한다.[35] 〈주저하는 용

기〉(2004)에서는 타인의 땅에 발을 붙인 이상 어쩔 수 없이 나약해지는 스스로에 대한 자괴감과 함께, '(집이 아닌) 노-홈'에 거주함으로써 흔히 놓칠 수도 있는 미묘한 문화 차이에 대한 극도로 예민한 감각을 벼리고 있다. 이처럼 작가의 작품 전반에 걸쳐 내재하는 정조는 이방인으로서의 고립감과 떠나온 곳에 대한 향수와 안정된 집단에 소속되고 싶은 욕망으로 요약된다. 그러나 그의 작업이 주는 고독과 향수병, 욕망의 경험은 근본적으로 소통이 불가능하며, 따라서 공동체의 경험으로 받아들여질 수 없는 지극히 개인적이고 육체적인 차원으로 분열되어 있다. 작가가 이야기하듯이 '깊고도 깊은 고독'이란 다른 누구와도 나누어가질 수 없이 '배타적으로 내 것'일 수 있기 때문이다.[36]

작가는 3부작 가운데 〈남용된 네거티브 공간〉(2006)에서 미술가 김범이 펴낸 《고향》의 한 구절을 인용한다. 《고향》은 "우리가 고향에 대해 이야기해야 할 경우 우리의 고향으로 사용하기 위한 것"으로 만들어낸 상상의 지명, '운계리'에 대한 서사다.

> 본래 이 책의 용도는 주로 자신의 고향을 모르거나 고향을 알아도 감추고 싶어하는 분들을 위한 것이다. 그러한 분들은 지금까지 이따금 누군가가 고향에 대해 물어보거나 사람들이 한자리에 모여 고향 자랑을 할 때 그다지 할 말이 없었을지도 모른다. 그러나 그런 때 자신도 어딘가에 아름답고 정겨운 고향이 있다고 말하고 싶을 때에는 이 책에 써 있는 마을에 대해 이야기하면 도움이 될 것이다.[37]

김범이 《고향》을 통해 직시한 것은 이상적인 과거의 공간으로서 '고향'에 대한 사람들의 끈질긴 집착과 욕망이다. 특히 한국 사회에서 고향은 중요하다. 처음 만난 이들끼리 통성명을 하고 뒤이어 습관처럼 고향을 밝히고 나면 막연했던 상대방의 '근본'이 윤곽을 드러낸다. 또한 혈연과 지연을 총동원해 가상의 공동체를 만들어내면 아무리 낯설던 사람일지라도 금방 친근한 '우리'가 되기 때문이다. 그러나 그렇게 당당히 밝힐 '고향'이 없는 자, 또는 숨기고 싶은 자에게 김범은 '운계리'라는 가상의 지역을 만들어 그에 대한 온갖 지리적·사회적 정보를 꾸며내 완벽한 고향의 알리바이를 제공해주었다.

김범이 부재하는 고향의 페티시적 대체물로 고안해낸 '운계리'가 서사의 형태로 존재하는 반면, 양혜규는 누구에게라도 '고향'이 될 법한 실제 공간에 직접 답사하는 경험의 기회를 주었다. 2006년 한국에서의 첫 개인전 〈사동 30번지〉 역시 〈남용된 네거티브 공간〉에서 작가가 자세히 설명하고 있는 곳이기도 하다. 그는 엉성한 약도와 출입문의 자물쇠 번호를 적은 엽서를 보내 '인천광역시 중구 사동 30-53번지'에 버려진 작은 집으로 관람객을 초대했다.[38] 약도와 함께 덧붙인 '찾아오는 길' 설명은 제법 길어서 큰 결심을 해야 길을 나설 수 있을 듯하다. 그러나 지하철 1호선 동인천역에 내려 버스를 타고 길을 건너 골목길 안으로 들어가 우회전과 좌회전을 몇 번 반복한 뒤 막다른 길 끝에 다다라서야 찾을 수 있는 그런 집에서 많은 방문객은 공통적으로 '고향'을 느꼈다.[39]

이처럼 개별 관객을 미술관이 아닌 전혀 낯선 공간으로 초대

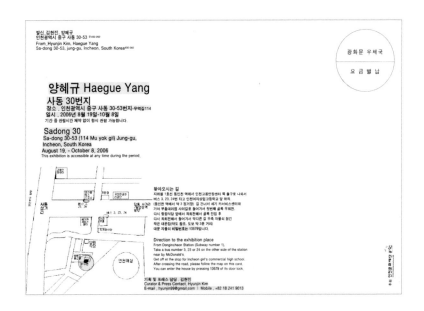

〈사동 30번지〉 초대 엽서, 2006
양혜규

한 양혜규의 실험적인 '개인전'은 '관계의 미학relational aesthetics'이라
는 흐름에서 이해할 수 있다. 1990년대 이후 미술의 키워드로 떠오른
'관계의 미학'은 평론가 니콜라 부리오Nicolas Bourriaud가 정의한 것처
럼 관람객의 적극적인 참여를 통해 일시적이나마 공동체적 유대감을
경험하는 이벤트로서의 작업을 가리킨다.[40] 니콜라 부리오를 비롯하
여 경험과 참여의 미학을 주장하는 비평가들은 '체험의 경제학'에서
그 논의의 기반을 찾았다.[41] 경제구조와 상품 생산의 패러다임이 제조
업에서 서비스업으로 이동함에 따라 전통적인 노동의 정의가 바뀐 만
큼, 미술의 창작과 미술가의 노동도 작품이라는 실물이 아닌 관람객

의 내부에서 생성되는 육체적·감정적·지적 경험을 제공하는 방식으로 이동하고 있는 것이다. 특히 〈사동 30번지〉가 제공하는 것은 '체험의 경제'에 해당되는 영역 가운데 '현실도피체험escapist experience'에 가장 가깝다. 이는 소비자들이 시간을 투자할 가치가 있는 장소와 활동을 찾아 적극적으로 참여하며, 경험 자체에 강하게 몰입하고, 그를 통해 고립된 사회생활에서 불가능했던 타인들과의 소통이라는 체험을 공유하는 것이다.[42]

실제로 니콜라 부리오가 그의 책에서 대표적인 관계의 작업으로 예시하는 리크릿 티라바니자Rirkrit Tiravanija의 '갤러리 겸 식당'도 '현실도피체험'이라는 차원에서 볼 수 있다. 1990년 뉴욕에서의 개인전 〈팟타이〉 이후로 티라바니자는 갤러리에 부엌을 차리고 관람객들에게 손수 만든 음식을 대접했다. 말하자면 그의 작품은 '음식'이라기보다는 낯선 이들이 한자리에 모여 고단한 현실을 잠시 잊고 작가가 베푼 호의를 누리며 한때나마 즐겁고 행복함을 느끼는 체험인 것이다. 그러나 〈사동 30번지〉가 티라바니자의 경우처럼 무조건 기분 좋은 '도피적' 전망으로만 이어지는 것은 아니다. 물론 〈사동 30번지〉의 경우에도 이미 작가가 스스로 경계한 바와 같이 낡은 빈집을 찾았던 관람객은 대부분 매우 "사소하고 향수어린 감상 이상도 이하도 아닌, 지적으로 보이지 않는 글들"을 방명록에 남겼다.[43] 또한 곳곳을 찍은 사진들로 개인 블로그를 장식하며, 사동으로의 여정이 미술 세례를 받은 엔터테인먼트의 변종일 수도 있음을 증명했다. 그러나 인천 변두리에 밀려나 있는 주소 사동 30번지에는 결코 균일하게 작동하지 않

고향을 잃은 사람들 : 히지카타 다쓰미와 양혜규

왔던 지난 세기의 개발 지상주의와 그 표피 아래에 억압된 주변적인 공간에 대한 사유가 존재한다.

쇠락한 항구도시였던 인천은 21세기 벽두에 국제공항이 새로이 생기면서 대한민국과 전 세계를 연결하는 항공 교통의 글로벌 허브로 바뀌었다. 인천은 이제 진정한 글로벌 시티 서울을 향한 화려한 관문으로 자리매김했지만, 사동 30번지를 향해 출발하는 여정은 서울을 둘러싼 발전이 사실상 우리가 열망하던 공동체의 단결이 아닌 분열을 전제로 한 과정이었음을 보여준다. 관람객은 출발지에서 멀어지면 멀어질수록 시간을 거슬러 올라가듯 개발 이전의 과거를 향해 다가가고, 중심을 위해 버려진 타자들의 공간 끝에서 작가의 오래된 집을 만난다. 작가가 서술한 그대로 "이 집은 어쩌면 시간과 발전을 거슬러 살았는지도 모르겠다. 아니 다른 시간대를 살고자 하거나 시간을 간직하고자 시간과 발전을 홀로 남용하고 있었는지도 모른다."[44]

방에는 숫자가 뒤섞인 시계가 걸려 있다. 이 집은 국제화의 열기로 들떠 있는 인천, 나아가 대한민국과는 별도의 시간 안에 얼어붙어 있다. 밖에서 일어나는 시간의 흐름과 장소의 변화와는 아무 상관없이 시간이 정지된 이 낡은 집은 우리가 남겨두고 떠나온 고향을 향한 근본적인 노스탤지어를 불러일으킨다. 발터 베냐민Walter Benjamin은 역사적 사물과 대비되는 자연의 오라aura는 공간과 시간, 인간의 지각으로 중재되어 "그것이 아무리 가까이 있을지라도 (발생하는) 거리감의 독특한 현상"이라고 정의했다.[45] 오라의 가치는 절대적이고 근원적인 대상에 대한 갈망과 좌절을 동시에 수반하고 있다. 갈망의 대상

은 결코 손에 잡히지 않고 끝없이 멀어지는 거리로 인해 그 존재가 유지되기 때문이다. 사동 30번지는 발터 베냐민의 오라를 내뿜는다. 즉 지금 이 순간 그 장소에 서 있을지라도 이미 떠나버린 곳이기 때문에 필연적으로 느낄 수밖에 없는 시간적·공간적 거리감의 오라를 발산하는 것이다.

방문객은 엽서에 적힌 대로 홀수 번호 13579를 누르고 문을 연다. 알전구가 매달린 현관의 낡은 벽에서는 페인트칠이 떨어져 내린다. 부스러지는 페인트 조각처럼 이 집은 구석구석 모두 오랜 세월의 단층을 떨어뜨리듯 버려져왔던 시간들을 시위하고 있다. 유리가 떨어져나간 창, 뒤틀린 채 벌어진 벽지, 깨진 기와가 간신히 덮고 있는 지붕, 마당에 서 있는 녹슨 냉장고가 시간의 무게를 고스란히 얹고 있다. 냉장고 문짝에는 큐레이터 김현진이 작성한 경고문이자 안내문이 붙어 있다.

멀리까지 찾아주셔서 감사합니다. / 이곳까지 짧지 않았던 여정 / 또다시 시작입니다. / 낡고 오래된 집이니 방 안에 들어가실 때에는 / 반드시 한 분씩 조심스럽게 관람해주세요. / 전시 안내문은 신발장 위에 있습니다. / 전망대에 올라가시면 아이스박스 안에 / 마실 물이 있습니다. / 따로 관리하는 사람이 없으니 / 관람 후에는 자물쇠를 잠가 문단속을 잘 해주세요. / 화장실은 근처 주유소를 이용해주시고 / 쓰레기는 휴지통에 버려주세요. – 주인백 –

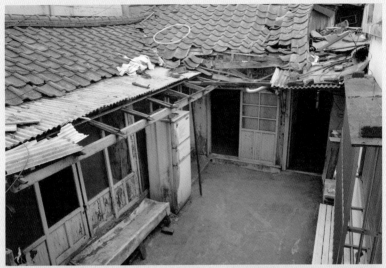

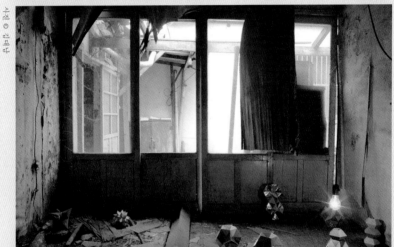

———

〈사동 30번지〉 설치 전경, 2006

양혜규

전구, 플래시라이트, 전구 체인, 거울, 색종이 접기 오브제, 빨래 건조대, 천, 선풍기, 전망대, 아이스박스,
생수병, 국화, 봉숭아, 목재 벤치, 벽시계, 야광 페인트, 합판 조각, 스프레이 페인트, 링겔대,
2006년 8월부터 10월까지, 인천 사동 30번지에서 전시

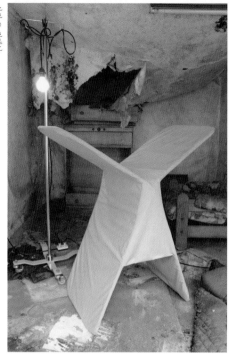

〈사동 30번지〉 설치 전경, 2006
양혜규

전구, 플래시라이트, 전구 체인, 거울, 색
종이 접기 오브제, 빨래 건조대, 천, 선풍
기, 전망대, 아이스박스, 생수병, 국화,
봉숭아, 목재 벤치, 벽시계, 야광 페인트,
합판 조각, 스프레이 페인트, 링겔대,
2006년 8월부터 10월까지, 인천 사동 30
번지에서 전시

사실 이처럼 무너져가는 폐가란 섬뜩하기 마련이나 마실 물과
화장실까지 미리 챙겨둔 살뜰한 주인의 친절함은 삐걱대는 마루 위
로 올라설 용기를 주었을 것이다. 거실에서 문간방으로, 건넌방에서
안방으로, 그리고 마당으로 이어지는 아슬아슬한 공간 곳곳에 작가
는 그의 손이 닿았을 작은 물건이나 '작품'을 두었다. 알록달록한 종이
접기를 문지방 위에 쌓아두었고, 오래전에 말라버렸을 수돗가 주변에
철에 맞는 작은 꽃들을 심었으며, 천으로 감싼 빨래 건조대를 방 안에
두었다. 바닥을 따라 켜켜이 쌓인 먼지 위로 전깃줄에 연결된 작은 전

고향을 잃은 사람들 : 히지카타 다쓰미와 양혜규

구들과 벽을 비추는 스트로보스코프 등이 불을 밝히고 있다. 거미줄이 사방에 진을 친 황량한 방 안에 온기를 불어넣는 따스한 빛이다. 사실 작가의 외할머니가 살았다던 이 폐가에 전기선을 연결하기 위해 행정 절차를 밟던 중, 양혜규는 자신도 몰랐던 가족의 과거사를 알게 되었다고 한다. 이에 대해 작가는 전기선을 잇는 일이 "빛이 공간에 생명을 불어넣는" 만큼 매우 상징적인 제스처였다고 말했다.[46] 결국 매우 사적인 측면에서 '전기'는 작가의 개인사에 감추어졌던 한 부분을 드러내는 역할을 한 셈이지만, 작가는 관람객들이 그 사실을 반드시 의식하도록 강요하지는 않았다. 이 집의 실질적인 역사와 작가가 투영하는 의미가 어떤 방식으로 관람객의 경험 속에서 최종적인 의미에 다다르는지는 매우 관대하게 열려 있는 셈이다.

〈사동 30번지〉는 자크 랑시에르Jacques Rancière가 요구한 것처럼 "해방된 관람객"으로 "독자적 번역을 하고, 스스로를 위해 이야기를 각색하며, 그로부터 궁극적으로는 자기만의 이야기를 만들어내는 관람객"이 산발적으로 오가는 곳이다.[47] 능동적인 번역가로서 관객에게 사동 30번지는 '양혜규의 외할머니가 살았던 집'이 아니라, 향수병의 서사로만 존재했던 이상적인 '고향'이 일시적으로 물질화된 공간이다. 따라서 이는 극도로 추상적인 공간이다. 왜냐하면 버려진 이 집에 구체성을 부여하고 최종적으로 활기를 불어넣는 것은 막다른 장소까지 수고를 마다하지 않고 찾아주는 관람객의 몫이기 때문이다. 낯선 길을 더듬어 찾고, 자물쇠를 열고, 손잡이를 돌려 문을 열고 들어오는 일. 먼지 쌓인 바닥 구석구석을 체중을 실어 밟고 걸어 다니는 일. 떠

나기 직전에 문단속을 하는 일. 여기까지 마치고 나면 관람객은 미술관의 쾌적하고 안전한 전시실을 향유하는 여유로운 구경꾼이라기보다는 원거리의 초행길과 언제 일어날지 모르는 위험을 무릅쓰고 길을 나선 순례자에 더 가까워진다.

비록 짧은 순간일지라도 관람객은 관리, 유지, 경비라는 주인의 책임까지 이어받는다. 전시 기간 동안에는 정해진 시간 없이 개방되어 있었기에 많은 이가 늦은 밤에도 손전등을 들고 이 집에 들어왔고, 어떤 이는 오가며 들렀다. 그 가운데 누군가는 끊어진 전구를 갈아 끼우는 수고를 자청했다. 전망대에 앉아 아이스박스에 마련된 물을 꺼내 마실 때 그들은 진정 궁극적인 목적지 '고향'에 돌아온 듯한 편안함을 느꼈다고 했다. 물론 그 어떤 관람객도 결코 와본 적 없었지만, 이곳에서의 경험은 밀폐된 한 공간을 전유할 때 느낄 수 있는 심리적인 친밀감과 책임감, 물리적 일체감으로 충만해진다. 그러나 이 친밀감은 공통된 체험을 하고 난 뒤의 관람객 사이에서 생겨나는 공동체적 일체감이 아니다. 제도적 개입이 거의 없이 유지되는 전시의 행정구조 자체가 사람들 사이의 관계를 오히려 가로막고 있기 때문이다.

친밀감 또는 일체감은 원하는 시간에 혼자서 머물 수 있는 바로 그 짧은 시간 동안 극도로 추상적인 이 장소와 각각의 관람객 사이에서 일어나는 배타적이고 폐쇄적인 관계의 소산이다. 이를 두고 나는 이 집을 '신화적 고향'이라고 불렀다. 그러나 작가에게 이 집은 부정할 수 없는 실재다. 그는 "전기가 보이지 않지만 빛을 통해 존재를 증명하듯 어떤 현상은 눈에 보이지 않지만 그렇다고 해서 그들이 상상의 산

고향을 잃은 사람들 : 히지카타 다쓰미와 양혜규

물이거나 순전히 환상일 뿐인 것은 아니다"라고 말했다.[48] 이처럼 양혜규의 작업에서는 조명이 중요하게 두드러진다. 그는 보이지 않는 것들의 힘과 주변 공간에서 틀림없이 숨쉬고 있지만 무의미할 정도로 미미한 존재들의 가능성을 믿는다고 했다. 보이지 않는 것에 대한 작가의 관심은 그가 지속적으로 사용하는 베네치안 블라인드에도 잘 드러난다. 빛을 가리기도 하고 통과시키기도 하는 블라인드는 공간의 안과 밖을 분리하지만, 그 분리는 언제나 일시적이거나 불완전하다.

그는 조명과 블라인드를 통한 시각적인 자극 외에도 가습기, 전기난로, 선풍기, 향분사기 등을 동시에 사용하여 매우 감각적인 환경을 조성한다.[49] 실내 온도와 습도, 그리고 공기의 물리적 또는 화학적 변화는 관람자들이 몸으로 감지할 수 있는 뚜렷한 지각적 자극을 만들어내지만, 육체적 자극은 본질적으로 언어를 통해 명료화할 수 없는 성질을 갖고 있다. 따라서 같은 공간 안에 머물고 있는 개인들은 물리적으로 똑같은 현상을 경험하고 있으나 그들의 육체적인 지각은 이질적일 수밖에 없다. 결국 그들은 공유할 수 없는 감각을 통해 서로로부터 근본적으로 소외된다. 동질적인 공간 안에서도 소통이 불가능한 공간. 이렇듯 양혜규 작업은 분열된 개인들의 고립과 고독의 감각으로 가득하다. 반복하지만 그것이 바로 '온전히 내 것일 수 있는' 유일한 것이기 때문이다. 그러나 작가는 뚜렷하게 그로 인한 불안을 토로하거나 소외가 주는 자유로움을 찬양하지는 않는다. 다만 그는 존재론적인 현실로서 이 '탈위displacement'의 상태, 즉 어디에도 온전히 속하지 않고 되돌아갈 근원도 사라진 현상을 자각하게 할 뿐이다.

〈성채〉, 2011
양혜규
알루미늄 블라인드, 알루미늄 천장 구조물, 분체 도장, 강선, 무빙라이트, 향 분사기(유황 화산, 산 안개,
흙, 우림, 삼목나무, 바다, 베인 풀, 탐부티나무 향), 가변크기,
오스트리아 쿤스트하우스 브레겐츠 전시(서울 국제 갤러리 제공)

2009년 양혜규는 그간의 작업과 평론을 모아《절대적인 것에
대한 열망이 생성하는 멜랑콜리》를 펴냈다. 멜랑콜리란 결코 손에 넣
을 수 없거나 돌이킬 수 없이 사라져버렸거나, 아니면 처음부터 존재
하지 않았던 어떤 것에 대한 집착에 따르는 우울이다. 그 속에서 양혜
규는 '복수의 공동체'를 구상했다.

나는 지속적인 자기점검과 이상한 종류의 낙관주의를 공유하는 복
수plural의 공동체를 생각하고 있습니다. 이것은 유토피아적인 것은

아니고, 대신 약간은 상상적인 공동체일 수밖에 없을 것입니다. 그것은 탐지할 수 있고 가시적인 영토 바깥에 있는 것으로 어쩌면 내 마음속 어딘가에 있을지도 모르지요.[50]

"복수의 공동체"는 장뤽 낭시Jean-Luc Nancy의 '무위의 공동체inoperative community'와 조르조 아감벤Giorgio Agamben의 '도래하는 공동체coming community'와 연결된다.[51] 낭시와 아감벤은 공통적으로 20세기 전반의 전체주의가 이끌어낸 재앙의 역사와 그 이후 등장한 후기구조주의의 회의론적 시각에 의해 회복 불능으로 퇴색한 공동체의 의미를 구원하고자 했다. '무위의 공동체'는 폐쇄적 민족주의같이 근원적인 '본질'을 추구하는 의지로부터 유래한 공동체가 아니다. 그렇다고 해서 권력의 구조 아래 완전히 무력화한 파편적인 개인들의 분열된 집합도 아니다. 낭시는 그 어떤 고정된 의미로도 귀속되지 않는 '본질이 없는' 저항의 공간을 상상했다.[52] 아감벤 역시 '도래하는 공동체'란 하나의 대표적 정체성을 내세우지 않은 채 단일 개체가 '그 상태 그대로singularity as such' 소속되어 있는 것이라고 정의했다. 이처럼 '완결'을 목적으로 하지 않는 공동체만이 '단일성'이라는 폭력적인 이데올로기 위에 설립된 '국가'를 치명적으로 위협할 수 있다고 보았기 때문이다.[53]

이들이 제기한 대안적 공동체의 주체들은 완전히 통일적이지도 않지만 전적인 결핍의 존재도 아니다. 그들은 포스트모더니즘에서 말하는 '탈중심'의 주체가 아니라, "정치적 의지와 자기결정권을 가진 완전하고 자율적인 주체"로서의 '에이전시agency'다. '에이전시'는

필연적으로 불완전한 스스로의 존재와 그 본질적인 결핍을 인정하며, 그 사이의 대립을 지속적으로 협상하고, 동질성으로 환원되는 절대적 공동체가 불가능하다는 것을 인정하고, 그로 인한 긴장을 유지하는 개체들이다. 양혜규가 말하는 '이상한 종류의 낙관주의'란 '민족'도 '국가'도 아니며, '운명 공동체'도 아니다. 즉 '우리'가 늘 열망하는 공동체의 완전한 상실을 인정하는 순간 엄습하는 우울, 그 멜랑콜리의 힘을 믿는 '이상한' 낙관성의 전망일 것이다.

5

귀신의 귀향

1968년 10월 히지카타 다쓰미는 〈히지카타 다쓰미와 일본인: 육체의 반란〉을 공연했다. 1968년 학생운동으로 사회적 긴장이 고조되던 즈음 히지카타 다쓰미는 '일본인'의 '육체적 반란'을 무대에 올리면서 서구화에 대항한 본질적인 일본성을 구체적으로 나타내고자 했다. 그는 가마에 탄 채 관객석을 통과해 무대에 올랐다. 요람에 담긴 돼지와 금속접시 위에 놓인 토끼는 요란한 소리를 내며 그 뒤를 따라 끌려 들어왔다. 그가 입고 있던 긴 기모노를 벗자 그의 알몸에 매달려 있던 커다란 황금빛 페니스가 드러났다. 1960년대가 '임포텐스'의 시기였다면, 1968년의 히지카타 다쓰미는 그 좌절을 벗고 길들여지지 않은 남

〈귀신 간첩 할머니〉의 설치 전경, 2014
양혜규
강철 스탠드, 분체 도장, 놋쇠 도금된 방울, 금속 고리, 강철 프레임, 금속 격자, 선풍기, 회전반 상자,
제동기, 바퀴, 니켈 도금된 방울, 2014년 9월부터 11월까지 서울 시립미술관 전시

성의 '육체성'을 과시하는 '일본인'의 반란을 부추겼다.[54] 그에게 '순수
했던 과거의 일본'은 돌이킬 수 없이 멀어진 스스로에 대한 기억이자
영원한 욕망의 대상이었다.

　　2014년 가을, 양혜규는 서울시립미술관 미디어시티서울전시
〈귀신 간첩 할머니〉에 참여했다. 귀신, 간첩, 할머니란 아시아의 근대
화와 냉전시대를 거치면서 '근대성'을 위해 억눌리고 추방당한 것들
을 일컫는다.[55] 전시 초입에 양혜규의 〈소리나는 달〉, 〈소리나는 춤〉,
〈소리나는 우주:바람이 도는 춤〉이 설치되었다. 천장에 매달려 있거

나 바퀴가 달려 있는 이 작품들은 방울로 촘촘히 뒤덮여 있어서 회전 시키거나 함께 춤을 추듯 붙잡고 움직이면 주위 공간을 짤랑거리는 방울 소리로 가득 채운다. 바닥에 그려진 나선형 궤도 위에서 선풍기가 돌아가고, 방울들이 일제히 울리고, 촉수처럼 바닥까지 늘어져 있던 방울 사슬들이 생명이 있는 양 너울거릴 때는 마치 무당이 요령鐃鈴을 흔든 것처럼 깊은 어둠 속 영혼도 모두 이끌려 나올 것 같았다. 전시의 강렬한 주제와 확고한 맥락 속에서 그저 일상적이었던 사물들과 미술관 관람객들이 순간적으로나마 영매靈媒로 바뀌는 셈이다.

전시 감독 박찬경은 '귀신'을 두고 "반복해서 돌아오는 뼈저린 고통과 실패의 기억"이라고 했다.[56] 식민통치와 함께 폭력적으로 시작된 근대화, 전쟁과 냉전을 거쳐 개발 경제 시대를 거친 한국 사회에서 귀신은 "괴이함, 폭력, 혼란의 결과로 우리 앞에 나타나고 있다"는 것이다.[57] 양혜규의 작품은 다분히 '근대적'인 조형성과 기계적 메커니즘에 '전근대적'인 소리와 유기적인 몸놀림을 조합했다. 관람객은 다시 한 번 그의 작품 앞에 홀로 서서 몸을 움직이고, 방울의 무게를 느끼고, 공간을 감싸는 방울 소리를 들으면서 한국의 근현대사에서 누락된 폭력과 비극의 원혼을 되새겨야 했다. 그것이 결코 절대적으로 안락한 공동체로 수렴되지 않도록 '자기점검'을 게을리하지 않으면서 말이다.

고향을 잃은 사람들 : 히지카타 다쓰미와 양혜규

우리의 밝은 미래:
이불과 안규철

한강을 가로지르는 다리가 부러지고, 백화점이 무너져 내렸다.

이런 일이 다시는 일어나지 않게 하겠다는 다짐이 쏟아졌지만,

세기가 바뀌었어도 도시의 재앙은 멈추지 않았다.

1

<div style="text-align: right;">실패의 시간들</div>

2014년 안규철安奎哲(1955~)은 〈골든타임〉을 만들었다. 하얀 개수대에서 물이 다 빠지는 순간 바닥에 음각된 'golden time'이라는 낱말이 뚜렷하게 드러나는 작품이다. '골든타임'은 우리가 그해 봄에 눈앞에서 속수무책으로 잃어버린 세월호의 수많은 생명을 기억하게 한다. 오랜 기간의 작업을 관통하는 안규철의 궁극적인 질문은 늘 '실패'로 귀결되었다. "우리의 일들은 왜 실패하는가. 목표에 이르지 못하고 물거품처럼 사라진 우리의 선한 의도와 그 일들에 바쳐진 시간들은 다 어디로 가는가."[1] 그러나 그동안의 '실패'가 삶에 대한 근원적인 물음에 가까웠다면, 〈골든타임〉을 통해 그가 천착했던 '실패'는 한국 사회 전반을 성찰하게 하는 키워드가 되었다.

사실 이것이 처음은 아니었다. 대한민국에서는 21세기를 코앞에 둔 시점에 종종 비행기가 추락했고, 지하에 파묻어놓은 가스관이 폭발했으며, 한강을 가로지르는 다리가 부러지고, 백화점이 무너져내렸다. 그때마다 이런 일이 다시는 일어나지 않게 하겠다는 다짐이 쏟아졌지만, 세기가 바뀌었어도 도시의 재앙은 끊이지 않았다. 불이

우리의 밝은 미래 : 이불과 안규철

―

〈골든타임〉, 2014

안규철

아크릴 싱크, 물, 전동 펌프, 87×58×33cm, 2014년 8월부터 12월까지 서울 하이트 컬렉션에서 전시

붙은 지하철은 승객들을 가둬둔 채 닫혀 있었고, 대학생들이 모인 체육관의 천장이 내려앉았으며, 거리에서 공연을 구경하던 사람들이 순식간에 땅 밑으로 꺼져버렸다. 1980년대부터 10여 년간 두 자릿수의 경제 성장률을 달성하면서 열심히 일하면 틀림없이 더 밝은 미래가 오리라고 믿었던 이들은 이제 더 이상 '밝은 미래'를 기대하지 않는다.

안규철과 이불은 여러모로 닮은 점이 별로 없는 미술가다. 그들은 성별이 다르고, 세대가 다르며, 무엇보다도 작품이 다르다. 안규철이 소박한 사물들을 이용하여 사소한 사건을 재연한다면, 이불의 작업은 처음부터 스펙터클하거나 그로테스크했다. 그러나 이토록 상

반된 성향의 그들 작품의 밑바탕에는 유토피아를 꿈꾸며 달려왔던 대한민국의 현재, 곧 끊이지 않는 재앙을 겪으며 미래에 대한 밝은 희망을 놓아버린 이들의 트라우마적 반응이 있다.

2

<div align="center">

아름다움과 트라우마

</div>

이불李昢(1964~)은 2000년 가을, 그의 작품 전반을 관통하는 이율배반적인 감정의 조합-공포와 욕망에 대한 개인적인 기억을《아트저널》에 〈아름다움과 트라우마〉라는 제목으로 발표했다.[2] 글은 어린 시절의 한순간에서 시작된다. 횡단보도 건너편의 제과점 진열장에는 생크림 케이크의 향연이 눈과 혀를 유혹하고, 빛나는 스쿠터에 올라탄 연인들이 이를 향해 빠른 속도로 달려오고 있다. 어린 그의 눈에는 이것이 설명하기 힘든 매혹과 욕망의 대상으로 비쳐졌고, 마치 "시간과 공간의 제약을 초월"한 것처럼 보였다. 하지만 뒤이은 치명적인 사고의 순간은 묘사하지 않았다. 다만 그가 뚜렷이 기억하는 것은 충돌 이후의 처참한 장면이다. 스쿠터는 제과점 진열장을 들이받았고, 연인들의 몸은 제각각 나가떨어졌다. 남자는 도로 위에, 여자는 희고 아름다웠던 생크림을 피로 더럽히며 케이크에 얼굴을 처박고 즉사했다. 황홀한 욕망이 처절한 공포로 변질되는 시간은 매우 짧았다. 기억 속에

서 작가는 아름다운 연인들의 존재가 드러나는 '천상의 우아함'에 한 없이 매료되었지만, 교통사고라는 매우 세속적인 사건은 그와 대비되는 잔혹한 현실을 드러낼 뿐이었다.

　이어서 작가는 속도에 대한 스스로의 공포감에 대해 묘사한다. 아마도 '총알택시'의 경험에서 생겼을 속도감에 대한 생리적 공포는 비행기 여행에 대한 거부감으로 연결된다. '교통사고'로 포괄할 수 있을 갑작스러운 죽음의 원인은 '기계적 결함' 또는 '인간적 실수' 양자의 가능성으로 모아진다. 기계적 결함과 인간적 실수는 개인의 죽음뿐 아니라 당시 대한민국을 강타했던 일련의 도시 재앙의 근원이었다. 작가가 기록한 바와 같이 항공기와 도심의 대교, 반짝이는 신상품이 즐비한 백화점은, '총알택시'처럼 미끄러지듯 대로를 질주했던 매끈한 파이버글래스의 스쿠터처럼 시간과 공간의 제약을 초월하고자 하는 매우 인간적이고 세속적인 욕망의 상징인 셈이다. 그들은 돈을 위해 죽음의 질주도 마다하지 않았던 총알택시나 표피적인 쾌락에 흠뻑 빠져 치명적인 속도조차 감지하지 못했던 스쿠터나 마찬가지였는지도 모른다. 기술 개발과 기계문명이 약속했던 미래적인 유토피아의 황홀한 유혹이 잔인한 폭력으로 얼룩진 공포의 장면으로 뒤바뀌는 것은 순식간이었다. 작가는 스쿠터의 연인들에 대해 이렇게 말했다. "결국 사랑의 오라도 세상의 잔인한 물질성으로부터 그들의 연약한 육체를 지켜줄 수 없었다." "사랑의 오라"로 표현한 쾌락적인 환상, 그리고 결국에는 늘 그 환상을 깨뜨리는 "잔인한 물질성"의 현실, 환상과 환멸 사이에서 좌절하고 상처받는 "연약한 육체"가 바로 지금 한국

사회의 현실일 수도 있다.

이불은 끊임없이 자신의 기억이 스쿠터 사고 현장으로 되돌아가는 이유에 대해 이렇게 설명했다. "기억에서 사라진 바로 그 순간, 순수한 아름다움이 갑작스럽게 극도의 공포로 전환된 그 순간을 포착하고자 하는 시도다." 작가의 말처럼 기억에서 사라진 충격의 장면이 바로 트라우마의 핵심이다. 프로이트가 정의한 트라우마는 공포를 일으키는 실제 상황에 의한 것이라기보다는 충격을 경험한 주체의 때늦은 이상 반응과 그에 따른 지속적인 영향을 말한다. 주체는 경험한 사건이 너무나 충격적이어서 주체의 완결성을 해칠 수 있기 때문에 그 기억을 시간적으로 명확하게 재생하거나 논리적으로 설명하지 않는다. 상실의 기억은 그 스스로도 알지 못하도록 의식의 수면 아래, 무의식의 밑바닥에 억눌리는 것이다. 바로 이러한 자아의 보호기제가 트라우마의 핵심이다. 따라서 주체는 오히려 그 상처의 근원을 이해할 수 없는 상태에서 충격의 증후만을 뒤늦게 되풀이하게 되는 것이다.[3]

트라우마는 충격과 상실을 경험한 주체의 심리적 반응이다. 따라서 미술 작품에서 트라우마를 논한다면, 그것은 한 개인의 병리적 증후로서가 아니라 재현이 불가능한 공포의 경험에 무게를 두어야 할 것이다. 트라우마란 구체적인 이미지가 지워지고, 순차적인 재구성이 불가능하며, 논리적 서사를 거부하는 매우 근원적인 충격과 공포의 경험에서 비롯된다. 통일적인 주체의 완결성을 위협하는 경험 또는 존재가 트라우마의 근원이 된다면, 그 위협의 대상은 한 개인의 정체성일 수도 있고 사회적 차원에서는 특정 집단이나 한 공동체의 동

질성일 수도 있다. 그들은 사회적으로 용인된 재현방식과 집단적으로 동의한 기호체계를 늘 벗어나므로 기존 질서를 해치는 반항적이고 불순한 존재로 여겨진다.

　트라우마와 '언캐니'의 공포는 구조가 비슷하다. 프로이트는 트라우마의 경험처럼 의식의 표면에서는 억압되어 있으나 완전히 사라지지 않은 채 끊임없이 정체성을 위협하는 힘과의 갑작스러운 만남이 언캐니를 일으킨다고 했다. 즉, 언캐니란 이성적으로 분석할 수 없는 애매한 상태에서 오는 불안감이다. 특히 프로이트에게는 오랫동안 익숙해 있던 어떤 것에서 불현듯 생겨나는 두려움을 의미했다.[4] 프로이트의 트라우마가 단순히 개인의 정신병리적 증후가 아니라 사회학의 영역으로 넓어져 활용된 것처럼, 언캐니도 사회 변동에 따른 집단적 심리상태를 묘사하는 용어로 전용되었다. 특히 20세기 초 기계문명과 산업화에 의해 근대화된 사회, 즉 익숙한 속도감과 공간감에서 완전히 떨어지게 된 불안정한 상태에서의 일상적인 삶 자체를 언캐니한 상태로 이해할 수 있다.[5] 가속되는 삶의 속도와 익숙한 공간의 급격한 변화가 사회적인 불안 심리를 조성하는 것이다. 나아가 커뮤니케이션 테크놀로지의 발달과 자본의 광범위한 자유 이동에 의해 시공간의 차이가 글로벌한 스케일로 축약되고, 일상의 지각적인 경험이 과잉 자극으로 점철된 20세기 후반 이후의 사회 역시 근본적인 불안정함을 안고 있다고 볼 수 있다.

3

이불 – 죽음으로의 도피

이불은 1987년 홍익대학교 조소과를 졸업했다. 졸업전시회에서 단지 작가가 여성이라는 이유로 그의 작품이 완전히 무시당하는 경험을 했다.[6] 당시 미술계가 보수적이고 가부장적이었고, 나아가 조각이라는 매체가 태생적으로 '남성성'을 담보로 하고 있기 때문이었다. 회화와는 차원이 다른 무게, 거친 물성을 지닌 재질과의 매우 직접적이고 육체적인 대결 끝에 탄생하게 되는 기념비적인 스케일의 조각 작품은 전통적으로 남성적인 육체노동의 산물로 여겨졌다. 남성은 위대한 조각을 창조하고, 여성은 그 시간에 아이를 낳는다는 창조성에 얽힌 뿌리 깊은 성차性差의 신화는 오래도록 조각의 영역에 여성 작가가 끼어들 틈을 주지 않았다.

1989년 이불은 〈낙태〉에서 알몸으로 거꾸로 매달려 관람객 앞에서 낙태의 고통을 연기했다. 미술계는 물론 사회 전반에 걸쳐 금기시되었던 여성의 몸을 적나라하게 드러낸 것이다. 생산을 하는 원초적인 존재임과 동시에 이유가 어떻든 간에 낙태를 통해 그 생래적인 기능을 유기한 여성의 몸을 노출했고, 더구나 임신과 낙태가 작가 자신의 개인적인 경험에서 비롯되었음을 밝혔던 것은 보수적인 문화의 잣대로는 용인되기 쉽지 않은 문제였다. 이후 이불은 내부 장기들이 밖으로 튀어나온 듯 기괴한 옷을 입고 장흥의 논밭을 누비는 〈갈망〉,

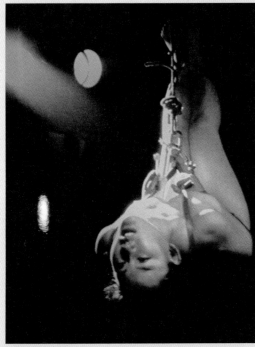

〈낙태〉, 1989
이불
퍼포먼스, 서울 동숭아트센터
에서 공연

〈수난 유감: 내가 이 세상에 소풍 나온 강아지 새끼인 줄 아냐?〉, 1990
이불
퍼포먼스, 김포 공항과 나리타 공항, 도쿄 도키와자 극장에서 12일 동안 공연

머리를 풀어헤친 채 핑크빛 촉수들이 덜렁거리는 봉제 옷을 입고 김포공항에서 출발하여 도쿄 시내를 12일 동안 배회하는 퍼포먼스 〈수난 유감: 내가 이 세상에 소풍 나온 강아지 새끼인 줄 아냐?〉 등을 선보였다.

〈갈망〉에서 땅 위를 굴렀던 이불의 몸짓은 히지카타 다쓰미의 부토를 모방한 것이다.[7] 몸에 대한 사회와 문화의 통제에 반항하는 방식으로 광기 어린 춤사위를 선택했던 히지카타 다쓰미는 죽은 지 오래된 누이의 망령이 자신의 몸에 들어 있다고 했다. 현대사회에서 여전히 타자로서의 여성과 신화 속의 유령은 본질적으로 저항의 존재가 될 수 있었던 것이다. 이처럼 이불은 억압적인 사회 규율에 저항하기 위해 말끔한 여체가 아니라 생산을 위해 변형된 몸, 낙태로 상처받은 몸, 나아가 원초적인 유기체로서 땅 위를 굴러다니는 여체가 되었다. 이불은 히지카타 다쓰미처럼 연극적인 성전환이 필요 없었다. 여성인 이상 그 자체로 이미 상처받고 변형된 몸이었다는 편이 옳을 수도 있기 때문이다. 작가는 남성적(남근적)인 딱딱한 '조각'의 안티테제로 제시한 물컹물컹한 '소프트 스컬프처'를 몸 위에 덧입고, 끈적거리는 피와 따뜻한 핑크빛 살덩어리가 뒤엉킨 동물적 존재로서 도시를 누볐다. 작가는 이를 과거에 유일하게 카리스마 있는 여성으로 살아갈 수 있었던 '무당'이라고 불렀고, 어떤 이는 이를 비슷한 의미에서 '괴물'이라고 불렀다. 여성이 전복적인 주체가 될 수 있는 유일한 길은 바로 스스로 타자화하는 것, 즉 '괴물'이 되는 것이기 때문이다.[8]

〈갈망〉, 〈수난 유감〉 등의 퍼포먼스에서 이불이 재연했던 육체

가 문화적으로 '여체'에 기입된 아름다움과 섹슈얼리티의 기대를 뒤집어 추악하고 비천한 그 내피를 드러낸 것이었다면, 〈알리바이〉는 오히려 가부장적 사회가 그녀에게 덧입히고자 했던 아름다움의 표피를 순순히 제공해주었다. 이불은 실리콘으로 제작한 손 모형에 구슬로 장식한 머리핀으로 나비를 깊숙이 꽂았다. 화려한 나비와 여인의 장신구는 발표한 지 한 세기가 지난 지금에도 여전히 서양인들의 뇌리에 동양 여성의 전형적인 이상형으로 남아 있는 푸치니의 〈나비 부인〉을 어쩔 수 없이 떠올리게 한다. '나비 부인'은 아름답고 관능적이지만 결코 스스로의 쾌락을 추구하지 않고 남성의 욕망에 온전히 순종하며, 사회의 부조리한 요구 앞에서도 저항하지 않고 자기를 희생하는 여성이다. 이불의 작품에는 단순히 나비라는 도상적 소재에서뿐 아니라 실리콘과 구슬 장식 등의 재료에도 '나비 부인'의 유령이 스며들어 있다. 투명한 실리콘은 여성의 몸을 더 아름답게 재단하기 위해 그녀의 얼굴과 가슴에 집어넣는 인체 보형물로 생명공학의 유토피아적 매체다. 다른 한편으로 작가가 사용하는 구슬과 시퀸은 1980년대 이래 대한민국의 기적적인 경제 발전의 그늘 속에서 최하층의 노동자였던 여성들이 할 수 있는 유일한 가내수공업의 대명사였다. 남성의 욕망에 수긍하는 존재, 그러면서 사회적 생산의 사다리에서는 최하층에 매여 있는 존재로서의 여성이 바로 이불의 소재들에 담겨 있는 것이다. 나아가 작가에게 구슬과 시퀸은 어린 시절 정치범으로 도피생활을 해야 했던 가족들의 생계수단이었으므로 개인적으로 의미 있는 매체이기도 했다.

〈알리바이〉(세부), 1994

이불

실리콘, 나비, 머리핀, 아크릴, 할로겐전구, 30×30×15cm

〈알리바이〉는 틀림없이 미술가인 동시에 '동양 여성'으로서의 분열된 정체성을 보여주고 있다. 그는 여성의 손으로 미술 창조라는 남성의 영역에 진입했으나, 여전히 성적이면서도 순종적인 동양 여인의 강한 상징이었던 '나비 부인'의 유령을 떨칠 수 없었다. 미술이라는 고급문화 영역에 안착한 듯하지만, 그녀의 태생에는 이미 개발시대의 정치적·경제적 불균형이 각인되어 있었다. 즉 〈알리바이〉가 보여주는 표피적인 순응 아래에는 작가의 불순한 의도가 도사리고 있었던 것이다. 〈알리바이〉의 표면적 아름다움은 흔히 '동양 출신의 여성 미술가'에게 기대할 수 있는 미적 감수성을 담고 있었다. 그러나 여자이자 예술가인 작가의 손들이 유령처럼 빛나는 모습은 어딘가 모르게 위협적이고, 가장 아름다운 순간에 생명을 빼앗긴 나비가 알록달록한 장신구에 찔려 살을 파고든 모습은 불길하다. 〈알리바이〉의 부드러운 표면과 화려한 장식은 틀림없이 작가의 여성적 감수성과 과거에 대한 사적인 기억을 품고 있지만, 동시에 여성성은 테크놀로지에 대한 불신과 폭력적인 섹슈얼리티의 공포, 그리고 그에 따른 죽음의 가능성으로 이어진다. 실리콘으로 보정된 인체는 '아름다움'을 달성했을지라도 아름다운 육체는 이미 유기체로서의 성질을 벗어나 무기물에 한층 다가선 셈이다. 이처럼 무기물에 가까운 과장된 여체는 육체적 욕망을 극도로 자극하고, 이는 곧이어 죽음을 부르는 공포로 이어진다.

이불은 1997년에 처음으로 한 쌍의 실리콘 조각 〈푸른 사이보그〉와 〈붉은 사이보그〉를 발표했고, 이후 흰색 폴리우레탄으로 비슷한 형태의 사이보그 연작 〈사이보그W1-W4〉를 만들었다. 이불의 사

〈사이보그 W1-W4〉, 1998
이불
실리콘, 폴리우레탄, 페인트, 각 185cm, 서울 아트선재 전시

이보그는 머리가 없고 팔다리가 하나씩 잘린 실제 인물 크기의 여성
상으로 일본 애니메이션에 흔히 등장하는 소녀 로봇과 고대 그리스
여신상, 마네의 올랭피아에 이르기까지 대중문화와 미술사에 등장하
는 여체의 다양한 이미지로부터 빌려온 것이다.[9] 그러나 이불은 고급
문화와 대중문화 사이의 경계를 허무는 팝아트의 사명보다는 테크놀
로지의 실패에 대한 불안감에 더 치중하는 듯하다. 마치 지난 세기의
〈프랑켄슈타인〉이 산업혁명과 기계 발달의 산물이 인간의 통제를 벗
어났을 때 얼마나 끔찍한 괴물이 되는가를 섬뜩하게 시각화했던 것처

우리의 밝은 미래 : 이불과 안규철

럼 말이다.[10]

사이보그가 유기체와 기계의 하이브리드로서 안정적으로 보장
되어 있던 남성 정체성의 우월성과 그들이 장악하고 있던 생산—기계
적·생물적 생산 양자의 의미에서—에 대한 통제력에 심각한 위협을
가했다면, 반대로 페미니즘의 입장에서는 새로운 권력의 가능성을 제
시하는 개념이었다. 대표적으로 페미니스트이자 과학자인 도나 해러
웨이Donna Haraway는 사이보그를 통한 페미니즘의 전략적인 가능성을
주장했다.[11] 그녀는 자신의 결정적인 논문 〈사이보그 선언문〉에서 사
이보그란 "포스트-젠더 세상의 피조물"이며, "포스트-젠더 세상"에
서는 인간과 동물, 나아가 유기체와 기계 사이의 경계선에 불어닥친
혼돈에 대한 불안이 오히려 쾌락으로 전이된다고 주장했다. 그는 "괴
물스럽고 변칙적인" 사이보그가 단지 성별을 초월할 뿐 아니라, 인종
과 계급, 혈연과 섹슈얼리티 같은 정체성의 낡은 근본에 대한 집착에
대항하는 "정치적 집단"이라고 보았다.[12]

해러웨이의 사이보그는 단순히 성차의 권력뿐 아니라, '여성'이
라는 분류 내에도 확실하게 존재하는 계급과 인종, 문화권 사이의 위
계질서를 깨뜨리기 위한 대안적 주체였다. 결과적으로 페미니즘의 새
로운 전사로 등장한 사이보그는 고정된 정체성에 대한 욕망이 없고
근원적 소속처에 대한 향수병에서 자유로운 전혀 새로운 정체성을 제
시했다. 사이보그는 역사도, 생물적 본능도 없는 진공상태에서 기계
적으로 태어났으며, 과거에 대한 기억이나 영속적 존재에 대한 욕망
도 없다. 따라서 사이보그는 죽음과 소멸에 대한 두려움도 없다. 탄생

이 없는 만큼 죽음도 없고, 소속이 없기 때문에 소외도 없으며, 욕망이 없기에 좌절도 없다.

이불도 해러웨이의 사이보그가 가진 해방의 가능성을 의식했던 것은 사실이다.[13] 그러나 해러웨이가 사이보그를 젠더 이후의 '제3의 성'이라고 찬미한 반면, 이불은 여전히 '제2의 성'에 집착하고 있다. 그녀들이 장착하고 있는 최첨단 무기는 오로지 풍만한 가슴과 모래시계 같은 허리로부터 길고 늘씬한 다리로 이어지는 뇌쇄적인 라인을 강조하기 위해 기능하고 있기 때문이다. 그녀들은 해러웨이가 주장한 것처럼 성차의 경계를 진정으로 깨뜨렸다기보다는 타자적인 성으로서의 여성에 대한 고정관념과 애니메이션이 대표하는 하위문화의 진부한 스타일에 복종하고 있다. 창백한 조명을 받으며 천장에 매달려 있는 그녀들은 마치 격렬한 우주전쟁이 패배로 끝난 이후 고요한 진공 속을 부유하는 기계의 잔재처럼 보인다. 그녀들은 오히려 실패로 끝난 유토피아, 즉 페미니즘의 열망과 남성들의 욕망 모두를 좌절시키는 불가능성의 우울한 상징인 것이다.

이불은 사이보그에 이어 미래적인 가라오케 캡슐 〈속도보다 거대한 중력〉을 제작해 1999년 베니스비엔날레에 출품했다. 1950년대의 클래식한 발라드 곡들을 선곡할 수 있는 두 개의 가라오케 캡슐이 있고, 그 안에서는 비디오 〈아마추어〉가 상영되고 있다. 마치 '어머니의 자궁처럼' 부드러운 파스텔톤의 흡음 소재로 내부를 감싼 캡슐에는 오직 혼자 들어가 비디오를 보며 노래를 부를 수 있다. 비디오 안에서는 꽉 죄는 교복을 입은 여학생들이 발랄하게 뛰어노는 숲속 풍

〈속도보다 거대한 중력〉, 1999
이불
폴리카보네이트에 스테인리스 프레임, 벨벳, 전자 장비, LCD모니터, 250×184×120cm,
베니스비엔날레에서 전시

경이 어지럽게 지나간다. 또 다른 비디오 〈리브 포에버〉에서는 조금은
촌스럽게 장식된 열대 휴양지의 라운지에서 슬로댄스를 추는 커플들
을 보여준다. 언뜻 보았을 때 이전의 사이보그 연작과는 다른 분위기
다. 그런데 이 〈속도보다 거대한 중력〉이라는 제목은 낭만적인 노래와
관음증적 비디오라는 쾌락의 도구로부터 모종의 불길함을 느끼게 한
다. 앞서 이야기한 스쿠터의 기억을 돌이키면 시간을 초월하고자 하
는 '속도'에 대한 열망이 '중력'에 복종하는 순간에 엄청난 파괴력을
보여주었기 때문이다.

가라오케는 20세기 말 일본을 중심으로 발달해 전 세계에 폭발적으로 파급된 엔터테인먼트 테크놀로지의 산물이다. 멀티미디어 엔터테인먼트와 새로운 테크놀로지가 평범한 일상 속에도 깊이 파고들었던 때 역설적으로 대중이 원했던 것은 향수어린 옛 사랑의 '노래'였다. 성대를 울려 몸속 깊은 곳에서부터 소리를 끌어내는 지극히 육체적인 행위와 그 가사에 담긴 진부하지만 원초적인 감정의 노래는, 이제 일상적인 현실이 아니라 차가운 기계가 제공하는 소외의 공간 안에서만 가능한 것이 되었다. 노래를 부르는 포스트모던한 방식으로 '가라', 즉 '허구'와 '오케스트라'의 합성어인 가라오케는 죽음과 부패의 운명이 지워져버린 가상적 인체, 사이보그의 연장선상에 있다. 작가는 가라오케 캡슐을 '림보(연옥)'라고 표현했다.[14] 여기는 도덕성의 책임이 일시적으로 유보되고, 심판을 향해 흘러가는 시간조차 정지된 곳이다. 우리는 외부와 차단된 작고 아늑한 캡슐 안에서 지리멸렬한 실존의 세계에서는 마주칠 수 없었던 관음증적 욕망과 낭만적 감성, 육체적 쾌락을 강렬하게 제공하는 하이퍼-리얼리티를 경험한다. 그리고 기계음과 관음증적 비디오에서 끈적끈적한 피와 살의 온기는 말끔하게 지워졌다.

이러한 이불의 가라오케를 두고 어떤 이는 "젊은 여인들의 신선하고 순진한 미소와 마치 엄마의 자궁처럼 아늑하고 따스한 상자 속에서 한국 사회의 독특하고 친근한 인간관계"를 떠올렸다고 했다.[15] 또 다른 비평가는 "나는 소파에서 일어나 일시적으로 시간과 내 몸의 속박으로부터 느슨하게 풀어졌다. 내 몸은 나를 나 자신으로 고착시

우리의 밝은 미래 : 이불과 안규철

킨 불안과 후회에 지쳐버린 감옥이다. …… 나는 스크린에 떠오르는 가사와 안락한 리듬에 맞추어 움직이는 섹시한 이미지들에 몸을 맡겼다"며 가라오케의 경험을 묘사했다.[16] 그들은 혼자 들어가 기계가 제공하는 반주에 맞추어 노래를 부르고, 손에 잡히지 않는 화면 속의 사람들을 보면서 현실에서 갈망했던 "친근한 인간관계"와 "안락한 육체적 쾌락"을 경험한 셈이다. 지금은 이처럼 현실에서 박탈당한 욕망을 가상현실에서 충족하는 시대다.

이불은 이후 또 다른 가라오케 캡슐 버전 〈리브 포에버〉를 발표했다. 매끄러운 유선형 몸체와 반짝이는 표면이 매혹적인 이 밀폐형 캡슐은 새 생명으로 거듭나기를 기다리는 안락한 고치cocoon이거나 미래세계에서 온 관coffin으로 보인다. '영원히 사는' 방법은 두 가지다. '고치'에서 끝없이 육체를 재생하거나, 아니면 부패를 유보한 채 죽은 상태로 '관' 속에서 냉동되거나. 이불의 미래적인 유토피아가 제시하는 것은 연약한 육체가 필연적으로 겪어야 하는 죽음의 공포 대신 기계적인 사이보그가 보장하는 가상현실의 쾌락에 가깝게 보인다.

장 보드리야르Jean Baudrillard는 포스트모던을 '시뮬레이션'으로 정의했다.[17] 인간의 감정이 인공적으로 조절되고 육체적인 경험이 기계적으로 중개되는 곳. 한마디로 "개인은 '실재의 사막'을 버리고 하이퍼-리얼리티의 엑스터시를 선택한다"는 것이다. 확실히 이불의 가라오케는 하이퍼-리얼리티의 엑스터시를 제공한다. 그러나 이불이 제시하는 테크놀로지컬 유토피아는 지금 여기보다 더 좋은 장소에 대한 비전이라기보다는 현재를 벗어나고자 하는 욕망과 불안을 충동하는

—

〈리브 포에버〉, 2001

이불

파이버글래스에 음향 시설, 검은 가죽, 전자 장비, 플렉시글래스, 254×152.4×96.5cm,
필라델피아 패브릭워크숍 앤드 뮤지엄에서 전시

황량한 현실에 더 가깝다. 미래적인 육체와 완벽한 기계들의 표면 속
에는 어떠한 경고나 전조도 없이 평온하고 지루한 일상의 표면을 뚫
고 튀어나오는 치명적인 실재의 폭력과 죽음의 공포가 늘 불길하게
도사리고 있기 때문이다.

　　이불이 이미 이야기한 바 있는 20세기 말 이후 '하이-테크'의
대한민국이 겪었던 대규모 재앙들은 사실 장 보드리야르의 하이퍼-리
얼리티론이 지나친 낙관론으로 보일 정도로 더 '하이퍼'했다. 욕망과
환상의 대상이었던 도시, 마치 과거에 우리가 늘 꿈꾸던 미래가 현실

화된 것 같았던 아름다운 도시는 어느 한순간에 치명적인 폭력과 파괴의 장면으로 바뀌었다. 익숙하고 오래된 곳, 집에서 겪는 낯선 것들과의 공포스러운 우연한 만남이 언캐니라면, '기계적 결함'과 '인간적 실수'가 난무하는 20세기 말의 대한민국이 바로 언캐니의 공포를 일으키는 트라우마의 근원이었던 셈이다. 낯설고 두려운 '집home'에서 작가는 살아서 죽음을 기다리는 생명보다는 차라리 썩지 않을 실리콘으로 만든 '사이보그'나 감정마저 냉동시킨 채 가상의 쾌락을 즐길 수 있는 '가라오케'를 선택했다. 그러나 사실상 죽음을 전제로 한 사이보그와 실존적 육체성을 유예한 가라오케는 결국 공포의 근원으로 끊임없이 되돌아가는 역설적인 트라우마의 증후인 셈이다.

2005년 이불은 〈나의 거대 서사 : Because Everything〉을 발표했다. 이 작품과 함께 작가는 육체적 욕망과 그 좌절 사이의 긴장, 테크놀로지와 기계문명이 약속한 불길한 미래에 이어 20세기 초의 건축을 지배했던 모더니즘의 유산으로 방향을 바꾸었다. 테이블 정도의 높이 위에 평평한 석고 구조물이 허공에 떠 있고, 그 가장자리로 크림색과 분홍색의 에폭시-레진이 녹아내리는 듯이 넘쳐흐르고 있다.[18] 녹아내린 바닥 위로 솟아오른 나선형 구조물은 마치 블라디미르 타틀린Vladimir Tatlin이 한 세기 전에 제안했던 〈제3인터내셔널 기념비〉의 회전탑 모형을 닮았다. 기념비 아래에는 형체를 알아볼 수 없는 건축물과 허물어진 듯한 도시 구조물의 모형들이 분해된 채 잔재가 쌓여 있다. 바닥으로부터 마치 피라미드처럼 정점의 탑을 향해 천천히 상승하는 조각들 사이로 마치 대도시의 고가도로처럼 거대한 흰색 커브가

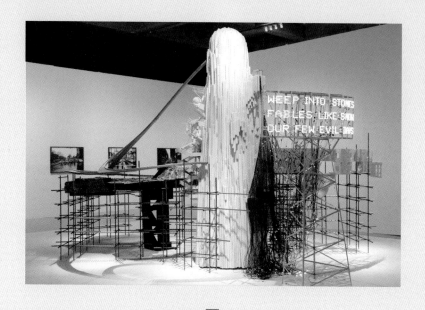

〈나의 거대 서사:바위에 흐느끼다〉, 2005
이불

폴리우레탄, 합성 점토, 스테인리스, 알루미늄 막대, 아크릴 패널, 목재 시트, 아크릴 페인트,
니스, 전기 배선, 조명, 280×440×300cm, 타이베이비엔날레에서 전시

〈제3인터내셔널 기념비〉를 위한 모형,
1919
블라디미르 타틀린

타틀린의 기념비 상단으로부터 그 아래 모형들 사이를 날카롭게 관통해 지나간다. 그 옆으로 솟아오른 반짝이는 철제 조형물은 에펠탑을 닮았다. 그 위에 달린 LED 간판으로 짧은 문장이 지나간다. "Because everything /only really perhaps /yet so limitless." 1949년에 미국의 작가 폴 볼스Paul Bowles가 발표한 소설 《극지의 하늘The Sheltering Sky》에서 따온 구절이지만, 단편적인 글귀로는 쉽게 그 의미를 짐작하기 어렵다.

"나의 거대 서사"란 포스트모더니즘의 시대에 거대 담론, 즉 메타 내러티브가 불가능하다고 본 장프랑수아 리오타르에 대한 이불의 답이다.[19] 그의 '거대 서사' 안에는 세 가지 이야기가 담겨 있다. 박정희 정권 아래에서 좌익운동가로 살았던 부모님에 얽힌 매우 개인적인 성장과 그 시대의 기억, 대한제국의 마지막 황태손이었던 이구의 삶, 그리고 20세기 초 건축을 통해 유토피아를 상상했던 브루노 타우트Bruno Taut의 유리돔이 그것이다.[20] 근대화라는 기치 아래 전 국토를 건설 현장으로 만들었던 박정희가 있고, 이구도 건축가로 일하면서 파이버글래스를 이용한 미래적인 주거 프로젝트를 수행했다. 그러므로 언뜻 아무 상관 없어 보이는 세 개의 서사는 근대 건축이 제시했던 환상적인 비전과 더 나은 미래를 위해 현재의 삶을 당연한 듯이 유보했던 과거의 역사를 통해 서로 이어져 있는 것이다.

2007년에 처음 전시한 〈해빙(다카키 마사오)〉은 이처럼 미래적인 근대 도시의 파편 아래 매우 구체적인 역사의 서사가 매장되어 있음을 보여주었다.[21] '다카키 마사오'는 고 박정희 전 대통령의 일본 이

〈해빙(다카키 마사오)〉, 2007
이불
파이버글래스, 아크릴 물감, 크롬 와이어에 엮은 검은 크리스탈과 유리구슬,
93×212×113cm, 파리 타데우스 로팍 갤러리에서 전시

름이다. 역사에 기록된 박정희가 한국전쟁이 이 땅에 남긴 폐허를 딛고 대한민국의 기적적인 경제 성장을 이끌어낸 인물이라면, 그 이면에는 과거 일제강점기에 '대일본제국'에 충성을 맹세했던 군인 '다카키 마사오'가 있다. '다카키 마사오'란 미래를 위해 감춰진 추악한 과거의 진실인 셈이다. 박정희가 제시했던 아름다운 미래, 모두가 '잘사는' 유토피아에 대한 집단적 환상은 과거는 물론 현재의 디스토피아까지도 철저히 억누르고 은폐했다. 대한민국이 20세기 말에 겪었던 충격적인 도시의 재앙들은 바로 그 '아름다운 미래'를 위해 속도 경쟁을 했던 과거 개발독재시대의 망령들이 현재로 되돌아와 휘두른 폭력

우리의 밝은 미래 : 이불과 안규철

의 증거물들인 것이다.

〈나의 거대 서사 : Because Everything〉에서 낱낱이 허물어진 유토피아의 상징들은 바로 21세기 대한민국의 모습일 수도 있다. 이불의 글래머러스한 동시에 그로테스크한 근대 도시의 무덤은 우리가 과거에 꿈꾸어왔던 찬란한 미래가 사실은 내재적인 폭력과 깊이를 알 수 없는 황량함을 품고 있었음을 보여준다. 억누르려고 해도 다시 되돌아오는 낯선 과거의 공포, 바로 언캐니의 근원은 폭력적인 이데올로기가 되어 현재를 장악한, 유토피아에 대한 실패한 이상이었다.

4

안규철 – 사라진 것들과 뒤에 남은 이들

안규철은 특이하게도 물건을 잃어버리는 것을 두고 사물이 '떠났다'고 표현한다.[22] 나아가 사라진 모든 것은 그를 떠난 것이고, 그의 입장에서는 '버림을 받은 것'이라고 한다. '잃어버리다'라는 행위의 주체는 '나'임이 틀림없지만, 나는 무엇이든 잃어버리고자 하는 의지가 없었다. 그리고 실제로 어떤 행위를 한 것도 아니므로 나는 다만 버림을 받았을 뿐이라는 것이다.[23] 이렇게 무언가가 그를 떠나는 것, 원하지 않게 헤어지는 것, 그래서 사실은 버림받은 것에 대한 슬픔과 허망함은 그가 오랫동안 쌓아온 글 속에서 끊임없이 드러난다. 따라서 버림

받은 이의 처연함이 그의 지배적 정조情調라면, 그는 유독 무언가를 잘 잃어버리는 사람이든가, 그렇지 않다면 그에게서 사라진 것들에 대해 유난히 민감하고, 계속해서 애달프게 되뇌는 사람이다.[24] 하지만 어느 순간에 그는 "사라진 것들에 대한 회한과 애도와 자기연민으로 그 빈자리를 채울 수 없다는 것"을 깨달았다.[25] 그렇다면 잠시도 쉬지 않고 무언가를 생각하고 글로 쓰고 사물을 만들어내는 안규철의 노동은 그를 떠난 것들이 남기고 간 빈자리를 채워보기 위한 처절한 노력의 과정인지도 모른다.

안규철은 스스로에게 '일 중독증'이 있다고 진단했다. 무엇보다도 하루 일정 시간 꾸준히 책상에 앉아 무언가를 그리고 쓰는 데 중독되었다는 말이다. 그래서인지 그의 글과 그림에는 유독 책상이 자주 등장한다. 책상 위로 빛 대신 어둠을 쏟아내는 전등, 거대한 강철 빔 컴퍼스 끝에 붙은 책상을 애써 밀고 있는 작가, 그리고 머리를 들이밀고 앉으면 아무도 들을 수 없게 혼자서 '고백'할 수 있는 책상 등을 보면, 그에게 책상이란 암담한 세상과 마주 대하는 공간이자 반복되는 지루한 노동의 도구이며, 다른 사람의 눈을 피해 온전히 자신을 드러낼 수 있는 은밀한 장소다. 그는 바로 그 책상 위에서 쉴새없이 작은 노트에 글을 쓰고 드로잉을 하면서 뜻밖에도 '자유'를 추구한다.

힘겹게 밀고 또 밀어도 같은 자리에서 맴돌게 되는 컴퍼스형 책상에 그는 〈노동이 너희를 자유롭게 하리라Arbeit macht frei〉라고 이름 붙였다. 제2차 세계대전 당시 나치 정권이 강제수용소에 붙인 구호였던 이 문장에서 결국 '자유'란 '죽음'과 동의어였지만, 자본주의가

〈빛 속의 어둠〉, 1990년대
안규철
종이에 연필, 부분 그림

Arbeit macht frei

〈노동이 너희를 자유롭게 하리라〉, 2010
안규철
종이에 잉크, 21×29.7cm

창궐한 이 시대에도 '노동'과 '자유' 사이에는 여전히 역설적인 관계가 존재한다. 철학자 한병철은 《피로사회》에서 "후기 근대적 노동사회의 새로운 계율이 된 성과주의의 명령"을 내면에 간직한 인간은 "노동하는 동물"로서 자신을 착취하고, 자기착취는 "자유롭다는 느낌을 동반하기 때문에 타자의 착취보다 더 효율적"이라고 지적했다.[26] 안규철의 글은 언뜻 보기에 이처럼 자유에의 갈망이 오히려 착취를 부르는 후기 자본주의 사회의 전형적 노동관을 보여주는 것 같다.

> 굶주림과 가난, 질병과 불행에 대한 두려움에서 자유로워지려면 일하는 수밖에 없다. …… 역시 중증의 일 중독자인 내 모습을 그린다면 이런 그림이 될 것이다. 나는 끊임없이 일하고 그 일로 인해 자유롭다고 생각한다. 그러다가 문득 멈춰 서는 순간이 있다. 쳇바퀴 속의 다람쥐, 노역 중의 시시포스가 자신이 하던 일이 무엇이었는지 묻는다. 어떤 날은 전혀 기억이 나지 않는다.[27]

실제로 처음 그를 '글쓰기'라는, 당시의 기준으로 그다지 미술적이지 않은 노동세계로 밀어 넣은 것은 순전히 생계를 위한 소시민적 선택이었다. 그는 1980년 서울대학 조소과를 졸업하고 '직장이 필요해서'[28] 기자가 된 이래 꼬박 7년간 글 쓰는 업에 종사했다. 남들보다 늦은 나이에 떠난 독일 유학을 마치고 돌아온 뒤에도 생활인의 의무를 진 '가장'이라는 신분에는 변할 것이 없었고, 거기서 오는 '불안과 고독'을 다스리는 방법도 역시 글쓰기로 귀결되었다.[29] 확실히 그

우리의 밝은 미래 : 이불과 안규철

에게 글쓰기란 자본주의 사회에서 '자유'를 얻기 위해 선택한 노동이다. 하지만 그렇다고 해서 그것이 한병철이 정의한 바대로의 '피로사회'의 규범이 된 '성과주의'를 내면화한 결과물은 결코 아니다. 오히려 안규철의 글쓰기는 성과보다는 실패를 지향하며, 극적인 클라이맥스가 없는 단조로움을 추구한다. 따라서 놀라울 정도로 비생산적이다. 예컨대 성실하게 적어온 그의 작업 노트에는 '직전直前의 순간'만이 연속되는 지루한 서사가 등장하는 식이다.

> 꽃이 피기 직전, 유리컵이 바닥으로 떨어지기 직전, 아이가 참았던 울음을 터뜨리기 직전, 누군가 첫사랑에 빠지기 직전, 어떤 이에게는 마지막이 될 아침 해가 뜨기 직전, 도무지 이해할 수 없던 어떤 일의 윤곽이 일시에 드러나기 직전, 의사에게서 주변을 정리하라는 말을 듣기 직전…… 지금 이 순간은 항상 이런저런 일들이 일어나기 직전의 순간이다. 일들은 아직 일어나지 않았고, 이제 막 일어나려 하거나 언제든 일어날 수 있는 상태에 있다.[30]

꽃이 피면 황홀할 것이다. 아무리 작은 유리컵이라도 떨어져 산산조각 나고 파편들이 사방으로 튈 때에는 매우 위협적이다. 아이가 울음을 터뜨리면 그때부터 일상의 평온은 온데간데없이 사라질 것이고, 누군가가 첫사랑에 빠지면 그때부터 인생은 가슴 저린 비극이 될 것이다. 흔히 영화와 드라마는 그렇게 시작되고, 주인공들은 그때부터 스토리의 절정을 향해 달려가다 해피엔딩이든 새드엔딩이든 극

적인 결말을 맺고 대단원의 막을 내린다. 드라마에서는 대체로 너저 분하게 시든 꽃이나 쭈그리고 앉아 유리 조각을 치우는 잡일이나 첫 사랑의 상대도 알고 보니 그저 그랬다는 현실적인 후기는 잘 나오지 않는다. 그러나 안규철은 매우 현실적인 영화, 즉 극적인 파국이 없고 오직 아무것도 아닌 일이 무심하게 반복될 뿐인 '직전의' 영화를 구상 했다.

> 그것은 허공에 던져져서 끝없이 아래로 추락하는 중절모의 모습이
> 다. 추락하고 추락하고 또다시 추락하지만, 그 모자는 영원히 땅에
> 닿지 않을 것이다. 허공에 던져진 모자가 땅바닥으로 떨어지는 예
> 정된 결말이 제거됨으로써 결국 아무 일도 일어나지 않는 공회전상
> 태가 끝없이 이어지는 영화, 어떤 극적인 요소도 들어 있지 않은 이
> 야기를 만들어보려는 것이다.[31]

그렇게 그는 아무 일도 일어나지 않는 이야기를 공들여 만들 고, 도무지 쓸데없는 일들이 반복되기만 하는 무의미한 사건을 고안 해내기 위해 매일 쉬지 않고 부지런히 책상에 앉아 글을 쓰고 그림을 그린다. 이렇게 그 어떤 극적인 거대 서사에도 절대 동참하지 않은 채 단지 소박한 소시민의 삶을 부단히 살아가겠다는 단호한 태도를 표방 한 것이다.

1982년 안규철은 《계간미술》 기자이던 시절에 당시 민중미술 탄생의 모태가 되었던 〈현실과 발언〉의 일원들과 접하면서 그들로부

터 영향을 받기 시작한다.[32] 그는 〈현실과 발언〉을 통해 형식주의에 매몰되어 있던 보수적 미술관美術觀으로부터 벗어나 사회적 현실에 눈을 돌리게 된 당시의 변화가 "무기력하고 냉소적인 방관자의 심각한 자기분열" 때문이었다고 회상했다.[33] 그러나 다분히 권위적인 제도권에 착실히 몸담은 채 〈현실과 발언〉에 참여하면서 사회 변혁을 주장하는 미술운동에 한 발 내딛는 것은 결코 쉬운 일이 아니었을 것이다. 1986년 그는 〈현실과 발언〉 전시에 처음이자 마지막으로 참가했고, 이듬해에 유학을 떠나 프랑스를 거쳐 독일에 안착했다. 말하자면 그는 1987년 대한민국 민주화의 극적인 전기가 된 대항쟁의 현장과 민중미술이 가장 뜨겁게 달아올랐던 절정의 순간을 놓친 셈이다. 그러나 뜻밖에도 그는 유학지에서 이미 20년 전 1968년 학생운동을 겪고 난 이후의 유럽 사회에 현실 민주주의와 혁명적 이상에 대한 냉소, 환멸이 만연해 있는 것을 직접 보았다.[34] 과거에 진보적 미술인이었던 이들은 이미 미술을 포기했거나, 아니면 제도권에 포섭되어 유명 작가로 거듭나 있었다.[35] 안규철은 일찍이 1990년에 1980년대의 한국 미술을 회고하고, 이를 1968년 학생운동 이후의 역사에 비추어 재고하면서 "상업주의, 경력주의, 예술가로서의 직업적 성공주의"의 위험이 한국 사회에 곧 닥칠 것이라고 경고했다.[36] 민중미술로 대변되는 혁명적 미술, 또는 '진정성'이 지배하던 엄격한 도덕적 문화가 맞게 될 미래를 독일에서 미리 보았기 때문이다.

사회학자인 김홍중과 심보선은 한국 사회의 변화를 논의하면서 1987년 이후의 민주화 시대를 "1987년 체제", 그리고 1997년 IMF

외환위기 이후를 "신자유주의적 세계화를 표방하는 1997년 체제"라고 정리했다. 나아가 1987년 체제가 "진정성의 시대"였다면, 1997년 체제는 "탈진정성의 시대", 나아가 "생존"만이 지상의 가치가 된 "스노비즘snobbism의 시대"로 정의했다.[37] 안규철이 귀국한 것은 1995년 경이다. 말하자면 그는 한국에서도 유럽에서도 '진정성의 시대'는 진정으로 살지 못한 채, 다만 '스노비즘의 시대'만을 맞이하게 된 셈이다. 예컨대 민중미술은 이미 그 이전 해 1994년 과천 국립현대미술관에서 대규모 회고전 〈민중미술 15년〉을 통해 제도권에 성공적으로 안착했다. 물론 이 전시로 민중미술 전체가 진정성을 잃고 스노비즘으로 변질된 것이라고는 할 수 없다. 다만 한편에서는 관람객 7만 명을 달성한 "올해의 10대 문화상품"[38]으로 손꼽히고, 또 다른 한편에서는 "민중미술의 장례식"[39]이라는 반발을 불러일으키는 상황에서 과연 "이런 민중미술의 1990년대적 연명이 도대체가 가능한 것인지" 의심했던 평론가 성완경의 질문은 진정성의 시대적 효력이 다했음을 반증하는 미술계의 상황을 대변한다고 볼 수 있을 것이다.[40]

귀국 후 안규철은 보수적인 조각계로부터 조형성이 아닌 "관념적 아이디어 유희"를 추구한다는 비판을 받았고, 〈현실과 발언〉 세대들로부터도 지나치게 철학적인 "독일식 작업"이라는 평을 들었다.[41] 그는 〈현실과 발언〉과의 관계에 대해 처음부터 그의 작업이 '현장'이 아닌 '외곽'에 위치하고 있음을 의식했다.

지금 돌이켜보면 …… 필자의 작업이 보다 용감하고 직설적인 민

중미술과 갈라진다고 생각된다. 고층건물에서 내려다본 필자의 시점과 노상에서 거리를 바라보는 시점 사이에는 분명히 어떤 편차가 있었고, 그 편차가 필자의 작업을 이른바 '현장'으로부터 벗어난 '외곽'에 자리 잡게 했던 것이다.[42]

안규철이 말한 외곽이란 결국 현실이 어떻든 타협할 수밖에 없는 생활인과 진정성을 추구하는 혁명적 투사의 중간 지대에 어색하게 머물러야 했던 그의 사회적 위치일 수도 있다. 하지만 그 본질은 한편으로는 한국과 유럽이라는 두 지점 사이를 오가며 겪을 수밖에 없었던 '시차視差'의 문제이며, 또 다른 한편으로는 경험했던 시간, 즉 '시차時差'의 문제였던 것이다. 그가 기다렸던 미술―권력의 압제에 저항하고, 사회의 부조리를 비판하며, 새로운 시대를 열어젖힐 메시아로서의 예술―은 그에게 끝내 오지 않았거나 이미 왔다가 떠나버린 뒤였다. 바로 그때부터 그는 '적극적으로' 글을 쓰고 소묘를 하기 시작했다.[43] 말하자면 그가 끊임없이 글을 쓰고 그림을 그리는 책상은 혁명적 예술이 극적으로 산화된 이후 그저 사소하고 진부한 일상이 지속되는 황량하고 암담한 공간을 혼자서 마주 대하는 장소였던 것이다. 하지만 그는 그가 놓쳐버린, 아니 사실은 그를 버리고 떠난 것들에 대한 부채의식을 늘 짊어지고 있었다. 진정성의 핵심은 어쩌면 "불꽃처럼" 사라져버린 무언가에 있다기보다는 자기의 생존을 부끄러워하는 "살아남은 자의 슬픔"에 있을지도 모른다.[44] 안규철의 글쓰기는 '살아남은 자'가 '외곽'에 서서 선택한 예술방식이다.

안규철은 "사실 아무 일도 일어나지 않은 것이라고 할 수 있지만, 비상식적이므로 파괴적일 수 있는 일들의 구상"을 게을리하지 않았다. 예를 들면 "톰과 제리를 격리시켜 영원히 만날 수 없게" 한다든가, "장발장과 자베르가 등장하는 레미제라블에서 두 주인공이 서로를 모르고 만난 적도 없다"든가[45] 하는, 요컨대 "교훈도 없고 극적인 긴장도 반전도 결론도 없는 순수하게 공허를 채우기 위한 이야기"를 공들여 쓰는 것이다.[46]

> 이야기는 대개 갈등이나 모순이 해결되는 과정을 다룬다. 갈등, 장애물, 문제가 없으면 이야기도 없다. 이야기를 하려면 갈등과 문제가 있어야 하고, 사람들은 이야기를 해야만 한다. 이야기가 없는 삶은 결여되고 무료하고 무의미한 삶이 된다. 동어반복일지라도 무슨 이야기든 채워 넣어야 하는 것이다. 그러므로 이제 이야기가 없는 삶을 상상해보는 것, 삶의 공허를 공허 그 자체로 두는 것을 한번 고려해보는 것이다.[47]

안규철은 이러한 무위無爲 상태를 "바틀비의 저항"이라고 정의했다.[48] 미국의 소설가 허먼 멜빌Herman Melville이 1853년에 발표한 단편《필경사 바틀비》의 주인공 바틀비는 월스트리트의 법률사무소에서 일하는 필경사다. 그는 취직한 이후 주어진 '필사' 업무를 한동안 열심히 했다. 그러던 중 어느 날부터 바틀비는 그의 고용주이자 소설의 화자이기도 한 변호사의 업무 지시에 "저는 ……하지 않기를 선호합니

다 would prefer not to"라는 말만 반복하며 아무 일도 하지 않는다.[49] 결코 공격적이지도 불손하지도 않은 태도로 사무실 한편의 책상에 붙박이처럼 붙어 생활하며 고용주는 물론이고 누구를 위해서도 아무것도 하지 않으려는 바틀비의 거절은 확실히 외부와 철저히 단절된 "식물 같은 생활"을 추구하는 안규철의 방식과 비슷한 점이 있다.[50] 물론 바틀비가 자신의 주 업무인 '필사'마저도 내팽개친 반면, 안규철은 책상에서 늘 열심히 무언가를 '필사'했다는 결정적 차이가 있지만, 공식적으로 '조각가'인 안규철이 기념비적 스케일의 조각을 제쳐두고 필사에 몰두하는 것도 따지고 보면 다분히 '바틀비적'이다.

19세기 중반에 발표되어 당시 자본주의를 움직이는 월스트리트의 시스템에 수동적으로 저항하는 인물로 이해되었던 바틀비는 사실 출간 당시에는 크게 알려지지 않았다. 하지만 20세기 후반부터 수없이 많은 필자에 의해 새로운 해석이 더해지면서 '바틀비 산업'이라고 명명될 정도로 주목을 받았다.[51] 특히 바틀비는 질 들뢰즈, 조르조 아감벤, 슬라보예 지젝, 마이클 하트와 안토니오 네그리 등 현대의 정치철학을 이끄는 학자들의 열광적 지지를 받으며 앞서 이야기한 것처럼 '노동'이 곧 '자유'로, 그리고 '자유'가 '착취'로 이어지는 후기 산업화 사회의 자본주의의 체제에 전혀 새로운 종류의 저항과 변혁의 가능성을 제기한 인물로 떠올랐다.

들뢰즈는 바틀비가 반복해서 말하는 "저는 ……하지 않기를 선호합니다"는 문법적으로 완전히 틀린 것은 아니지만, 일반적으로 잘 쓰지 않는 낯선 언어라는 점에서부터 논의를 시작했다. 바틀비의 상

용구formular는 긍정도 부정도 아니면서 무엇을 선호하고 무엇을 선호하지 않는지를 제시하지 않은 채 다만 모든 행위의 (불)가능성을 유예의 상태로 남겨놓기만 하기 때문에 파괴적이라고 지적했다.[52] 소설 속에서 변호사는 바틀비의 이러한 태도 뒤에 어떠한 의도가 있는지, 그의 '비정상적 상태'에 필연적인 이유가 있는지 끊임없이 유추하고 이해해보려고 했다. 하지만 '의도'와 '이유'를 상정하는 논리와 상식의 틀에서 완전히 벗어난 바틀비의 고요한 언행은 그의 사무실을 마비상태로 몰고 간다.

　　마이클 하트와 안토니오 네그리는 《제국Empire》에서 이러한 바틀비의 '수동적이고 절대적인 거절'이 체제를 무력화시키는 정치적인 힘을 가졌다고 주장했다. 그들은 현대사회의 규범이 된 생산과 노동의 의무를 거부하는 바틀비의 절대성과 단순성이 기존 사회가 개인들을 분류하는 체계 자체를 무력화하는 방식으로 '주권적 권력을 전복'하지만, 거부 자체만으로는 '사회적 자살'에 이르는 것에 그칠 것이라고 보았다. '거절의 정치학'에서 중요한 것은 단순한 거부를 초월하여, 또는 거부의 일환으로 새로운 삶의 방식과 새로운 공동체를 건설하는 데 있다.[53]

　　하트와 네그리가 대안적 정치를 위한 시발점으로서 바틀비의 '거부'를 제안했다면, 아감벤은 〈바틀비, 또는 조건성에 대하여〉에서 그들의 '대안' 또는 '정치학'의 의미 자체를 재고하는 방편으로 바틀비의 (비)논리를 '잠재성potentiality' 개념에 의거해 설명했다.[54] 잠재성에는 '존재하거나 무엇을 실행할 잠재성'도 있지만, '존재하지 않고, 실

행하지도 않을 잠재성'이 있다. 그러나 잠재적인 어떤 것이 존재하거나 실행되면, 그 순간 그것은 현실이 되어 사라진다. 따라서 아감벤은 잠재성이 지속되기 위해서는 실행되지도 않고 존재하지도 않는 상태로 유지되어야 한다는 것을 강조했다.

슬라보예 지젝은 이러한 아감벤의 '비실천적 잠재성' 논의에 주목하면서 바틀비의 거부를 "무능한 행위로의 이행"이라고 정의했다. 무위, 또는 실천하지 않는 무능한 행위가 바로 "우리가, 그것이 부정하는 것에 기생하는 '저항' 또는 '항의'의 정치학으로부터 헤게모니적 위치, 그리고 그 부정 밖의 새로운 공간을 여는 정치학으로 이행하는 방식"이라는 것이다.[55] 말하자면 지젝은 바틀비식의 거부를 새로운 대안적 질서라는 다음 단계로 완성하기 위한 기초 작업으로 규정한 하트와 네그리의 정치학에 반해, 부정 또는 거부의 상태를 지속적으로 지탱하기 위한 '근본적 원리'로 제시한 것이다.[56]

안규철은 이미 "그것이 부정하는 것에 기생하는 '저항' 또는 '항의'의 정치학"을 경험했다. 대학에서 틀에 박힌 교육과정을 마친 뒤 "자유로운 실험작업"에 매료되었으나, 이 또한 "예정된 코스 안에서의 거부"였던 것을 뒤늦게 깨달았고,[57] 현대미술사에서 1968년 학생운동의 진보적인 미술운동이 궁극적으로는 "예술의 집에 들어가기 위한 전략"이었음을 알게 되었다. 말하자면 바라던 혁명이 이루어졌으되, 그 결과는 환멸이었던 셈이다. 그래서 그는 '바틀비적 상태'로 침잠한 것인지도 모른다. 그가 주장했던 '외곽'이란 더 이상 거대한 혁명을 바라지 않고, 거룩한 메시아를 기다리지 않으며, 다만 아무것도 하

지 않은 채 저항의 '잠재력'을 유지할 수 있는 현실로부터의 반성적 거리를 둔 장소다.

> 기다렸던 것이 도래하고, 그 환호와 기쁨이 실망과 환멸로 바뀐 뒤의 허탈함, 분노, 더 이상 어떤 것도 기다리지 않으리라는 다짐. 사람들은 그래도 뭔가를 기다린다. …… 여기저기서 짜깁기해서 가까스로 문장을 이루고 있는 보잘것없는 인생에, 그래도 뭔가 남는 것, 남다른 어떤 의미가 있었음이 뒤늦게 밝혀지는 어떤 반전을 기다린다. 그런데 그런 반전 같은 건 없다고, 있는 때의 현재를 받아들이고, 가짜 메시아나 아니면 그 어떤 새로운 세상도 더 이상 기다리지 말라고 한다면 어떻게 되는가?[58]

구원의 희망은 사라졌고 남은 것은 보잘것없는 인생뿐인데, 그런데도 반전을 기다리지 않고 메시아를 포기한 채 현재를 받아들이면 어떻게 되는가? 그런데도 다시 살아야 하는 일상은 진부하고 사소한 것들로 가득하다. 그러나 언젠가 이토록 진부한 일상을 비로소 의미 있게 만들어줄 궁극적인 결말을 완전히 포기하고 나면, 압도적으로 지루한 일상에 흩어져 있는 진부하기 짝이 없는 사물들이 놀라울 정도로 선명하고, 때로는 심지어 아름답게 보이기 시작할 것이다. 안규철의 작업은 바로 이렇게 아무것도 아닌 일상과 초라한 현존을 성실하게 필사한 결과물이다.

실재의 사막에서

2001년 9·11사태가 일어난 직후 지젝은 영화 〈매트릭스〉에서 모피스가 주인공 네오에게 했던 인상적인 대사 "실재의 사막으로 온 것을 환영한다"를 인용한 논문을 발표했다. 〈매트릭스〉는 우리가 일상의 삶에서 보고 듣고 느끼는 모든 것이 사실은 거대 컴퓨터가 제작하여 인간의 두뇌에 주입한 가상의 이미지였고, 인류의 '실재'는 세계대전 이후 폐허가 되어버린 황량한 공간이었음을 배경으로 전개되는 영화였다. 인간적인 욕망과 육체적인 쾌락을 말끔하게 충족시켜주는 '가상현실'의 표피적 아름다움, 그 이면에 존재하는 '실재'에 넘치는 것은 더러운 피와 땀이 흐르는 육체의 고통과 죽음의 공포였다. 지젝은 순식간에 잿더미로 변한 월드트레이드센터의 폐허가 바로 〈매트릭스〉의 회로가 폭로되었을 때 드러난 거칠고 암울한 사막의 현실이라고 했다. 21세기에 막 돌입했던 우리는 그 이전까지 충격도 없고 공포도 없어서 오히려 평화와 풍요가 권태롭게 느껴졌던 거짓된 일상에 매료된 나머지 실재를 잊었던 것이다.[59]

이불이 〈나의 거대 서사〉의 전광판에 인용한 폴 볼스의 소설에는 세 명의 젊은 미국 관광객이 등장한다. 그들은 제2차 세계대전 종식 이후에 북아프리카를 여행하면서 사막 한가운데를 지나게 되는데, 그동안 사막이라는 압도적인 자연환경 속에 어마어마한 공허감에 시

달리며 잔혹하도록 냉정한 사막의 생리에 격한 심리적 혼란을 경험한다. 이불이 보여주는 것은 결국 과거에 우리가 꿈꾸었던 환상—욕망을 자극하는 육체와 쾌락을 제공하는 기계와 밝은 미래를 보장하는 국가 건설의 약속—의 표면적인 광채 속에 존재하는 폭력과 공포의 '사막'이다. 앞서 말했듯이 어떤 매혹의 오라도 세상의 잔인한 물질성으로부터 우리의 연약한 육체를 지켜줄 수 없다는 것. 이것이 바로 이불이 작품을 통해 제시한 현대사회의 근원적 트라우마다.

안규철은 바로 그 트라우마를 공유한 21세기 대한민국의 평범한 한 사람이 되고자 한다. 그의 말대로 우리는 "굶주림과 가난, 질병과 불행에 대한 두려움에서 자유로워지려면 일하는 수밖에 없다"고 믿으나, 열심히 일한 뒤에 돌아온 것은 '자유'가 아니라 '죽음'이라는 것을 발견하게 된다. 이러한 비극은 우리의 역사 속에서 자꾸만 반복되고 있다. 그런데도 그는 살아남은 자들을 위한 삶을 조용히 기획하고 있다. 그는 어린 시절 과외 선생으로부터 받았던 특이한 체벌을 기억한다. 공부 시간에 잘못을 하면 선생은 그에게 창문 앞에 의자를 놓고 올라서서 바깥을 내다보며 눈에 보이는 모든 것을 설명하라는 '벌'을 주었다.

> 익숙하게 보아온 세상의 모습을 하나도 빠짐없이 말로 설명하기란 생각처럼 쉬운 일은 아니었다. 더 할 이야기가 없어서 "다 했는데요"라고 말하며 고개를 돌릴 때마다 선생님은 내가 무심코 빼놓았거나 얼버무렸던 것들을 신기하게도 찾아냈다. …… 그것은 종이

우리의 밝은 미래 : 이불과 안규철

〈세상에 대한 골똘한 관찰자〉,
2010
안규철
종이에 잉크, 21×29.7cm

위에 물감 대신 말로 풍경화를 그리는 일과 같았다. …… 그때 나
는 처음으로 세상이 하나의 책처럼 읽을 수 있는 대상이라는 것을
알았다. 그 놀라운 책은 읽고 또 읽어도 항상 새롭고 끝이 없었다.[60]

그렇게 기이한 벌을 받은 덕에 안규철은 '세상에 대한 골똘한
관찰자'가 되었다. 여전히 그는 몸에서 떨어진 티끌, 쓰다버린 연필,
도봉산의 나뭇잎, 빨래에 남아 있던 세제 분말, 모니터 위에서 모래알
처럼 많은 점이 모여서 글자가 되는 것 등을 치밀하게 관찰한다. 그리
고 그것들을 "임박한 소멸의 운명으로부터 구해내 하나의 미술품으로
다시 살게" 궁리하는 일이 미술가로서 그의 업이라고 믿는다.[61] 물론

그는 그것조차 얼마나 공허한 목표인가를 알고 있다. 그것이 어쩌면 그로부터 홀연히 떠나가버린 모든 것 뒤로 '살아남은 자'가 받는 '체벌'인지도 모른다.

재난의 유토피아 또는 디스토피아 :

프란시스 알리스와 나카무라 마사토

위기의 순간에 무능하고 부패한 정부는 아무런 도움이 되지 않았다.

실제로 가족과 이웃을 구하고 서로에게 음식과 안식처를 제공하고

주위를 청소한 것은 시민들이었다.

1

대지진

1985년 9월 19일 이른 아침, 리히터 규모 8.1의 대지진이 멕시코시티를 뒤흔들었다. 이 지진은 멕시코의 현대사를 송두리째 바꾼 대참사로 기록되었고, 2분이라는 짧은 순간에 멕시코의 행정, 상업, 교통, 커뮤니케이션 시스템의 핵심을 완전히 파괴했다. 그러나 가장 결정적으로 무너진 것은 1929년부터 무려 60년가량 유지되었던 제도혁명당Institutional Revolutionary Party, PRI의 일당 독재체제였다. 위기의 순간에 무능하고 부패한 정부는 아무런 도움이 되지 않았다. 실제로 가족과 이웃을 구하고 서로에게 음식과 안식처를 제공하고 주위를 청소한 것은 시민들이었다.[1]

역사적인 대재앙의 사례들을 취재했던 리베카 솔닛Rebecca Solnit 은《이 폐허를 응시하라A Paradise Built in Hell》에서 대재앙 이후의 무질서에서 군중이 폭도로 변할 것이라는 일반적 인식을 뒤집고, 오히려 보통 사람들이 스스로 공동체의 책임을 지고 타인들과 긍정적인 유대감을 형성한다고 주장했다. 이러한 주장을 뒷받침하는 사례가 바로 멕시코의 대지진이었다. 솔닛은 멕시코 대지진 이후의 정세를 요약하

재난의 유토피아 또는 디스토피아 : 프란시스 알리스와 나카무라 마사토

면서 중앙 정권이 흔들릴 때 오히려 일반인들의 자발적 공동체가 놀라운 역량을 발휘했다는 사실에 주목했다. 그는 이를 연합과 결속의 잠재력에 대한 믿음 아래 탄생된 '시민사회'라고 불렀다.[2]

2011년 3월 11일 오후 2시 46분, 일본 도호쿠 지방에서 일본 관측 사상 최대인 리히터 규모 9.0의 지진이 일어났다. 재난은 거기서 끝나지 않았다. 초대형 쓰나미가 해안 도시를 완전히 휩쓸고 지나갔고, 그 여파로 후쿠시마현에 있는 원자력 발전소의 전원 공급이 끊기면서 방사능 누출 사고가 일어났다. 삼중의 재난 가운데 지진과 쓰나미가 보여준 가시적 폭력성과 비교할 수 없을 정도로 심각한 정신적 충격을 남긴 것은 후쿠시마 원전 사고다. 일본 정부는 그 누구도 측정할 수 없는 위험, 예측할 수 없는 결과, 인간적 차원으로는 해결이 불가능한 방사능이 공기 중에 떠다니고 있는데도, '상정 외'였다는 말만 반복하며 책임을 회피하거나 원전 운영사인 도쿄 전력과 함께 사태를 은폐, 축소하기에 급급했다.[3]

일련의 사태를 통해 견고했던 일본의 '안전 신화'는 무너졌고, 대부분의 일본인들은 국가의 위기관리 능력과 도덕성을 더 이상 신뢰하지 않게 되었다. 그 어떤 정보도 믿을 수 없는 상황에서 눈에 보이지도 않는 미지의 대상에 대한 대응은 온전히 개인이 판단해야 할 몫으로 돌아갔고, 사람들은 불안 속에서 서로 고립되기 시작했다.[4] 이에 대해 사회평론가 아즈마 히로키東浩紀는 대지진이 일본 사회를 분열시킨 것이 아니라, 이미 분열되어 있었음을 보여준 것뿐이라고 진단했다.[5] 지진의 1차적 재난이 물리적 파괴였다면, 2차적 재난은 바로 '일

본'이라는 공동체 의식의 내부 분열이었다.

　　미술가 프란시스 알리스와 나카무라 마사토의 작업은 이처럼 대지진의 여파로 삶의 근원이 완전히 해체된 이후 공동체 재건을 위해 미술이 수행할 수 있는 사회적 기능을 질문하면서 시작되었다.

2

재난의 유토피아 또는 디스토피아

대재난이 기존의 공동체를 해체시키고 전혀 새로운 성격의 공동체를 급조하는 양상에 대해서는 이미 사회학과 역사학 분야에서 폭넓게 연구되어왔다. 특히 역사학자 도미닉 라카프라Dominick LaCapra는 끔찍한 경험을 공유한 사람들 사이에 형성되는 끈끈한 유대감과 굳건한 공동체 의식에 대해 연구했다. 그는 국가 또는 민족이 전쟁이나 대량학살 같은 역사적 비극을 극복하는 과정에서 집단적인 정체성을 확인하고 단결하는 상황을 '근본적 트라우마founding trauma'라는 개념으로 설명했다.[6]

　　이는 '지옥의 파라다이스'라는 솔닛의 개념과 비슷하게 들린다. 하지만 솔닛은 재난이 중앙 권력을 시민에게 이양하고 의사결정의 주체를 탈중심화하는 유토피아적 혁명을 가능하게 한다고 결론내린다. 반면 라카프라는 근본적인 공포 속에서 집단적인 총체성이 회

복되고, 이는 국가의 안위를 수호해야 한다는 국수주의적 이데올로기의 기반이 된다고 경고한다. 솔닛의 대척점에 서 있는 라카프라의 입장은 최근 저널리스트 나오미 클라인Naomi Klein이 주장한 '재난 자본주의disaster capitalism'에서도 반복되었다. 신자유주의 경제를 옹호하는 우파 정치인들은 거대한 재앙 이후 우왕좌왕하며 공포에 떨고 있는 국민들을 쉽게 선동하여 자기들이 원하는 방향으로 체제를 강화한다는 것이다.[7]

한편, 이처럼 위기에 처한 공동체와 개인의 관계는 앞서 논의한 니콜라 부리오의 '관계의 미학'에서도 핵심적인 키워드가 된다.[8] '관계의 미학'이란 인터넷의 폭발적 성장과 함께 사람들의 일상에 새롭게 등장한 '관계 지향적' 용어들이 적용된 미술이다. 다시 말해 '사용자 친화적user-friendly'인 '상호작용interaction'을 기반으로 '스스로 만드는DIY' 미술인 것이다.[9] 그런데 이처럼 경험과 참여의 미학이 떠오르게 된 데는 산업구조 변화에 대한 이해가 필수적이다. 특히 소비자에게 물리적 상품을 판매했던 과거의 기업과 달리 현재의 기업은 경험을 판매한다는 '체험 경제'의 논리는 '관계의 미학'과 직접적으로 연결된다.[10]

물론 미술의 변화를 생산방식의 변화와 결부시켰던 것은 새로운 것이 아니다. 벤저민 부클로는 이미 '행정의 미학aesthetic of administration'이라는 개념을 제시하여 1960년대에서 1970년대 사이의 개념미술의 의미를 산업 생산의 구조 변화에 동반된 미술 생산의 패러다임 전환으로 논의한 바 있다.[11] 부리오는 여기서 더 나아가 과거의

개념미술을 지배했던 '제도 비판'이라는 정치적 대의로부터 벗어나고 있는 1990년대 이후의 미술을 포괄하기 위해 '관계의 미학'이라는 개념을 제시한 셈이다. 실제로 부리오는 그의 저서에서 리크릿 티라바니자와 펠릭스 곤살레스 토레스 등의 작업을 대표적인 관계의 미학으로 예시하고 있다. 이미 살펴보았듯이 티라바니자는 갤러리에 부엌을 차려놓고 관람객에게 직접 만든 요리를 대접했고, 토레스는 관람객에게 달콤한 사탕을 무한 제공했다. 그러나 미술가로서 그들이 만들어낸 것은 결과적으로는 음식과 사탕이 아니라 체험과 소통, 타인과의 친밀한 관계였다.

부리오 이후에도 많은 필자가 개인의 참여를 독려하고 이를 통해 공동체를 형성하고자 하는 미술의 경향에 대해 저마다 강조하는 측면에 따라 다른 용어를 제시했다. 대표적으로 그랜트 케스터Grant Kester는 '협업적 미술collaborative art'과 '대화의 작품conversation piece'을, 주로 퍼포먼스를 연구하는 섀넌 잭슨Shannon Jackson은 '사회적 작업 Social Work'을, 클레어 비숍Claire Bishop은 '참여형 미술participatory art'이라는 용어를 선택했다.[12] 이들은 이처럼 다양한 용어를 제시하고 있지만, 공통적으로는 현대미술이 아방가르드의 사회 참여, 제도 비판, 체제 저항의 임무를 이어받았다고 강조했다.

물론 서로 다른 필자들이 내세우는 참여방식, 비판 형태, 저항 성격 등이 동일한 하나의 결론으로 수렴되지는 않는다. 그 가운데 비숍은 '참여형 미술' 또는 '공동체 기반 미술'에서 가장 지속적으로 깊이 있는 논의를 전개하고 있고, 일련의 논고를 통해 '관계의 미학'을

재난의 유토피아 또는 디스토피아 : 프란시스 알리스와 나카무라 마사토

비판적으로 분석했다.[13] 그는 먼저 '관계의 미학'이 제시하는 이상적 '관계'에서 '반목'이 삭제되었다고 지적했다. 사회적으로 전환한 미술 행위의 형태로 현대의 많은 미술가가 중요시하는 '협업'에는 '불만'이 있다는 것, 아니 더 정확하게는 '불만'이 있어야 한다는 것이다. 실제로 부리오는 다수가 참여하는 미술방식과 그 결과인 작품이 미완未完의 상태인 '열린 구조'로 유지되고 있으며, 이는 자동적으로 민주주의와 평등한 공동체를 구현한다는 이상적인 전망을 고수했다. 이에 대해 일찍이 미술사학자 핼 포스터는 산만한 작품의 형태가 민주적인 공동체를 떠오르게 한다든가 탈위계적인 설치가 평등한 세상을 예언한다는 식의 지나친 낙관주의를 경계했다. 단순히 여럿이 일시적으로 모여 모종의 '관계'를 만드는 것만으로 충분하다면 미술과 오락을 위한 '플래시 몹flash mob'의 차이를 구분하기 어렵게 된다는 것이다.[14]

　　나아가 비숍은 사람들이 함께 모여 즐거운 한때를 보내는 '관계의 작품'이 민주주의가 지향하는 '열린사회'의 표상이라는 논의에 대해, 과연 대립과 분쟁이 지워진 민주주의가 가능할지, 전체주의와는 어떻게 다를지를 물었다. 요컨대 열린 결말과 상호작용, 진행 중이라는 작품의 작동방식이 중시된 나머지 그 누구도 무엇이 진행되고 있는지를 묻지 않는다는 것이다. 비숍은 사람들 사이에서 우호적인 관계를 만드는 것이 중요하다면, 그 다음의 논리적 질문은 당연히 어떤 종류의 관계가 누구를 위해 왜 만들어졌는지를 물어야 한다고 말한다. 그러나 부리오의 논의에서는 작업의 '구조'가 작업의 '주제'가 되었으며, 작가의 '선한 의도'—구성원 모두가 평등한 이상적 공

동체를 추구하는 윤리적인 태도—가 바로 작품의 '내용'과 직접 연결
되었다. 비숍은 이처럼 도덕과 윤리가 강조된 나머지 '미학'이 소외되
었다고 지적했다. 즉 작가의 작업 의도가 중요하고, 또 그 가운데에서
도 윤리적 판단이 작품의 수월성을 보장한다면, 작품의 미학적 의미
는 판단 기준으로부터 제외되어 버린다는 것이다. 작가의 권위가 작
품의 미학을 압도하는 것, 이는 결국 기존의 불평등한 권력구조에 순
응하는 것과 다를 바 없다. 따라서 그는 윤리의 이름으로 희생된 미학
을 되살려야 한다고 주장한다.

　　비숍의 '미학'이란 아름다움 또는 예술에 대한 감각으로 이해하
는 일반적인 의미가 아니라, 자크 랑시에르가 주장하는 '미학'이다. 랑
시에르에 의하면 미학이란 우리가 모든 감각을 통해 세상을 받아들이
는 능력이며, 나아가 대립을 생각할 수 있는 능력이다. 그는 오늘날의
정치가 추구하는 '합의consensus'의 공동체를 지속적으로 비판해왔다.
권력은 구성원 사이에 존재하는 '이견dissensus'을 없애고 공동체를 형
성하는데, 그 과정에서 구성원은 각자의 차이를 순순히 인정하고 자
신에게 할당된 자리에 동의한다는 것이다. 랑시에르는 바로 그 합의
를 거부하는 것, 즉 권력이 분배한 사회의 체계 속에서 자신이 느끼고
지각한 것을 자발적으로 말하고 표현하는 작업만이 진정한 평등을 위
한 길이며, 그것이 바로 미학의 역할이라고 했다.[15]

　　따라서 랑시에르로부터 미학의 의미를 빌려온 비숍은 부리오
가 추구했던 '마이크로토피아Microtopia', 즉 같은 경험을 공유하는 소
규모 인원이 만들어낸 이상적 공동체의 불가능성을 인정하고자 한다.

　　　재난의 유토피아 또는 디스토피아 : 프란시스 알리스와 나카무라 마사토

민주주의의 핵심에는 소속감이 아니라 불편함과 불안함, 또는 '불만'
이 지배하는 관계가 있어야 하기 때문이다. 따라서 공동체 미술이 정
치적인 저항과 열린사회를 대의로 추구했다고 하더라도 그것은 미술
가가 주는 요리를 먹는 등의 글자 그대로의 '참여'로만 이루어지지 않
는다. 마찬가지로 오직 '선한 의도'를 갖고 관람객을 대접하며 그들에
게 '유익한' 경험을 하게 도와주는 미술가가 무조건 정당화되는 것도
아니다. 공공미술의 사회적 기능은 공격적이며 불편하고 불안한 경험
을 통해 실제로 공격적이고 불편하고 불안한 현실에 대한 감각을 깨
워주는 것이어야 하며, 타인과의 끝없는 긴장 속에서 독립적으로 생
각하는 관람의 주체를 요구하는 것이다.

3

프란시스 알리스 – 정치적·시적 미술

프란시스 알리스Francis Alÿs(1959~)의 본명은 프란시스 드 스메트
Francis de Smedt다. 벨기에 출신인 그는 투르네의 건축학교에서 건축사
를 전공하고, 1983년부터 1986년까지는 베니스의 건축학교Istituto di
Architettura에서 박사과정을 밟았다. 1986년 2월에는 벨기에의 의무적
인 공익근무를 대신하여 멕시코에 파견되었다. 1985년 대지진으로 파
괴된 멕시코의 도시 재건 프로젝트를 위한 국제원조단의 구성원으로

멕시코시티의 공공근로에 종사하게 된 것이다. 그런데 그는 약 22개월간 복무하던 중 비자와 관련된 법적 문제 때문에 멕시코에서 벗어날 수 없는 처지가 되었다. 명목상 의무 복무 중이었던 그는 벨기에 정부와의 마찰을 피하기 위해 '알리스'라는 가명을 만들고 현지의 미술가 및 큐레이터와 어울리다 미술가가 되었다. 그렇게 탄생한 미술가 프란시스 알리스의 작업은 주로 '그저 걷는 일'로 이루어진다.[16]

《걷기의 역사》에서 솔닛은 "생산지향적인 문화에서 생각하는 것은 아무것도 안 하는 것으로 여겨진다. 그리고 아무것도 안 하기는 어렵다. 아무것도 안 하는 가장 좋은 방법은 무언가를 하는 척하는 것이고, 아무것도 안 하는 것에 가장 가까운 일은 걷는 것"이라고 말한다. 따라서 걷기는 "노동과 무위 사이, 존재와 행위 사이의 미묘한 균형"이며, "사유와 경험과 도착만을 생산하는 노동"이라는 것이다.[17] 실제로 알리스의 걷기는 많은 사유와 경험을 낳는다. 그러나 그의 작업에는 뚜렷한 목적, 즉 '도착'의 개념이 없는 것이 특징이다. 솔닛의 정의를 염두에 두면 알리스의 작업은 '노동과 무위 사이'에서 '무위'에 조금 더 가깝다.

사실 아무것도 안 하고 걷는 일은 서양미술사에서 많은 선례를 찾을 수 있는 주요한 미술행위에 속한다. 요제프 보이스Joseph Beuys는 "오직 느낄 때만 걸어라. 너의 걷기가 혁명을 시작한다"고 외쳤고, 백남준은 바이올린에 끈을 묶어 끌고 다녔으며, 브루스 나우먼Bruce Nauman은 자신의 스튜디오에서 촬영한 비디오 〈베킷 워킹Beckett Walking〉(1968)에서 혼자 '이상하게' 걸었고, 비토 아콘치Vito Acconci는

〈팔로잉 피스Following Piece〉(1969)에서 거리에서 만난 모르는 사람을 한 명 찍어 무작정 따라 걸었다. 물론 그들의 선조를 찾으라면 샤를 보들레르와 발터 베냐민이 찬양했던 19세기 파리의 산책자flâneur가 될 것이다. 거대한 스펙터클이 된 근대 대도시의 거리를 떠도는 익명의 군중 속에서 오히려 소외를 즐기며, 참여나 생산과는 거리가 먼 게으르고도 시니컬한 관찰자가 바로 산책자다.[18]

산책자는 19세기 이래로 모더니티의 상징이자 전형적인 서유럽의 인물로 떠올랐다. 그러나 르네상스의 건축과 도시를 연구하던 벨기에 출신의 엘리트, 그야말로 '모더니티의 상징이자 전형적인 서유럽의 인물'인 알리스가 지진으로 폐허가 되어 외국의 원조를 기다리는 멕시코시티에서 걷는 일은 파리의 산책자와는 달리 태생적인 정치성과 개입의 논리를 갖게 된다. 매일 3,000만 명이 출퇴근을 하고, 그 가운데 500만 명이 지하철을 이용하며, 300만 대의 차량이 거리에 쏟아져 나오는 도시에서 걷는 일은 한 평론가가 지적한 대로 "근대적 자율성이나 개인적인 자유"의 상징이 아니라, "소외된 계층에게 남은 유일한 이동 수단"이며 "인내와 생존을 위한 일상적 행위"이기 때문이다.[19]

이처럼 멕시코시티라는 혼돈의 대도시에서 돌연 이름과 직업을 바꾸게 된 알리스가 본격적으로 '걷기'를 작업에 끌어들인 것은 〈컬렉터The Collector〉(1990~1992)부터였다. 〈컬렉터〉는 강아지 모양의 자석 조형물로, 거리에 널려 있는 쇠붙이들을 끌어 모아 온몸에 붙이고 다니게 만들었다. 어디서나 눈에 띄는 매우 큰 키의 백인 남자가 쓰레기나 다름없는 것들을 애완견처럼 끌고 멕시코시티를 돌아다

⟨컬렉터⟩, 1990~1992
프란시스 알리스
펠리페 사나브리아와의 협업, 멕시코시티에서의 사진 기록

⟨동화⟩, 1995/1998
프란시스 알리스
스톡홀름에서의 사진 기록

닌 것이다. 이후 〈흘리기The Leak〉(1995)에서는 페인트 깡통에 구멍을 뚫어 '잭슨 폴록식'의 궤적을 만들며 도시를 어슬렁거렸고, 〈동화Fairy Tales〉(1995/1998)에서는 입고 있는 스웨터의 올을 풀면서 걸어 다녔다. 그가 걷는 거리가 길어질수록 그 뒤를 따르는 털실의 길이는 길어졌고, 입고 있는 스웨터는 점점 짧아졌다. 제목에서 알 수 있듯이 《헨젤과 그레텔》에서 유래한 이 작업은 걷다가 다시 뒤돌아 실을 되감기 시작한 작가가 중간에 작가의 뒤를 끈기 있게 따라오며 털실을 감아 집으로 가져가려던 할머니와 마주치게 되었다는 동화 같은 실화를 남기기도 했다.

이처럼 알리스는 비일상적인 특이한 행동을 하며 걷는 일을 '우화', '신화', '이야기'라고 불렀고, 이를 '시적詩的'이라고 정의했다. 사실 실제로 알리스가 걷는 모습을 본 사람은 소수에 불과하고, 대다수의 미술 관람객들은 그를 따라다니며 촬영한 동영상이나 사진, 간단한 '이야기'로만 작품을 접할 뿐이다. 이야기가 소문처럼 입에서 입으로 전해지며 예술적인 의미나 사회적 함의를 이끌어내는 일은 듣는 사람들의 몫이다. 알리스는 이처럼 논리적 텍스트가 아닌 파편적 구전口傳으로 널리 퍼져 신화화되는 내러티브 방식 자체가 '전근대적'이라는 점에서 시적 행위로 발전을 지향하는 현대사회에 개입할 수 있다고 믿었다.

알리스는 미술가에게는 사회가 허락한 '시적 허용poetic licence'이 있다고 주장했다. "기자, 과학자, 학자, 또는 정치운동가와 달리 어떤 증명 없이도 선언할 수 있는" 자유가 바로 그것이다. 그는 시적 허

〈관광객〉, 1994
프란시스 알리스
멕시코시티에서의 사진 기록

용을 통해 어떻게 상황의 부조리함을 고발하고, 기존의 사고방식을 뒤집는 반역을 시도하며, 정치적 의미가 있으면서도 독단적이지 않은 사회적 행동을 이끌어내 마침내 변화를 도모할 것인가를 물었다. 〈관광객Turista〉(1997)은 시적 방관을 업으로 삼고자 했던 알리스의 태도를 요약한 작품이다. 그는 일용직을 구하는 인부들이 페인트공, 배관공, 전기공 등 각자 자신의 업을 적은 팻말 앞에 서서 고용주를 기다리는 가운데 '관광객'임을 광고하고 서 있다. 미술가로서 걷는 것 이외에 별다른 생산을 하지 않고 그 장소에 완전히 소속되지 않은 자라는

재난의 유토피아 또는 디스토피아 : 프란시스 알리스와 나카무라 마사토

점에서 그는 확실히 '관광객'과 별다른 차이가 없었다고 할 수 있다. 그러나 하루 벌어 하루 먹고사는 멕시코인들 사이에서 놀고먹는 게 주업인 관광객이기를 자처한 백인 남자의 존재는 그 자체로 남아메리카의 경제적 현실을 통렬하게 드러냈다. 그는 이와 같은 방식을 뚜렷하고 직접적인 '선언'이 아니라 간접적이지만 강렬하고 지속적인 '반향echo'이라고 정의했다.

알리스가 이와 같은 작업을 통해 꾸준히 제기해온 문제는 그의 표현에 따르면 "서구사회가 남아메리카에 수출한 가장 문제적인 산물"인 "근대화"였다. 즉 그는 "진보라는 신드롬과 생산성의 원칙"이 서구와는 전혀 다른 맥락을 지닌 남아메리카에서 어떻게 이해되고 실행되는지 파악하려고 한 것이다. 따라서 그의 작업은 〈관광객〉에서처럼 무력한 멕시코의 사회구조와 정치 현실을 드러내며, 동시에 생산 체계 자체를 재고하게 한다. 생산성 향상과 이를 통한 진보라는 근대화의 대의를 이루기 위해 끝없이 노력하지만, 계속해서 주저앉기만 하는 한 사회 안에서 노동이 과연 무엇을 의미하는지를 묻는 것이다. 그러나 알리스의 행위는 똑같이 도시의 거리를 걷는다고 하더라도 흔히 떠오르는 '가두시위'가 암시하는 적극성과 투쟁적 성격이 결정적으로 결여되어 있다. 나아가 진보와 퇴보를 나누는 단순한 위계질서를 교란시킨다는 점에서 차별화된다. 예를 들어 〈실행의 역설 I Paradox of Praxis I〉(1997)에서는 멕시코시티에서 커다란 직육면체의 얼음덩어리를 아침부터 해질녘까지 거의 9시간 동안 쉬지 않고 밀고 다니기만 했다. 마침내 얼음덩어리는 발로 차고 놀 수 있을 만큼 작아졌다가 길

〈실행의 역설 I〉, 1997
프란시스 알리스
멕시코시티에서의 사진 기록

바닥에 손바닥만한 자국을 만들고 완전히 녹아 없어졌다.[20]

이후로도 알리스는 의도적으로 '최대한의 노력, 최소한의 성과'를 내는 다양한 행위들을 개발하고 실행에 옮겼다. 〈루피아를 위한 노래Song for Lupia〉(1998)는 드로잉으로 만든 동영상인데, 영상에서는 젊은 여자가 양손에 컵을 하나씩 들고 한쪽 컵에서 다른 쪽 컵으로 물을 따라 붓고 그 물을 다시 원래 컵에 따르는 행위를 끝없이 반복한다. 〈리허설의 정치학 I Politics of Rehearsal I〉(1999~2000)은 참을 수 없는 지루함에 마침내 짜증을 내게 하는 동영상이다. 폴크스바겐 한 대

가 작은 언덕을 시계추처럼 끝도 없이 오르락내리락하기만 한다. 언덕 반대편으로 올라갈 듯하다 다시 후진하기를 되풀이하면서 말이다. 그러나 최대한의 노력으로 최소한의 성과를 이룩한 알리스 개인의 업적으로 가장 기록할 만한 작품은 〈루프Loop〉(1997)라고 할 수 있다. 그는 멕시코 티후아나에서 미국 캘리포니아 샌디에이고까지 단 몇 킬로미터를 가는데, 미국과 멕시코 사이의 국경을 건너지 않기 위해 파나마시티, 산티아고, 오클랜드, 시드니, 싱가포르, 방콕, 양곤, 홍콩, 상하이, 서울, 앵커리지, 밴쿠버, LA를 거쳐 환태평양을 일주하는 엄청난 여행을 감행했다.

알리스는 결국 무위로 귀결되는 노동 원칙으로 "때로는 무언가를 만드는 것이 아무것도 아닌 일로 이어지고, 때로는 아무것도 안 만드는 것이 무언가로 이어진다"는 글자 그대로 역설적 상황을 제기했다. 그러나 사실 〈리허설의 정치학 I〉에서 폴크스바겐은 의미심장하다. '국민 자동차' 폴크스바겐의 시작은 1934년 집권 이후 '독일제국 아우토반법'을 통과시키고 '자동차 대중화' 정책으로 독일 국민을 선동하고자 했던 히틀러로 거슬러 올라간다.[21] 현재 멕시코에는 대규모 폴크스바겐 생산 공장이 있는데 북아메리카에서 판매되는 폴크스바겐 대부분이 멕시코산이다. 그리고 그렇게 북아메리카로 팔려나간 폴크스바겐이 폐차 직전이 되면 멕시코로 역수입되어 택시 등으로 상용화된다. 실제로 관광객의 눈에 멕시코시티의 가장 인상적인 특색을 꼽으라면 어디서도 볼 수 없었던 올드 비틀이 택시가 되어 온 도시를 장악하고 있다는 점이다. 왜 하필 알리스가 티후아나에서 샌디에이

샌디에이고 고속도로 주의 표지판, 2008경.
오클랜드 캘리포니아 박물관에 소장

고로 가야 하며, 미국-멕시코 국경을 피해야 했던가도 명백하다. 그가 엄청난 여정을 무릅쓰고 에돌아갔던 경계선은 미국에 불법 취업을 원하는 남아메리카 사람들이 목숨 걸고 횡단하는 바로 그 몇 킬로미터다.[22]

물질적인 측면에서는 아무것도 생산하지 않지만, 바로 그러한 물질적 가치관에서 '비효율적'이라는 근거로 배제되었던 인간적 상호작용을 만들어내는 무위의 노동을 실행한 작품이 바로 〈믿음이 산을 옮길 때When Faith Moves Mountains〉(2002)다. 그는 페루의 리마에서 500명의 자원봉사자를 모았고, 그들에게 유니폼을 입혀 삽을 하나씩 주

고 거대한 모래 언덕으로 올려 보냈다. 자원봉사자들은 온종일 '삽질'로 500미터 길이의 모래 언덕을 한 뼘만큼(약 10센티미터) 옮겨놓았다. 물론 10센티미터란 몇 시간만 지나도 절대적으로 무의미해질 성과다. 알리스는 이에 대해 다음과 같이 설명했다.

> 그때는 후지모토 독재의 마지막 시절이었다. 리마는 거리투쟁으로 혼란에 빠졌고, 분명한 사회적 긴장감과 저항의 움직임이 나타나고 있었다. 이것은 서사적 반응을 부르는 절박한 상황이었다. 조각적 실행보다는 그 상황에 더 잘 들어맞는 그러한 사회적인 알레고리를 만들 필요가 있었다.[23]

'믿음으로 산을 옮긴다'는 설정은 알리스가 알고 있었는지는 모르겠지만 '우공이산愚公移山'의 고사를 떠올리게 한다. 그러나 우공의 산을 옮긴 것은 우공이 아니라 신이었다. 길을 가로막은 산 때문에 불편을 겪던 우공이 자손들을 위해 평생 삽질을 해서라도 산을 옮길 결심을 하자 신이 감복하여 밤사이 산을 옮겨준 것이다. 그러나 리마의 모래산을 일시적일지라도 옮긴 것은 기적 같은 신의 구원이 아니라, 오직 사람들과 그들이 온전히 공유한 '믿음'이었다. 대부분 리마의 공대생들로 구성된 자원봉사자들은 아무 금전적 대가 없이 미술가의 '작업'에 참여를 결정했고, 일단 참여를 결정하고 난 다음에는 약속을 지키기 위해 무더위와 흙바람 속에서 묵묵히 산을 옮겼다. 그 과정에서 그들이 필연적으로 마주 보아야 했던 것은 리마의 판자촌이었다.

〈그린라인: 때로는 시적인 무언가를 하는 것이 정치적이고,
때로는 정치적인 무언가를 하는 것이 시적일 수 있다〉, 2004
프란시스 알리스
예루살렘에서의 퍼포먼스

〈믿음이 산을 옮길 때〉, 2002
프란시스 알리스
콰우테모크 메디나와 라파엘 오르테가
와의 협업, 페루 리마에서의 사진 기록

작업이 끝난 후 많은 참여자가 들뜬 목소리로 "실제로 무언가가 변할 수 있다는 환상"을 이야기했다.[24] 남아메리카의 근대화, 진보, 발전을 위한 온갖 정책과 시도는 '아무것도 아닌' 판자촌을 낳았을지 모른다. 하지만 결국 아무것도 아닌 삽질 끝에 얻은 것은 변화의 가능성이 가시화되었던 것과 그에 대한 믿음이었다.

알리스는 이렇게 설명했다. "이 행위의 가장 중요한 조건은 자발적인 협력, 즉 자비로움의 실천이다. 이 작품의 의도 가운데 하나는 자본주의적 체계와 대중매체의 방식이 아닌 대안적 방식을 탐색하는 것이었다. 그들의 참여에 돈을 주는 것은 개인적인 의미의 집합 대신에 경제적 강요가 연관되는 것이므로 이 작품의 개념에 반대된다. 믿음은 돈으로 살 수 없는 것이다."[25] 이처럼 그는 돈으로 살 수 없는 믿음의 핵심에 '흥conviviality'이 있다고 했다.[26] 이는 "오직 같은 목적과 같은 이유를 갖고 같은 장소에 같은 시간에 있다는 사실 자체만으로 함께 무언가를 하는 매우 강렬한 집단적 경험과 이를 통해 도출되는 동조의 감정"이라는 것이다. 비록 그들이 모두 집으로 돌아가고 나면 쉽게 잊어버릴 수도 있겠지만, 한순간이라도 실감했던 변화의 가능성이 바로 알리스가 추구하는 대안적 저항의 핵심이다.

4

나카무라 마사토 - 만드는 것이 살아가는 것

도쿄예술대학 회화과 교수 나카무라 마사토中村政人(1963~)는 대안적
인 전시 공간, '3331 아트 치요다'의 설립자이자 디렉터로 활동하면서
이미 지난 10여 년간 지역사회의 부흥을 위한 다양한 공공미술 프로
젝트를 이끌어왔다.²⁷ 대지진 직후에는 피해 지역을 방문했고, 그 후
'와와 프로젝트'라는 재건 프로젝트를 진행하고 있다.²⁸ 나카무라 마
사토가 프로젝트의 '디렉터'로서 하는 일은 피해 주민들 사이, 피해 지
역과 외부와의 사이에서 필요한 정보를 주고받을 수 있는 소통의 수
단—그의 표현을 빌리면 '플랫폼'—을 제공하는 것이다. 예를 들어 원
전 사고 1년 후인 지난 2012년 3월, 서울 아트선재센터에서 전시했던
〈만드는 것이 살아가는 것-동일본 지진 재해 복구 지원 프로젝트 서
울전〉은 '와와 프로젝트'에 대한 기록을 담은 미디어 전시였다. 전시
에서는 예술가 400여 명이 참여해 피해 지역에서 재기를 위해 다양한
활동을 펼치고 있는 주민들을 인터뷰한 다큐멘터리 15편을 상영하고,
그 밖에 78건의 재건 사업과 20건의 이벤트를 소개하면서 모금활동을
동시에 전개했다. 따라서 전시 자료에는 각 프로젝트에 대한 설명과
함께 자원봉사를 하거나 기부금 납부를 원하는 사람들이 활용할 수
있도록 연락처와 주관 단체 등 상세한 정보가 함께 기재되어 있었다.
이 전시는 완결 작품을 진열하는 일반적인 형식에서 완전히 벗어나

재난의 유토피아 또는 디스토피아 : 프란시스 알리스와 나카무라 마사토

〈만드는 것이 살아가는 것〉
전시 포스터, 2012
와와 프로젝트

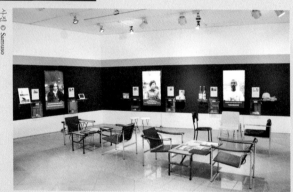

사진 © Samuso

사진 © Samuso

〈만드는 것이 살아가는 것〉
설치 전경, 2012
와와 프로젝트, 서울 아트선재센터

있었고, 바로 그 자체가 '와와 프로젝트'가 진행되는 핵심적인 장소이기도 했다. 나아가 일회적인 전시와는 별도로 이와 같은 정보를 지속적으로 공유할 수 있는 신문을 두 달에 한 번꼴로 발행하고 있고, 홈페이지뿐 아니라 소셜 네트워크 서비스를 적극적으로 활용하며, 2012년 10월에는 그간의 활동을 모은 서적을 출간하기도 했다. 결국 '와와 프로젝트'의 핵심은 다양한 기존 프로젝트 사이에서 네트워크를 만들고, 이를 다양한 통로로 널리 전하는 일이다.

2012월 3월 '와와 프로젝트' 전시에서 소개된 78건의 재건 사업 가운데 가장 압도적인 비율을 차지하는 것은 임시 가설 주택의 효율적인 건립을 위한 방식과 그 자원을 제공하는 사업이다. 일본 각지에서 온 많은 자원봉사자 및 단체는 가설 주택을 위해 해당 지역에서 쉽게 구할 수 있는 대나무, 폐목재 등의 재료를 활용하는 방식이나 '72시간 안에 지을 수 있는 주택', '하루 만에 만들 수 있는 목욕탕', '적은 인력으로 만들 수 있는 집' 등을 제안하고 있다. 또한 이는 '와와 프로젝트'가 주력하는 사업이기도 해서 '와와 프로젝트' 팀은 지금까지 집회소, 목욕탕, 공동 경작용 농장, 공부방 등을 만들었고, 오래된 규정에 따라 일률적으로 만들어진 가설 주택의 구조를 입지와 수요자의 특성에 따라 개선하는 등의 작업을 해왔다.[29] 나카무라 마사토는 자신이 '미술가'로서 피해 지역을 위해 할 수 있는 일이란 '무엇이든 만드는 일'이라며 다음과 같이 프로젝트의 목적에 대해 말했다.

지진이 일어나고 1년이 지나자 이주민들은 점점 고립되기 시작했

다. 모르는 사람이라도 거리낌 없이 모여 이야기할 수 있는 '아줌마'들은 비교적 잘 지내는 반면, '아저씨'들의 '고독 자살'이 늘어나고 있다. 시민적인 레벨에서 지금 그들에게 중요한 것은 커뮤니티다. 밖에 나가서 이야기할 수 있는 장소가 필요하고, 활기찬 활동을 통해 다시 살아갈 희망을 가져야 한다. 이를 위해 커뮤니티를 근거로 하여 필요한 인프라를 구축하는 것이 나의 목적이다.[30]

여기서 나카무라 마사토가 '만든다'는 것에는 실질적으로 이재민들에게 당장 필요한 '공간'을 지어주는 '하드웨어' 측면과 공동체를 어떻게 되살리고 유지하며 그 안에서 사람들이 과연 무엇을 할 것인가와 같은 '소프트웨어' 측면이 공존한다. 이처럼 '와와 프로젝트'에서는 가족, 직장, 집, 마을, 도시 등 유무형의 '커뮤니티'를 모두 잃고 가설 주택에서 언제까지가 될지 모르는 '임시적' 삶을 살아야 하는 이들에게 '커뮤니티'를 만드는 일이 가장 중요하다는 공감대가 형성되었다. 말하자면 '와와 프로젝트'는 부리오의 낙관적인 결론, 즉 피해자들의 자발적 참여를 통해 지속가능한 이상적 공동체를 실현한다는 전망과 솔닛이 이야기했던 '지옥의 파라다이스'와도 쉽게 연결된다.

앞서 알리스의 작업에서와 마찬가지로 나카무라 마사토의 프로젝트에서도 산업화 또는 근대화에 대한 비판적 사유가 핵심 질문으로 떠오른다. 아즈마 히로키가 일본 사회가 이미 분열되어 있었다고 진단했다면, 그 분열이란 결국 '고도성장'의 신화를 지키기 위해 곳곳에 도사린 위험과 소외된 집단의 목소리를 무시한 채 달려왔던 '산업

화'의 잔해일 것이다. 후쿠시마에 밀집되어 있던 원자력 발전소는 바로 그 '분열'의 상징이다. 원자력 발전소는 기적적인 경제 신화의 기반임에도 불구하고 가공할 위험성 때문에 어느 지역도 원하지 않았다. 따라서 그들은 경제적으로나 정치적으로 가장 소외되었던 도호쿠에 집중되어 있었다. 그 결과 도호쿠는 치명적인 재앙을 고스란히 끌어안았고 고작 1년여가 지나고부터는 중앙정부조차 차츰 잊어버리고 싶은 곳이 되었다. '와와 프로젝트'가 보여주는 것은 바로 그러한 산업화의 근간이자 소외로 인해 완전히 파괴된 참담한 폐허 위에서 각 개인들이 자발적이고 주체적으로 나서서 유대감을 회복하고 서로의 상처를 치유하기 위해 성실하게 노동하는 건설 현장이다. 나아가 탈소외를 지향하며 산업화 이전의 가치를 추구하는 이상적 커뮤니티의 건설 현장이기도 하다.

　　나카무라 마사토는 '와와 프로젝트'를 '커뮤니티 아트'라고 명명했다. 그는 가족이 붕괴되고 모두가 홀로 살아가는 시대에 소외되고 파편화된 인간성을 회복하는 것이 그의 바람이라고 했다. 따라서 그의 프로젝트는 넓은 의미에서 '관계의 미학'이 추구했던 것처럼, 미술가가 더 이상 미적인 사물을 만들지 않고 21세기적 생산체계를 이끄는 행정과 네트워킹을 통해 이상적 커뮤니티를 구성하는 경향에 포함된다고 할 수 있다. 그러나 그가 가장 강조하는 점은 '미술가로서 구체적인 사물을 만드는 것'이다. 미술가와 장인 사이의 위계적 구분이 없고, 따라서 예술과 생활 사이의 경계가 없는 이상적 상태를 지향하는 것이다. 이처럼 '와와 프로젝트'를 통해 전하는 그의 비전에는 산업

화 이전, 원시적인 육체노동이 존중받던 전근대화 시기를 낭만적으로 회고하는 경향이 드러난다. 한 예로 인터뷰에서 그는 "과거에는 쓰나미의 위험을 모두가 기억하고 가능한 방제 조치를 준수하며 자연 앞에 겸손하고 감사하며 살았지만, 현대과학이 발달하고 기술을 맹신하면서 인간이 자연을 통제할 수 있다는 오만을 품던 순간 이러한 대재앙이 닥쳤다"고 강조했다. 따라서 "인간이 이제는 다시 예전처럼 자연과 일체감을 느끼며 그 혜택에 만족하고 마음을 풍요롭게 하는 법을 배워야 한다"는 것이다.[31]

물론 이처럼 과거를 낭만적으로 회고하는 것은 개인의 경향이 아니라 대지진 이후 일본 사회 전반에 흐르는 분위기이기도 하다. 대표적인 일본의 지식인 쓰루미 슌스케鶴見俊輔도 대지진 이후 "노교겐能狂言의 몸부림으로 돌아가 가까이 있는 자들과 서로 돕고 물물교환하는 데서 다시 시작하고 싶다. 문명의 난민으로 일본인이 여기에 있음을 자각하고 문명 자체를 되묻는 방향으로 옮겨가고 싶다"고 외쳤다.[22] 그러나 '문명 이전의 일본'과 '와와 프로젝트'에서 공통적으로 강조하고 있는 서로 돕고 전체를 위해 희생하는 '착한 일본인'이야말로 바로 오늘날의 경제 신화를 이루어낸 일본 산업화의 원동력이었던 국가 이데올로기의 산물이기도 하다. 나카무라 마사토 역시 대지진 직후에도 크게 동요하지 않고 질서를 유지했던 일본인에 대해 다음과 같이 말했다.

정신적으로 일본인들은 나보다 힘든 사람을 가장 먼저 도와주어야

한다고 생각한다. 노인과 아이들을 위해 참아야 한다는 의식이 있기 때문이다. 나아가 자연재해는 늘 있어왔으므로 극복하고 살아가야 한다는 것이 일본인 정신에 뿌리 깊이 박혀 있다.[33]

이러한 태도는 1963년 교육을 통해 '일본적' 가치를 주입하기 위해 일본 정부에서 작성하여 배포한 문서 〈기대되는 인간상〉을 그대로 옮겨놓은 듯하다.[34] 기계화와 산업화로 대표되는 '문명사회'의 폐해는 이기심과 쾌락의 추구이다. 그런데 〈기대되는 인간상〉은 일본인들이 그 이전에 이미 공통적으로 공동체에 대한 책임감, 헌신적 이타주의, 자발적 봉사가 가능한 '정신'을 갖고 있었다는 것으로 요약된다.[35] 결국 대지진 이후 이례적으로 일왕이 방송국 카메라 앞에 나서서 강조했던 일본인들의 유대감과 단결이란 어쩌면 태평양전쟁 이후 그 참담한 패전의 현실에서 기적적인 경제 성장을 이루어낸 '착한 일본인들'의 기본 덕성으로 길러진 것과 비슷한 것이었는지도 모른다. 심지어 '지옥의 파라다이스'를 주장했던 솔닛마저도 지진 이후의 일본을 방문한 뒤 일본에서 가장 큰 문제는 위기의 순간에 야만적으로 변하는 대중들이 아니라 오히려 스스로 순응과 조화를 신봉하는 일본인들의 습성이라고 진단했다.[36]

그러나 '와와 프로젝트' 밑바탕에는 처음부터 이러한 재앙을 만들어내고 재앙이 이끌어낸 사회 분열—중앙과 소외된 지역 간의 대립, 온갖 위험에도 피해지를 떠날 수 없는 이들과 다른 곳으로 이주하여 새 삶을 시작할 수 있는 이들 사이의 경제적·계층적·문화적 차이,

재난의 유토피아 또는 디스토피아 : 프란시스 알리스와 나카무라 마사토

피해자 가운데서도 존재하는 국적, 인종, 성별, 나이에 따른 고질적인 정체성의 갈등 등—이 내재되어 있었다. 요컨대 도호쿠라는 피해 지역 자체가 이미 근대적 일본의 성립이라는 폭력적인 '본질'을 위해 버려진 '타자'였던 것이다.

'와와 프로젝트' 참여자들은 중앙정부와 관료체계가 즉각적으로 해결할 수 없는 일들을 피해 당사자인 주민들과 함께 자발적으로 해내고 있다. 그들의 활동 안에는 틀림없이 조르조 아감벤과 장 뤽 낭시가 추구한 바와 같이 중앙 권력과 상관없이 온전히 주체적인 의지로 '커뮤니티'를 위해 움직이는 개인들의 힘이 존재한다. '와와 프로젝트'가 보여주는 개별 프로젝트의 주체들은 이미 일본의 근대화 및 자본주의화를 이끌었던 민족주의라는 이데올로기로부터 소외되어 있던 존재—그 '본질'과 '정체성'으로부터 탈락된 주변적 존재—나 마찬가지였다.

연간 4만 8,000명이 참여했던 피해 지역 이와테현 최대의 자원봉사단체, '도노 이야기'를 이끌었던 다다 가즈히코多田一彦는 프로젝트의 궁극적인 목표를 명료하게 선언했다. "우리가 더 이상 필요 없게 되는 것."[37] 이는 '와와 프로젝트'의 전체 목표를 포괄한다. 그들이 현재 추구하는 '본질'이 있다면 그 무엇보다도 근원적이며 강인한 동인, '생존'일 것이다. 그들은 '생존'이 충족될 때 자연스럽게 흩어지는 것을 목적으로 한 임시 공동체를 만들고자 한다. 따라서 완성과 종결이 무의미한 공동체. '파라다이스'가 영원히 지속되기를 꿈꾸지 않는 공동체, 그것이 바로 역설적이게도 '와와 프로젝트'의 궁극적 열망이며

그들이 제기하는 전혀 새로운 형태의 공동체다.

5

문제는 그 다음 날

1986년 벨기에에서 구호를 위해 멕시코시티에 도착한 건축학도 '프란시스 드 스메트'를 압도했던 것, 그래서 '프란시스 알리스'라는 미술가를 만들어낸 것은 언뜻 무질서하기 짝이 없는 '시민사회'였을지도 모른다. 대지진 이후 중앙정부 시스템이 붕괴된 다음에는 평범한 사람들이 거리를 점령하고 폐허 속에서 수천 명의 사람들이 자율적인 공동체를 이루었다. '종말론적 폐허'와 '파괴의 잔해가 내뿜는 부패의 악취', '새로운 사회적 가능성에 대한 도취'가 결합되어 강렬한 경험을 낳는 곳. 서구에서 출발한 신자유주의적 근대화 프로젝트와 그와 상관없는 방식으로 도시를 활용하는 전근대적인 이웃들이 공존하는 이 도시에서 (이후에 프란시스 알리스가 된) 프란시스 드 스메트가 할 수 있는 일은, 자기의 적당한 자리를 찾고 그 도시를 이해할 수 있을 때까지 그저 걷는 일밖에 없었을 것이다. 알리스가 만들어낸 것은 효율이 아니라 비효율을 추구하고 또 무조건적 진보에 저항하는 평범한 사람들의 대안적 공동체다. 이는 어쩌면 무력한 예술적 알레고리에서 그치지 않고 그때의 강렬했던 멕시코시티를 재현한 미술적 행위였을지

재난의 유토피아 또는 디스토피아 : 프란시스 알리스와 나카무라 마사토

도 모른다.

평범한 이들이 거리를 점령한 사건이라면 지난 2011년 9월 뉴욕 월스트리트에서 시작되어 순식간에 전 세계로 퍼져나간 '점거운동 Occupy Movement'이 떠오른다. 자본주의와 글로벌 경제의 심장부에서 일어난 이 운동은 잠시나마 거리를 걷는 일반 대중, 또는 99퍼센트의 타자들에 의한 체제 변화의 가능성을 상상하게 만들었다. 하지만 그해 10월 9일 주코티 공원 시위대 앞에 나타난 슬라보예 지젝은 다음과 같이 연설했다.

> 문제는 그 다음 날입니다. 우리가 다시 일상으로 돌아가야 할 때지요. 뭐 하나 바뀐 게 있을까요? 저는 여러분이 지금의 나날을 "아, 우리는 젊었고, 그때는 좋았지"라고 기억하지 않기를 바랍니다. 우리의 기본 메시지가 '대안을 생각할 수 있다'는 것임을 기억합시다.[38]

그러나 역시 시위는 소득의 양극화와 거대 금융회사의 사회적 책임 등에 대한 근원적인 물음만을 제기했을 뿐 그 이상의 뚜렷한 목표를 제시하지 못하고 산발적으로 막을 내렸다. 알리스의 〈믿음이 산을 옮길 때〉에 참여했던 500명의 봉사자들도, 또는 '와와 프로젝트'에 참여했던 수많은 자원봉사자도 언젠가는 "아, 우리는 젊었고, 그때는 좋았지"라고 함께했던 그 순간을 곱게 기억할 수도 있다. 나아가 그들의 기억 속에 지젝이 요청했던 새로운 공동체—"서로를 위한 사랑으로 결합한 믿는 자들의 평등주의 공동체"—의 경험이 자리 잡고 있을

수도 있다. 하지만 불행히도 세계 경제의 불평등구조나 대지진과 원전 사태의 피해 그 어느 것도 그렇게 쉽사리 해결될 정도의 재난은 아니다. 알리스와 나카무라 마사토의 작업은 이렇게 시적이고도 정치적일 수 있는 '미술'의 잠재력과 무력함, 그 양자를 끊임없이 저울질하게 한다.

재난의 유토피아 또는 디스토피아 : 프란시스 알리스와 나카무라 마사토

작가의 죽음과 소멸된 원작:

마르셀 뒤샹과 솔 르윗

'오리지낼리티'가 사라진 미술에서

저자성과 진본성은 무엇으로 보증할 수 있는가?

1

미술과 사물의 경계

1963년 로버트 모리스Robert Morris는 첫 개인전에서 작은 금속 조각 〈호칭기도Litanies〉를 선보였다. 〈호칭기도〉는 나무 위에 납판을 씌우고 27개의 열쇠가 걸려 있는 동그란 고리를 매달아둔 단순한 작품이다. 각각의 열쇠에는 마르셀 뒤샹의 노트에서 발췌한 단어들이 새겨져 있다. 이후에 건축가 필립 존슨Philip Johnson이 이 작품을 구입했으나 오랫동안 작품 대금을 지급하지 않았다. 그래서 모리스는 〈심미적 철회 선언Statement of Esthetic Withdrawal〉이라는 또 하나의 작품을 발표했다.[1]

선언문에서 모리스는 "다음에 서명한 로버트 모리스는 첨부한 '증거A'에 묘사된 〈호칭기도〉라는 금속 조형물의 제작자로서 앞의 작품으로부터 모든 심미적 특성과 내용을 철회하는 바이다. 그리고 명시한 날짜로부터 앞의 작품은 어떠한 특성이나 내용도 갖고 있지 않음을 선언한다"고 기록하고 서명한 뒤 공증을 받았다. 딱딱한 법률 용어가 가득한 선언문 옆에는 증거물로 작품과 같은 재질인 납판 위에 〈호칭기도〉의 정면도와 측면도를 실물 크기로 새긴 부조판이 붙어 있다. 이후 존슨은 〈호칭기도〉 대금을 지불하면서 〈심미적 철회 선언〉

작가의 죽음과 소멸된 원작 : 마르셀 뒤샹과 솔 르윗

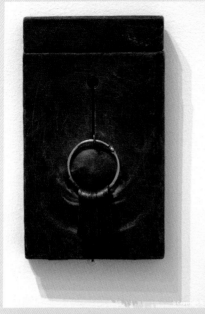

〈호칭기도〉, 1963
로버트 모리스
납판을 씌운 나무에 금속 열쇠, 열쇠고리,
30.4×18×6.3cm, 뉴욕 근대미술관 소장

〈심미적 철회 선언〉, 1963
로버트 모리스
종이 문서와 납판을 인조 가죽에 장착, 44.8×60.4cm, 뉴욕 근대미술관 소장

도 함께 구입했다. 〈호칭기도〉는 현재 뉴욕 근대미술관에 소장되어 있으므로 결과적으로 모리스의 '심미적 철회'는 실패한 셈이다.

모리스가 그의 미술 작품으로부터 모든 '심미적 의미'를 철회하겠다고 주장할 수 있었던 것은 일차적으로 작가인 그가 단순한 사물에 '심미적 의미'를 부여할 힘이 있었음을 의미한다. 실제로 이 납판 구조물은 모리스라는 미술가의 작품이라는 사실을 빼고 일반적 기준으로 볼 때 그다지 '심미적'이지 않다. 이러한 단순 사물은 (존슨이 구입한) 미술이 되었다가 (작가가 미술로서의 자격을 박탈함으로써) 단순 사물이 되었다. 그리고 또다시 (근대미술관의 소장품인) 미술로의 근본적인 변환과정을 거쳤으나 그 과정에서 오간 것은 법률 용어와 계약관계, 공증의 절차였을 뿐 겉으로 드러나는 물질적 변화는 전혀 일어나지 않았다.

이처럼 미술과 사물의 경계가 물리적 성질로부터 추상적 담론으로 전이된 데는 '레디메이드ready-made'를 미술의 영역으로 끌어들인 마르셀 뒤샹Marcel Duchamp(1887~1968)의 공이 크다. 작가가 작품에 의미를 부여할 수도, 철회할 수도 있음을 주장했던 〈호칭기도〉가 뒤샹에 대한 경의의 표시였던 것은 우연이 아니었다. 뒤샹은 이처럼 '레디메이드'를 통해 '오리지낼리티'가 불분명한 '미술'을 만들어냈다.[2] 작품의 물질적 존재만으로는 '미술'임을 증명할 수 없고, 미술가가 전통적 의미의 창작행위를 통해 제작하지도 않았기 때문이다. 그렇다면 '오리지낼리티'가 사라진 미술에서 저자성authorship과 진본성 authenticity은 무엇으로 보증할 수 있는가?

작가의 죽음과 소멸된 원작 : 마르셀 뒤샹과 솔 르윗

뒤샹의 레디메이드와 솔 르윗의 개념미술은 미술가가 더 이상 자신의 손으로 미술품을 만들지 않는 시대에 '오리지널리티'의 새로운 의미를 모색했다.

2

<div style="text-align:center">미술이란 창작이 아니라 선택</div>

1917년 뒤샹은 뉴욕의 한 가게에서 남자용 소변기를 구입했다. 그는 소변기를 옆으로 눕히고 아랫부분에 '리처드 머트R. Mutt'라는 익명으로 서명한 후 〈샘Fountain〉이라는 제목을 붙였다.³ '리처드 머트'라는 이름은 아마도 소변기를 만든 'J.L. 모트 철공사J. L. Mott Iron Works'에서 따왔을 것이다. 뒤샹은 〈샘〉을 신생 단체인 독립미술가협회 전시회에 출품했다. 이 협회는 진보적이고 개방적인 태도를 내세웠고, 뒤샹은 그 임원 가운데 한 사람이었다. 기존의 미술전에서는 입선과 낙선을 가리는 심사가 당연시되었던 데 반해, 여기서는 심사 없이 누구나 작품을 출품하고 전시할 수 있었다. 뒤샹은 이 협회의 개방성을 시험해보고 싶었다. 걸작과 졸작을 나누는 잣대를 없애면 그 다음에는 무엇이 미술이고 미술이 아닌지—아름다운 미술과 평범한 사물—를 가르는 더 근본적인 가치 판단의 근거가 남기 때문이다. 하지만 협회는 〈샘〉을 전시해주지 않았다. 물론 그것은 미술도 아니었고, 미술가가

<샘>, 1917
마르셀 뒤샹
《맹인》에 수록된 앨프리드 스티글리
츠의 사진

직접 만든 작품도 아니었기 때문이다. 이에 뒤샹은 "머트 씨가 손으로
<샘>을 만들었는지 아닌지가 중요한 게 아니라, 문제는 그가 선택했다
는 것"이라고 응수했다. 그 이후에도 <샘>, 또는 <샘>이라고 불렸던 최
초의 그 소변기는 한 번도 미술관에서 전시된 적이 없지만, 20세기 초
아방가르드의 상징이자 기성품의 미술 '레디메이드'의 시작으로서 현
대미술사의 전설이 되었다.

　　페터 뷔르거Peter Bürger는《아방가르드 이론Theory of the Avant-
Garde》에서 대량생산된 상품에 뒤샹이 서명을 하고 미술이라고 부르
던 순간을 역사적 아방가르드의 출발점으로 보았다. 서명이란 어떤

미술 작품이 유일무이한 존재임을 표시하고, 특정한 한 개인으로서의 미술가가 창조해냈음을 확인하는 도구다. 그런데 뒤샹이 임의로 선택한 일반 사물에 서명을 남긴 것은 미술가의 창조성에 대한 조롱이었으며, 미술시장에서 작가의 이름값이 작품의 수준보다 우선시되는 현실에 대한 비판이자, 천재성의 신화를 만든 부르주아 사회의 미술 원리에 대한 도전이었다. 다시 말해 뒤샹과 함께 작가가 '창작'한 것이 아닌 '선택'한 사물로서 레디메이드가 등장하면서 오리지낼리티, 유일무이한 원작, 작가의 권위, 저자성, 진본성 등과 같이 미술의 가치를 보장하는 기존 개념들은 위기를 맞게 되었다. 그러나 뷔르거가 뒤샹 이후의 현대미술에 대해 걱정했던 것은 바로 이 도전이 반복될 수 없다는 사실이었다. 미술가의 서명이 담긴 단순 사물이 일단 미술관에 입성하고 나면, 저항은 힘을 잃고 오히려 제도권으로 안락하게 편입되기 때문이다.[4]

　　제도권의 힘에 대한 뷔르거의 진단과 예측은 대부분 들어맞았다. 1950년대 말부터 등장한 팝아트에서는 대중문화의 상업적 이미지들이 미술의 틀 속으로 침범하고, 1960년대 미니멀리즘에 이르러서는 미술가의 주문에 의해 기계적으로 생산된 사물들이 미술관을 차지하게 되면서 오리지낼리티와 작가의 존재에 대한 의미는 근본적인 변화를 겪어야 했다. 사실상 현대미술에서 오리지낼리티와 작가의 권위는 이미 '작가가 손으로 만든 심미적 대상'이라는 개념과는 동떨어져 더 이상 거스를 수 없게 되었다. 현대미술가는 이제 흔히 상상하는 것처럼 스튜디오에 고립된 채 붓을 쥐고 고뇌하지 않는다. 20세기 중반

이래 미술이 제작, 전시, 유통되는 과정은 미술가, 큐레이터, 미술관, 후원 기업 등이 긴밀하게 결합된 국제적인 네트워크 안에서 이루어진다. 그리고 그 안에서 미술가로서의 성공은 항공사 누적 마일리지가 잣대가 된다고 할 만큼 미술가의 활발한 대외활동이 작품 생산의 핵심 요소가 되었다. 작가는 이제 전화 통화만으로, 또는 이메일 몇 통으로도 작업을 완성할 수 있다.[5] 즉 서명이 보증하는 미술가의 존재는 뒤샹의 단 한 번의 저항 이후 더욱더 강력한 작품의 가치 기준이 되어 온 것이다.

이러한 문제가 극적으로 나타난 대표적인 사례가 바로 '판차 사건'이다.[6] 주세페 판차Giuseppe Panza di Biumo는 1960년대 미니멀리즘과 개념미술이 등장하기 시작할 즈음부터 작품들을 거의 독점적으로 수집했다. 그는 도널드 저드Donald Judd, 칼 안드레, 댄 플래빈Dan Flavin, 로버트 모리스, 솔 르윗 등의 작품을 대거 구입하면서 이미 작품으로 제작된 것은 물론, 한 번도 실현되지 않고 다만 미술가의 구상으로만 존재하는 작품의 문서들(설명서와 증명서 등)도 함께 구입했다. 판차와 미술가들 사이에서 실제 거래된 것은 미술품이 아니라 계약서를 포함한 문서였다. 1989년 로스앤젤레스의 에이스갤러리에서 주세페 판차가 소유한 저드의 작품을 빌리고자 했을 때, 판차는 그가 소유한 증명서와 계약 조건을 근거로 같은 작품을 로스앤젤레스에서 제작하도록 했다. 그는 그렇게 이탈리아 자택에 설치된 작품을 철거하고 이동하는 데 드는 온갖 비용을 절감할 수 있었다. 이것이 바로 '판차 사건'이라고 회자되는 유명한 사건이다.

저드는 자기도 모르는 사이에 자신의 작품이 제작된 데 대해 즉각 반발하고 1990년《아트 인 어메리카Art in America》3월호에 광고를 실어 에이스 갤러리에 설치된 것은 "도널드 저드의 작품이라고 잘못 알려졌다. 그 작품의 제작과 승인은 도널드 저드의 승인이나 허가 없이 주세페 판차에 의해 인가되었다"며, 그것이 '위작'이라고 주장했다. 상식적으로 저작인격권에 의거하여 작가가 자기 작품이 아니라고 하면 당연히 그의 작품이 아니어야 맞지만, 판차와 저드 사이의 계약 상으로는 그렇지 않았다. 주로 자신의 금속 작품 제작을 의뢰했던 공방인 '번스타인 브라더스'에게 제작을 맡기고, 거래된 문서에 의거하여 작품에 대한 지시 사항을 지키기만 한다면 판차는 물론이고 그 상속자들도 저드의 작품을 제작할 권리가 있으며, 이때 미술가의 승인이 반드시 필요하지 않다는 계약 조건에 저드는 동의했던 것이다. 이에 대해 저드는 주세페 판차가 금전적 이익을 위해 미술가를 희생시켰다고 비난했지만, 판차를 옹호했던 모리스는 저드가 작가만이 만들 수 있는 '귀중한' 상품을 만들고자 하는 욕망을 대변한다고 응수했다.

로버트 모리스의 〈심미적 철회 선언〉과 '판차 사건'은 여러 면에서 미술 생산과 미술가의 위상에 일어날 근본적 변화를 예견한 사건이라고 할 수 있다. 20세기 말부터 미술가는 더 이상 미적 사물을 생산할 필요가 없게 되었다. 대신 문화와 예술이라는 일종의 서비스업에 종사하게 된 것이다. 작품에서 작가의 흔적은 사라졌고, 그 과정에서 저자성과 진본성은 작품이 아니라 작품 외부의 제작과 협의, 유통과정에서 작가의 존재 자체에 의존하게 되었다. 즉 작품에 미술로

서의 특별한 의미를 부여하고, 작품의 진위를 판별하게 해주며, 작품의 가치를 보장하는 것은, 모리스의 선언문이 역설하고 저드가 주장했듯이 작가가 인증하고 허가하는 법률적인 계약 문제로 전환된 것이다. 다시 말해 미술의 생산과정에서 더 이상 작가의 육체적 노동이 필요하지 않게 되면서 역설적으로 작가의 존재 자체가 작품 생산에 절대적 전제조건으로 떠올랐다. 그렇게 미술의 심미적 의미의 근거는 작품이 아니라 작품 외부에 있는 미술가의 존재가 되었다. 물론 판차는 전혀 다른 생각을 갖고 있었다고 하더라도 말이다.

벤저민 부클로가 미술의 탈물질화가 시작된 1960년대에서 1970년대 개념미술의 원칙을 "행정의 미학"이라고 불렀던 것은 작품 제작방식이 후기 자본주의 사회의 간접적인 생산 및 유통방식—문서와 문자에 의존하는 행정 절차와 관료적 제도의 구조—을 따르고 있다는 의미였다.[7] 이에 권미원은 1980년대 이후의 미술을 일컬어 "미학의 행정"이라고 뒤집어 정의했다. 심미적 의미를 생산하는 것이 미술 작품이 아니라 작품을 둘러싸고 벌어지는 행정적 행위와 제도적인 틀에 달려 있다는 의미였다. 오늘날 미술의 가치와 의미를 부여하는 것은 작가의 창조물이 아니라 바로 작가의 존재, 즉 저자성을 가진 작가가 작품 제작과 설치과정을 실제로 지휘하든가, 아니면 저자성을 양도하는 증서에 서명을 하는 양자의 권위가 되었다는 것이다.[8]

이와 같은 미술 생산의 구조적 변화는 이미 이야기한 바와 같이 뒤샹의 레디메이드에서 시작되었다. 그러나 그가 과연 뷔르거가 주장했던 것과 같이 작가의 권위에 대해 극적으로 저항했는가에 대해

작가의 죽음과 소멸된 원작 : 마르셀 뒤샹과 솔 르윗

서는 의심의 여지가 있다. 뷔르거가 1960년대 이후의 '네오 아방가르드'에 대해 경고한 바와 같이 기존 질서의 권위에 대한 저항이 오히려 그 대상을 방어하는 기제가 될 수도 있음을 뒤샹의 작업이 보여주기 때문이다. 뷔르거의 아방가르드론의 중심이 되었고, 뒤샹의 레디메이드로서 지금까지 많이 논의되었던 〈샘〉이 이처럼 신화적인 레디메이드로 만들어진 과정에는 역설적으로 작품의 생산과 유통을 통제하는 강력한 '저자'가 있었다.

3

마르셀 뒤샹 – 레디메이드의 레디메이드 복제품

뒤샹은 협회가 〈샘〉을 거부한 것에 반발하여 곧 협회에서 탈퇴했고, 자신이 출판하던 잡지 《맹인The Blind Man》을 통해 비난의 목소리를 높이기 시작했다. 〈샘〉이 미술가들 사이에서 화제가 된 배후에는 뒤샹의 의도적인 도발이 있었던 것으로 보인다. 그는 당대 최고의 모더니즘 사진가였던 앨프리드 스티글리츠Alfred Stieglitz에게 〈샘〉의 작품 사진을 맡겼고, 스티글리츠는 자신이 운영하던 갤러리 291에서 화가 마스든 하틀리Marsden Hartley의 그림을 배경으로 기단에 〈샘〉을 얹어 사진을 찍었다. 그는 초점을 흐리고 노출을 조절하여 〈샘〉의 흐르는 듯한 곡선과 매끄러운 도기 표면을 강조했고, 사진 속에서 〈샘〉은 마치 부

드럽게 빛나는 추상 조각처럼 보였다. 평론가 루이즈 노턴Louise Norton
은 단아한 조명을 받으며 기단 위에 놓여 있는 〈샘〉에서 '명상하는 부
처'가 떠오른다고도 했다.

　뒤샹은 《맹인》에 노턴의 글 〈화장실의 부처〉와 함께 스티글리
츠의 작품 사진을 나란히 싣고, 이에 덧붙여 스스로 〈리처드 머트 씨
사건〉이라는 기사를 작성하여 발표했다. 그러나 그는 자신이 〈샘〉의
작가라는 사실은 밝히지 않았다. 잡지에서 내내 미술가로 언급된 사
람은 베일에 가려진 '리처드 머트 씨'였고, 스티글리츠도 '머트'가 뒤
샹의 익명이었다는 사실은 몰랐다. 당시에는 소수 사람들만이 '리처

드 머트'의 정체를 알고 있었으나, 뒤샹이 〈샘〉의 작가라는 사실이 언제 공공연히 알려졌는지는 아직도 분명하지 않다. 〈샘〉의 작가는 꽤 오랫동안 감추어져 있었고, 〈샘〉 또는 '그 소변기'는 전시에서의 탈락을 둘러싼 소동이 일어난 이후 얼마 지나지 않아 사라졌다. 사실 정확히 어떻게 사라졌는지 알려지지 않았을 정도로 무심히 잃어버렸거나 파괴되었다.

이 소변기는 처음에는 생활의 필요에 부응하는 단순 소비재로서 공장에서 기계적으로 생산된 규격품이었으나, 뒤샹에 의해 재평가되면서 상품으로서의 원래 영역으로부터 소외되어 탈상품화되었다가 이후 중요한 미술품으로 유통되었다. 이와 같은 근본적인 변환과정에서 소변기라는 사물과 뒤샹이라는 작가 사이의 관계는 부재와 상실, 소외로 이루어져 있다. 뒤샹은 이를 직접 만들지 않았고, 작가의 익명만 떠돌았으며, 소변기라는 사물은 본래 의미와 동떨어진 채 유통되었고, 작품 자체는 분실되었다. 따라서 소변기와 뒤샹 사이의 유일한 연결고리는 노동이라는 창조활동이 아니라 서명이라는 이름으로 활성화되는 작가의 권력이었다. 뒤샹의 창작행위란 '이것이 미술이다'라고 지정한 것 그 이상도 그 이하도 아니었다. 마르셀 뒤샹의 〈샘〉을 둘러싼 담론에서 중요한 것은 본질적으로 대량생산이 가능한 기계적 복제의 시대에 희소성과 오리지널리티의 가치를 지키기 위해 무한대의 생산 가능성을 제한하고 통제하는 도구로서 작가의 서명(산업 영역으로 넓히면 '브랜드네임')이 등장했다는 점이다.[9] 뒤샹은 저자로서 스스로 복제품의 생산과정을 지휘하면서 서명과 계약, 승인 등의 창작 외

236

적 활동을 통해 〈샘〉을 현대미술사의 기원에 올려놓았다.

1960년대까지 미국 미술은 추상표현주의와 평론가 클레먼트 그린버그Clement Greenberg가 지배하는 모더니즘의 시대였다. 저급한 '키치Kitsch'를 경멸하는 '고급미술'의 견고한 성채에서 반예술을 추구하는 다다이스트 뒤샹은 '이류'이자 '일탈'에 불과했다. 실제로 1960년대까지 뒤샹의 작품은 널리 알려지지 않았고 쉽게 접할 수도 없었다. 〈샘〉이 인쇄매체에 등장한 것은 스티글리츠의 사진이 1917년에 《맹인》에 실린 이후 1945년《뷰View》라는 잡지에 다시 나온 것이 처음이었다. 이후 1954년에 필라델피아 미술관에서 수집가였던 월터 아렌스버그Walter Arensberg의 다다 컬렉션이 공개되면서 뒤샹의 작품들이 일부 빛을 보았다. 이어 1959년에 뒤샹과 오랜 친분을 맺어왔던 평론가 로베르 르벨Robert Lebel이 삽화를 곁들여 그에 대한 단행본을 펴낸 것이 전부였다. 뒤샹의 작품과 아이디어가 후대의 미술가들에게 많은 영향을 미치고 일반 대중에게 널리 알려지기 시작한 것은 1963년 캘리포니아 패서디나 미술관에서 그의 첫 개인전이 열린 다음이었다. 이 시기에 뒤샹은 이미 70대의 나이였고 오래전에 미술계에서 은퇴하고 체스게임에만 열중하겠다고 선언한 뒤였다. 그러나 '은퇴'가 뜻하는 것은 생각보다 복잡했다.

1934년에 뒤샹은 미술가로서 은퇴하고 더 이상 "사물 만들기를 중단"한다고 말했으나,[10] 사물을 만들지 않는다고 해서 미술가로서 은퇴를 의미하는 것은 아니었다. 그 이후로 그는 잃어버린 〈샘〉을 비롯하여 여러 가지 레디메이드를 가능한 한 정확하게 복제하기 시작

작가의 죽음과 소멸된 원작 : 마르셀 뒤샹과 솔 르윗

했다. 오리지널의 가치를 보존하려는 뒤샹의 열망, 그리고 복제품 유통을 통해 미술가 작가의 위상을 강화하려는 그의 의도는 오리지널을 모방하는 수많은 복제품의 치밀한 제작 및 유통과정에서 뚜렷하게 드러난다. 이러한 열망은 가히 프로이트가 정의한 바대로의 페티시즘이라고 부를 만했다. 뒤샹은 오리지널을 잃어버린 이후 그 상실을 계속 부정하기 위해 매우 열정적으로 대체물들을 만들어냈다.[11]

〈샘〉에서 사라진 것은 오리지널리티다. 이 작품은 뒤샹이라는 미술가의 손에서 탄생한 유일무이한 미술품이 아니라, 욕실용품 회사와 상품 디자이너, 공장의 기계를 거쳐 대량생산된 상품이었다. 이 상품은 뒤샹이라는 미술가의 '미술적 행위'에 의해 오리지널리티를 지닌 미술품으로 격상되었으나, 그 진품성을 증명해줄 오리지널(원래의 그 물건)은 이미 사라지고 없었다. 뒤샹의 복제품은 이와 같은 상실과 부재 가운데서 오리지널과 오리지널리티의 부재를 인정함과 동시에 부정하는 페티시의 역할을 한다. 복제품이란 근본적으로 한때 존재했던 오리지널의 이차적 부산물이자 오리지널 존재에 대한 증거물로서의 가치가 있을 뿐이다. 오리지널의 상실 또는 부재, 그리고 그에 따른 위기감이 복제품의 필수조건인 것이다. 하지만 〈샘〉은 그 오리지널 자체가 대량생산된 상품이므로 사실상 거의 무한대의 개수로 복제될수 있는 가능성이 있었다. 따라서 〈샘〉의 복제품은 이 작품에 원래부터 유일무이성의 가치란 없었고, 미술가라는 권위적인 저자도 없었음을 증명할 수 있다.

그러나 〈샘〉의 복제품들은 오리지널에 없던 작가의 존재를 되

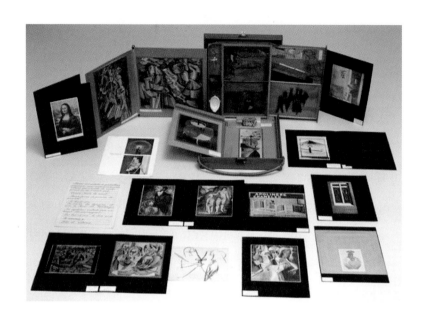

〈가방 속의 상자〉, 1935~1941
마르셀 뒤샹
빨간 가죽 상자에 미니어처 작품 및 복제본, 40.6×38.1×10.2cm, 뉴욕 근대미술관 소장

살렸다. 원작이었던 〈샘〉이 기계적으로 생산된 상품이었던 데 반해, 그 복제과정은 고도로 계산된 작업이었고 결과물은 미술가가 치밀하게 제작하고 확인하고 인증했다. 〈샘〉의 첫 번째 복제품은 1938년 작 〈가방 속의 상자〉에 들어가도록 철재 뼈대에 종이와 풀로 만든 작은 크기의 미니어처였다. 〈가방 속의 상자〉는 운반이 가능한 '뒤샹 미술관'이라고 할 수 있는데, 레디메이드를 비롯한 그의 주요 작품들을 축소하여 모델로 만들고 여행용 트렁크에 넣은 작품이다. 여러 점이 제작된 〈가방 속의 상자〉를 위해 〈샘〉의 미니어처는 1958년까지 네 차례

작가의 죽음과 소멸된 원작 : 마르셀 뒤샹과 솔 르윗

에 걸쳐 제작되었는데, 모두 뒤샹의 주문과 감독에 따라 수공업자들이 만들었다.

실제 변기 크기의 복제품은 1950년에 처음 등장했는데, 수집가이자 딜러였던 시드니 재니스Sidney Janis가 뒤샹의 부탁으로 파리의 벼룩시장에서 오래된 변기를 골라 구입한 것이었다. 이는 '레디메이드의 레디메이드 복제품'이라고 할 수 있었다. 뒤샹은 이후 이 복제품이 오리지널과 똑같다고 '승인'했고, 왼쪽 아래 테두리에 원작과 같은 필기체로 "R. Mutt 1917"이라고 서명했다. 바닥에는 활자체로 "1950년 복제품/마르셀 뒤샹/로즈 셀라비"라고 새겼다.[12] 1961년 스웨덴의 미술평론가 울프 린드Ulf Linde는 〈샘〉을 포함한 뒤샹의 레디메이드를 복제하기 위해 작가의 허가를 요청했다. 린드는 그의 허락을 받고 온갖 업종의 수공업자들을 고용하여 르벨의 단행본에 기록된 치수와 사진 자료를 바탕으로 레디메이드를 만들었다. 그러나 〈샘〉의 경우는 스톡홀름의 한 식당 화장실에서 우연히 발견한 변기를 "구입해서 떼어낸 뒤 깨끗이 닦아서" 다른 수제작 레디메이드와 함께 갤러리에 전시했다. 린드의 변기에는 먼저 "R. Mutt 1917"이라고 활자체로 새겨두었다가 이후 뒤샹의 개인전을 위해 패서디나 미술관으로 운반된 뒤 활자체를 지우고 뒤샹이 다시 서명했다. 이와 같이 '레디메이드의 레디메이드 복제품'이 오리지널로 선택받고 승인되는 과정은 작가의 자필 서명으로만 완결될 수 있었다.

다다와 초현실주의의 주요 수집가였던 아르투로 슈바르츠 Arturo Schwarz는 1964년 다른 레디메이드와 함께 〈샘〉을 복제하려는 또

240

〈샘〉, 1964년 복제품
마르셀 뒤샹
도자기, 36×48×61cm,
런던 테이트 갤러리 소장

다른 프로젝트를 시작했다. 여기서 뒤샹은 각 아이템의 에디션 숫자, 크기, 가격, 출시방식을 결정하는 등, 복제품 제작의 모든 단계에 적극적으로 참여했다. 결과적으로 14점의 레디메이드가 만들어졌는데, 각각 다른 기술자들이 만들었고 그들은 모두 '자기 분야의 전문가'였으며 모든 설계도에는 뒤샹이 '승인의 표시로 서명'을 했다. 설계도는 원작의 사진을 바탕으로 하고 있다. 따라서 스티글리츠의 사진은 예술품의 '모의된simulated' 기계적 복제과정에서 오리지널의 지위를 차지한 원작의 유일한 인덱스index가 되었다. 〈샘〉의 제작에서 중요한 것은 '원작'이 아니라 작가의 '승인'이었다. 비록 오리지널 〈샘〉은 영원히 사라졌지만, 수수께끼처럼 가려져 있던 뒤샹은 '저자성'과 '권위'를 지닌 강력한 '저자'로 등장했다. 미술사학자 데이비드 조슬릿David Joselit은 "기계적으로 생산된 사물처럼 보이지만 사실은 뒤샹이 수제작했거나 그의 주문에 의해 만들어진 것들"을 일컬어 "시뮬레이션 레

241

디메이드simulated readymade"라고 불렸다.[13]

　　이처럼 뒤샹의 〈샘〉은 수많은 역설을 품고 있다. 사진은 오리지널에 대한 욕망을 불러일으켰고, 복제품들은 오리지널 없이 만들어졌다. 오리지널은 기계적으로 생산되었으나, 복제품들은 손으로 만들어졌다. 오리지널이 중요한 미술품으로 등장한 것은 복제품이 생산된 이후였다. 아니 복제품에 의해 가능해진 것이다. 뷔르거의 주장으로 되돌아가면 뒤샹은 대량생산된 사물에 미술품으로 서명을 함으로써 미술품이 미술가의 '개인적 생산'이라는 기존 개념을 부정한 셈이다. 이것은 뒤샹이 처음 뉴욕의 모트 철공사 진열장에서 변기를 선택하고 익명으로 서명했던 그 순간에만 해당된다. 이 순간 뒤샹은 자기 이름을 걸고 예술품을 창조하는 개인적인 미술가의 범주에 도전했을 수 있다. 그러나 그가 그 대의를 옹호하고 대중에 공개하는 방식을 결정하고, '인증된' 복제품을 생산하여 유통시키며 마침내 자신의 이름으로 복제품에 서명했을 때, 뒤샹은 미술품 위에 군림하는 강력한 작가로 떠올랐다.

　　일찍이 1912년 〈항공 동력기 살롱전〉에서 프로펠러 앞에 선 뒤샹은 동료 미술가 페르낭 레제와 콩스탕탱 브랑쿠시에게 반문했다. "회화는 끝났다. 누가 프로펠러보다 나은 작품을 만들 수 있겠는가?"[14] 매끈한 표면과 유려한 곡선이 조화를 이루는 프로펠러는 대량생산과 기계적 미학이 도래하는 시대에 미술의 권위에 대한 위협, 회화의 종말에 대한 공포, 개인적인 저자의 죽음을 암시했다. 뒤샹은 미술가로서 두려움을 느꼈을지도 모른다. 하지만 곧이어 그는 대량생산

된 사물을 선택해 상품으로서의 가치를 지우고 신성한 미술품의 반열에 올려놓았다. 〈샘〉에는 진본성이 없었고 대량생산이라는 원죄를 안은 오리지널도 사라졌으나, 그의 복제품은 이 모든 부재와 상실을 인정하지 않았다.

4

솔 르윗 – 협업적 창의성의 미래

미술사학자 로절린드 크라우스Rosalind Krauss는 논문 〈아방가르드의 오리지널리티:포스트모던적 반복〉에서 '오리지널리티'는 아방가르드의 지상 명령이며, 이는 단순히 과거를 부정하거나 해체하는 것 이상으로 절대적인 무無에서 탄생한 전혀 새로운 무엇이어야 했다고 했다.[15] 그런데 크라우스가 주목한 것은 역설적으로 실제 아방가르드 미술에서 오리지널리티가 드러나는 방식이 '반복'이라는 점이었고, 그 대표적인 형태가 바로 격자grid로 귀결되었다는 점이다. 크라우스는 격자 형태의 "침묵과 추방"이 바로 아방가르드가 추구하는 미덕이라고 요약했다. 즉 "서열도 없고 중심도 없는 절대적인 정체상태"이자 "레퍼런스도 없고 내러티브도 불가능"한 격자 형태가 그 어떤 과거의 전통과 관습으로부터도 자유로운 미술의 자율성을 보장해주었다는 것이다. 이를 통해 그는 개인으로서의 저자의 개념, 즉 "인간 주체에게 내

〈열린 기하학적 구조물 3〉, 1990
솔 르윗
목재에 페인트, 98×98×438cm, 뉴욕 리손 갤러리 전시

면적인 또는 진실한 자아가 있다"는 전제 아래 모든 미술을 천재적인 개인의 영감에 의한 창조로 해석하는 모더니즘적 모델에 반박했다.[16]

크라우스의 주장에 따르면 이처럼 아방가르드 미술에 침투한 '반복'과 결과적으로 원본이 없는 '복제품'들의 존재는 모더니즘으로 부터 포스트모더니즘으로의 패러다임 전환에서 핵심이었다. 실제로 1960년대부터 급진적 미술의 형태로 등장했던 개념미술의 핵심 작가인 솔 르윗Sol LeWitt(1928~2007)의 작품에서는 격자가 반복된다. 특히 그가 세상을 뜰 때까지 40여 년 동안 '반복'했던 〈월 드로잉Wall Drawing〉 연작은 크라우스가 주장했던 포스트모던적 특징을 극명하게 보여준다. 크라우스는 〈월 드로잉〉의 의미는 외부세계의 현실로서 존재하는 '벽'에 구현되는 순간에 비로소 생성된다는 점을 들어 작품 이전에 선험적으로 존재하는 '절대적'이고 '개인적'인 자아를 부정한다고 설명했다.[17] 르윗은 반복적인 작업을 통해 오리지낼리티와 이것이 함의하는 '진본성', '원작', '근원적originary' 주체로서의 개인('저자' 등) 등 모더니즘적 가치들을 부정하고 도전하며 수정 또는 파기를 유도했다.

르윗은 1968년부터 2007년까지 1,259점의 〈월 드로잉〉을 남겼다.[18] 제목은 모두 〈월 드로잉〉 뒤에 숫자를 붙여 일률적으로 처리했다. 글자 그대로 벽에 연필이나 분필 등으로 직접 드로잉한 이 작품은 대체로 직선이나 곡선, 때때로 부정형의 선을 다양한 각도와 조합으로 긋는 간단한 방식으로 만들어진 단순한 형태다. 그러나 실제로 작가인 르윗이 직접 제작한 것은 각각의 작품을 그리는 방법을 기술

〈월 드로잉 #122〉, 1972
솔 르윗
검은 연필 그리드에 파란 크레용으로 그린 선과 호

한 '설명'이 들어간 '증명서'와 작은 '도안'뿐이었다. 증명서에는 반드시 르윗이 구상한 작품임을 확인하고 '진품'임을 증명하는 문구와 작가의 서명이 들어 있었지만, 실제로 벽에 선을 그은 것은 그가 고용한 수많은 '제도사'들이었다. 그는 〈월 드로잉〉 자체에 서명을 남긴 적이 없었고, '증명서'에는 최초로 작품을 실현한 제도사들의 이름을 반드시 적었으며, 작품이 전시될 때 벽에 붙는 레이블에는 그와 함께 제작

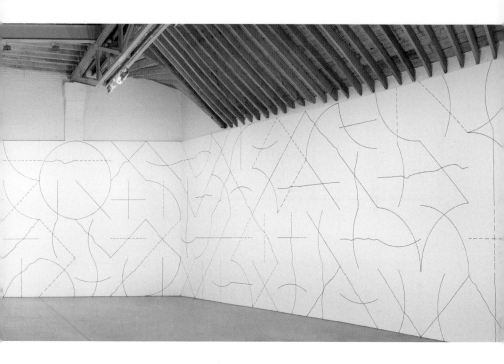

에 참여한 모든 제도사의 이름을 써 넣었다.[19] 이는 구입한 물건이든 장인들이 만든 물건이든 반드시 뒤샹의 서명이 있어야 작품으로서 완성되었던 〈샘〉과는 대조적이다. 나아가 자기 손으로 작품을 제작하지 않는 현대미술가들이 대체로 실제 제작자의 이름을 거론하지 않는 관례에서도 크게 벗어난다.

　　르윗이 '제도사'라고 불렀던 이들은 오랜 기간 그의 신임을 받으며 많은 드로잉을 실제로 실현시켰던 전문가들이자 그들 각자가 독립적으로 활동하는 미술가들이기도 했다. 그러나 사실 정해진 규칙대로 도구를 이용해 직선을 긋거나 자율적으로 부정형의 선을 긋는 일

〈월 드로잉 49번〉을 위한
증명서 및 도안, 1970
솔 르윗

은 끈기와 인내를 빼고는 그다지 숙련된 기술을 요구하는 작업이 아니기 때문에 르윗은 누구나 제도사가 될 수 있다고 말했다. 작가에게 가장 중요한 일은 물리적이고 가시적인 미술품이 아니라, 그 작품에 내재된 '아이디어'였기 때문이다. 그의 이러한 태도는 그가 미술비평지 《아트포럼》에 1967년에 발표한 짧은 글 〈개념미술에 대한 문단들〉에서 잘 드러난다.

> 나는 내가 관여한 이러한 미술을 개념미술Conceptual Art이라고 부를 것이다. 개념미술에서는 아이디어 또는 개념이 작품의 가장 중요한 측면이다. 미술가가 미술의 개념적 형태를 사용한다는 뜻은 모든 계획과 결정이 사전에 만들어지고 그 실행은 형식적인 문제일 뿐이라는 것이다. 아이디어가 미술을 만드는 기계가 된다. 이러한 미술은 이론적이지도 않고, 이론을 위한 삽화도 아니다. 이 개념미술은 직관적이고, 모든 종류의 정신적 과정에 연루되어 있으면서

무목적적이다. 이는 대체로 장인으로서의 미술가가 가진 기술에 의존하지 않는다. 개념미술과 관련 있는 미술가의 목적은 작품이 관객에게 지적 흥미를 주는 것이고, 따라서 대체로 그는 작품이 감정적으로는 건조하기를 원한다.[20]

그 가운데에서 "아이디어가 미술을 만드는 기계"라는 문구는 이후에 등장한 수많은 개념미술가가 심미적인 사물로서의 미술이 아니라, 언어적 개념으로서의 미술을 추구할 수 있게 만든 금언이나 다름없었다.

요약하면 르윗의 〈월 드로잉〉은 그가 제작하지 않았고, 그 형태는 그만이 구상할 수 있는 독특한 '발명'이라기보다는 수열이나 단순한 숫자, 간단한 기하학 등의 기존 체계 안에서 '발견'한 것들이었다. 작가는 한 번 그린 작품이라도 지우고 새로 그릴 수 있고, 한 작품이 동시에 여러 장소에 존재할 수도 있다고 했다. 그것들은 모두 '진품'일 뿐 아니라, 심지어 그의 설명서를 충실히 따르기만 했다면 르윗 모르게 누군가가 그려놓은 것도 모두 '진품'이라고 인정했다.[21] 이토록 저자성과 진본성에 대해 매우 관대했던 르윗의 태도는 '유일무이한 원작'과 '저자의 권위'라는 기반 위에서 작동하는 미술시장의 원칙과, 무엇보다도 저작권법으로 보호받는 미술품의 법적 지위를 어지럽혔다.

대부분의 평론가들은 이처럼 르윗이 개인의 감정이나 표현 대신에 언어를 통해 전달되는 '아이디어'를 중시했던 배경으로 이미 신화화된 이전 세대 추상표현주의 미술가들에 대한 반발을 들고 있다.[22]

작가의 죽음과 소멸된 원작 : 마르셀 뒤샹과 솔 르윗

물론 주관적이고 감정적이며 작품의 의미와 형식을 완전히 통제하거나 장악하는 추상표현주의식 영웅주의에 대해서는 르윗뿐 아니라 1960년대에 등장한 미술가들이 광범위하게 거부하고 있었다. 특히 르윗을 비롯하여 전위적 미술가들이 영웅적 작가의 개념을 부정하는 데 가장 큰 영향을 미친 텍스트로는 단연 롤랑 바르트Roland Barthes의 〈저자의 죽음〉을 꼽을 수 있다.[23] 바르트는 텍스트를 해석하는 데 작가의 전기적 사실과 주관적 의도 등을 배제해야 한다고 주장했다. '자식에게 아버지가 있듯' 책이라는 결과물 이전에 완전히 존재하는 주체로서의 저자 개념을 부정했기 때문이다. 그 대신 현대적 글쓰기는 '서기scriptor'에 의해 이루어지는데, 그는 항상 '지금, 여기'에 속한 '발화發話의 순간'을 살고 있으며, '텍스트와 동시에 탄생'한다고 했다. 바르트가 묘사한 것처럼 "저자를 계승한 서기는 더 이상 그 안에 열정, 유머, 느낌, 인상을 품지 않는다. 다만 그가 끝을 모르고 글을 끌어내는 이 방대한 사전을 품고 있을 뿐"이라는 문장에서는 틀림없이 "아이디어가 미술을 만드는 기계"라고 선언했던 르윗이 떠오른다.[24]

바르트의 〈저자의 죽음〉은 1967년에 진보적인 문화 저널이었던 《아스펜Aspen》 5+6호에 처음 영어로 실렸다.[25] 바로 그 잡지에 〈저자의 죽음〉과 함께 르윗의 〈연작 프로젝트 #1(A, B, C, D)Serial Project #1(A, B, C, D)〉이 실렸던 것만 보아도 '저자'의 새로운 위상에 대해 르윗이 뚜렷이 의식하고 있었음을 짐작할 수 있다. 〈연작 프로젝트 #1(A,B,C,D)〉은 흰색 큐브를 일정 원칙에 따라 여러 개 배열하는 설치 작품인데, 《아스펜》에 실린 것은 오직 이 작품의 구성방식에 대한

르윗의 자세한 설명과 도안이다. 설명에 앞서 그는 연작을 만드는 데 "우연, 취향, 또는 무의식중에 기억된 형상은 결과물에 어떠한 역할을 해서도 안 된다"고 말하면서, 미술가는 "아름답거나 신비로운 사물을 만들고자 하는 것이 아니라, 그가 세운 전제의 결과물들을 목록화하는 사무원clerk으로 기능할 뿐"이라고 선언했다.[26] 즉 '설명서'와 '도안'만으로 이루어진 〈월 드로잉〉은 《아스펜》의 지면에서 처음 시도되었던 것이나 마찬가지였다. 르윗은 〈월 드로잉〉을 통해 단순 '사무원'이 되었고, 이를 바르트식으로 바꾸어 말하면 '저자'로서 '죽음'을 선택하고 '서기'가 된 것이다.

앞서 이야기한 벤저민 부클로가 1960년대에서 1970년대 미술의 원칙을 '행정의 미학'이라고 정의할 때 키워드로 꼽은 것이 바로 르윗의 '사무원'이다.[27] 부클로는 미술 작품의 물질적 가치, 의미 생산자로서 작가의 위상, 작품 제작과 수용 사이의 위계질서에서 과거와는 전혀 다른 급진적인 개념미술의 성취가 어떻게 '사무원'이라는 제한적 존재에 의해 완료되는가에 대해 이렇게 평가했다. 행정적 절차와 사실적인 정보의 통계적 집합이라는 무미건조한 제작방식은 개념미술이 처했던 사회적 상황, 즉 후기 자본주의 사회의 산업적인 생산 및 소비체계를 비판적으로 모방한다. 개념미술에 의해 심미적 경험마저도 전적으로 관리되는 세계의 원칙에 굴복하는 그 순간이 바로 전후 예술적 생산의 가장 중요한 패러다임 변환이 이루어진 순간이라는 것이다. 그러나 르윗은 매우 예외적이라고 생각될 정도로 작품의 소유권, 저작권 등에 대해 관대해 자본주의적인 독점 원리에서 벗어날 뿐

아니라, 드로잉을 실제로 실행하는 제도사들에게 그들 각자의 해석과 변주를 상당 부분 허용했다.[28]

앞서 이야기한 '판차 사건'을 두고 미술사학자 마사 버스커크 Martha Buskirk는 미술의 근거가 1960년대의 전위미술에 의해 사물에서 언어로 전환했다면, 이 전환을 가장 완벽하게 이해하고 실현한 것은 판차였다고 했다. 여전히 물질적 사물에 집착하고 있었던 이는 오직 자신의 감독 아래에서 만들어진 작품만 '진짜'라고 주장했던 저드였다고 볼 수 있다.[29] 미술사학자 제임스 마이어 James Meyer 역시 미니멀리즘 미술가들이 '저자의 죽음'을 부르짖었을 때 이를 곧이곧대로 받아들인 이는 판차뿐이라고 했다. 미술가가 반드시 작품의 설치를 감독하기 위해 존재해야 한다고 주장한 저드는 '저자의 죽음'을 받아들이지 않았음에 틀림없기 때문이다.[30] 그런데 판차가 저자성이 언어적으로 정의되며 미술 작품과 작가의 존재 사이에는 아무 연관성이 없고 저자성이 합법적으로 양도될 수 있다고 믿으면서, 이처럼 대담하게 작가 역할을 자처하면서 거리낌 없이 저드의 작품을 스스로 만들 수 있었던 배경에는 르윗이 있었다. 판차의 제작 모델, 즉 작가의 기획을 잘 따르기만 한다면 작가가 아닌 다른 누가 만들더라도, 그 사실을 작가가 모른다고 하더라도 진품이라는 주장은 르윗의 〈월 드로잉〉 모델에 가까웠기 때문이다. 실제로 판차는 르윗의 〈월 드로잉〉을 "어마어마하게 쌓아두고 있었다"고 전해진다.[31]

르윗은 작가의 승인을 받지 않은 채 〈월 드로잉〉의 설명문을 사용하는 것이 비윤리적이냐는 질문에 오히려 "그렇다면 그건 (작가에

대한) 찬사일 것"이라고 답하고, 그러한 작품도 "진짜"라고 했다. 그는 그 이유에 대해 "아이디어는 소유될 수 없다. 이는 누구든 그것을 이해한 사람에게 속한다"고 말했다.[32] 나아가 아이디어는 모두의 것이며, "내 작품에서 다른 미술가들이 흥미로운 아이디어를 찾는다면 그들이 이용하길 바란다"고도 했다.[33] 많은 〈월 드로잉〉이 매우 명료한 언어로 묘사되어 있다고 하나, 실제로는 그 작품이 실현되는 공간의 조건에 따라, 제도사들의 서로 다른 성향과 해석뿐 아니라 그들의 숫자나 체격조건에 따라서도 상당 부분 달라질 수 있는 변화의 가능성을 담고 있다. 르윗은 이 모든 차이를 진품이라고 인정했다. 따라서 그의 〈월 드로잉〉은 태생적으로 위작이 존재할 수 없다. 누구라도 르윗의 설명문을 읽고 그대로 드로잉한다면 그것은 위작이 아니라 진품이기 때문이다. 물론 〈월 드로잉〉의 증명서를 물리적으로 위조할 수는 있겠지만, 그의 아이디어를 위조하는 것은 불가능하다. 그 아이디어가 작품으로 구체화되는 순간에는 또다시 진품이 되어버린다.[34]

여기서 매우 흥미로운 사실은 르윗이 구상한 〈월 드로잉〉의 의미와 일련의 실현과정에 의하면 그의 〈월 드로잉〉은 현행 저작권법상 아무런 보호를 받을 수 없다는 점이다. 실제로 2012년 제기된 법정 소송은 르윗의 〈월 드로잉〉을 소유하고 있다는 것이 얼마나 불안정한 상태인가를 보여준다. 그의 1985년 작 〈월 드로잉 #448〉을 소유하고 있던 로더릭 스타인캠프Roderic Steinkamp는 시카고의 로나 호프먼 갤러리Lorna Hoffman Gallery 대표를 배임 혐의 등으로 고소하고 손해배상을 청구했다. 스타인캠프는 르윗의 서명이 담긴 〈월 드로잉 #448〉의 증명

작가의 죽음과 소멸된 원작 : 마르셀 뒤샹과 솔 르윗

서를 갤러리에 위탁했는데, 갤러리 측에서 증명서를 잃어버렸다. 이에 갤러리가 보험사에 분실에 따른 보험금을 청구했으나 보험사가 지불을 거부했던 것이다. 이에 대해 스타인캠프는 "오리지널 증명서는 이미 고인이 된 미술가가 발행하고 서명한 것으로 유일무이하고, 대체 불가능한 서류로 새로 발행하거나 대체될 수 없다. 〈월 드로잉〉은 틀에 넣은 캔버스나 기단 위에 놓은 조각처럼 독립적이고 이동 가능한 미술품이 아니므로 이 작품의 서류는 그것을 판매할 때 핵심적"이라고 주장했다. 그의 주장이 법원에서 인정을 받기 위해서는 증명서를 잃어버렸기 때문에 엄청난 재정적 손실을 입었다는 것—증명서가 없기 때문에 〈월 드로잉〉도 사라진 것이나 마찬가지라는 점—을 밝혀야 했다.[35]

그런데 문제는 르윗의 주장에 따르면 이론적으로는 증명서가 없더라도 〈월 드로잉〉은 존재할 수 있기 때문에 누군가 증명서를 훔쳐갔다고 해도 〈월 드로잉〉을 잃어버린 것은 아니라는 점이다. 법원에서는 물론 〈월 드로잉〉의 핵심이 실제 벽에 그려진 드로잉 작품이 아니라, 증명서에 들어 있는 작가의 '아이디어'라는 주장도 받아들여지기 힘들 것이다. 법원이 미술사학자들과 마찬가지로 개념미술을 이해하거나 미술 작품의 시장 가치와 문화적 가치의 차이를 이해하지 못해서가 아니라, 현행법상 '아이디어'는 법적인 보호를 받지 못하기 때문이다. 1976년 발효된 미국의 저작권법은 다음과 같이 규정되어 있다.

어떤 경우에도 저자의 오리지널 작품에 대한 저작권 보호는 아이디

어, 과정, 프로세스, 시스템, 실행방식, 개념, 원리, 또는 발견에 대해서까지 확대될 수 없다. 이는 그들이 묘사되고, 설명되고, 그려지며, 또는 그러한 작품으로 물질화된 형태에 관계없이 적용된다.[36]

즉 저작권은 저자의 '아이디어'는 보호하지 않고, 아이디어의 오리지널한 '표현'만을 보호한다는 것이다. 물론 그 이유는 '아이디어'란 가시적이지 않고, 따라서 물질화 및 상품화 이전의 상태이기 때문에 저작권에 의해 재산상의 보호를 하지 않아도 되기 때문이다. 그런데 르윗은 평생 동안 일관되게 자신의 작품은 '아이디어'이며 '개념'이라고 주장했다. 나아가 그는 작가로서 기존에 존재하던 정보를 '발견'한 것일 뿐이므로 법적으로 보호가 불가능하다. 그렇다면 실제 벽에 존재하는 〈월 드로잉〉은 그의 '아이디어'에 대한 '표현'에 해당하는데, 이 '표현'은 그가 직접 한 적이 거의 없고, 그가 아닌 다른 누가 만들었더라도 모두 똑같은 지위를 갖게 되므로 '위작'도 불가능하다. 그러므로 사실 '도난'이나 '분실'도 불가능한 상태다. 르윗은 늘 "작품이 손상되면 (누구라도) 다시 그리면 된다"고 말했다.[37]

그런데 아이디어와 표현을 구분한 저작권법의 판례를 살펴보면 상황은 스타인캠프에게 더욱 절망적이다. 1988년의 판례에서 아이디어란 "정신적 이해, 의식, 또는 활동의 결과물로서 마음에 존재하는 어떤 개념"이라고 정의되었고, 다른 판례에서는 "그 아이디어가 어떻게 머리로 들어갔는지와는 상관없이(외부로부터 안으로 들어왔든 그 안에서 생겼든 원래 타고날 때부터 그 안에 있었든) '아이디어'란 인간의 마음속

에 존재하는 무엇"이라고 정의되었다.[38] 따라서 '아이디어'란 매우 전통적인 '작가', 즉 작품 이전에 이미 완결된 하나의 주체로서 그의 심미적 의도와 천재적 영감에 따라 내면에 존재하는 '자아'를 외부적 매체를 통해 '표현'하는 사람이 품고 있는 어떠한 '대상'인 것이다. 이는 바로 바르트가 죽음을 선고한 '작품이 자식이라면 그 아버지와 같은 작가'를 단정하고 있다. 그러나 르윗 안에 이러한 '저자'는 이미 죽었다. 이는 바르트가 논의한 '저자의 죽음'에 의해서도 그렇고, 크라우스가 정의한 바에 의해서도, 그리고 부클로가 이야기했던 개념미술의 의의에 따라서도 그렇다. 르윗은 천재적이거나 독창적인 '작가'가 아니라, 전혀 '오리지널'하지 않은 기존의 체계에 따른 결과물을 순간순간 기록하는 '사무원'이었을 뿐이다.

앞서 설명한 바와 같이 부클로는 르윗의 '사무원'을 후기 자본주의 시대 산업화된 사회의 전형적인 생산방식을 모방하는 것으로 보았다. 이처럼 전체 사회의 경제구조 변화를 통해 1960년대 이후 미국 미술의 새로운 흐름을 본격적으로 분석한 학자로 헬렌 몰스워스Helen Molesworth가 있다. 몰스워스는 제2차 세계대전 이후 미국 산업의 중심이 제조업에서 후기 산업 경제의 매니지먼트와 서비스업으로 이동했으며, 따라서 미술가들의 작업도 사회 전반의 생산체계와 마찬가지로 '제조'에서 '서비스와 행정'으로 이행한 것으로 보았다. 몰스워스도 이러한 이행과정의 중심에 있는 작가로 르윗을 꼽았다. 그녀는 르윗이 '고전적인 화이트칼라'의 역할을 맡은 결과 "예술적인 노동에서 정신적 형태와 수공적 형태의 전문적 분리가 완전하게" 이루어졌다고 설

명했다.[39] 나아가 몰스워스는 '정신'과 '수공'이 분리되었기 때문에 오히려 더 그 작품의 진본성을 확증하기 위한 증명서가 필요하게 되었고, 그 결과 개념미술은 이전의 평론가들이 주장했던 것처럼 '탈물질화'하여 자본주의 시장 경제에서 벗어난 것이 아니라, 오히려 새로운 산업체제인 '법률과 계약관계의 범주'로 이행한 것이라고 평가했다.[40] 미술사학자 권미원도 개념미술의 "아이디어나 행위가 탈물질적이라고 해서 시장체계를 약화시키거나 그로부터 빠져나갈 수 없다"고 말한다. 혹 미술가가 개념적 행위를 통해 다른 사람에게 일시적이나마 '작가' 역할을 맡겼다고 하더라도, 여전히 미술가는 '관대하게' 자신의 권위를 양도하는 우월한 지위를 차지하고 있기 때문이다.[41]

　　몰스워스는 르윗을 대표적으로 '법률과 계약관계'에 의해 움직이는 '매니저'로서의 미술가라고 분류했다. 그러나 앞서 스타인캠프의 경우에서 살펴보았듯이 르윗의 작품은 기존의 저작권법 범주에 온전하게 포괄되지 않고, 그와 제도사들의 관계는 제품의 개발과 생산이 완전히 분리된 후기 산업사회의 매니저와 노동자의 관계와는 전혀 다른 것이었다. 오히려 〈샘〉의 복제품을 전문가에게 의뢰해 제작했던 뒤샹의 역할이 매니저에 가까웠다고 할 수 있다. 반면 르윗은 늘 그의 제도사들에게 현장 상황에 맞게 그들의 직관에 따라 '설명서'에서 이탈할 수 있는 자유를 주었고, 많은 제도사는 이러한 과정을 '민주적'이라고 묘사했다. 나아가 〈월 드로잉〉이 '설명서' 상태에서는 매우 논리적이고 개념적일지 모르나, 공간 속에 실현된 작품의 경험 자체는 매우 직관적이고 지각적이어서 완전한 '탈물질화'라고 주장하

기도 어렵다. 르윗의 한 제도사는 〈월 드로잉〉의 미술가가 누구냐는 질문을 받자 "우리 모두이기도 하고, 우리 가운데 아무도 아닐 수도 있다"고 답했다.[42] 확실히 "모두일 수도 있고 아무도 아닐 수도 있는" 작가는 저작권법에서 보호하는 작가가 아니며, '오리지낼리티'의 소유자도 아니다.

전통적으로 진정한 '저자성'이란 "변형이나 모방이나 각색이나 단순한 재제작의 결과가 아니라, 매우 새롭고 독특한(한마디로 '오리지널'한) 작품이다. 따라서 그 창조자의 자산이라고 할 수 있으므로 법의 보호를 받을 가치가 있는 것"이라고 정의된다.[43] 그러나 미셸 푸코Michel Foucault의 〈저자란 무엇인가?〉 이후 많은 학자는 이미 '저작권'과 '오리지낼리티,' 그리고 '작가'라는 개념이 모두 18세기 중반에 탄생한 근대적 산물이라는 데 주목하고 있다. 푸코는 "아이디어의 역사에서 개인화라는 특권적인 순간은 '저자'라는 개념이 생겨나면서부터 만들어졌다"고 주장했고, 저작권도 결코 자연적이거나 필연적이 아니며, 다만 '의미의 확산'을 제한하는 수많은 통제의 수단들 가운데 하나일 뿐이라고 설명했다. 그 이전까지 '텍스트'는 훨씬 더 자유롭게 유통되었는데, 이는 통제가 소홀했기 때문이 아니라 '집단적이거나 협업적인' 글쓰기가 훨씬 더 지배적인 원칙이었기 때문이다.[44]

실질적으로 세계 최초의 저작권법으로 알려진 것은 1710년 영국에서 발효된 '앤 여왕법Statute of Anne'이다. 이는 비록 출판물에 대해 저자가 아닌 출판사의 독점적인 재산권을 보호하도록 설정되었지만, 이를 통해 저자들은 텍스트가 개인적으로 소유 가능하며, 경제적 이

익을 불러오는 자산이 된다는 사실을 인식하게 되었다고 평가된다.[45] 이에 대해 연구자들이 공통적으로 지적하는 핵심 동기가 바로 인쇄술이다. 그 이전까지 무형의 형태로 유통되던 텍스트는 활판을 통해 고정되고 '물화物化'되는 순간 판매 가능한 상품이자, 독점적 소유가 가능한 자산으로 인식되었으며, 동시에 통제와 억압도 훨씬 더 편리하게 되었다. 심지어 영문학자 마크 로즈Mark Rose는 "오리지낼리티, 유기적인 작품, 예술가의 독특한 개성 표현으로서의 작품과 같은 낭만주의적 개념"은 저작권법 논쟁 중에 발생한 법적이고 경제적인 문제를 해결하기 위해 필수적으로 완성되었다고 주장하기도 했다.[46] 물론 미국의 헌법이 선언한 저작권법의 목적은 "과학과 실용적인 예술의 진보를 권장"하는 것이다. 다시 말해 정부가 직접 창의적인 저작물을 위해 재정적 후원을 하는 것보다는 지적재산권을 보호함으로써 시장이라는 사적 영역에서 이득을 얻을 수 있도록 저자들을 보호하면 궁극적으로 공적인 이익으로 되돌아온다는 신념이 있는 것이다.[47] 그러나 법학자 피터 재시Peter Jaszi와 문학이론가 마사 우드먼시Martha Woodmansee에 의하면 최근 지속적으로 확장되는 저작권 설정 기간을 예로 들어, 저작권이란 근본적으로 소유, 자산 가치, 개인을 본질적으로 지키는 자본주의적 장치라는 점을 강조하고 있다.[48]

따라서 21세기에 뒤돌아본 르윗의 〈월 드로잉〉, 즉 '물화'의 상태보다는 비가시적인 '개념'을 중시하며, 작품을 지배하는 강력한 하나의 '저자'가 아닌 다수의 협업을 바탕으로 완성되고, 고정된 결과물이 아니라 즉흥적이고 직관적인 순간의 선택에 따라 변화할 수 있

는 상황은 앞서 부클로가 주장했던 것처럼 후기 산업사회의 '행정'과
는 거리가 멀다고 볼 수밖에 없다. 오히려 이는 '협업적 창의성collective
creativity'을 바탕으로 만들어졌다고 할 수 있다. 〈월 드로잉〉의 '협업'
방식은 과거 르네상스 이전의 중세의 길드체계와 비슷하기도 하고,
오랜 기간 동안 구전 또는 필사과정을 거치면서 수정되고 더해졌던
중세의 글쓰기 방식과 연결된다고도 할 수 있다. 그러나 '협업적 창의
성'은 사실 수세기 전의 사례가 아니라 이미 매우 현대적인 생산방식
이 되었다. 사회과학, 자연과학 등의 이공계열에서의 글쓰기에서는
이미 '협업'이 지배적이며, 현대미술의 키워드로 협업과 참여가 떠오
른 것도 지난 세기 말이다. '지식'도 서재에 갇혀 있는 천재적인 개인
이 아니라, 인터넷을 통해 연결된 익명의 개인들의 인풋input에 의해
엄청난 양과 속도로 축적되고 확산되고 있다.

　　이와 같은 생산과 분배의 대안적 모델은 '제3차 산업혁명'을 주
장한 경제학자 제러미 리프킨Jeremy Rifkin이 대표적으로 말한 '분산 자
본주의'와 '협업 경제'의 핵심이다.[49] 리프킨은 지적재산권이 "재산 소
유는 인간의 본능이며, 시장은 스스로 조절하는 메커니즘으로 구매자
와 구입자 간의 지속적인 재산 획득과 교환을 보장해주어야 한다"는
원칙 아래, 궁극적으로 "재산권이 안전하면 그 밖의 다른 모든 권리
는 저절로 보장될 것"이라고 믿는 낡은 고전적 경제 패러다임의 산물
이라고 정의했다. 반면 21세기형 분산 모델에서 가정한 인간의 본능
은 독점이 아니라 '공동의 선'이며, 협업 경제의 출발점은 중요한 정보
를 '오픈 소스'로 공유하는 데 있다. 그의 전망이 매우 이상적으로 들

릴지 몰라도 리눅스, 위키피디아, 유튜브 등이 대표하는 인터넷세계는 이미 협업 경제로 바뀌었고, 여기서 추구하는 보상이란 독점적 재산권이 아니라 비물질적 가치, 특히 '자아 완성과 인격적 변화'가 보다 중요한 의미를 갖는다. 그 안에는 '개인이 충만한 삶을 꾸려갈 수 있게 해줄 탄탄한 관계에 참여할 권리'가 담보되어 있다.

실제로 '관계'와 '참여'와 '협업'이 고착상태에 빠진 자본주의 경제를 활성화할 대안이라는 인식은 이미 1980년대의 경영 전략과 조직행동학 연구에서 나타나기 시작했다. 특히 창의성의 사회적 측면을 강조한 조직행동학의 대표 연구자로는 하버드 경영대학원 교수 테리사 아마빌Teresa Amabile을 들 수 있다. 아마빌은 구성원 간의 자유로운 상호작용과 실패에 관대한 문화 등을 포함한 특정 근무환경이 조직 전체의 창의성을 높이고 동기를 부여하여 조직의 혁신을 이끌고 생산성을 높이는 데 중요한 동기가 된다는 사실을 실증적 연구를 통해 밝힌 바 있다.[50] 이처럼 경영학에서 창의성을 사회적 현상으로 파악하고 창의성을 고양할 수 있는 조직과 시스템을 이론화함에 따라, 창의성의 '천재형 모델'은 '협업 모델'로 바뀌기 시작했다고 볼 수 있다. 역시 조직행동학 분야의 로버트 디필리피Robert DeFillippi는 생산 중심 경제에서 지식 기반 경제로의 이행에 드러나는 새로운 경영 전략으로 '프로젝트-기반 비즈니스 활용, 네트워크를 통해 활성화되는 조직 구성, 직업적인 노동시장 내에서의 정체성 조율, 새로운 제품과 서비스를 만들어내고 찾아내는 제3자(평론가, 중재자, 소비자 등)의 활용' 등을 들고 있다.[51] 이러한 협업 전략은 앞의 문장에서 '경영'을 빼고 그 자리에

작가의 죽음과 소멸된 원작 : 마르셀 뒤샹과 솔 르윗

'미술'을 넣어도 전혀 어색하지 않을 정도로 산업과 예술의 전 영역에 걸쳐 공통적으로 나타나고 있다. 요컨대 '분산'과 '협업'을 추구하며 '위계'보다 '자율'을 존중하는 르윗의 〈월 드로잉〉 체계는 어쩌면 중세적 과거로의 회귀가 아니라, 오히려 21세기적 미래의 전망일지도 모른다.

5

'서프라이즈'를 위하여

바르트는 '저자의 죽음'을 이야기하면서 과거에 저자의 전기적 사실이 문학 작품의 이해와 해석을 지배하던 것에서 벗어나 끝없이 열려 있는 텍스트의 가능성을 제시했다. 이후 저자에 의해 고정된 의미의 '작품'은 독자가 읽기에 따라 수많은 가능성을 지닌 '텍스트'로 변환되었다. 시기적으로 볼 때 뒤샹은 산업사회와 기계적 복제의 발전에 따라 위기에 처한 미술의 시대에 '위대한 미술가'로 떠오르기 시작했고, 그 과정은 바르트가 '저자의 죽음'을 선언하던 즈음에 완결되었다. 그러나 이미 잃어버린 〈샘〉의 원작을 복제하고 담론을 재생산하는 과정을 지휘했던 뒤샹은 역설적으로 저자가 결코 저항 없이 사라지지는 않는다는 것을 보여주었다.

반면 르윗은 '저자의 죽음'이라는 신념에 충실했다. 그는 얼굴

을 대중에게 알리기를 원하지 않았다. 그의 초상화를 그리고자 했던 화가 척 클로즈Chuck Close의 요청도 거절했다.⁵² 그뿐 아니라 인터뷰 섭외도 대부분 거절했고, 공적인 자리에서는 연설도 하지 않았으며, 어떤 종류든 수상을 거부했다.⁵³ 창작과정에서는 지배하고 통제하는 '작가'가 아니라 동등한 미술가들 사이의 '리더'로 존재했다. 그는 제도사들에게 스스로 결정할 수 있는 '자유'를 주었고, 그들의 노동과 직관적 선택을 존중했으며, 이를 매우 친밀한 방식으로 표현했고, 실패에 대해서는 믿을 수 없을 정도로 관대했다.

2004년 르윗의 제도사로 작업하던 토머스 램버그Tomas Ramberg는 워싱턴 D.C.의 허시혼 미술관에서 르윗이 원한 대로 '무작위적인 느낌을 제대로 내기 위해' 초록색과 보라색 직사각형의 위치를 임의로 바꾸었다. 그는 자신의 결정에 대해 "르윗은 서프라이즈를 좋아한다"고 덧붙였다.⁵⁴ 아마도 개인이 독점하는 근대적인 '오리지낼리티'의 한계를 인식한 지점에서 출발한 '협업적 노동'의 가장 큰 미덕을 한 단어로 요약하면 "서프라이즈!"가 될 것이다.

작가의 죽음과 소멸된 원작 : 마르셀 뒤샹과 솔 르윗

스펙터클 앞에 잃은 감각 :

로버트 어윈과 라 몬티 영

우리는 과거에 상상조차 하지 못했던 환상적인 체험에 몰입하고 있으며,

이제 테마파크, 영화관, 디지털게임으로부터 미술관을 구분하는 일이

점점 더 어려워지고 있다.

1

스펙터클 - 이미지가 된 자본

1967년 기 드보르Guy Debord는 이미지가 지배하는 자본주의 사회를 '스펙터클의 사회'라고 규정하고, 그 위력에 대해 다음과 같이 설명했다.

> 스펙터클은 반박과 접근이 불가능한 거대한 실증성으로 나타난다. 그것은 오로지 "보이는 것은 좋은 것이며 좋은 것은 보이는 것이다"라고 말할 뿐이다. 스펙터클이 원칙적으로 요구하는 태도는 무기력한 수용이다.[1]

비슷한 시기에 수전 손태그Susan Sontag 역시 대량생산과 대량소비를 미덕으로 삼는 산업화시대에 만연한 이미지에 대해 경고했다.

> 우리 문화는 무절제와 과잉생산에 기초한 문화다. 그 결과 우리는 감각적 경험의 예리함을 서서히 잃어가고 있는 것이다. 우리 생활의 모든 조건─물질적 풍요, 걷잡을 수 없는 혼잡함─이 우리의

스펙터클 앞에 잃은 감각 : 로버트 어윈과 라 몬티 영

그린 갤러리의 설치 장면,
1964. 12～1965. 1
로버트 모리스
회색 페인트를 칠한 베니어 합판
구조물 7점

감각기관을 무디게 만드는 데 한몫 거든다. …… 지금 중요한 것은
감성을 회복하는 것이다. 우리는 더 잘 보고, 더 잘 듣고, 더 잘 느
끼는 법을 배워야 한다.[2]

데이비드 조슬릿은 1960년대 중반에 미술계에 등장한 미니멀
리즘이야말로 '더 많이 보라'는 손태그의 시대적 요청에 대한 대답이
라고 보았다.[3] 미니멀리즘은 공장에서 알루미늄과 플렉시글래스 같은
산업 재료로 만들어진 단순한 기하학적 형태의 3차원 사물이라고 할
수 있는데, 여기에는 '조각'이라고 부를 만한 어떤 조형적 특성이나 심
미적 내용이 없다. 미니멀리즘이란 글자 그대로 보는 것 이외에는 다
른 어떤 해석이 불가능할 정도로 축약된 새로운 미술 형태였다. 미니
멀리즘에서 출발했던 로버트 어윈과 라 몬티 영은 이처럼 극도로 절

제된 형식으로 수렴되는 각자의 작업을 통해, 감각을 잃어버린 시대에 "더 잘 보고, 더 잘 듣고, 더 잘 느끼는 법"을 추구했다.

2

<div style="text-align:right">미니멀리즘과 몰입의 공포</div>

1950년대 초의 어느 어두운 밤, 조각가 토니 스미스Tony Smith는 차를 타고 아직 완공되지 않은 뉴저지의 고속도로를 달렸다. 그는 가드레일이나 가로등, 차선도 없이 머나먼 풍경 속으로 끝없이 펼쳐진 포장도로를 달리며 '예술의 종말'을 예언했다. 스미스는 틀림없이 인위적인 광경이면서도 기존 미술이 허용하는 그 어떤 매체로도 담아낼 수 없는 광활하고 압도적인 시공간의 경험을 하고 나자 "모든 그림이 지나치게 회화적"으로 보인다고 했다. 그러면서 "미술에서 지금껏 결코 표현된 적 없던 이 현실은 오직 체험해야만 알 수 있는 것"이라고 덧붙였다.[4] 이후 스미스의 '뉴저지 고속도로The New Jersey Turnpike'는 부정적 의미로든 긍정적 의미로든 미니멀리즘의 본질을 설명하는 평론가들 대부분이 인용하고 있다.

　　가장 대표적인 예가 미술사학자 마이클 프리드Michael Fried다. 그는 1967년 〈미술과 사물성〉에서 미니멀리즘 작가들을 '즉물주의자literalist'라고 일컫고, 즉물주의적 감성의 핵심에 '연극성theatricality'이

　　　　　　　　　　　스펙터클 앞에 잃은 감각 : 로버트 어윈과 라 몬터 영

있다면서 이 새로운 미술에 대한 맹렬한 공격의 포문을 열었다. 특히 스미스에 대해 반감을 나타내며 그가 그날 밤에 경험한 것이 바로 '연극성'의 전형이라고 했다. 자동차 창밖에서 마치 원근법의 소실점이 물러나듯이 무한히 전개되는 거대한 어떠한 존재를 홀로 우연히 만나는 듯한 이 '체험'에는 '사물object'이 없고 '사물성objecthood'만이 있을 뿐이라는 것이다. 프리드에게는 이처럼 무한히 지속되는 '시간성'을 전제로 주체와 우연히 만나는 '상황'에서만 의미를 갖고, 사물이 존재하지 않는데도 '존재감presentness'을 드러내는 사물성이 '연극성'의 핵심이며, '연극성'이 모더니즘 미술의 순수성을 해치는 타락한 미술의 증후이자 타도할 대상이었다.[5]

　　반면 미니멀리즘을 옹호했던 대표적인 미술사학자 로절린드 크라우스는 미니멀리즘 조각이 관람객에게 주는 경험의 성질은 스미스의 '고속도로 체험'과 마찬가지로 시간과 공간 속에서 창출되는 강렬한 것이라고 했다. 따라서 작품의 의미는 그 안에 내재되어 있는 것이 아니라 작품을 마주 대하는 순간 "작품 외부의 공간, 조명, 관람객의 시각적 기능"으로 만들어진다고 했다. 크라우스는 메를로퐁티의 현상학, 특히 '조건적 주체'의 개념을 바탕으로 미니멀리즘이 시각적 환영이라는 '탈육체화disembodied'한 주체로부터 '체험적 육체의 관점'에 우위를 되찾아주었고, 따라서 '체험의 즉각성'을 되살렸다고 했다. 이처럼 순간적인 지각과 육체적 체험에 의존하여 형성되는 조건적 주체는 점점 더 도구화되는 존재로서 후기 산업화 시대를 살아가는 소외된 주체에 저항하는 아방가르드 정신을 체현하고 있다는 것이다.[6]

그러나 크라우스는 이러한 주체의 '재무장'이 미술관의 산업화와 (불행히도) 동시에 일어났다고 본다. 전통적으로 '환영', 즉 2차원 평면인 회화에 3차원 대상을 재현하는 '눈속임'은 미술의 가장 근본적인 원칙으로 여겨졌다. 그러나 '환영'이 순전히 시각적으로 경험되는 회화적 가상성이었다면, 첨단 테크놀로지를 등에 업고 엄청난 스케일의 공간 속에서 다감각적인 현상을 생산하는 현대미술의 원칙은 '몰입immersion'이 되었다. 현대의 미술관은 첨단장비와 시설, 미디어 테크놀로지를 갖추고 거대한 이미지의 공간 속에 몰입할 수 있는 환경을 제공하는데, 이는 미니멀리즘이 추구했던 직접적인 육체의 경험을 넘어 '강렬한 희열'에 젖어 비판력과 현실감을 상실한 분열된de-realized 주체를 낳는다.[7] 크라우스가 매우 비판했던 '몰입'은 '관찰력'을 상실하고 과장된 감정에 도취된 무비판적 주체―기 드보르가 경고했던 바와 같이 스펙터클 앞에서 무기력한 개인―를 낳는다.

기계매체가 만들어낸 가상현실이 감각을 지나치게 자극하고 그로부터 압도적인 존재감을 경험하게 하는 것. 크라우스는 이를 타락한 자본에 잠식된 감각적 과잉의 증후로 보았고, 이와 비슷한 의미에서 핼 포스터는 이것이 현재적인 삶의 조건을 신비화하는 '가짜 현상학faux-phenomenology'이라고 비판했다.[8] 현대사회의 미술관이 직접적인 육체의 경험이 아니라 극단적인 감각을, 미적 감동이 아니라 테크놀로지의 강렬함 자체를 추구하고 있기 때문이다. 따라서 '경험'이 아니라 '경험의 시뮬라크르Simulacre'만을 제공하는 후기 산업사회의 미술관은 레저와 자본이 결합한 궁극적 형태인 디즈니랜드라는 가상

스펙터클 앞에 잃은 감각 : 로버트 어윈과 라 몬티 영

〈날씨 프로젝트〉, 2003

올라푸르 엘리아손

조명에 속이 비치는 포일, 연무기, 알루미늄, 거울지,
터빈실 크기 26.7×22.3×155.4m, 런던 테이트 모던 전시

의 스펙터클과 다를 바 없는 공간이 되었다. 특히 포스터는 1990년대 이후 올라푸르 엘리아손Olafur Eliasson 같은 작가가 각광받는 것이 '몰입'과 '매혹' 현상이 미술의 주류로 떠오르는 변화의 조짐이며, 이것이 '미니멀리즘의 재앙'이라고 진단했다.[9] 실제로 현대의 미술관은 회화성, 심지어 시각성조차도 초월한 영역으로 확장되어 테크놀로지에 따라 경험을 최고조로 고양하는 공간이 되었다. 미술관에서 우리는 과거에 상상조차 하지 못했던 환상적인 체험에 몰입하고 있으며, 이제 테마파크, 영화관, 디지털게임으로부터 미술관을 구분하는 일이 점점 더 어려워지고 있다.

3 ────────────

로버트 어윈 – 가시성의 한계를 실험하다

로버트 어윈Robert Irwin(1928~)은 로스앤젤레스 출신의 화가로 뉴욕에서는 거의 이름이 알려져 있지 않았다. 그러한 그가 1964년 클레먼트 그린버그가 로스앤젤레스 카운티 미술관LACMA(라크마라고 부른다)에서 기획한 전시 〈후기 회화적 추상〉에 출품 작가로 초대되었다. 당시 그린버그는 추상표현주의의 열기 이후 그 후속 세대의 대표 작가로 모리스 루이스Moris Louis와 헬렌 프랭컨탤러Helen Frankenthaler 등의 색면 추상화를 적극 후원하고 있었다. 그는 모더니즘 미술이 형상

스펙터클 앞에 잃은 감각 : 로버트 어윈과 라 몬티 영

과 바탕 사이의 구분을 없애고 회화라는 매체의 특정적인 본질, 즉 평면성을 향해 진화하기 시작한 큐비즘에서 싹터, 잭슨 폴록 등의 전면적인 회화에서 완성되었다고 보았다. 따라서 색채가 캔버스에 완전히 스며들어 형상과 바탕이 일체화된, 그야말로 평면성의 핵심으로 다시 돌아간 1960년대의 후기 회화적 추상은 그가 세운 모더니즘 미술의 형식주의적 계보를 확고히 해주었던 것이다. 그린버그의 지휘 아래 그 사단의 대표적 화가들이 대거 포진한 1964년의 전시는, 대규모 신축 건물로 이전을 앞둔 라크마가 뉴욕에 버금가는 모더니즘의 교두보로 로스앤젤레스의 문화적 위상을 높이기 위해 전략적으로 추진했던 프로젝트였다.[10]

어윈이 소속되어 있던 페루스 갤러리는 젊은 소속 작가의 명성을 드높일 절호의 기회를 놓치려 하지 않았다. 그러나 어윈은 대범하게도 그린버그에게 편지를 보내, 자신은 그와 의견 차이가 있고 작업의 방향도 그의 의도와 매우 다르므로 전시에 참여하지 않겠다는 의사를 밝혔다.[11] 이후 어윈은 뉴욕 스쿨의 추상표현주의 이후 모더니즘 미술의 전개와 로스앤젤레스를 중심으로 형성된 서부 미술 사이의 지역적 차이를 주장하면서 이렇게 말했다. "그들은 개념에 의존하지만, 우리는 지각의 영역에서 작업한다." 또한 방대한 미술사적 배경을 갖지 못한 서부 미술가들은 "다만 눈에 의존해야 할 뿐"이라고도 했다.[12] 실제로 그는 전면적인 추상회화에서 시작했으나, 그린버그식 모더니즘 계보에서 빠져나와 다양한 매체와 기법을 실험하면서 지각의 경험을 통해 평면성과 직사각형의 틀이라는 회화의 물리적 한계를 넘어서

고자 했다. 수전 손태그가 "더 잘 보라"고 요청했다면, 어윈은 미술가로서의 목표가 "당신이 오늘 보았던 것보다 내일 조금 더 많이 보게 만드는 것"이라고 했다. 실제로 그는 그 목표를 달성하기 위해 끊임없이 노력했다.[13]

어윈은 그린버그의 전시를 거부한 1964년부터 3년여 동안 '점 회화Dot Paintings'에 몰두하기 시작했다. 그는 너비 약 2미터의 정사각형 캔버스 표면을 흰색으로 균일하게 칠하고, 그 중앙에서부터 약 90센티미터 지름의 원 안에 진한 빨간색으로 1밀리미터가 채 안 되는 두께의 미세한 점들을 찍었다. 점들의 간격은 5밀리미터 정도에서 시작하여 주변으로 갈수록 벌어져서 망이 점점 성겨진다. 모든 빨간 점 두 개의 사이에는 보색인 초록색 점을 찍었다. 초록색 점도 주변으로 갈수록 흩어지는데, 그 면적이 빨간색의 망보다 작아서 전체적으로는 빨간 점의 망이 조금 더 퍼져나간 형태다. 그는 이렇게 하루에 15시간씩, 일주일 내내 작업한 결과 한 캔버스에 10만여 개의 점을 찍었고, 3년 동안 고작 10점의 작품을 완성했다.[14]

하지만 이처럼 엄청난 육체노동으로 만들어낸 점회화는 처음부터 점들이 보이지 않게 만들어졌다는 역설이 있다. 빨간색과 초록색의 강렬한 보색 대비는 오히려 보는 이의 시선 속에서 상쇄되어 일정 거리 밖에서는 무채색으로 보이는 효과를 낳는다. 따라서 그 회화는 첫눈에는 아무것도 없는 균일한 무색 표면으로 보이다가 시간이 흐를수록 차츰 화면 중앙으로부터 불분명한 부정형의 덩어리가 떠오르는 것을 의식하게 된다. 이 덩어리는 흐릿하게 중앙에 밀집되어 있

〈무제〉, 1963~1965
로버트 어윈
캔버스를 씌운 나무 프레임에
유채, 210×214×15.8cm,
워커아트센터 소장

다가 화면 가장자리로 가면서 스러지고, 보는 이의 시선은 공허한 벽
으로 밀려난다. 이처럼 어윈은 시각적인 현상이 회화 안에서 일어나
지만 그 현상이 사각형이라는 그림의 틀에 갇혀 있지 않고 그 밖으로
확산되는 효과를 만들어냈다.

　　어윈은 캔버스의 형태도 세밀하게 조정했다. 캔버스는 중앙이
5센티미터가량 볼록하게 튀어나오고, 틀의 가장자리로 갈수록 후면
의 벽과 구분하기 어려울 정도로 낮아진다. 그는 여러 번의 시험을 통
해 1미터 정도의 거리 밖에서는 표면의 굴곡을 깨달을 수 없게 볼록면
의 높이를 결정했다. 이처럼 볼록하지만 볼록하게 보이지 않는 그의
캔버스는 정사각형이면서 정사각형이 아니다. 어윈은 처음에는 직사
각형보다 정사각형이 더 중성적인 형태에 가깝다는 전제 아래 정사각

형 캔버스를 선택했지만, 사실상 완전한 정사각형도 각도에 따라 가로 또는 세로로 길게 보일 수 있다는 사실을 발견했다. 그는 몇 개월에 걸친 실험과 시도를 통해 실질적으로는 직사각형이지만 정사각형으로 보일 수 있는 크기의 비례를 구상하고, 너무 크지도, 작지도 않아서 아무런 특색이 없는 크기—한 변의 길이가 2미터(5센티미터 오차) 정도된다—를 찾아냈다.[15]

어윈의 점회화가 갖고 있는 모든 시각적 자극은 지각의 경계—감지 가능한 정도와 불가능한 정도 사이의 문턱—에 아슬아슬하게 놓여 있다. 이처럼 그의 회화는 물리적 존재에 의해 발생하는 경험, 즉 시간의 흐름에 따라 서서히 드러나는 형상 에너지를 감지하고 에너지의 흐름에 따라 시선이 이동하는 지속적인 경험을 제외하고는, 어떠한 상징이나 의미도 전달하지는 않는 중성적인 존재감을 갖고 있다. 그는 어떠한 형태로든 특정 이미지나 내용을 전달하는 전통적 회화를 2차원적인 '재현'이라고 보고, 자신이 추구하는 물리적 에너지의 회화는 '존재'라고 설명했다. 그런데 그의 '존재'란 사물의 본질에 내재되어 있는 것이 아니라, 특정 사물을 경험하는 순간에 일어나는 지각적 효과(현상학적 존재)를 말하는 것이었다.[16]

점회화 이후 어윈은 1967년에 라크마에서 시작한 〈아트 앤드 테크놀로지〉 프로그램에 참여했다. 이는 캘리포니아 지역의 과학기술 연구소와 첨단산업체의 후원으로 20명 정도의 미술가들을 뽑아 해당 연구소에 최대 12주 동안 머물게 하면서 연구설비와 실험장비를 자유롭게 활용하여 새로운 작품을 만들게 하는 레지던시 프로그램이었

다.[17] 여기서 어윈은 특정장비나 생산설비보다는 인간의 감각 생리에 대한 연구에 관심을 갖고 있었고, 개릿사Garrett Corporation의 실험심리학 박사 에드 워츠Ed Wortz를 파트너로 선택했다. 워츠 박사는 개릿사에서 유인 달 탐사선의 우주인에 대해 연구하고 있었는데, 특히 지구 외부에서 공간감 및 원근감을 어떻게 유지하는지, 달 표면에서 임무를 수행할 때 어떤 심리적·육체적 내성이 필요한지 등을 중점적으로 연구하던 연구자였다.[18]

어윈은 개릿을 협력사로 정하고, 마침 퍼모나대학에서 지각심리학을 전공하고 미술가로서의 경력을 막 시작한 젊은 작가 제임스 터럴James Turrell과 함께 팀을 이루어 〈아트 앤드 테크놀로지〉의 협업 프로그램에 공식적으로 참가하기 시작했다.[19] 프로그램의 큐레이터였던 제인 리빙스턴Jane Livingston은 과학과 기술이 극도로 진보한 현대 사회에서 인간의식의 패턴도 빠르게 변화하고 있다고 보고, 따라서 미술가들도 "마약이나 동양의 명상"을 넘어서서 "지각을 확장하는 방법과 결과"를 실험해야 한다고 말했다. 리빙스턴은 이를 위해 미술가에게는 전문적인 정보가 필요하고, 반대편의 과학자에게는 심미적 영감이 필요한데, 어윈-터럴-워츠의 팀 프로젝트가 미술과 과학의 결합에서 이상적인 모델을 대표한다고 보았다.[20]

어윈-터럴-워츠의 실험 가운데 하나는 무반향실에서의 감각 경험이었다. 무반향실이란 외부로부터 소음이 차단되고 내부에서의 반향도 전혀 없도록 설계되어 완전한 무음상태에 다다른 환경이다. 그들은 로스앤젤레스 캘리포니아주립대학UCLA의 무반향실을 이용했

278

UCLA의 무반향실에서 실험 중인
로버트 어윈과 제임스 터럴, 1967

대화 중인 제임스 터럴,
로버트 어윈, 에드 워츠, 1967

는데, 이 설비는 특히 공중에 떠 있어서 어윈의 표현에 따르면 "지구
의 자전조차도 아무런 영향을 주지 않는" 상태였다. 그는 이처럼 시각
적·청각적 자극이 전혀 없는 밀폐된 공간에서 6시간 이상을 보내면서
심장 박동, 동공의 재연, 또는 두뇌의 전자파와 같이 자신의 몸에서
발생하지만 일상에서는 결코 느낄 수 없었던 지각적 자극에 예민하게
반응할 수밖에 없었다. 하지만 더 극적인 경험은 무반향실에서 밖으
로 나왔을 때 일어났다.

> 그 안에서 6시간 동안 앉아 있은 후에 일어나 집으로 걸어 돌아오
> 는 길은 내가 왔던 거리와 똑같은 거리였고, 나무들도 여전히 그 나
> 무, 집들도 똑같은 집들이었다. 하지만 세상은 전혀 똑같아 보이지
> 않았다. 모든 것이 매우 눈에 띄게 달라져 있었다.[21]

스펙터클 앞에 잃은 감각 : 로버트 어윈과 라 몬터 영

다시 말해 손태그가 당대 미술가들의 임무로 규정했던 것처럼 무반향실에서 보낸 몇 시간은 마치 컴퓨터를 리셋한 것처럼 일상적인 자극의 홍수 속에서 무뎌진 감각을 예리하게 벼려서 그 전보다 '더 많이' 볼 수 있게 한 셈이다.

이후 인간의 지각작용에 대한 다양한 실험을 지속하던 어윈-터럴-워츠의 협동작업은 '가시적'인, 아니 그보다는 '가촉적'인 결과물 없이 공식적으로 끝을 맺었다. 그들은 이미 '사물로서의 미술 작품'이나 '환경으로서의 설치'를 제작하고자 하는 의도가 무의미하다는 데 동의했기 때문이다.

> 테크놀로지는 단지 수단일 뿐 목적이 아니다…… 사람들로 하여금 그들의 지각을 지각하게 하는 것, 그들로 하여금 스스로의 의식을 의식하게 하는 것이 우리의 연구 과제다…… 만일 우리가 미술이 경험의 영역이라고 정의한다면, 우리는 관람객이 어떠한 작품을 보고 난 이후에 그 작품과 함께 '떠난다'고 볼 수 있다. 왜냐하면 이미 '미술'을 경험했기 때문이다. 우리는 경험의 한계를 다루고 있다. 이것은 회화의 한계 같은 것을 다루는 문제가 아니라는 뜻이다. 우리는 경험의 영역에서 유래한 경험을 바로 '미술'이라고 부르기로 했다…… 이것이 아마도 모든 '미술'의 의미일 것이다. 미술이란 마음의 틀frame of mind이다.[22]

이후 어윈은 스튜디오는 물론이고 그 안의 기자재와 그동안 수

시카고 현대미술관 설치, 1975
로버트 어윈

집했던 작품을 모두 처분했다. 다음 작업은 주어진 공간에 물리적인 개입을 최소화함으로써 공간에 대한 새로운 경험을 이끄는 것, 즉 인식의 전환을 이끄는 것이었다. 그 가운데 작가가 매우 의미 있는 작업으로 손꼽았던 것이 1975년의 시카고 현대미술관의 설치작업이다.

그에게 주어진 갤러리는 별다른 특색 없이 중앙에 얇은 기둥이 서 있는 직사각형의 텅 빈 방이었고, 대부분의 건물 벽이 그렇듯이 바닥과 벽의 이음새를 따라 10센티미터 가량의 높이로 검은 칠을 한 걸레받이가 있었다. 어윈의 작업은 기존의 검은 띠와 비슷한 두께의 검은 테이프를 바닥에 가로질러 붙인 것이 전부였다. 그러나 관람객들은 그 테이프로 인해 기둥을 중심으로 한 정사각형의 '공간'을 보게 되었고, 텅 빈 방은 볼륨감을 가진 뚜렷한 형태로 새롭게 정의되었다.

스펙터클 앞에 잃은 감각 : 로버트 어윈과 라 몬티 영

어윈은 이렇게 회고했다. "거기서 5년 이상 일하던 열 사람 가운데 네 사람이 나에게 방의 기둥을 새로 세운 거냐고 물었다. 그 기둥은 늘 그 방에 있었다. 그들은 이 방을 처음 본 것이나 다름없다." 실제로 사람들은 그의 작업을 통해 "어제 보았던 것보다 오늘 조금 더 많이" 보게 된 셈이다.[23]

어윈의 작품 가운데 가장 잘 알려진 것은 원형 디스크다. 그는 〈아트 앤드 테크놀로지〉의 실험 이후 처음에는 알루미늄으로(1966~1967), 이후에는 플라스틱으로(1967~1969) 지름 137센티미터 정도의 볼록한 디스크를 제작하여 벽에 걸었다. 디스크 표면에는 얇고 투명한 실버-화이트의 래커를 100겹가량 분사하여, 빛을 투명하게 반사하는 매끈한 광택이 아닌 부드럽게 분산된 오톨도톨한 재질감이 고르게 느껴지도록 처리했다. 1968년 그는 패서디나 미술관에서 처음 전시를 하면서 디스크를 벽 중앙에 걸고 사방에서 조명을 비추어 디스크의 둥근 그림자가 네잎 클로버 모양으로 겹쳐서 벽면에 어리도록 설치했다. 그가 원하는 효과를 위해서는 동일한 네 면의 그림자가 디스크 뒤에 생겨나되, 광원은 관람객의 눈에 띄지 않아야 했고, 관람객으로부터 가장 가까운 디스크 중앙의 볼록면과 가장 먼 벽면의 색은 똑같아야 했다. 또 벽의 질감이나 미세한 균열같이 디스크와 그림자 이외에 관람객의 주의를 끌 수 있는 모든 흔적을 완벽하게 지워야 했다.[24]

그 결과 설치된 디스크의 시각적 효과는 점회화와 비슷한 원리를 지녔다. 디스크는 불투명한 동시에 투명하게 보였고, 벽과 뚜렷하게 구별되는 존재감을 가졌다. 하지만 그 존재감은 벽에 투영된 그림

—

⟨무제⟩, 1966~1967

로버트 어윈

알루미늄 디스크에 아크릴 래커, 지름 121.9cm, 패서디나 미술관 전시

자와 쉽게 구별되지 않았다. 디스크 표면은 볼록한 듯 오목하게 보였고, 오목한 듯하다가도 벽과 똑같은 평면으로 보였다. 어윈이 점회화에서 회화 틀 안에 존재하는 '형상과 바탕의 구분'을 없애고자 했다면, 디스크에서 그 구분은 회화의 틀 안에 존재하는 것이 아니라 회화와 회화가 존재하는 공간 사이의 구분으로 확장된 셈이다. 사물인 디스크와 디스크가 걸려 있는 공간 사이의 거리감은 물론이고, 고체인 디스크와 조명의 효과일 뿐인 그림자의 밀도 차이도 관람자의 눈 속에서 끊임없는 혼란을 일으켰다. 디스크는 거리와 위치, 사물의 물성을 전달하는 시각적 정보들의 정상적인 위계질서를 완전히 어지럽히는 결과를 낳았다.

결국 점 회화에서 디스크로 이어진 일련의 새로운 시도에서 드러난 어윈의 궁극적인 주제는 단순히 사물로서의 미술과 그것이 놓이는 공간 사이의 간극이 아니라, 투명성과 불투명성, 곡면과 평면, 사물과 공간, 물질과 비물질, 가촉적인 대상과 불가촉적인 빛 사이의 차이를 감지하는 지각 능력 자체로 옮겨진 것이다.

4

라 몬티 영 – 소리 속에서 살다

1960년 라 몬티 영La Monte Young(1935~)은 동료 작가였던 로버트 모

리스에게 〈밥 모리스에게 준 1960년 작곡 10번Composition 1960 #10 to Bob Morris〉을 헌정했다. 그의 작곡이란 "선 하나를 긋고 그것을 따라가라"는 단순한 텍스트에 불과했다. UCLA 음악대학에 이어 UC 버클리 대학원에서 작곡을 전공한 영은 1959년 독일의 다름슈타트에서 열린 카를하인츠 슈토크하우젠Karlheinz Stockhausen의 여름 음악 강의를 들으면서 처음으로 존 케이지John Cage의 실험적인 음악세계를 접한다.[25] 이듬해 그는 뉴욕에서 백남준, 조지 브레히트, 앨 핸슨, 딕 히긴스, 앨런 캡로, 앨리슨 놀스, 이치야나기 도시 등 이후 전위적인 예술가 그룹인 플럭서스의 핵심 멤버가 되는 작가들과 함께, '사회 연구를 위한 뉴스쿨New School for Social Research'에서 케이지의 뒤를 이어 전자음악을 가르치던 리처드 맥스필드Richard Maxfield의 수업에 참여하면서 뉴욕에 정착한다.[26]

그해 12월부터 이듬해 6월까지 영은 뉴욕의 챔버스가街에 위치한 오노 요코의 스튜디오에서 일련의 퍼포먼스 프로그램을 기획했다. 앞의 음악 수업을 통해 모인 작가들을 비롯하여 모리스와 잭슨 맥 로Jackson Mac Low 등이 다양한 매체의 '이벤트'를 펼쳤다.[27] 그들 모두의 정신적 지주나 다름없었던 케이지와 마르셀 뒤샹이 오노 요코의 스튜디오를 방문하면서, 이 '챔버스가 시리즈'는 실험 예술의 전설이 되었고 이는 곧 바로 플럭서스의 모태가 되었다. 당시 그래픽 디자이너이자 갤러리를 운영하던 조지 머추너스George Maciunas는 라 몬티 영과 오노 요코의 프로그램에 참여했던 작가들을 초청하여 자신의 AG 갤러리에서 비슷한 공연을 주최하면서 처음으로 '플럭서스'라는 이름을 구

스펙터클 앞에 잃은 감각 : 로버트 어윈과 라 몬티 영

상했다. 바로 영이 동료 작가들의 이벤트 악보와 실험음악, 에세이, 시 등을 한 권의 책으로 묶어《모음집An Anthology》을 펴낼 계획을 세우고 머추너스로부터 디자인에 대한 자문을 구하고 있을 때였다. 머추너스는《모음집》에서 아이디어를 얻어 정기적으로 간행되는 전위 예술 잡지를 기획하고 그 제목으로 '플럭서스'를 떠올렸던 것이다.[28]

　　이후 영과 그의 동료들을 포함하여 다양한 성향의 멤버들로 구성된 플럭서스의 작가들은 각각 다른 방식으로 〈밥 모리스에게 준 1960년 작곡 10번〉을 '연주'했다. 1962년 백남준은 토마토 주스와 잉크가 뒤섞여 들어 있는 통에 손과 머리, 넥타이를 담갔다가 바닥에 펼쳐놓은 긴 종이 위에 엎드려 머리로 획을 그었다.[29] 그는 〈머리를 위한 선禪〉이라고 불리는 이 유명한 퍼포먼스 이후 1963년에 다시 한 번 텔레비전 모니터의 전자 신호를 조작하여 직선을 그었다. 〈티비를 위한 선禪〉이다. 오노 요코도 비슷한 텍스트를 모은 책《그레이프프루트》에서 1964년 작인 세 편의 〈선 작곡Line Pieces〉을 선보였다. 선을 그었다 지우기를 반복하라는 텍스트 가운데 마지막은 "당신 자신으로 선을 하나 긋는다. 당신이 사라질 때까지"라는 다분히 시적인 변주였다.[30] 1962년 머추너스는 〈라 몬티 영에게 헌정하는 작품〉을 발표하면서 "라 몬티 영이 그은 선들을 포함해 차선, 원고지 선, 오선지 선, 운동장의 선, 게임 테이블의 선, 어린아이들이 인도에 그려놓은 선까지 만나는 모든 선을 지우고 긁어내고 닦아낼 것"을 요구했다.[31] 영 자신은 1961년에 하버드대학에서 열린 콘서트에서 모리스와 함께 〈밥 모리스에게 준 1960년 작곡 10번〉을 공연했다. 처음 모리스가 공연장 바

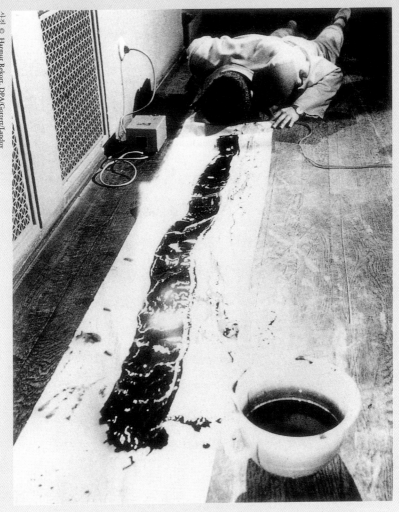

〈머리를 위한 선禪〉, 1962

백남준

퍼포먼스, 독일 비스바덴의 플럭서스 국제 신음악 페스티벌에서 공연

닥에 분필로 선을 하나 긋고 이후에는 영과 번갈아가며 신중하게 같은 선을 29번 긋는 공연이었다.[32]

이처럼 작가들이 마치 선승의 화두 같은 영의 단순한 텍스트로부터 20세기 초 다다가 추구했던 비논리적인 장난과 농담, 과격한 행위와 시적인 감수성, 비디오아트 등을 이끌어내며 내놓은 다양한 해석은 플럭서스의 본질을 그대로 보여준다. 플럭서스에서 언어로 이루어진 '이벤트'를 어떠한 매체로 어떻게 실현할 것인가, 과연 심미적인 오브제로 실현할 것인가, 아니면 다만 보는 이 각자의 상상에 맡길 것인가는 전혀 중요하지 않았다. 플럭서스의 작업에서 회화, 조각과 같은 전통적인 매체의 구분은 아무 의미 없었고, 미술이 반드시 유형적인 사물일 필요는 없었다. 순간의 감각적인 경험으로 끝난다 해도 충분히 의미 있는 일이었기 때문이다. 벤저민 부클로가 개념미술의 역사를 서술하면서 플럭서스의 중요성을 인정했던 것은 이처럼 그들이 탈물질의 미술을 추구하며, 나아가 전혀 새로운 대중을 창출했기 때문이다.[33] 니콜라 부리오도 《관계의 미학》에서 현대미술의 기원에 플럭서스가 있다고 강조했는데, 플럭서스에서는 미술가라고 할지라도 작품의 효과를 완전히 통제할 수 없고, 미술의 최종적인 의미는 작품과 참여자들 사이의 상호작용 속에서 새롭게 태어나기 때문이다.[34]

영은 샌프란시스코 지역의 안무가 앤 핼프린Ann Halprin의 댄스 워크숍에서 일하면서 모리스를 만나고 함께 작업하며 가까워졌다. 핼프린의 워크숍에서는 전통적인 무용의 표현적인 몸놀림과 훈련으로 얻어진 기교적 안무를 거부하고, 일상의 동작을 통해 근본적인 몸

288

의 움직임과 상태에 집중하고자 했다.[35] 때로는 공격적이고 폭력적인 퍼포먼스로 육체의 본질과 그 한계를 탐구했던 댄서들의 공연에 영은 격렬한 안무만큼이나 강렬하고 공격적인 음향을 제공했다. 한 예로 1960년의 〈두 개의 소리2 Sounds〉는 깡통으로 유리를 긁고 드럼 스틱으로 징을 두드리는 소리가 엄청나게 큰 볼륨으로 증폭되어 15분 동안 쉴새없이 이어지는 곡이다.[36] 이후로도 그는 과도하게 확성된 단순한 음향을 주기적으로 반복하면서 실제로 온몸을 울리고 귀를 때리는 작업을 계속했다.

앞서 어원의 원형 디스크가 무언가를 '보고 있다'는 우리 눈의 지각작용을 극도로 인식하게 했다면, 영의 음악은 소리에 온전히 둘러싸여 그 안에서 몸을 움직일 때마다 달라지는 음향의 차이까지도 강렬하게 느끼게 했다. 이후 한 평론가는 그의 공연에 대해 이렇게 묘사했다. "공연장 안으로 들어가자 마치 뜨거운 바람이 얼굴을 때리는 듯, 또는 소금가마니 속으로 걸어 들어가는 듯했고, 그 안에서 여전히 숨을 쉴 수 있는 것이 놀라울 정도였다."[37] 그의 소리는 지속적으로 벌어지는 특정 상황 안에서 육체적 존재로서의 주체와 우연히 만남으로써 견고하고 압도적인 사물성을 획득하게 되었던 것이다. 이러한 '상황'에서 내 몸의 외부에 존재하는 소리를 듣는다는 인식은 불가능했고, 몸이 소리 안에 파묻혔다는 표현이 더 어울렸다. 실제로 영은 큰 소리의 궁극적인 목적은 "소리 안으로 들어가는 것"이라며 다음과 같이 설명했고, 그 경험의 핵심은 이전과 달리 더욱 예민해진 청각이었다.

스펙터클 앞에 잃은 감각 : 로버트 어원과 라 몬티 영

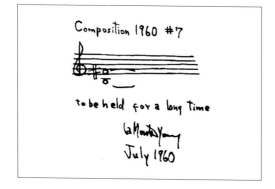

〈1960년 작곡 7번〉 악보
라 몬티 영

때로 우리는 (앤 핼프린의 워크숍에서) 1시간 이상 지속되는 소리를 만들었다. 큰 소리일 경우 내 귀는 종종 4, 5시간 후에도 정상적인 청력을 회복하지 못했고, 마침내 청력이 천천히 되돌아왔을 때는 마치 내가 소리를 처음으로 듣기 시작하는 듯한 새로운 경험이 되었다. 이러한 체험이 아마도 내가 종종 '소리 안으로 들어가고 싶다고' 말하는 의미를 설명하는 데 도움을 줄 것이다. 소리가 아주 길어지면…… 그 안으로 들어가는 게 더 쉬워진다.[38]

이처럼 영은 지속되는 시간 안에서 단일한 감각적인 경험의 차원을 초월하는 다층의 지각적인 반응을 일으키며 언어로 설명이 불가능한 물리적 현상의 체험을 강조한다. 한 예로 1958년에 작곡한 〈현을 위한 삼중주Trio for Strings〉는 단 네 개의 음을 오랫동안 연주하는 것이었다. 그는 UCLA에서 음악을 전공할 당시 캠퍼스 내의 대형 공연장인 로이스 홀에서 파이프 오르간으로 〈현을 위한 삼중주〉를 58분 동안 연

주했다. 이후 〈1960년 작곡 7번Compositions 1960 #7〉에서는 단순한 시 (B)와 파 샤프(F#)의 완전 5도로 이루어진 화음을 제시하고 "오랫동안 유지할 것"을 요구했다. 물론 그 "오랫동안"이 얼마나 오래인지는 상황에 따라 다를 수 있다.

지루하기 짝이 없는, 또는 청력을 손상시킬 정도의 큰 소리로 귀를 파고드는 폭력적인 그의 작곡에서 중요한 것은 소리의 물질성 그 자체가 아니라, 그 물질성이 일으키는 '현상'이다. 오래 지속되는 같은 소리, 또는 수차례 반복되는 같은 음에서도 듣는 이의 지각적 반응은 변화를 느낀다. 결국 그의 음악을 최종적으로 완성하는 것은 듣는 사람의 생리적 존재, 그가 점유한 공간 속에서 활성화되는 소리의 물질성(파동 볼륨 등)과 듣는 이와의 관계인 것이다. 이에 대해 한 저자는 영이 실제로 연주하는 악기는 사실 청취자의 귀, 그 가운데에서도 "기저부의 섬세한 내부구조와 대뇌 겉질로 이어지는 청각 뉴런"이라고 정의했다.[39] 이처럼 듣는 이의 생리적 존재와의 상호작용으로부터 의미를 산출하고자 하는 그의 음악적 열망은 1964년에 시작된 이래 수정과 변주를 거듭하며 현재도 작곡과 연주가 진행 중인 〈거북, 그의 꿈과 여행The Tortoise, His Dreams and Journeys〉과 〈잘 조율된 피아노The Well-Tuned Piano〉에 가장 잘 드러난다.

〈거북, 그의 꿈과 여행〉은 기본적으로는 보컬과 기타, 베이스, 인도의 전통악기인 탐부라, 그리고 영이 고안한 전자음을 내는 기계가 초당 180사이클의 사인파sine wave로 된 저음을 지속적으로 내는 곡이다. 이 곡은 비행기 소음에 해당하며, 사람이 고통을 느끼기 시작하

스펙터클 앞에 잃은 감각 : 로버트 어윈과 라 몬티 영

는 음역인 120데시벨의 볼륨으로 연주 공간을 가득 채운다. 〈잘 조율된 피아노〉는 최장 6시간에 달하는 시간 동안 끊이지 않고 즉흥 연주를 하면서 오로지 순정조just-intonation의 화음만을 유지하는 피아노곡이다. 상식적 의미로는 전혀 '조율되지 않은' 피아노 소리임에 분명하지만, 협화도가 가장 높은 순정조의 음계를 가진 그의 소리는 크게 귀에 거슬리지 않는다. 한 평론가는 영이 사용하는 사인파를 두고 이렇게 말했다. "음악의 원자, 즉 가장 기초적인 형태와 같은 존재다."[40] 그는 사인파에 대해 "한쪽으로 나가는 진동이 있으면 그 정반대 방향으로 같은 거리만큼 반향하는 파장으로, 빛으로 치면 레이저같이 가장 순수한 소리"[41]라며 그 성질을 다음과 같이 설명했다.

> 사인파는 소리의 파동 형태들 가운데 매우 독특한 성격을 갖고 있는데, 다른 모든 소리의 파동이 하나 이상의 진동 구성을 갖고 있는 반면, 사인파는 단지 하나의 진동으로만 이루어져 있다. 닫힌 공간 속에서 진동이 지속되면 방 안의 공기는 고압과 저압의 영역으로 나뉜다. 고압 영역에서는 소리가 더 크고, 저압 영역에서는 작아진다. 사인파는 단일한 파동 구성만 갖고 있기 때문에 공간 속에서 고압과 저압 영역의 패턴을 구별하기 쉽다. 게다가 서로 다른 파동으로 동시에 울리는 사인파는 소리가 충분히 크기만 하다면 각각의 파동의 크기가 방의 다른 지점에서 다양하게 들리는 청각적 환경을 만들어낸다. …… 이러한 현상에 의해 청취자의 공간 속에서의 위치와 움직임이 소리의 구성 요소가 되게 한다.[42]

〈드림하우스〉, 1979
라 몬티 영, 메리언 재질라
붉은 조명과 음향 시설, 2015년 맨해튼 처치 스트리트에 설치

사인파의 초당 180사이클은 60의 3배수다. 영은 미국인들 대부분이 의식하지 못하지만 일상 속에서 항상 듣고 있는 저음이 바로 표준전파 60헤르츠의 파동이므로 그의 음악도 이를 기본으로 구성했다고 했다. 이처럼 그는 늘 수학적으로 가장 순수하며 음향적으로 단순하고 이론적으로 완벽한 소리만을 만들어내기 위해 모든 음의 진동수와 음계, 그리고 그것을 불어넣을 공간을 치밀하게 계산했다.

그의 작곡 가운데 가장 기념비적인 스케일의 작품은 공연장이자 전체가 하나의 설치 작품이라고 할 수 있는 〈드림하우스Dream House〉였다. 건물 전체를 24시간 동안 멈추지 않고 흐르는 소리와 조

스펙터클 앞에 잃은 감각 : 로버트 어윈과 라 몬티 영

명으로 가득 채우고자 했던 그의 '드림'은 1979년 디아 미술재단Dia Art Foundation이 뉴욕 시 해리슨가의 6층짜리 건물을 무상으로 무기한 제공하면서 이루어지기 시작했다. 그의 〈드림하우스〉는 흰 벽과 나무 바닥, 카펫으로만 이루어진 '미니멀'한 공간이었고, 그의 아내이자 그의 작업에 조명을 담당하는 메리언 재질라Marian Zazeela의 진홍색 빛이 실내에 균일하게 퍼져 있었다. 평론가들은 대부분 비슷한 체험담을 남겼는데, 진홍색 빛 가운데를 걷다 보면 양쪽 귀로 파고드는 소리의 성질이 확연히 다르다는 것이다. 소리는 방의 각 코너에 놓인 스피커에서 나오는 것이 분명하지만, 그 방향성을 인식하기란 거의 불가능하다. 이토록 밀도 높게 공간을 채운 소리 속에서는 아주 작은 동작(예컨대 머리를 살짝 돌리는 것)만으로도 변화를 느낄 수 있으므로 관람객 또는 청취자는 걸음을 옮기면서 스스로의 리듬 또는 '멜로디'를 만들어낼 수 있다. 소리의 진동은 매우 안정적이고 균일하게 퍼져 있어서 특정 위치에 한쪽 귀를 기울이면 특정한 톤을 들을 수 있다. 다른 곳으로 이동했다가 다시 그 자리로 돌아오면 역시 같은 톤을 들을 수 있다. 즉 스스로의 몸을 자유롭게 움직이는 것만으로도 청취자의 귀는 "마치 현악기를 다루는 손가락처럼" 음악을 만들어낼 수 있다.[43]

영은 "사람들이 천국으로 휩쓸려가지 않는다면 내 음악은 실패"라고 했다.[44] 그러나 그가 이야기한 "천국"은 흔히 상상하듯 기독교도들의 천국이 아님은 확실하다. 그의 영감의 원천에는 놀라울 정도로 다양한 동서고금의 종교와 문화의 편린들이 있기 때문이다. 그는 총인구가 200명이 채 안 되는 미국 아이다호 주 한 마을의 허허벌

판에 있는 통나무 오두막에서 태어났다. 근처 전기회사의 변압기가 내는 전자 소음과 통나무 오두막 틈새로 비집고 들어오는 끝없는 바람 소리가 자신의 기억에 남은 첫 소리라고 했다. 도시였다면 시끄러운 일상 속에 묻혀버렸을 변압기 소음마저 또렷이 들리는, 시간조차 천천히 흐르는 것 같은 대자연에서의 경험이 흔히 그의 '영원한 음악'의 원천으로 꼽힌다.[45]

어떠한 이는 그가 성장한 몰몬교의 배경을 언급하기도 한다. 영 자신도 "몰몬교가 내게 준 가장 큰 영향은 영생, 죽음 이후의 삶에 대한 그들의 믿음"이라고 하고 〈드림하우스〉의 바탕에 몰몬교가 있음을 인정했다.[46] 이후 UCLA 캠퍼스에서 그는 처음으로 일본 전통음악인 가가쿠雅樂와 인도의 고전 음악인 라가Raga 가수 알리 악바르 칸의 음성을 처음 듣고 감명을 받았다. 1950년대 말 버클리대학원을 다니고, 이어 뉴욕의 플럭서스 멤버들과 교류하면서 저항적 반문화에 심취했고 그 일부였던 선불교를 일상적 사고방식으로 받아들이기도 했다.[47] 〈드림하우스〉를 실현했을 당시에는 "음악이 우주의 가장 완벽한 구조를 드러낸다"는 신비주의적인 이슬람분파인 수피즘Sufism의 믿음을 신봉했고, 역시 수피였던 라가의 거장 판디트 프란 나트Pandit Pran Nath를 스승으로 모시고 라가의 발성을 익혀 음악에 활용했다. 결국 그의 음악을 극도로 단순화시키면 서양의 고전음악 이외의 모든 정신적인 전통을 포괄하고 있다고도 말할 수 있을 것이다.

5

아직 끝나지 않은 노래

1963년 5월, 영은 딕 히긴스, 앨런 캡로Aallan Kaprow, 이본 레이너
Yvonne Rainer 등과 함께 뉴저지의 한 농장에서 진행된 '해프닝' 프로
그램에서 1962년에 작곡한 〈중국에 대한 네 개의 꿈The Four Dreams of
China〉을 연주했다. 이는 단 네 개의 음으로 구성된 곡인데, 마지막 곡
의 마지막은 길이가 정해지지 않은 '침묵'이었다.[48] 말하자면 1963년
에 연주되기 시작한 〈중국에 대한 네 개의 꿈〉은 여전히 끝나지 않은
채 지금도 진행 중이며 아마도 영원히 계속될 것이다. 연주자와 관객
들이 모두 떠난 자리에 남은 침묵에는 끝이 없기 때문이다. 마치 하나
의 유기체처럼 시간을 초월하여 스스로 존재하는 영의 소리 또는 침
묵이 내포하는 압도적인 존재감, 그 앞에서 느낄 수밖에 없는 극도로
육체적인 감각은 아마도 '무료함'이라고 정의할 수도 있을 것이다. 이
에 대해 한 평론가는 사뮈엘 베케트의 《고도를 기다리며》를 차용하여
"라 몬티 영은 고도를 기다리지 않는다. 그는 그냥 기다릴 뿐"이라고
표현하기도 했다.[49] 이처럼 그의 음악에는 오기로 한 존재, 그의 도착
과 함께 존재의 목적이 완결될 클라이맥스, 즉 '고도'가 없다. 여기서
는 '고도'를 '구세주'라고 바꾸어 부르거나 '구원'이라고 해도 괜찮을
것이다. 그의 음악이 궁극적으로 제시하는 체험의 본질은 '고도'를 기
다릴 때 필연적으로 일어나는 갈등과 긴장, 또는 조화와 질서에 대한

기대조차 완전히 사라진 정적인 존재의 상태다.

　　어윈이 시카고 현대미술관 설치 이후 공간에 개입하기 위해 사용했던 매체와 기법은 매우 단순하고 저렴한 도구들로 바뀌었다. 그는 일상적으로 사용하는 검은 테이프, 전선 또는 철사, 반투명한 비닐 막 등을 주재료로 사용했다. 점회화부터 미술관 설치, 디스크 작업까지, 어윈이 추구했던 것은 일상적이고 하찮은 것이기에 한 번도 눈여겨보지 않았던 것들을 뚜렷하게 다시 '더 많이' 보는 것이었다. 그는 이와 같은 지각 능력의 고양이 의식의 전환을 이끌고, 궁극적으로는 사회의 변혁을 불러올 것이라고 믿었다. 어떤 이는 이러한 그를 퇴보적인 낭만주의자라고 부르기도 했다. 그러나 1960년대는 현대가 기억하는 마지막 혁명의 시대였고, 당시에 소리를 듣는 내 몸을 극도로 의식하고 사물을 판별하는 스스로의 인식을 끝없이 의심하는 것만으로 더 나은 사회를 일으킬 수 있다고 믿었던 낙관적 이상주의자는 영이나 어윈뿐은 아니었다. 확실히 어윈의 작품 앞에서 시간을 보내다 보면 일상적인 자극의 홍수 속에서 무뎌진 감각을 예리하게 일깨우게 된다. 그러면 어느 날 1963년 뉴저지에서 영이 연주하기 시작했던 〈중국에 대한 네 개의 꿈〉의 침묵이 귀에 들릴지도 모른다.

불행히도 '시의적절한'

2006년 여름, 한창 박사 논문을 마무리하고 있을 때였다. 공포영화의 대부 격인 〈오멘〉의 리메이크작이 개봉을 앞두고 있었다. 〈오멘〉은 '요한계시록'의 예언대로 '짐승의 숫자 666'을 몸에 새긴 악마의 자식이 태어나 지구의 종말을 가져온다는 내용이다. 로스앤젤레스 시내 곳곳에 거대한 광고판이 붙어 있었다. 눈을 돌리는 곳마다 불길한 메시지가 가득했다. "06＋06＋06＝이미 경고했다"고도 하고, "징조는 네 주위에 가득하다"고도 했다. 제2차 세계대전과 원폭을 둘러싼 전쟁, 고통과 공포에 관한 논문을 몇 년 동안 쓰고 있던 나로서는 '최후의 날'에 대한 그 모든 문구가 예사롭게 보이지 않았다.

　〈오멘〉은 정확히 2006년 6월 6일, 오전 6시 6분 6초에 개봉되었다. 말하자면 그날이 영화를 강렬하게 홍보할 수 있는, 100년에 한 번 오는 절호의 기회였던 것이다. 어쩌면 처음부터 '06-06-06'이라는 날짜를 염두에 두고 영화를 제작했을지도 모른다. 이렇게 '종말'조차 엔터테인먼트의 단골 소재가 된 것은 오래전 일이다. 물론 2006년 6월 6일에는 아무 일도 일어나지 않았다.

 2011년 5월 21일, 서양미술사학회에서 '재난 이후의 미술'이라는 주제로 국제학술대회를 개최했다. 각국의 학자들이 모여 중세의 흑사병부터 20세기의 에이즈까지, 19세기 초 에스파냐 내전부터 21세기의 이라크전에 이르기까지, 전염병과 전쟁 등 역사 속의 무수한 재난과 폭력을 마주했던 미술가들의 작품을 논의하는 자리였다. 당시 학회의 임원이었던 나는 약 1년 전부터 주제를 정하고 발표자를 선정하는 데 참여했는데, 지금 돌이켜보면 기획 단계에서 '재난'은 추상적이고 보편적인 의미의 주제였다. 하지만 학술 대회 직전에 동일본 대지진이 일어났고, 발표자들이 말하는 재난과 죽음, 공포와 혼란에 대한 담론과 이미지 들은 그 어느 것 하나도 예사롭게 받아들여지지 않았다. 불행히도 '재난 이후의 미술'이 시의적절한 주제가 된 것이다. 물론 아무도 그런 말을 차마 입 밖에 내지는 않았다.

 2014년 4월 19일, 미술사학연구회의 특별 심포지엄에서 발표에 대한 지정토론을 맡았다. 내가 질의를 맡은 논문은 재난의 재현 불가능성에 대한 연구로, 홀로코스트와 9·11 테러, 트라우마와 '타인의 고통' 등을 다루고 있었다. 나는 4월 7일에 그 원고를 전달받았고, 논문을 읽으며 내 나름대로의 의견과 질문을 정리하고 있을 때 세월호 참사가 일어났다. 충격적 사건의 어떤 성질이 트라우마를 일으키는가, 트라우마의 재현은 왜 불가능한가, 왜 역사적 사건의 기억과 망각은 정치적인가 등을 이론적으로 정리하는 중에도 텔레비전 화면 속에서 세월호는 천천히 가라앉고 있었다. 나는 쾌적한 연구실에 앉아 글을 썼고, 방송사들은 하나같이 세월호의 침몰을 둘러싸고 온갖 자극적인 장면과 언사로 시청률 경쟁을 하고 있었다. 이 모든 상황이 분명히 잘못되었다고 느껴졌다.

에필로그

학술 대회의 주제가 또다시 '시의적절'했던 것일까? 아니다. 참담한 재난이 늘 가까이에 도사리고 있는 것이다. 그야말로 '징조는 우리 주위에 가득하다.' 그러니 이 책도 아마 '시의적절'할 것이다. 10년 뒤에도, 100년 뒤에도 '시의적절'할 것이다. 불행히도 그럴 것이다.

미주

프롤로그

1 이하 '코린트의 아가씨'에 대해서는 Robert Rosenblum, "The Origin of Painting: A Problem in the Iconography of Romantic Classicism", *The Art Bulletin*, Vol. 39, No. 4(Dec., 1957), 279-290; Frances Muecke, "'Taught by Love': The Origin of Painting Again", *The Art Bulletin*, Vol. 81, No. 2(Jun. 1999), 297-302 참조.

2 Jacques Derrida, translated by Pascale-Anne Brault and Michael Naas, *Memoirs of the Blind: The Self-Portrait and Other Ruins*(Chicago: The University of Chicago Press, 1993), 49-50. 데리다는 아가씨의 이름을 '부타데스'라고 부르고 있지만, '코린트의 아가씨'를 논의한 그 밖에 다른 연구에서는 대체로 그녀를 '디부타데Dibutade' 즉, '부타데스의 딸'로 지칭하고 있다.

3 David Summers, "Representation", *Critical Terms for Art History*, ed. Robert S. Nelson and Richard Shiff(Chicago: The University of Chicago Press, 2003), 3.

4 Joseph Kosuth, "Art After Philosophy", *Studio International* 178(October, November, December, 1969), 134-137.

5 부클로의 개념미술 논의는 Benjamin Buchloh, "Conceptual Art 1962-1969: From the Aesthetic of Administration to the Critique of Institutions", *October*, Vol. 55(Winter 1990), 105-143. 부클로는 온 가와라가 중요한 개념미술가라고는 하고 있지만, 작품 자체에 대한 심도 깊은 분석은 없고, 비슷한 경향의 작가들과 함께 언급하는 정도에 그치고 있다. Buchloh, *Neo-Avant-Garde and Cultural Industry: Essays on European and American Art from 1955 to 1975*(Cambridge: The MIT Press, 2000), 97, 291, 326 등 참조.

6 본문에 온 가와라의 작품 사진은 실리지 않았다. 작가가 허락하지 않았기 때문이다. '일본 미술가'로 불리는 것을 극도로 거부했던 온 가와라는 이미 생전에 일본의 전후 역사와 자

301

미주

신의 작품을 긴밀하게 연결하여 해석한 이 연구가 "독자들을 오도할 수 있기 때문에" 인정
하지 않으며, 따라서 작품 사진의 게재도 허락하지 않겠다고 통보했다. 필자의 이전 연구
도 모두 참고도판 없이 출판되었다. Jung-Ah Woo, "Terror of the Bathroom: On Kawara's
Figurative Drawings and Postwar Japan", *Oxford Art Journal*, Vol. 33(2010), 261-276;
Jung-Ah Woo, "On Kawarva's Date Paintings: Series of Horror and Boredom", Art Journal
(Fall 2010), 62-72.

7 Harry Harootunian, "Shadowing History: National Narratives and the Persistence of the
Everydays", *Cultural Studies*, Vol. 18, No. 2/3(March/May 2004), 181-200.

8 Hal Foster, "The Return of the Real",The Return of the Real(Cambridge: The MIT Press,
1996), 127-168; "Obscene, Abject, Traumatic", *October*, Vol. 78(Autumn 1996), 106-124.

9 Alexander Mitscherlich and Margarete Mitscherlich, *Inability to Mourn: Principles of
Collective Behavior*, trans. by Beverley R. Placzek(New York: Grove Press, 1975). 이와 유사한
논의로 도미닉 라카프라Dominick LaCapra 역시《홀로코스트의 재현: 역사, 이론, 트라우마》
를 비롯한 일련의 저서에서 홀로코스트를 대표적인 역사적 트라우마로 정의하고, 트라우마
는 필연적으로 재현과 기억 사이의 관계를 교란함으로써 역사 서술에 문제를 야기한다고
주장했다. 캐시 캐루스Cathy Caruth의《주인 없는 경험: 트라우마, 내러티브, 역사》또한 트
라우마의 본질과 그 윤리적 측면을 이론화한 대표적인 학자다. 개인의 경험을 역사적 현상
으로 확장하고, '증언'에 대한 책임을 인식하는 예술의 과정을 이해하는 데는 캐루스의 연
구가 하나의 지표가 되었다. Dominick LaCapra, *Representing Holocaust: History, Theory,
Trauma*(Ithaca: Cornell University Press, 1994); *Writing History, Writing Trauma*(Baltimore:
The Johns Hopkins University Press, 2001); Cathy Caruth, *Unclaimed Experience: Trauma,
Narrative, and History*(Baltimore and London: The Johns Hopkins University Press, 1996) 참조.

10 Francois Lyotard, *The Differend: Phrases in Dispute*의 문구를 Anton Kaes, "Holocaust
and the End of History: Postmodern Historiography in Cinema", *Probing the Limits of
Representation: Nazism and the 'Final Solution'*, ed. Saul Friedlander(Cambridge: Harvard
University Press, 1992), 207에서 재인용.

11 Theodor W. Adorno, "Engagement(1961)", *Notes to Literature*, ed. Rolf Tiedeman(New
York: Columbia University Press, 1991), 87-88.

떠나간 연인 : 펠릭스 곤살레스 토레스와 쑹둥

1 이하 프로이트의 논의는 Sigmund Freud, "Remembering, Repeating, and Working-Through"(1914), "Mourning and Melancholia"(1917), "Beyond the Pleasure Principle"(1920) 등을 참조했다. 미술사학자 핼 포스터는 트라우마와 같이 재현 불가능한 극도의 경험을 전통적 매체를 벗어나 전달하고자 했던 미술 작품을 예로 들어 '트라우마적 사실주의traumatic realism'라는 개념을 제안했다. 이 책에서 트라우마의 작동 구조와 일치하는 비구상적 재현의 새로운 매체를 탐색하고자 하는 것은 포스터의 '트라우마적 사실주의' 개념을 참고한 결과다. Hal Foster, Compulsive Beauty(Cambridge: The MIT Press, 2000[1993]); The Return of the Real: The Avant-Garde at the End of the Century(Cambridge: The MIT Press, 1996); "Obscene, Abject, Traumatic", October, Vol. 78(Autumn, 1996), 106-124 등 참조.

2 "Letter from Felix Gonzalez-Torres to Ross Laycock, 1988", in Julie Ault ed., Felix Gonzalez-Torres(New York: Steidl Publishers, 2006), 154.

3 곤살레스 토레스는 1983년 뉴욕의 휘트니 뮤지엄 스터디 프로그램Whitney Museum Independent Study Program에서 공부했고, 1980년대 후반부터 공공미술 그룹인 그룹 머티리얼Group Material에 참여했다. 휘트니 프로그램은 유럽의 후기구조주의 이론이 뉴욕의 현대미술계에 자리잡는 데 결정적인 산실의 역할을 했고, 따라서 곤살레스 토레스도 작업 활동을 하고 그 의의를 설명하는 데 매우 정교한 이론적 배경을 갖고 있었다. 이하 작품 및 작가에 대한 세부 사항은 Nancy Spector, Felix Gonzalez-Torres(New York: Guggenheim Museum, 1995); Robert Nickas, "Felix Gonzalez-Torres: All the Time in the World", Flash Art(International Edition) 39(January/February 2006); Julie Ault ed., Felix Gonzalez-Torres(New York: Steidl Publishers, 2006) 등 참조.

4 Nickas, 앞의 글, 92.

5 Brandon Taylor, Contemporary Art: Art Since 1970(Upper Saddle River, New Jersey: Prentice Hall, 2005), 156에서 인용.

6 Spector, 앞의 책, 122에서 인용.

7 이하 쑹둥의 삶과 작품에 대한 자세한 사항은 Wu Hung, Remaking Beijing: Tiananmen Square and the Creation of a Political Space(Chicago: The University of Chicago Press, 2005); Wu Hung, Transience: Chinese Experimental Art at the End of the Twentieth Century

(Chicago: University of Chicago Press, 2005); Gao Minglu ed., *Inside Out: New Chinese Art* (Berkeley: University of California Press, 1998); Gao Minglu, *Total Modernity and the Avant-Garde in Twentieth-Century Chinese Art* (Cambridge: The MIT Press, 2011) 등 참조.

8 일종의 강박장애로 분류되는 '저장 강박증'은 물자를 절약하거나 취미로 특정 물건을 모으는 것과는 달리 무엇이든 버리지 않고 계속해서 저장하는 극단적 행동이다. 대부분의 저장 강박은 물질을 통해 타인에게 자기를 과시하는 물질주의와는 반대로 불안한 내면적 정체성을 확보하기 위한 수단에 가깝다고 한다. 자오샹위안이 '저장 강박증'의 병리적 상태였음을 확인한 사실은 없지만 여러 정황상 그와 비슷한 상태였던 것으로 생각된다. '저장 강박'에 대해서는 Randy O. Frost and Gail Steketee, *Stuff: Compulsive Hoarding and the Meaning of Things* (New York: Mariner Books), 2011 [2010] 참조.

9 Song Dong, "Waste Not" 전시설명서 (London: Barbican Centre, 2012).

10 곽아람, "내 어머니의 쓰레기 더미 …… 작품입니다", 《조선일보》(2012년 6월 26일).

거세된 여자들 : 메리 켈리와 루이즈 부르주아

1 R. Morris, "After the Tate Gallery's Famous Bricks, The New Art Is-Dirty Nappies", *Daily Mail* (15 October 1976); Roger Bray, "After the Tate Bricks-On the Show at ICA... Dirty Nappies", *Evening Standard* (14 October 1976).

2 공공 영역과 사적 영역의 노동의 가치와 그 위계질서의 관점에서 켈리를 비롯한 여성 미술가들의 활동을 논한 것으로 Helen Molesworth, "House Work and Art Work", *October*, Vol. 92 (Spring 2000), 71-97 참조.

3 Louise Bourgeois, "MacDowell Medal Acceptance Speech(1990)", Robert Storr, Paulo Herkenhoff, and Allan Schwartzman eds. *Louise Bourgeois* (London: Phaidon, 2003), 130-131.

4 대표적으로 정신분석학과 페미니즘을 연계한 미술사를 전개하는 미뇽 닉슨은 루이즈 부르주아를 "나쁜 엄마"로 가리키며 라캉식 정신분석학의 대안으로 멜러니 클라인식의 언어 이전 유아기의 심리 형성이라는 틀로 그녀의 작품을 분석했다. 이하 특히 클라인의 이론을 통해서 본 부르주아의 작품론은 Mignon Nixon, "Bad Enough Mother", *October*, Vol. 71 (Winter 1995), 70-92 참조.

5 Jerry Saltz, "The Heroic Louise Bourgeois", artnet magazine (http://www.artnet.com/).

6 Linda Nochlin, Women, *Art, and Power and Other Essays* (New York: Harper & Row, 1988)
 에 재수록.

7 이하 페미니즘 미술운동의 전개에 대해서는 우정아, 〈조지아 오키프 비평에 나타난 '여성
 성'의 담론〉(서울대학교 석사학위 논문, 1999), 45-55를 참조했다.

8 Norma Broude and Mary D. Garrard, "Introduction: Feminism and the Art in the
 Twentieth Century", *The Power of Feminist Art* (London: Thames and Hudson, 1994), 23에서
 재인용. 그 밖에 Judy Chicago, *Through the Flower: My Struggle as a Woman Artist* (New
 York: Doubleday & Company, 1975), 141-142 참조.

9 페미니즘 미술운동을 1, 2세대로 나누어 설명한 대표적인 사례로 Thalia Gouma-Peterson
 and Patricia Mathews, "The Feminist Critique of Art History", *Art Bulletin* (September
 1987), 326-357; Linda Alcoff, "Cultural Feminism versus Post-Structuralism: The Identity
 Crisis in Feminist Theory", *Signs*, Vol. 3, No. 3 (1988), 405-436 참조. 최근에는 이와 같
 은 명명이 시기적으로 전후관계를 가리키는 것 같은 오해를 낳을 뿐 아니라, 페미니즘 미술
 운동 안에서 또다시 적대적이고 위계적인 분류를 낳았다는 비난을 받고 있다.

10 Lisa Tickner, "Feminism, Art History and Sexual Difference", *Genders* (Fall 1988), 92-118.

11 Jacques Lacan and the École Freudienne, ed. by Juliet Mitchell and Jacqueline Rose,
 Feminine Sexuality (New York: W. W. Norton & Company, 1985).

12 Laura Mulvey, "Visual Pleasure and Narrative Cinema", *Screen* (Autumn 1975), 14-26.

13 Ernest Jones, *Sigmund Freud: Life and Work* Vol. 2 (New York: Hogarth Press, 1953), 421.

14 이처럼 관습적인 이미지를 통해 남성 관람객에게 시각적 쾌락을 제공하는 데 대한 이론적
 인 거부는 켈리의 이후 작품에도 지속적으로 적용된다. Emily Apter, "Fetishism and Visual
 Seduction in Mary Kelly's 'Interim'", *October*, Vol. 58 (Autumn 1991), 97-108 참조.

15 이하 본문의 작품 설명은 Mary Kelly, *Post-Partum Document* (Berkeley: University of
 California Press, 1983) 참조. 켈리는 일회적이며 부분적일 수밖에 없는 전시를 보완하기 위
 해 프로젝트의 전체 내용을 살필 수 있는 책을 출판했으며, 어차피 기록물에 해당하는 작
 품이므로 책이 전시, 나아가 작품과 동등한 위치를 갖는다고 강조했다. 그 밖에도 Mary
 Kelly, *Imaging Desire* (Cambridge: The MIT Press, 1996); Margaret Iversen, et. al., *Mary
 Kelly* (London: Phaidon, 1997) 참조.

16 켈리의 〈산후기록〉을 라캉의 정신분석학 이론에 의거해 설명한 것으로 켈리 자신의 저술

이외에도 Kate Linker, "Representation and Sexuality", *Art After Modernism: Rethinking Representation*, Brian Wallis ed.(New York: The New Museum of Contemporary Art, 1984), 391-415(원본은 1983년. *Parachute*에 발표); Juli Carson, "(Re)Viewing Mary Kelly's Post-Partum Document", *Documents*(Fall 1998), 41-60; Caroline Osborne, "Review: Post-Partum Document", *Feminist Review*, No. 18(Winter 1984) 등 136-138 참조.

17 Barry J. Koch, Harold K. Bendicsen, Joseph Palombo, *Guide to Psychoanalytic Developmental Theories*(New York: Springer. 2009), 3-45.

18 Sean Homer, *Jacques Lacan*(London: Routledge, 2005); 김상환, 홍준기 엮음,《라캉의 재탄생》 (창비, 2009), 50-61. Jacques Lacan, *Ecrit: A Selection*, translated by Bruce Fink(New Tork: W. W. Norton & Company), 2002.

19 Jane Weinstock, "No Essential Femininity: A Conversation between Mary Kelly and Paul Smith", *Camera Obscura*(Spring/Summer 1985), 148-157.

20 Lucy Lippard, "Foreword", Mary Kelly, *Post-Partum Document*, xii.

21 Daniel Robbins, "Louise Bourgeois at the Museum of Modern Art", *Art Journal*, Vol. 43, No. 4(Winter 1983), 400-402.

22 Germaine Greer, "Louise Bourgeois's Greatest Creation was the Contradictory Story of Her Life", *The Guardian*(6 June 2010)에서 영문학자이자 페미니즘 이론가로 널리 알려진 저메인 그리어는 부르주아의 다분히 센세이셔널한 자전적 고백으로 인해 작품의 해석이 오로지 심리적 트라우마에 집중되고, 그 밖의 당대 미술계와의 영향관계 등은 전혀 논의되지 않고 있는 현상을 비판적으로 바라보고 있다.

23 Joan Acolcella, "The Spider's Web: Louise Bourgeois and Her Art", *The New Yorker*(February 4, 2002) 참조.

24 Nixon, 앞의 논문, 70에서 재인용.

25 Nixon, 앞의 논문, 73 참조. 한편, 알렉스 포츠는 부르주아의 노골적인 성적 이미지가 개인적인 트라우마의 소산이라고 반복적으로 주장함으로써 처음부터 관람객으로 하여금 심리 드라마로 얼룩진 작품을 마주하게 하고, 심리적이면서도 물리적인 만남의 순간을 만들어내는 미니멀리즘적 작품이라고 주장했다. Alex Potts, "Louise Bourgeois: Sculptural Confrontations", *Oxford Art Journal*, Vol. 22, No. 2(1999), 39-53 참조.

26 Nixon, 앞의 논문, 74에서 재인용.

27 Nixon, 앞의 논문과 같은 저자의 *Fantastic Reality: Louise Bourgeois and a Story of Modern Art*(Cambridge: The MIT Press, 2005); Anne M. Wagner, "Bourgeois Prehistory, or the Ransom of Fantasies", *Oxford Art Journal*, Vol. 22, No. 2(1999), 5-23; 박선영, 〈클라인의 죽음미학과 루이즈 부르주아〉, 《한국 라캉과 현대정신분석학회 정기학술대회 프로시딩》(2007. 11), 57-71 등 참조. 닉슨은 공격적인 행동 다음에 오는 우울에 대해 전쟁을 포함한 광범위한 폭력에 대한 그녀의 정치적인 입장으로 확장될 수 있다고 주장했다. Mignon Nixon, "Losing Louise", *October*, Vol. 134(Fall 2010), 122-132. 실제로 부르주아 자신도 라캉의 이론에 대해 반박하기도 했다. Julie Nicoletta, "Louise Bourgeois's Femmes-Maisons: Confronting Lacan", *Woman's Art Journal*, Vol. 13, No. 2(Autumn 1992-Winter 1993), 21-26 참조.

28 이하 클라인의 이론에 대한 논의는 Melanie Klein, "Mourning and Its Relation to Manic-Depressive States", Rita V. Frankiel ed., *Essential Papers on Object Loss*(New York: New York University Press, 1994), 95-122; J. Palombo et al., *Guide to Psychoanalytic Developmental Theories*, 129-145 참조.

29 Nixon, 앞의 논문, 87에서 인용.

30 Susi Bloch, "An Interview with Louise Bourgeois", *Art Journal*, Vol. 34, No. 5(Summer 1976), 370-373.

구원 없는 삶 : 온 가와라와 오노 요코

1 2005년 뉴욕의 재팬 소사이어티 갤러리에서 미술가 무라카미 다카시가 기획한 일본 현대미술 전시의 제목이 〈리틀 보이〉였다. 무라카미 다카시는 원자폭탄의 코드명을 전시 제목으로 붙이면서 현대 일본의 미술 및 문화의 기원을 원자폭탄 이후의 집단적 트라우마에서 찾고 있다. Murakami Takashi, ed. *Little Boy: The Arts of Japan's Exploding Subculture*(New York: Japan Society Gallery 2005).

2 Eric Hobsbawm, *The Age of Extremes: A History of the World, 1914-1991*(New York: Vintage Books, 1994), 43.

3 Robert Jay Lifton, *Death in Life: Survivors of Hiroshima*(New York: Random House, 1967), 18.

4 Oe Kenzaburo, *Teach Us to Outgrow Our Madness: Four Short Novels*, trans. John

Nathan(New York: Grove Press, 1977), xiii-xiv.

5 온 가와라의 이름은 일본식으로는 성을 먼저 써서 '가와라 온'이라고 해야 한다. 그러나 작
 가가 일본을 떠난 이후로는 '일본인'이라는 국적과 문화적 배경을 가리고자 했고, 이름도
 의식적으로 서구식을 따라 써왔다. 따라서 이 책에서도 이를 존중하여 '온 가와라'라고 쓰
 기로 한다.

6 미시마 유키오의 자살을 전쟁과 종전에 의한 사회심리적 충격과 관련하여 논의한 연구
 로 Robert Jay Lifton, *The Broken Connection: On Death and the Continuity of Life*(New
 York: Simon and Schuster, 1979); Yoshikuni Igarashi, *Bodies of Memory: Narratives of War in
 Postwar Japanese Culture, 1945-1970*(Princeton: Princeton University Press, 2000), 181-197;
 Hiroko Harada, *Aspects of Post-War German and Japanese Drama(1945-1970): Reflections
 on War, Guilt, and Responsibility*(Lewiston: The Edwin Mellen Press, 2000) 등을 참조했다.

7 사회학자 쓰루미 가즈코에 의하면 "죽음을 향한 결연한 의지"란 사무라이 계층에게만 허
 용되었던 특권적인 개념이었으나 군국주의 체제에 의해 봉건제가 폐지되면서 전 일본 국
 민들에게 허용된 역설이 있다. 즉 전쟁 중에 "천황을 위해 영광스러운 죽음"을 선택하는
 것은 보편적인 윤리 규범이자 특권으로 온 국민에게 요구되기 시작했던 것이다. Tsurumi
 Kazuko, *Social Change and the Individual: Japan Before and After Defeat in World War
 II*(Princeton: Princeton University Press, 1970) 참조.

8 무라카미 하루키, 신태영 옮김,《양을 쫓는 모험》(문학사상사, 1995), 26-27.

9 中原雄介,〈密室の絵画〉,《美術批評》(1956年 6月), 20-30.

10 〈일일 회화〉의 형식과 작업방식에 대해서는 山田諭し,〈温河原 研究ノート〉,《美術
 史における軌跡と波紋》(東京: 中央公論美術出版, 1996); Jonathan Watkins, ed, *On
 Kawara*(Contemporary Artsists)(London: Phaidon, 2002) 참조.

11 On Kawara, *On Kawara: Continuity /Discontinuity 1963-1979*(Stockholm: Moderna Museet,
 1980)에서 인용, 번역. 1972년 10월 30일 이후의 부제는 그 날짜의 요일을 적는 것으로 단
 순화했다.

12 Makoto Oda, "The History of an Odd Generation", On Kawara, *On Kawara 1952-1956
 Tokyo*(Tokyo: Parco Co., Ltd., 1991), 21.

13 Yoko Ono, "The Word of a Fabricator", Alexandra Munroe and Jon Hendricks, ed., *Yes
 Yoko Ono*(New York: Japan Society, 2000), 285.

14 이후 오노 요코의 시와 산문은 1964년에 도쿄에서 《그레이프프루트》라는 제목의 단행본 으로 소량 출판되었다가 1970년에 존 레논의 서문이 더해진 수정 증보판으로 출간되었다. Yoko Ono, *Grapefruit: A Book of Instructions and Drawings by One Yoko* (New York: Simon & Schuster, 2000). 이 책에 대해서는 Bruce Altshuler, "Grapefruit, 1964", *Yes Yoko Ono*, 82-83 참조.

15 Jerry Hopkins, *Yoko Ono* (New York: Macmillan Publishing Company, 1986), 6.

16 Altshuler, "Grapefruit, 1964", 82.

17 이하 〈공원세계의 그레이프프루트에 대하여〉의 원문은 "Anthology: Writings by Yoko Ono", *Yes Yoko Ono*, 271-273에서 인용했다.

18 Elaine Scarry, *The Body in Pain: The Making and Unmaking of the World* (New York: Oxford University Press, 1985).

19 Scarry, 앞의 책, 109-122.

20 Benedict Anderson, *Imagined Communities: Reflections on the Origin and Spread of Nationalism* (London: Verso, 2002[1983]).

21 Georges Van Den Abbeele, "Introduction", in *Community at Loose Ends*, ed. The Miami Theory Collective (Minneapolis: University of Minneapolis Press, 1991), ix-xiii.

22 오노 요코의 1999년 인터뷰. Kristine Stiles, "Sky Piece for Jesus Christ", *Yes Yoko Ono*, 166에서 인용.

23 Barbara Haskell and John G. Hanhardt, *Yoko Ono: Arias and Objects* (Salt Lake City: Peregrine Smith Books, 1991), 15.

24 Charlotte Higgins, "The Guardian Profile: Yoko Ono", *The Guardian* (June 8, 2012)에서 재 인용.

25 宮內勝典, 〈グリニッジの光りを離れて〉, 《文芸》(1980年 5月號), 36-145.

고향을 잃은 사람들 : 히지카타 다쓰미와 양혜규

1 건축 공간의 육체적·심리적 이해에 대한 역사적 조망은 Anthony Vidler, *The Architectural Uncanny* (Cambridge: The MIT Press, 1992); *Warped Space: Art, Architecture, and Anxiety in Modern Culture* (Cambridge: The MIT Press, 2000) 참조. 고향으로 돌아가고자 하는 향 수병의 역사를 현대 정치사적 맥락에서 연구한 논의로는 Svetlana Boym, *The Future of*

Nostalgia (New York: Basic Books, 2001) 참조.

David G. Goodman, *Japanese Drama and Culture in the 1960s: The Return of the Gods* (Armonk, New York: An East Gate Book, 1988).

Kunio Yanagita, *The Legends of Tōno*, trans. Ronald A. Morse (Tokyo: The Japan Foundation, 1975).

이하 논의는 H. D. Harootunian, "Disciplinizing Native Knowledge and Producing Place: Yanagita Kunio, Origuchi Shinobu, Takata Yasuma", *Culture and Identity: Japanese Intellectuals During the Interwar Years*, J. Thomas Timer ed. (Princeton: Princeton University Press, 1990), 99-127; J. Victor Koschmann, "Folklore Studies and the Conservative Anti-Establishment in Modern Japan", *International Perspective on Yanagita Kunio and Japanese Folklore Studies*, J. Victor Koschmann, Oiwa Keibo and Yamashita Shinji ed. (Ithaca: Cornell University, 1985), 131-164. 등 참조.

Harootunian, 앞의 책.

Marilyn Ivy, *Discourses of the Vanishing: Modernity, Phantasm, Japan* (Chicago: The University of Chicago Press, 1995).

Nina Cornyetz, *Dangerous Women, Deadly Words: Phallic Fantasy and Modernity in Three Japanese Writers* (Stanford: Stanford University Press, 1999).

프로이트는 기이하고 불길한 느낌을 '운하임리히unheimlich'라고 정의했고, 이는 흔히 '언캐니uncanny'라고 번역된다. 언캐니는 특히 익숙하고 친밀한 장소나 사물이 갑자기 낯설게 느껴질 때 일어나는 공포스러운 감정이다. 이에 대해 프로이트는 과거에 억압된 존재들이 평범한 일상의 공간으로 스며드는 것으로 설명했다. 따라서 '집heim'과 같은 어원을 갖고 있는 'heimlich'가 '집처럼' 익숙하고 친밀한 감정이라면, 'unheimlich'는 바로 그 내밀한 공간인 집 안으로 밀고 들어온 낯선 요소이기 때문에 더욱 불길한 존재인 것이다. 언캐니에 대해서는 이 책의 5장에서 더 상세히 다룬다.

Carol Gluck, "The 'Long Postwar': Japan and Germany in Common and in Contrast", *Legacies and Ambiguities: Postwar Fiction and Culture in West Germany and Japan*, ed. Ernestine Schlant and J. Thomas Rimer (Washington D.C.: The Woodrow Wilson Center Press, 1991), 73.

10 안보투쟁이 일본 전후 아방가르드에 미친 영향에 대해서는 Alexandra Munroe, "Scream

310

Against the Sky"와 "Morphology of Revenge", *Japanese Art After 1945: Scream Against the Sky* (New York: H. N. Abrams, 1994); Midori Yoshimoto, *Into Performance: Japanese Women Artists in New York* (New Brunswick, New Jersey: Rutgers University Press, 2006), 9-44; Reiko Tomii, "Concerning the Institution of Art: Conceptualism in Japan", *Global Conceptualism: Points of Origin, 1950s-1980s* (New York: Queens Museum of Art), 1999 등 참조.

11 Charles Merewether, "Disjunctive Modernity: The Practice of Artistic Experimentation in Postwar Japan", *Art Anti-Art Non-Art: Experimentations in the Public Sphere in Postwar Japan 1950-1970*, ed. Charles Merewether with Rika Iezumi Hiro (Los Angeles: The Getty Research Institute, 2007), 13; 渋沢竜彦, 〈肉体の不安に立つ暗黒舞踊〉, 《展望》(1968年, 7月), 101.

12 미시마 유키오는 히지카타 다쓰미의 공연 이후 그의 적극적인 후원자가 되었다. Nanako Kurihara, "Hijikata Tatsumi: The Words of Butoh", *The Drama Review*, Vol. 44, No. 1 (Spring, 2000), 18. 이하 〈금지된 색〉에 대해서는 Kazuko Kuniyoshi, "Two Kinjiki: Diametrical Oppositions", *The Drama Review*, Vol. 50, No. 2 (Summer 2006), 154-158 참조.

13 부토에 대한 개괄적 연구로는 Ethan Hoffman et al., *Butoh: Dance of the Dark Soul* (New York: Aperture, 1987); Susan Blakeley Klein, *Ankoku Butoh: The Premodern and Postmodern Influences on the Dance of Utter Darkness* (Ithaca: Cornell University East Asia Program, 1988) 등 참조.

14 Merewether, 앞의 논문, 12에서 인용.

16 Hijikata Tatsumi, "Inner Material/Material (1960)", trans. Nanako Kurihara, *The Drama Review*, Vol. 44, No. 1 (Spring 2000), 40에서 인용.

16 滝口修造, 〈鎌鼬-真空の巣へ〉, 《鎌鼬-細江英公写真集》(現代思潮社, 1969), n.p.에서 인용.

17 細江英公, 〈鎌鼬の里再訪〉, 《芸術新潮》49, 3 (1998年, 3月), 55.

18 호소에 에이코의 언급은 細江英公, 앞의 책, 54-57; 〈細江英公に聞く〉, 《季刊写真映像》(1969. 05), 53-59 등에서 인용.

19 滝口修造, 앞의 책; 石原慎太郎, 〈土方巽の怪奇な輝き〉, 《土方巽の舞踏-肉体のシュルレアリスム, 身体のオントロジー》(川崎市岡本太郎美術館, 2003), 22.

20 Nanako Kurihara, "The Most Remote Thing in the Universe: Critical Analysis of Hijikata Tatsumi's Butoh Dance" (Ph.D. diss., New York University, 1996), 30.

21 Hijikata, "Inner Material/Material", 40.

22 일본에서 제2차 세계대전과 그 이후의 의약정책에 관련하여 육체에 대한 사회적 통제를 논한 연구로는 Yoshikuni Igarashi, *Bodies of Memory: Narratives of War in Postwar Japanese Culture, 1945-1970*(Princeton: Princeton University Press, 2000), 65-72 참조.

23 도쿄올림픽의 사회적 효과에 대한 논의로는 Noriko Aso, "Sumptuous Re-past: The 1964 Tokyo Olympics Arts Festival", *Positions*, Vol. 10, No. 1(2002), 7-38 참조.

24 Hijikata Tatsumi, "To Prison", *The Drama Review*, Vol. 44, No. 1(Spring 2002), 44. 원문은 土方巽, 〈刑務所へ〉, 《三田文学》(1961年 1月)에 게재.

25 Nam June Paik, "To Catch Up or Not to Catch Up with the West: Hijikata and Hi Red Center", *Scream Against the Sky*, 77에서 인용.

26 Hijikata, "Notes by Tatsumi Hijikata", *Butoh: Shades of Darkness*, Jean Viala and Nourit Masson-Sekine eds.(Tokyo: Shufunotomo Co. Ltd., 1991), 189.

27 〈インタヴュー: 肉体の闇をむしる〉, 《展望》(1968年 7月), 105.

28 Hijikata, 앞의 글, 185.

29 Michael Hornblow, "Bursting Bodies of Thought: Artaud and Hijikata", *Performance Paradigm 2*(March 2006), 26-44.

30 元藤燁子, 《土方巽とともに》(筑摩書房, 1990), 22-25.

31 清水正, 《暗黒舞踏論》(鳥影社, 2005), 261에서 재인용. 원문은 1977년에 〈病める舞姫〉라는 제목으로 잡지 《新劇》에 연재되었다.

32 Klein, *Ankoku Butoh*, 44.

33 滝口修造, 〈不世出の物〉, 《封印された星》(平凡社, 2004), 320-321.

34 강인선, "인터뷰-양혜규: 난 독일에서 살지만 서울 아현동에만 오면 삶이 보여요", 《조선일보》(2009년 3월 7일).

35 Haegue Yang, *Unfolding Places*, single channel video projection(London, Seoul, Berlin, 2004), ca. 18min. voice-over by Helen Cho. 발췌된 한글 스크립트는 양혜규, 《절대적인 것에 대한 열망이 생성하는 멜랑콜리》(현실문화 2009), 102-103 참조.

36 Haegue Yang, *Restrained Courage*(Amsterdam, Frankfrut, London, Seoul, Berlin, 2004), 18min., voice-over by Camille Hesketh.

37 김범, 《고향》(작가출판, 1995).

38 작업에 대한 구체적인 묘사는 전시 카탈로그, 《사동 30번지-양혜규》(인천문화재단, 2006) 참조.

39 〈사동 30번지〉를 찾은 관람객들의 반응은 인터넷상의 개인 블로그에서 쉽게 찾을 수 있다. 〈사동 30번지〉의 방명록에 관람객들이 남긴 글의 일부가 발췌되어 Eungie Joo, Yumi Kang, Michelle Piranio eds., *Condensation : Haegue Yang* (Seoul : Arts Council Korea, 2009), 281-309에 실려 있다.

40 Nicolas Bourriaud, translated by Simon Pleasance and Fronza Woods, *Relational Aesthetics* (Les Presses du réel, 2002[1998]). '관계의 미학'과 그 비판적 고찰에 대해서는 이 책 6장에서 더 구체적으로 다룬다. 1996년 그는 프랑스의 CAPC 보르도 현대미술관에서의 전시 〈트래픽Traffic〉에서 '관계성'이라는 개념을 처음 제시하고 리암 길릭, 바네사 비크로프트, 칼스텐 휠러, 리크릿 티라바니자 등의 작품을 선보였다. 미술관은 사람 대 작품의 관계가 아니라, 사람 대 사람의 관계를 만들어내는 공간, 즉 '인터휴먼 스페이스interhuman space'라는 그의 의도가 처음부터 아무런 비판 없이 받아들여진 것은 아니었다. 그러나 같은 제목의 책이 출판된 이래 '관계의 미학'은 1990년대 이후의 현대미술을 정의하는 가장 지배적인 개념으로 떠올랐다.

41 B. Joseph Pine II and James H. Gilmore, *The Experience Economy : Work is Theater & Every Business a Stage* (Boston : Harvard Business School Press, 1999).

42 Pine II and Gilmore, 앞의 책, 33-35.

43 "대담: 양혜규와 주은지", in *Condensation : Haegue Yang*, 27. 인용문은 '방명록'의 진정성에 대한 작가의 의심을 언급한 부분이다. 이후 작가는 자율적인 관람객들의 힘에 대해 논의한다.

44 〈남용된 네거티브 공간〉에서 인용. 발췌된 스크립트는 양혜규, 《절대적인 것에 대한 열망이 생성하는 멜랑콜리》, 115.

45 Walter Benjamin, "The Work of Art in the Age of Mechanical Reproduction", Hannah Arendt ed., *Illuminations : Walter Benjamin, Essays and Reflections* (New York : Schoken Books, 1968), 222.

46 양혜규와의 전화 인터뷰, 2009년 3월 14일.

47 Jacques Rancière, "The Emancipated Spectator", *Artforum*, Vol. 45, No. 7 (March 2007), 271-279.

48 양혜규와의 전화 인터뷰, 2009년 3월 14일.

49 다양한 설치작업에 대해서는 Karen Jacobson ed, *Asymmetric Equality: Haegue Yang* (Los Angeles: California Institute of the Arts/ REDCAT, 2008) 참조.

50 Binna Choi and Haegue Yang, "Community of Absence: Conversation with Haegue Yang", in *Unevenly*, Newsletter 2006 No. 2 (Utrecht: BAK, 2006), 13; 주은지, 〈어떤 만남〉, 《절대적인 것에 대한 열망이 생성하는 멜랑콜리》, 36에서 인용.

51 양혜규의 작업을 논하는 많은 필자도 낭시와 아감벤을 참조하고 있다. Lars Bang Larsen, "Community Work: Space and Event in the Art of Haegue Yang", in *Unevenly*, Newsletter 2006 No. 2 (Utrecht: BAK, 2006), 29-34; 정도련, 〈양혜규를 위한 소사전〉, 《절대적인 것에 대한 열망이 생성하는 멜랑콜리》, 226-227 참조.

52 Jean-Luc Nancy, translated by Peter Conner, *The Inoperative Community* (Minneapolis: University of Minnesota Press, 1991).

53 Giorgio Agamben, translated by Michael Hardt, *The Coming Community* (Minneapolis: University of Minnesota Press, 2007[1993]), 85-87.

54 Shannon C. Moore, "Ghosts of Premodernity: Butoh and the Avant-Garde", *Performance Paradigm* 2 (March 2006), 45-47; Merewether, 앞의 책, 25-26; 滝口修造, "不世出の物", 國士巌谷, 《封印された星》(東京: 平凡社, 2004), 320-321.

55 전시 개요는 전시 감독이었던 박찬경이 쓴 서울시립미술관 홈페이지의 전시 안내를 참조했다. http://sema.seoul.go.kr/korean/exhibition/exhibitionView.jsp?iPage=3&iListCont=10&sSrchType=x&sSrchValu=&iTcnt=347&iPageCont=10&iCurrPage=3&pDateGubun=PREV&seq=366&sStartDate=&sEndDate=&sSrchValuEx(2015년 6월 12일 접속).

56 박찬경, 〈귀신, 간첩, 할머니, 예술가의 협업〉, 박찬경 외, 《귀신 간첩 할머니: 근대에 맞서는 근대》(현실문화, 2014), 10.

57 박찬경, 〈고독한 유령의 호출〉, 《아트인컬처》(2014년 7월), 140.

우리의 밝은 미래 : 이불과 안규철

1 안규철, 〈모든 것이면서 아무것도 아닌 것〉, 《모든 것이면서 아무것도 아닌 것》(워크룸프레스, 2014), 5.

2 Lee Bul, Beauty and Trauma, *Art Journal* (Fall 2000), 104.

3 Sigmund Freud, "Remembering, Repeating and Working-Through", *The Complete Psychological Works of Sigmund Freud*, Vol. 12, trans. James Strachey (London: The Hogarth Press, 1958), [1914], 147-156; "Beyond the Pleasure Principle" (1920), London: The Hogarth Press, 1955. 프로이트의 트라우마 이론을 역사적인 맥락에서 연구한 저서로는 Cathy Caruth, *Unclaimed Experience: Trauma, Narrative, and History* (Baltimore and London: The Johns Hopkis University Press, 1996) 참조.

4 Sigmund Freud, "The Uncanny", *The Standard Edition of the Complete Psychological Works of Sigmund Freud*, Vol. 17, trans. James Strachey (London: The Hogarth Press, 1955), [1919].

5 Simon Morley, "Introduction: The Contemporary Sublime", *Documents of Contemporary Art: The Sublime*, ed. Simon Morley (London: White Chapel Gallery, 2010), 17-19.

6 J. B. L., "Lee Bul: Stealth and Sensibility", *Art News* (April 1995), n.p.에서 인용.

7 앞의 글.

8 박찬경의 이와 같은 논의는 앞장에서 언급한 그의 2014년 전시 〈귀신, 간첩, 할머니〉에서 잘 드러난다. 박찬경, 〈Lee Bul : 패러디적·아이러니적 현실에 대한 패러디와 아이러니〉, 《공간》 (1997년 2월), 76-85.

9 일본 대중문화와 이불의 작품에 대한 논의는 Rebecca Gordon Nesbitt, "The Divine Shell: An Introduction to the Work of Lee Bul", *Lee Bul: The Divine Shell*, ext. cat. (Vienna: Bawag Foundation, 2001).

10 Douglas Kellner, *Media Culture: Cultural Studies, Identity and Politics between the Modern and the Postmodern* (London: Routledge, 1995), 302.

11 Donna J. Haraway, "A Cyborg Manifesto: Science, Technology, and Socialist-Feminism in the Late Twentieth Century", *Simians, Cyborgs, and Women: The Reinventive of Nature* (New York: Routledge, 1991), 149-182.

12 앞의 책, 157.

13 Yvonne Volkart, "This Monstrosity, This Proliferation, Once Upon a Time Called Woman, Butterfly, Asian Girl", *Make: The Magazine of Women's Art* (September/November 2000), 4-7; Soraya Murray, "Cybernated Aesthetics: Lee Bul and Body Transfigures", *Performance Art Journal* 89 (2008), 38-50.

14 Clara Kim, "Interview with Lee Bul", *Lee Bul: Live Forever, Act One*, ext. cat.(San Francisco: San Francisco Art Institute, 2001).

15 Toshio Shimizu, "A Question of Balance: Japan and Korea at the 48th Venice Biennale", *Art Asia Pacific*, No. 25(2000), 23.

16 Roland Kelts, "The Empty Orchestra", *Lee Bul: Live Forever, Act One*, exh. cat.(San Francisco: San Francisco Art Institute, 2001).

17 Jean Baudrillard, *Simulacra and Simulation*, trans. Sheila Faria Glaser(Ann Arbor: The University of Michigan Press, 1994).

18 본문에서 논하는 작품은 〈나의 거대 서사〉 중 초기 버전인 〈Because Everything〉이다. 이불은 이후에 이와 유사한 〈바위에 흐느끼다〉를 발표했다. 초기작의 도판을 구하지 못해 다른 버전의 그림을 실었다.

19 유진상, 〈이불전 리뷰〉, 《월간미술》(2007년 6월)에서 인용.

20 유진상, 〈이불: 유리의 산, 살아서 돌아온 자들의 그림자〉, 《월간미술》(2008년 12월).

21 Seungduk Kim, "Lee Bul: Les Miroris de l'histoire", *Beaux Arts Magazine*, No. 282(2007), 86-91.

22 안규철, 〈떠나는 사물들〉, 《아홉 마리 금붕어와 먼 곳의 물》(현대문학, 2013), 117. 이하 작가 안규철의 말과 드로잉은 모두 이 책에서 인용했다.

23 안규철, 〈버리기와 잃어버리기〉, 《그 남자의 가방》(현대문학, 2014), 146.

24 안규철, 〈떠나는 사물들〉, 앞의 책, 117.

25 안규철, 〈떠나는 사물들〉, 앞의 책, 118.

26 한병철, 김태환 옮김, 《피로사회》(문학과 지성사, 2012), 27-29.

27 안규철, 〈노동이 너희를 자유롭게 하리라〉, 앞의 책, 25.

28 안규철, 〈예술가의 작가 노트〉, 《아트 뮤지엄》(2010년 7월 26일).

29 안규철, 〈세상을 변화시키려면 – 빌렘 플루서의 《사물의 상태에 관하여》〉, 《대산문화》 Vol. 27(2008년 봄), 116. 안규철의 작업에 많은 영향을 준 책으로 언급한 빌렘 플루서의 《사물의 상태에 관하여》의 우리말 번역판은 서동근 옮김, 《디자인의 작은 철학》(선학사, 2014) 참조.

30 안규철, 〈직전의 시간〉, 《아홉 마리 금붕어와 먼 곳의 물》, 129.

31 안규철, 앞의 글, 131.

32 김정헌·안규철·윤범모·임옥상 편, 《정치적인 것을 넘어서: 현실과 발언 30년》(현실문화,

2012), 234-235.

33 안규철, 〈'거룩한 미술'로부터의 해방: '현발'과 나의 만남〉, 《현실과 발언》(열화당, 1985),
 146.

34 노형석, 〈미술가 안규철: 평범한 사물 뒤의 진실〉, 네이버 캐스트 http://navercast.naver.
 com/contents.nhn?rid=5&contents_id=392에서 인용. 안규철, 〈거대한 상업주의에 대항
 하는 미술〉, 《월간미술》(1989. 12), 55-62에서는 1980년대 후반, 독일의 '68세대'의 미술가
 들과 그 이후 세대 사이의 정치적인 간극에 대해 논의하고 있다.

35 안규철, 〈80년대 한국 조각의 대안을 찾아서〉, 《민중미술을 향하여》, 152.

36 안규철, 앞의 글, 153.

37 김홍중·심보선 〈87년 이후 스노비즘의 계보학〉, 《문학동네》(2008년 봄), 367-386; 김홍중,
 《마음의 사회학》(문학동네, 2009); 심보선, 《그을린 예술》(민음사, 2013) 참조.

38 임범, 〈'94 10대 문화상품: 민중미술 15년〉, 《한겨레》(1994년 12월 6일, 16면).

39 이주헌, 〈문예리뷰: 미술-민중미술 15년, 그 회고와 전망〉, 《문화예술위원회》(http://www.
 arko.or.kr/zine/artspaper94_03/19940314.htm 참조).

40 성완경, 〈민중미술 한 시대 파노라마: 민중미술 15년전을 보고〉, 《한겨레》(1994년 2월 8일,
 11면).

41 이건수, 〈안규철: 언어 같은 사물, 사물 같은 언어의 중재자〉, 《Koreana》 Vol. 19, No. 2
 (Summer 2005).

42 안규철, 〈80년대 한국 조각의 대안을 찾아서〉, 앞의 책, 152. 이후 20년이 지난 뒤에 발표한
 안규철, 〈예술가의 작가 노트〉, 《아트 뮤지엄》 96호(2010년 7월 26일)에서도 그는 "외곽"에
 머무는 것이 그에게 "주어진 역할"이라고 쓰고 있다.

43 안규철, 〈80년대 한국 조각의 대안을 찾아서〉, 앞의 책, 153.

44 김홍중, 앞의 책, 17-19.

45 안규철의 작업 노트에서 인용. 날짜 미상.

46 안규철, 〈거절당한 사랑 이야기〉, 《아홉 마리 금붕어와 먼 곳의 물》, 140-143.

47 안규철의 작업 노트에서 인용. 날짜 미상.

48 안규철의 작업 노트에서 인용. 날짜 미상.

49 허먼 멜빌, 공진호 옮김, 《필경사 바틀비》(문학동네, 2011) 참조. 이 번역본에서 바틀비가 반
 복하는 문구는 "안 하는 편을 택하겠습니다"라고 번역되었다. 그 밖에 다른 논문들에서는

여러 가지 다른 방식으로 번역이 되어 있으나, 사실 우리말로는 주체의 의지를 최소화한 수동적인 표현, "would prefer not to"가 완전히 전달되지 않는다. 이 글에서는 내가 생각하기에 가장 근접한 표현 "저는 ……하지 않기를 선호합니다"를 쓰고자 한다.

50 안규철, 〈아버지의 추억 10 : 조각가 안규철〉, 《조선일보》(2004년 3월 24일)에서 인용.

51 Dan McCall, *The Silence of Bartleby* (Ithaca : Cornel University Press, 1989), 1-32 ; Armin Beverungen and Stephen Dunne, "'I'd Prefer Not To' : Bartleby and the Excesses of Interpretation", *Culture and Organization*, Vol. 13, No. 2(2007), 171-183 ; 윤교찬·조애리, 〈'되기'의 실패와 잠재성의 정치학 : 멜빌의 《필경사 바틀비》〉, 《현대영어영문학》 제53권 4호(2009. 11), 69-88 ; 한기욱, 〈근대체제와 애매성 : 《필경사 바틀비》 재론〉, 《안과 밖 : 영미문화연구》 34권(2013), 314-345 등 참조.

52 Gilles Deleuze, "Bartleby ; or The Formula", *Essays Critical and Clinical*, trans. by Daniel W. Smith and Michael A. Greco (Minneapolis : University of Minnesota Press, 1997), 68-90. 바틀비의 프랑스어판 서문으로 처음 발표된 들뢰즈의 이 글에서 그는 이와 같은 바틀비의 언어를 "이국적인 탈영토의, 고래의 언어"라고 정의하고, 나아가 바틀비가 "병든 미국을 구원해줄 의사, 새로운 그리스도, 또는 우리 모두의 형제"라고 글을 맺었다.

53 Michael Hardt and Antonio Negri, *Empire* (Cambridge : Harvard University Press, 2000), 203-204.

54 Giorgio Agamben, *Potentialities : Collected Essays in Philosophy*, trans. Daniel Heller-Roazen (Stanford : Stanford University Press, 1999), 243-273.

55 슬라보예 지젝, 김서영 옮김, 《시차적 관점》(마티, 2009), 746.

56 슬라보예 지젝, 앞의 책, 747.

57 안규철, 〈'거룩한 미술'로부터의 해방〉, 《현실과 발언》, 143.

58 안규철의 작업 노트에서 인용. 날짜 미상.

59 Slavoj Žižek, *Welcome to the Desert of the Real* (London : Verso, 2002), 5-32.

60 안규철, 〈어린 시절 창가에서〉, 《아홉 마리 금붕어와 먼 곳의 물》, 42-43.

61 안규철, 〈단 하나의 책상〉, 앞의 책, 163.

재난의 유토피아 또는 디스토피아 : 프란시스 알리스와 나카무라 마사토

1 Rebecca Solnit, *A Paradise Built in Hell : The Extraordinary Communities That Arise in*

Disaster(New York: Penguin Books, 2009), 143–147.

2 Solnit, 앞의 책, 145–150.

3 일본 정부의 무능력한 대응과 도쿄 전력과의 유착 등에 대한 비판은 각종 언론매체를 통해 널리 퍼져 있다. Harutoshi Funabashi, "Why the Fukushima Nuclear Disaster is a Man-made Calamity", *International Journal of Japanese Sociology*, No. 21(2012), 65–75; John Whitter Treat, "Lisbon to Sendai, New Haven to Fukushima: Thoughts on 3/11", *The Yale Review*, Vol. 100, No. 2(April 2012), 14–29 등 참조.

4 윤여일, 〈옮긴이 서문〉, 쓰루미 슌스케 외, 윤여일 옮김, 《사상으로서의 3·11: 대지진과 원전 사태 이후의 일본과 세계를 사유한다》(그린비, 2012), 11.

5 Treat, 앞의 글에서 재인용.

6 Dominick LaCapra, *Writing History, Writing Trauma*(Baltimore: The Johns Hopkins University Press, 2001), 23.

7 나오미 클라인, 김소희 옮김, 《쇼크 독트린: 자본주의 재앙의 도래》(살림 Biz, 2008), 11–34.

8 Nicolas Bourriaud, translated by Simon Pleasance and Fronza Woods, *Relational Aesthetics*(Les Presses du Réel, 2002 [1998]).

9 Claire Bishop, "Antagonism and Relational Aesthetics", *October* 110(Fall 2004), 54.

10 B. Joseph Pine II and James H. Gilmore, *The Experience Economy: Work is Theater & Every Business a Stage*(Boston: Harvard Business School Press, 1999).

11 Benjamin Buchloh, "Conceptual Art 1962–1969: From the Aesthetic of Administration to the Critique of Institutions", *October*, Vol. 55(Winter 1990): 105–143 참조.

12 Claire Bishop, *Artificial Hells: Participatory Art and the Politics of Spectatorship*(London: Verso, 2012); Grant H. Kester, *Conversation Pieces: Community and Communication in Modern Art*(Berkeley: University of California Press, 2004); Grant H. Kester, *The One and the Many: Contemporary Collaborative Art in a Global Context*(Durham: Duke University Press, 2011); Shannon Jackson, *Social Works: Performing Art, Supporting Publics*(New York: Routledge, 2011).

13 이하 비숍의 논의는 Claire Bishop, "Antagonism and Relational Aesthetics", *October*, Vol. 110(Fall 2004), 51–79; "The Social Turn: Collaboration and Its Discontents", *Artforum*(February 2006), 178–183; Claire Bishop ed., *Participation*(London: White Chapel,

319

2006) 참조. 클레어 비숍의 비판적 입장에 대해서는 경기문화재단의 블로그 《커뮤니티와 아트》에 실린 글, 〈클레어 비숍의 참여미술 비판〉.

14 Hal Foster, "Chat Rooms(2004)", in Bishop ed., *Participation*, 193.

15 자크 랑시에르, 주형일 옮김, 《미학 안의 불편함》(인간사랑, 2012) 가운데 〈옮긴이 서문〉 참조.

16 Cuauhtémoc Medina, "Fable Powers", in Russel Ferguson, et. al., *Francis Alÿs*(London: Phaidon, 2007), 58. 각종 문헌에서 그가 멕시코시티에 정착하고 이름을 바꾸게 된 사정에 대해서는 앞에서와 같이 멕시코와 벨기에 양국이 얽힌 행정적인 문제 정도만 언급된다. 일반적으로 쉽게 이해되지 않는 상황에 대해 자세한 설명이 빠진 것은 앞으로 본문에서 설명하게 될 '신화화'의 일부일 수도 있겠다는 생각이다.

17 레베카 솔닛, 김정아 옮김, 《걷기의 역사》(민음사, 2003), 12.

18 알리스의 작업과 산책자와의 연관성은 이미 많은 저작에서 지적되어왔다. Stuart Horodner, "Walk This Way", *Walk This Way* exh. cat.(New York: Independent Curators International, 2002), 10-15 등 참조. 알리스 자신도 산책자에 대해서는 "19세기의 유럽적인 존재"인 반면, 멕시코시티 같은 도시에서는 산책자가 갖는 "낭만적인 향수"가 불가능하다고 언급했다. "Interview: Russel Ferguson in conversation with Francis Alÿs", *Francis Alÿs*, 32 참조. 이하 프란시스 알리스의 말은 별도의 언급이 없으면 모두 이 인터뷰에서 인용했다.

19 Karl Erik Schollhammer, "A Walk in the Invisible City", *Knowledge, Technology, and Policy*, Vol. 21(2008), 147.

20 동영상은 www.francisalys.com에서 시청 및 다운로드가 가능하다. (2014년 10월 4일 접속).

21 폴 비릴리오, 이재원 옮김, 《속도와 정치》(그린비, 2004), 84.

22 알리스의 작품은 아니지만 티후아나와 샌디에이고, 나아가 멕시코와 미국 사이 국경의 의미를 가장 통렬하게 보여주는 예로 실제 샌디에이고 고속도로에 설치된 교통 표지판을 도판에 실었다. 1980년대 말에 불법 이민과 그로 인한 교통사고가 종종 일어났다. 따라서 이처럼 어린아이의 손을 잡고 뛰는 부모의 실루엣이 그려진 '주의' 표지판이 1990년부터 설치되기 시작했다. 현재는 거의 이러한 사례가 없으나, 표지판은 여전히 존재하고 샌디에이고의 상징처럼 되었다. http://www.utsandiego.com/uniontrib/20050410/news_1n10signs. html 참고(2014년 10월 29일 접속).

23 Russel Ferguson, *Francis Alÿs: Politics of Rehearsal*(Los Angeles: Hammer Museum, 2007), 79.

24 동영상은 www.francisalys.com에서 시청 및 다운로드가 가능하다(2014년 10월 29일 접속).

25 Grant Kester, "Lessons in Futility: Francis Alÿs and the Legacy of May '68", *Third Text*, Vol. 23, issues 4(July 2009), 419에서 재인용. 이는 알리스가 젊은이들에게 합당한 임금을 주지 않고 미술을 위해 노동을 착취했다는 비난에 대한 반응이다. 그는 퍼거슨과의 인터뷰에서 자원봉사자들의 무료 봉사에 대해 다시 한 번 언급하며 요즘 추세가 정치적으로 올바른 것보다 경제적으로 올바른 것을 더 추구하고 있다고 지적하기도 했다. 프란시스 알리스의 작업에 대해 비판적인 입장을 개진한 논의로 Angela Dimitrakaki, "The Spectacle and Its Others: Labor, Conflict, and Art in the Age of Global Capital," Jonathan Harris ed. *Globalization and Contemporary Art*(Oxford: Blackwell Publishing, 2011), 196-198.

26 "Francis Alÿs interview with Anna Dezeuze: Walking the Line", *Art Monthly*, Vol. 323(February 2009), 4. 알리스는 대중과의 협업에서 얻을 수 있는 중요한 정서적 유대를 정의하는 데 '연대감solidarity'이라는 단어에도 일종의 우월감이 들어 있기 때문에 'conviviality'를 선호한다고 했다. 사실 이에 해당하는 적당한 우리말을 찾기 쉽지 않았지만, 다만 함께한다는 이유로 서로에게 힘이 되는, 긍정적 에너지를 포괄하는 의미로 '흥'을 사용했다.

27 그의 이전 프로젝트에 대해서는 나카무라 마사토, 〈일탈의 창조 프로세스: 자신들의 장소를 자신들이 창조하는 지속가능한 아트 프로젝트〉,《Visual》Vol. 7(2010), 67-79 참조.

28 '와와私は'는 '나는 ……입니다'의 일본어로 '나私'를 표준어인 '와타시'가 아니라 '와'로 발음하는 것이 바로 도호쿠 지방 사투리다. 한편, '와和'는 '일본'을 뜻하는 동시에 유대, 조화, 단결을 의미하기도 한다. 프로젝트의 공식 홈페이지는 http://wawa.or.jp/en/이다. 이하 본문의 '와와 프로젝트'에 대한 설명은 모두 별도의 설명이 없으면 홈페이지와 자체 발행 신문, 2012년 5월 19일 도쿄에서 있었던 필자와 나카무라 마사토와의 인터뷰를 참조했다.

29 '와와 프로젝트'에는 프로젝트 전체 디렉터인 나카무라 마사토 이외 세부 프로그램 책임자로 건축가 신보리 마나부新堀学가 참여하고 있다.

30 나카무라 마사토와의 인터뷰에서 인용(2012년 5월 19일).

31 나카무라 마사토와의 인터뷰에서 인용.

32 쓰루미 슌스케, 〈일본인은 무엇을 배워야 하는가: 지금 마음속에 떠오르는 것〉,《사상으로서의 3·11》, 85. '노교겐'이란 일본의 전통 연극인 '노能'와 '교겐狂言'을 통틀어 가리키는 말이다.

33 필자와의 인터뷰에서 인용.

34 〈기대되는 인간상〉의 본문은 해리 하루투니언, 정기인·이효인 옮김, 《착한 일본인의 탄생》
(제이앤씨, 2011), 75-83 참조.

35 우리나라에서 1968년 당시 박정희 대통령이 반포한 〈국민교육헌장〉은 일본의 〈교육칙어〉
와 비슷하다는 비판을 받아왔고, 나아가 민족성과 정신문화를 강조하는 면에서 〈기대되는
인간상〉과도 크게 다르지 않음을 알 수 있다. 〈국민교육헌장〉과 국수주의적 이데올로기에
대해서는 윤해동, 〈'국체'와 '국민'의 거리 - 탈식민 시기의 식민주의〉, 《역사문제연구》 제15
호(2005. 12), 61-95 참조.

36 Rebecca Solnit, "Diary", *London Review of Books*, Vol. 24, No. 9-10(May 2012), 35-
37(http://www.lrb.co.uk/v34/n09/rebecca-solnit/diary) 참조.(2015년 8월 19일 접속)

37 다다 가즈히코의 인터뷰, http://wawa.or.jp/project/000251.html 참조.(2015년 8월 15일 접속)

38 슬라보예 지젝 외, 유영훈 옮김, 《점령하라》(RHK, 2011), 106-107.

작가의 죽음과 소멸된 원작 : 마르셀 뒤샹과 솔 르윗

1 로버트 모리스의 〈호칭기도〉에 대해서는 Martha Buskirk, *The Contingent Object of
Contemporary Art*(Cambridge, Mass : The MIT Press, 2003), 1-2 참조.

2 흔히 '오리지낼리티'는 '독창성'으로 번역된다. 하지만 '독창성'을 다시 영어로 번역하면
'originality'와 'creativity' 양자의 의미를 모두 포함한다. 필자는 '오리지낼리티'가 '복제
copy'가 아닌 '원본original'의 의미와 그 주체가 한 개인이라는 '근원적originary' 존재로 수
렴된다는 의미를 강조한다면 'creativity'는 주체나 결과물의 위상보다는 전에 없던 새로
운 것을 만들어내는 행위 자체를 강조하고 있다고 보았다. 요컨대 'originality'는 사물을,
'creativity'는 사람을 나타낸다는 차이가 있다. 따라서 본문에서는 '독창성'으로 구분하기
어려운 이와 같은 차이를 드러내기 위해 '오리지낼리티'라는 말을 그대로 사용하고자 한다.

3 〈샘〉의 제작과 전시를 둘러싼 기본적인 내용은 William Camfield, *Marcel Duchamp :
Fountain*(Houston : Houston Fine At Press, 1989); William Camfield, "Marcel Duchamp's
Fountain : Aesthetic Object, Icon, or Anti-Art?", Thierry de Duve ed. *The Definitely
Undefined Marcel Duchamp*(Cambridge : The MIT Press, 1991), 133-178; Martha Buskirk,
"Throughly Modern Marcel", *October* 70(Fall 1991) 등 참조.

4 Peter Bürger, *Theory of the Avant-Garde*, trans. Michael Shaw(Minneapolis : University of

Minnesota Press, 1984), 51-52.

5 Miwon Kwon, *One Place After Another: Site-Specific Art and Locational Identity* (Cambridge: The MIT Press, 2002), 46-50.

6 판차 사건에 대한 자세한 내용은 Martha Buskirk, "Authorship and Authority", *The Contingent Object of Contemporary Art* (Cambridge: The MIT Press, 2003), 21-56; James Meyer, "The Minimal Unconscious", *October*, Vol. 130 (Fall 2009), 141-176 등 참조.

7 Benjamin Buchloh, "Conceptual Art 1962-1969: From the Aesthetic of Administration to the Critique of Institutions", *October*, Vol. 55 (Winter 1990), 105-143.

8 Kwon, 앞의 책, 51.

9 Buskirk, 앞의 책, 4.

10 Pierre Cabanne, *Dialogues with Marcel Duchamp*, trans. Ron Padgett (New York: Da Capo Press, 1979); Buskirk, 앞의 책에서 재인용.

11 Sigmund Freud, "Fetishism", in *The Standard Edition of the Complete Psychological Works of Sigmund Freud*, Vol. 21, translated by James Strachey (London: Hogarth Press, 1961), 153. 페티시즘에 대한 논의는 이 책 2장 참조.

12 '로즈 셀라비Rrose Selavy'는 뒤샹이 자주 사용하던 가명이었다. 〈샘〉의 복제품에 대한 세부 사항은 Camfield, 앞의 책, 162-165 참조.

13 David Joselit, *Infinite Regress: Marcel Duchamp 1910-1941* (Cambridge: The MIT Press, 1998), 200, note 5.

14 Camfield, 앞의 책, 147 재인용.

15 Rosalind Krauss, "The Originality of the Avant-Garde: A Postmodernist Repetition", Brian Wallis, ed. *Art After Modernism: Rethinking Representation* (New York: The New Museum of Contemporary Art, 1984), 18. 원 출처는 *October*, Vol. 18 (Fall 1981), 47-66.

16 크라우스의 앞의 논문은 1981년에 처음 발표되었고, 이후 1986년에 그의 논문을 엮어 출판한 *The Originality of the Avant-Garde and Other Modernist Myths* (Cambridge: The MIT Press, 1986)에 삽입되었다. 그의 핵심적인 주장이 되었다.

17 Krauss, "Line as Language" (1974), *Perpetual Inventory* (Cambridge: The MIT Press, 2010), 213-215 참조.

18 영구 보존이 거의 불가능하고, 다만 일정 기간 동안만 존재할 수 있는 〈월 드로잉〉의 특성

상 이를 실제로 관람하기란 쉽지 않은데, 다행히 매사추세츠의 현대미술관에서 르윗의 거대한 〈월 드로잉〉 105점을 2036년까지 전시할 예정이다. 2008년 11월에 오픈한 이 전시에는 1969년부터 2007년까지의 〈월 드로잉〉 가운데 105점이 실현되었고, 이를 위해 65명의 제도사들이 약 4,000제곱미터 넓이의 벽에 작업을 완성했다. http://www.massmoca.org/lewitt 참조.(2015년 8월 19일 접속)

19 Lynne Cooke, "Wall Drawing 123: Copied Lines", Susan Cross and Denise Markonish, eds., *Sol LeWitt: 100 Views*(New Haven: Yale University Press, 2009), 35. 이하 〈월 드로잉〉의 작업방식에 대한 설명과 관련자들의 말은 이 책에서 인용.

20 Sol LeWitt, "Paragraphs on Conceptual Art", Peter Osborne ed., *Conceptual Art*(London: Phaidon Press, 2002), 213-215. 원 출처는 *Artforum*, Vol. 5, No. 10(Summer 1967), 79-84.

21 르윗은 이와 같은 취지의 발언을 여러 차례에 걸쳐 지속적으로 남겼다. Kimberly Davenport, "Impossible Liberties: Contemporary Artists on the Life of Their Work over Time", *Art Journal*, Vol. 54, No. 2(Summer 1995), 43; Sarah Kent, "Sol LeWitt", *Modern Painters*(July-August 2007), 69 등 참조.

22 Jonathan Flatley, "Art Machine", *Sol LeWitt: Incomplete Open Cubes*, 83(Cambridge: The MIT Press, 2001).

23 Molly Nesbit, "What Was an Author?", *Yale French Studies*, No. 73(1987), 229-257; Michael North, "Authorship and Autography", *PMLA*, Vol. 116, No. 5(October 2001), 1377-1385 등 참조.

24 Roland Barthes, "The Death of the Author", *Image Music Text*, trans. Stephen Heath(New York: Hill and Wang, 1977), 145-147.

25 《아스펜》은 잡지라고는 하나 출판물과는 전혀 다른 형식의 전위적 매체로 매 호마다 특별 에디터가 주제를 갖고 선정한 텍스트, 음반, 필름, 판화 등이 상자에 들어 있는 '멀티미디어 박스'였다. 바르트의 〈저자의 죽음〉과 르윗의 드로잉이 실린 5+6호는 게스트 에디터로 미술평론가였던 브라이언 오도허티Brian O'Doherty가 편집한 특별호로 미니멀리즘이 전체 주제였다. 그뿐 아니라 개념미술과 포스트모더니즘을 대표하는 저자들의 텍스트, 음반, 시각 미술, 오브제 등이 들어 있다. 사뮈엘 베케트의 소설과 뒤샹의 강연 등이 녹음된 음반, 그 밖에 존 케이지, 토니 스미스, 머스 커닝햄, 멜 보크너의 저작 등 20세기 후반 포스트모더니즘과 현대미술을 이해하기 위한 필수적인 작품들이 실려 있다. 전체 차례는 http://www.

leftmatrix.com/aspen56.html 참조. 《아스펜》과 '저자'의 위상에 대해서는 Nesbit, 앞의 논문; North, 앞의 논문; Helen Molesworth ed., *Work Ethic* (Baltimore: The Baltimore Museum of Art, 2004), 28-30 등 참조.

26 Peter Osborne, *Conceptual Art* (London: Phaidon Press, 2002), 95 참조.

27 Buchloh, "Conceptual Art 1962-1969", 152.

28 *Sol LeWitt: 100 Views*는 르윗의 지인 100명이 그와의 관계를 회고한 글을 모아놓은 책이다. 책의 성격상 작가를 신화화하는 것이 당연하게 여겨질 수 있으나, 그것을 감안하더라도 많은 이가 그의 '관대함'과 '민주주의'에 대한 헌신에 대해 반복해서 언급하고 있다. 그는 외부에 잘 알리지 않은 채 많은 젊은 미술가와 어려움에 처한 미술기관을 적극적으로 후원했던 것으로 밝혀졌다. 그의 지인들이 회고하는 '민주주의'란 보편적인 의미에서 누구나 미술을 즐기고 누릴 수 있어야 한다는 낭만적이고 유토피아적인 신념에 가까웠다. 그러나 앞으로 밝히듯 단순히 낭만적인 신념이라고 보기에 르윗의 작업과 그 방식은 미술이라는 제도가 갖고 있던 여러 가지 관습과 한계를 급진적으로 공격했다. 그 밖에도 Kimberly Davenport, "Impossible Liberties: Contemporary Artists on the Life of Their Work over Time", *Art Journal*, Vol. 54, No. 2 (Summer 1995), 40-52; Joanna March, "Gentle Humanity and Penetrating Vision: Remembering Sol LeWitt (1928-2007)", *American Art*, Vol. 21, No. 3 (Fall 2007), 110-111 등을 참조하면 르윗의 '관대함'에 대한 지인들의 찬사가 단지 관행적 수사에 불과한 것이 아님을 알 수 있다.

29 Buskirk, 앞의 책, 35.

30 Meyer, 앞의 논문, 160.

31 Buskirk, 앞의 책, 45. 판차는 일차적으로는 종잇조각에 불과한 '기획서'로 엄청난 경제적 이득을 얻었다. 그들은 거래하거나 상속할 때 소비세나 양도세를 낼 필요가 없었고, 원하기만 하면 미술가가 직접 하는 것보다 훨씬 더 저렴하게 '작품'을 제작할 수 있었다. 이후에는 큰 차액을 남기며 '기획서'들을 구겐하임미술관에 팔았다. Meyer, "The Minimal Unconscious", 167-169 참조.

32 Andrea Miller-Keller와의 인터뷰에서 인용. *Sol LeWitt: 100 Views*, 83 참조.

33 Indrid Sischy의 글에서 인용. *Sol LeWitt: 100 Views*, 110 참조.

34 철학자 커크 필로는 르윗의 〈월 드로잉〉이 이처럼 통상적으로 위작이 가능한 예술 작품과 불가능한 예술 작품을 구분했던 근거, 즉 자필 작업과 대필 작업의 구분을 완전히 어지럽힌

325

과정을 분석했다. Kirk Pillow, "Did Goodman's Distinction Survive LeWitt?", *The Journal of Aesthetics and Art Criticism*, Vol. 61, No. 4(Autumn 2003), 365-380.

35 Henry Lydiate, "Contracts & Moral Rights: Authenticating Sol LeWitt", *Art Monthly*(July-August, 2012), 358에서 인용. 몇 달 후 원고는 합의하에 소송을 취하했다.

36 Darren Hudson Hick, "Making Sense of the Copyrightability of Plots: A Case Study in the Ontology of Art", *The Journal of Aesthetics and Art Criticism*, Vol. 67, No. 4(Fall, 2009), 399에서 인용.

37 Kent, 앞의 책, 71.

38 Hick, "Making Sense of the Copyrightability", 402에서 인용.

39 Molesworth, *Work Ethic*, 31-42.

40 Molesworth, 앞의 책, 151. 개념미술 초기의 흐름을 집약한 책 *Lucy Lippard, Six Years: The Dematerialization of the Art Object from 1966 to 1972*(New York: Praeger, 1973)에서는 제목이 암시하듯 개념미술의 특징을 '탈물질화'라고 정의하고, 이것이 상품으로서 미술이 유통되는 시장 경제에서 벗어난 진보적인 형태라고 주장했다.

41 Miwon Kwon, "Exchange Rate: On Obligation and Reciprocity in Some Art of the 1960s and After"; Molesworth, 앞의 책, 84-89.

42 Sidney Lawrence, "Who is the Artist?", *Smithsonian*, Vol. 34, Issue 12(March 2004), 39-40.

43 Peter Jaszi and Martha Woodmansee, "Introduction", Jaszi and Woodmansee eds., *The Construction of Authorship: Textual Appropriation in Law and Literature*(*Post-Contemporary Interventions*)(Durham: Duke University Press, 1994), 2-3. 이하 저작권법과 '저자성'에 대한 논의는 대부분 문학사의 연구 결과를 바탕으로 이루어졌다. 미술의 경우 현대적인 오리지널리티의 개념, 즉 미술 작품이 창조적인 개인의 독창적인 산물이라는 개념은 문학에서의 낭만주의보다 훨씬 이전인 르네상스 시기의 이탈리아에서 발생했다고 보아야 할 것이다. 그러나 이 책에서 중요한 것은 오리지널리티와 저자성의 개념 형성이고, 특정한 예술 분야에서의 역사적 배경이 핵심이 아니므로 따로 구분해 논의하지는 않았다. 미술에서 개인적인 저자와 독창성의 역사적 근원에 대해서는 이미 많은 논의가 이루어졌으나 이 책에서는 Rudolf Wittkower, "Individualism in Art and Artists: A Renaissance Problem," *Journal of the History of Ideas*, Vol. 22, No. 3(July-September 1961), 291-302; Sherry C. M. Lindquist

and Stephen Perkinson, "Artistic Identity in the Late Middle Ages: Foreword," *Gesta*, Vol. 41, No. 1(Artistic Identity in the Late Middle Ages(2002), 1-2 등을 참조했다.

44 Jaszi and Woodmansee, 앞의 책, 3.

45 Martha Buskirk, "Commodification as Censor: Copyrights and Fair Use", *October*, Vol. 60(Spring 1992), 82-109; Michael North, "Authorship and Autography;" Peter Jaszi, "On the Author Effect: Contemporary Copyright and Collective Creativity", *The Construction of Authorship*, 29-56; Nesbit, "What Was an Author?" 등 참조.

46 Mark Rose, "The Author in Court: Pope vs. Curll(1741)", in Jaszi and Woodmansee eds., *The Construction of Authorship*, 221-230.

47 Burskirk, "Commodification as Censor", 90.

48 Jaszi and Woodmansee, "Introduction", 5-6.

49 제러미 리프킨, 이경남 옮김, 《공감의 시대》(민음사 2010).

50 Teresa M. Amabile, "A Model of Creativity and Innovation in Organizations", *Research in Organizational Behavior*, Vol. 10(1988), 123-167. 이하는 Jill E. Perry-Smith, "The Social Side of Creativity: A Static and Dynamic Social Network Perspective", *Academy of Management Review*, Vol. 28, No. 1(2003), 89-106; Stephen Sonnenburg, "Creativity in Communication: A Theoretical Framework for Collaborative Product Creation", *Creativity and Innovation Management*, Vol 13, No 4(December 2004), 254-262 등 참조.

51 Robert DeFillippi, Gernot Grabher, Candance Jones, "Introduction to Paradoxes of Creativity: Managerial ad Organizational Challenges in the Cultural Economy", *Journal of Organizational Behavior* 28(2007), 513.

52 Chuck Close, *Sol LeWitt 100 Views*, 32에서 인용.

53 르윗의 스튜디오 매니저였던 Susanna Singer의 말을 *Sol LeWitt: 100 Views*, 109에서 재인용.

54 Lawrence, "Who is the Artist?", 40에서 인용.

스펙터클 앞에 잃은 감각: 로버트 어윈과 라 몬티 영

1 기 드보르, 유재홍 옮김, 《스펙터클의 사회》(울력, 2014), 20. "고도로 축적되어 이미지가 된 자본"이라는 스펙터클의 정의도 이 책에서 유래했다. 34 참조.

2 수전 손태그, 이민아 옮김, 《해석에 반대한다》(이후, 2013), 34. 원문은 1966년에 발표.

3 David Joselit, *American Art Since 1945* (New York: Thames & Hudson, 2003), 106-107.

4 Samuel J. Wagstaff Jr., "Talking with Tony Smith", *Artforum* (December 1966). 그림이 "회화적pictorial"이라는 스미스의 말은 문맥상 '장식적'이라는 의미에 가깝게 쓰였다. 다음에 이야기할 마이클 프리드는 "우표 같다"고 표현할 정도로 회화의 작은 틀에 대한 한계를 지적한 크기의 문제로 설명하고 있다.

5 Michael Fried, "Art and Objecthood", *Minimal Art: A Critical Anthology*, Gregory Battcok ed.(Berkeley: University of California Press, 1995 [1968]), 116-147. 원본은 1967년 6월, *Artforum*에 실렸다.

6 Rosalind Krauss, "The Cultural Logic of the Late Capitalist Museum", *October*, 54(1990), 3-17; "Allusion and Illusion in Donald Judd(1966)", *Perpetual Inventory* (Cambridge: The MIT Press, 2010), 91-100 참조.

7 Rosalind Krauss, "Overcoming the Limits of Matter: On Receiving Minimalism", *American Art of the 1960s* (New York: The Museum of Modern Art, 1991), 123-141.

8 Hal Foster, "Dan Flavin and the Catastrophe of Minimalism", Jeffrey Weiss ed. *Dan Flavin: New Light* (New Haven: Yale University Press, 2066), 133-151.

9 Hal Foster, "Six Paragraphs on Dan Flavin", *Artforum* (February 2005), 160-162. 포스터는 이 글에서 전형적인 미니멀리스트로 여겨졌던 댄 플래빈의 형광등 설치도 공간에 조응하고 스케일에 따라 시각적 환경을 창출하고 몰입의 경험을 유도할 수 있다는 사실을 인정하며, 미니멀리즘의 담론에 존재하는 이 두 부류의 구분이 사실상 명확하지 않고 늘 유동적이었다는 점을 밝히고 있다.

10 Andrew J. Perchuk, "From Otis to Ferus: Robert Irwin, Ed Ruscha, and Peter Voulkos in Los Angeles, 1954-1975"(Ph.D. Dissertation, Yale University, 2006), 94.

11 페루스갤러리는 1950년대 중반부터 뉴욕의 미술계와 확연한 서부의 지역적 차이를 보이는 작가들을 후원하고 양성했던 거의 유일한 갤러리로 영향력을 갖고 있었다. 페루스갤러리에 대해서는 Perchuk, 앞의 논문 참조. 어윈의 편지는 Lawrence Weschler, *Seeing is Forgetting the Name of the Things One Sees: A Life of Contemporary Artist, Robert Irwin* (Berkeley, University of California Press, 1982), 79에서 인용.

12 Weschler, 앞의 책, 78.

13 어윈의 인터뷰, Milton Esterow, "How Public Art Becomes a Political Hot Potato", *Art News* 85, No. 1 (January 1986), 79.

14 Weschler, 앞의 책, 88에서 인용. 작품과 시각적 효과에 대한 상세한 묘사는 Philip Leider, "Robert Irwin", exh. cat. *Robert Irwin/Kenneth Price* (Los Angeles, Los Angeles County Museum of Art, 1966); Adrian Michael Kohn, "Heightened Perception: Donald Judd, John Chamberlain, Robert Irwin, and Larry Bell, 1960-1975" (Ph. D. Dissertation, University of Texas at Austin, 2009), 170 등 참조.

15 Weschler, 앞의 책, 89.

16 Weschler, 앞의 책, 61. 당시 많은 미술가와 마찬가지로 어윈도 현상학으로부터 영향을 받았다. 특히 그는 메를로퐁티, 루드비히 비트겐슈타인의 저작들을 읽었다. 어윈의 도서 목록은 Weschler, 앞의 책, 206-207 참조. 1960년대의 미니멀리즘 작가들의 비트겐슈타인에 대한 관심에 대해서는 Jeffrey Weiss, "Language in the Vicinity in Art: Artists' Writings 1960-1975", *Art Forum* (Summer 2004) 참조.

17 Maurice Tuchman, "Introduction", *A Report on Art & Technology Program of the Los Angeles County Museum of Art 1967-1971* (Los Angeles: Los Angeles County Museum of Art, 1971), 11. 이하 〈아트 앤드 테크놀로지〉의 구체적인 진행 상황에 대한 설명은 별도의 언급이 없는 경우 모두 이 보고서를 참조한 것이다.

18 사실상 개릿사를 비롯하여 〈아트 앤드 테크놀로지〉에 참여했던 대부분의 연구소 및 산업체는 사실상 군수산업체였다. 터크먼과 큐레이터였던 제인 리빙스턴은 프로젝트의 기획 단계부터 반전운동이 기세를 더해가던 당시에 미술가들이 군수산업체와의 협력에 쉽게 동의하지 않으리라는 우려를 안고 있었으나, 많은 작가가 큰 반발 없이 참여했다고 밝히고 있다. Tuchman, "Introduction", *A Report on Art & Technology Program*, 17; Jane Livingston, "Thoughts on Art and Technology", 앞의 책, 43. 실제로 어윈과의 협력을 시작하기 이전까지 위츠의 연구도 전투기 조종사들의 조준 능력을 극대화하기 위한 실험에 집중되어 있었다. 즉 어윈이 연구했던 지각의 유형은 실제로는 전쟁 도구로 육성된 인간의 지각 능력이었다. Perchuk, 앞의 논문, 143. 베트남전쟁과 연계하여 〈아트 앤드 테크놀로지〉에 대한 비판적인 견해에 대해 논의한 예로는 Anne Collins Goodyear, "From Technophilia to Technophobia: The Impact of the Vietnam War on the Reception of 'Art and Technology'", *Leonardo*, Vol. 41, No. 2 (2008), 169-173 참조.

19 워츠는 어원과의 만남을 "첫눈에 반한 사랑"이라고 묘사할 정도로 두 사람의 관심사는 과학과 미술이라는 상반된 영역이었는데도 일치했다. 터럴은 프로젝트의 마지막 단계에서 자진 탈퇴했으나, 워츠와 어원은 미술관과의 계약 기간이 지난 이후에도 지속적인 협력관계를 유지하며 영향을 주고받았다. 특이한 점은 이후 워츠는 연구소를 그만두고, 로스앤젤레스의 불교 명상센터에서 심리치료사로 활동하게 된다는 것이다. Weschler, 앞의 책, 126.

20 Livingstone, "Thoughts on Art and Technology", *A Report on Art & Technology Program*, 43-44.

21 Weschler, 앞의 책, 128.

22 어원-터럴-개릿 프로젝트 노트 1969년 1월 21일, *A Report on Art & Technology Program*, 129-130.

23 이 작업에 대해서는 Jan Butterfield, "Robert Irwin", *The Art of Light and Space* (New York: Abbeville Press, 1993), 38-39; Weschler, 앞의 책, 174 참조.

24 John Coplan, *Robert Irwin* (Pasadena: Pasadena Art Museum, 1968), n.p.; Weschler, 앞의 책, 149.

25 영은 테리 라일리, 스티브 라이히, 필립 글래스와 함께 미니멀리즘 음악의 선구자로 손꼽히고 있지만, 이 책에서는 플럭서스를 중심으로 한 시각 예술의 맥락으로 논의의 폭을 좁혔다. 영의 생애와 음악에 대해서는 William Duckworth and Richard Fleming eds., *Sound and Light: La Monte Young and Marian Zazeela* (Lewisburg: Bucknell University Press, 1996); Keith Potter, *Four Musical Minimalists: La Monte Young, Terry Riley, Steve Reich, Philip Glass* (Cambridge: Cambridge University Press, 2000); Michael Nyman, *Experimental Music: Cage and Beyond* (Cambridge: Cambridge University Press, 1999 [1974]); Edward Strickland, *Minimalism: Origins* (Bloomington: Indiana University Press, 1993); Jeremy Grimshaw, *Draw a Straight Line and Follow It: The Music and Mysticism of La Monte Young* (Oxford: The Oxford University Press, 2012) 등 참조.

26 플럭서스의 초기 퍼포먼스와 현대음악과의 관계에 대해서는 Douglas Kahn, "The Latest: Fluxus and Music", *In the Spirit of Fluxus*, ed. Janet Jenkins, exh. cat. (Minneapolis: Walker Art Center, 1993); Douglas Kahn, *Noise Water Meat: A History of Sound in the Arts* (Cambridge: The MIT Press, 1999); Owen Smith, "Developing a Fluxable Forum: Early Performance and Publishing", *Fluxus Reader*, ed. Ken Friedman (Chichester, West Sussex:

Academy Editions, 1998).

27 '이벤트'란 당시 영과 특히 가깝게 지내던 조지 브레히트가 1959년 뉴욕의 루벤갤러리에서 개인전 〈이벤트를 향하여: 배열Toward Events: An Arrangement〉을 열면서 처음으로 관객과의 상호작용에 의해 완성되는 단순한 퍼포먼스를 가리키는 말로 썼다. 같은 해 같은 전시장에 서 영의 동료였던 앨런 캡로가 흔히 최초의 퍼포먼스 아트로 불리는 〈여섯 파트로 이루어진 열여덟 개의 해프닝18 Happenings in 6 Parts〉을 선보였다. 캡로의 '해프닝'이 복잡하게 꾸며 진 무대를 통해 참여자들이 미리 정해진 행동들을 완수하도록 짜여져 있던 반면, '이벤트' 는 단일한 행동이나 평범한 상황을 제시하는 짧은 문구로 이루어져 있다. 케이지의 영향을 받은 브레히트는 이벤트의 지시문을 '이벤트 악보event score'라고 불렀고, 이는 브레히트의 뒤를 이어 '이벤트'를 만들었던 다른 작가들도 마찬가지였다. 브레히트와 플럭서스의 '이벤 트'에 대해서는 Liz Kotz, "Post-Cagean Aesthetics and the 'Event' Scores", *October*, Vol. 95(Winter 2001), 54-89; Julia Robinson, "In the Event of George Brecht", *George Brecht: Events: Eine Heterospektive =A Heterospective*, ed. Alfred M. Fischer(Koln: Museum Ludwig, 2005) 참조.

28 영의 《모음집》은 플럭서스의 성격을 그대로 보여주는 긴 부제를 달고 출판되었고, 머추너 스가 기획했던 잡지 《플럭서스》는 결국 정식 출판되지 않았다. La Monte Young ed., *An Anthology of Chance Operations, Concept Art, Antiart, Indeterminacy, Plans of Action, Diagrams, Music, Dance Constructions, Improvisation, Meaningless Work, Natural Disasters, Compositions, Mathematics, Essays, Poetry*(New York: George Maciunas and Jackson MacLow's Private Publication, c.1962) 참조.

29 퍼포먼스는 독일의 비스바덴에서 열린 〈플럭서스 국제 신음악 페스티벌Fluxus Internationale Festspiele Neuester Musik〉에서 벌어졌고, 백남준이 긴 획을 그은 종이는 현재 비스바덴미술관 에 소장되어 있다. Elizabeth Armstrong, "Fluxus and the Museum", *In the Spirit of Fluxus*, 12-21.

30 Yoko Ono, *Grapefruits: A Book of Instructions and Drawings by Yoko Ono*(New York: Simon & Schuster, 2000 [1964]), n.p.

31 Branden W. Joseph, "The Tower and the Line: Toward a Genealogy of Minimalism", *Grey Room* 27(Spring 2007), 66에서 인용. 이는 케이지로부터 영과 브레히트를 통해 모리스로 이 어지는 미니멀리즘의 계보에 대해 본격적으로 연구한 거의 유일한 논문이라고 할 수 있다.

이 책도 이 논문을 많은 부분 참조했다.

32 콘서트를 주최한 것은 역시 플럭서스의 멤버로서 하버드대학에서 수학을 전공하고 플럭서스의 작업에 대한 많은 비평을 남긴 헨리 플린트였다. Henry Flynt, "La Monte Young in New York", *Sound and Light*, Duckworth and Fleming eds., 44-97 참조. 이후 모리스의 3차원적 조각의 원형이 된 퍼포먼스 〈기둥들Columns〉은 1962년 2월 5일 영의 두 번째《모음집》출판을 위한 기금 마련 행사에서 처음 공연되었다.

33 Benjamin Buchloh, "Robert Watts: Animate Objects, Inanimate Subjects", *Neo-Avantgarde and Culture Industry: Essays on European and American Art from 1955 to 1975*(Cambridge: The MIT Press, 2000), 531-553.

34 Nicolas Bourriaud, *Relational Aesthetics*(Paris: Les Presses du Réel, 2002), 25.

35 흔히 머스 커닝햄과 함께 '포스트모던 댄스'의 개척자로 불리는 핼프린은 케이지와 긴밀한 유대를 갖고 있었고, 그녀의 워크숍에는 시몬 포르티, 이본 레이너, 트리샤 브라운 등 전위적인 현대무용을 대표하는 인물들이 포진해 있었다. 영은 다름슈타트에서 만난 피아니스트 데이비드 튜더를 통해 케이지와 서면으로 연락을 주고받기 시작했고, 케이지의 추천으로 핼프린의 워크숍에 참여했다. 그는 1959년부터 1960년까지 테리 제닝스와 함께 워크숍의 음악을 담당했다. Kotz, "Post-Cagean", 74; 그 밖에 핼프린의 워크숍에 대해서는 Janice Ross, "Atomizing Cause and Effect: Ann Halprin's 1960s Summer Dance Workshops", *Art Journal*, Vol. 68, No. 2(Summer 2009), 62-75 참조.

36 Nyman, *Experimental Music*, 82.

37 John Perreault, "La Monte Young's Tracery: The Voice of the Tortoise", *The Village Voice* (February 22, 1968).

38 La Monte Young, "Lecture 1960", *The Tulane Drama Review*, Vol. 10, No. 2(Winter 1965), 81.

39 Robert Palmer, "Sounds: The Trance Masters", *Penthouse*(October 1976).

40 영의 사인파를 활용한 음악에 대해서는 Ann Holmes, "Strange Beauty of Sine Waves in Concert", *Houston Chronicle*(January 22, 1970) 참조.

41 Robert Palmer, "Lost in the Drone Zone: When La Monte Young Says Take it from the Top, He Means Last Wednesday", *Rolling Stones*(February 13, 1975).

42 Michael Nyman, "Hearing/Seeing", *Studio International* 192, No. 984(Nov. Dec. 1976),

234에서 재인용.

43 Ted Krueger, "This is Not Entertainment: Experiencing the Dream House", *Architectural Design* (Special Issue: Interior Atmospheres), Volume 78, Issue 3 (May/June 2008), 12-15: Tom Johnson, "A La Monte Young Diary", *The Village Voice* (July 26, 1973). 1985년의 갑작스러운 오일쇼크로 재단의 후원이 중단될 때까지 6년 동안 영의 음악은 그 건물 안에서 소리를 들어줄 사람이 하나도 없을 때조차 한순간도 끊이지 않고 온전히 '존재'했다. 〈드림 하우스〉는 역시 디아 재단의 후원으로 1993년에 건물을 맨해튼의 처치 스트리트로 옮겨 연주되기 시작한 이래 2015년 현재까지 여름에 한시적으로 문을 닫는 것을 제외하고는 계속되고 있다. http://melafoundation.org/dream02.htm 참조.

44 Palmer, 앞의 책.

45 Duckworth and Felming, "Introduction", *Sound and Light*, 14.

46 Jeremy Grimshaw, *Draw a Straight Line and Follow It: The Music and Mysticism of La Monte Young* (Oxford: Oxford University Press, 2012), 12.

47 Diane Wakoski, "The Theater of Eternal Music", *I-Kon*, Volume 1, Number 4 (November 1967): Terry Riley, "La Monte and Marian, 1967", *Sound and Light*, 21-24.

48 Jill Johnston, "Music: La Monte Young", *The Village Voice* (November 19, 1964) 참조.

49 Flynt, 앞의 책에서 재인용.

참고문헌

프롤로그

· Buchloh, Benjamin. *Neo-Avant-Garde and Cultural Industry: Essays on European and American Art from 1955 to 1975* (Cambridge: The MIT Press, 2000).

· Caruth, Cathy. *Unclaimed Experience: Trauma, Narrative, and History* (Baltimore and London: The Johns Hopkins University Press, 1996).

· Derrida, Jacques. translated by Pascale-Anne Brault and Michael Naas, *Memoirs of the Blind: The Self-Portrait and Other Ruins* (Chicago: The University of Chicago Press, 1993).

· Foster, Hal. *The Return of the Real* (Cambridge: The MIT Press, 1996).

· ——, "Obscene, Abject, Traumatic," *October* 78 (Autumn 1996), 106-124.

· Harootunian, Harry. "Shadowing History: National Narratives and the Persistence of the Everydays," *Cultural Studies* Vol. 18, No. 2/3 (March/May 2004), 181-200.

· LaCapra, Dominick. *Representing Holocaust: History, Theory, Trauma* (Ithaca: Cornell University Press, 1994).

· ——, *Writing History, Writing Trauma* (Baltimore: The Johns Hopkins University Press, 2001).

· Mitscherlich, Alexander and Margarete Mitscherlich. *The Inability to Mourn: Principles of Collective Behavior*, translated by Beverley R. Placzek (New York: Grove Press, 1975).

· Muecke, Frances. "'Taught by Love': The Origin of Painting Again," *The Art Bulletin*, Vol. 81, No. 2 (Jun, 1999), 297-302.

· Rosenblum, Robert. "The Origin of Painting: A Problem in the Iconography of Romantic Classicism," *The Art Bulletin*, Vol. 39, No. 4 (Dec., 1957), 279-290.

· Summers, David. "Representation," *Critical Terms for Art History*, ed. Robert S. Nelson and Richard Shiff (Chicago: The University of Chicago Press, 2003), 3-19.

· Woo, Jung-Ah. "On Kawarva's Date Paintings: Series of Horror and Boredom," *Art Journal* (Fall 2010), 62-72.

· ──, "Terror of the Bathroom: On Kawara's Figurative Drawings and Postwar Japan," *Oxford Art Journal* Vol. 33 (2010), 261-276.

떠나간 연인 : 펠릭스 곤살레스 토레스와 쑹둥

· Ault, Julie. ed., *Felix Gonzalez-Torres* (New York: Steidl Publishers, 2006).

· Foster, Hal. *Compulsive Beauty* (Cambridge: The MIT Press, 2000[1993]).

· ──, *The Return of the Real: The Avant-Garde at the End of the Century* (Cambridge: The MIT Press, 1996).

· ──, "Obscene, Abject, Traumatic", *October*, Vol. 78 (Autumn, 1996), 106-124.

· Freud, Sigmund. "Remembering, Repeating, and Working-Through (1914)", *The Standard Edition of the Complete Psychological Works of Sigmund Freud 12*. translated by James Stachey (London: The Hogarth Press, 1958 [1914]), 147-156.

· ──, "Mourning and Melancholia", *The Standard Edition of the Complete Psychological Works of Sigmund Freud 14*. translated by James Stachey (London: The Hogarth Press, 1957 [1915]), 243-258.

· ──, "Beyond the Pleasure Principle (1920)", *The Standard Edition of the Complete Psychological Works of Sigmund Freud 18*. translated by James Stachey (London: The Hogarth Press, 1975), 3-64.

· Frost, Randy O. and Gail Steketee, *Stuff: Compulsive Hoarding and the Meaning of Things* (New York: Mariner Books), 2011 [2010].

· Gao, Minglu. ed., *Inside Out: New Chinese Art* (Berkeley: University of California Press, 1998).

· ──, *Total Modernity and the Avant-Garde in Twentieth-Century Chinese Art* (Cambridge: The MIT Press, 2011).

· Wu. Hung, *Remaking Beijing: Tiananmen Square and the Creation of a Political Space* (Chicago: The University of Chicago Press, 2005).

· ──, *Transience: Chinese Experimental Art at the End of the Twentieth Century* (Chicago: University of Chicago Press, 2005).

· Nickas, Robert. "Felix Gonzalez-Torres: All the Time in the World", *Flash Art* (International Edition) 39 (January/February 2006), 90-93.

· Spector, Nancy. *Felix Gonzalez-Torres* (New York: Guggenheim Museum, 1995).

· Taylor, Brandon. *Contemporary Art: Art Since 1970* (Upper Saddle River, New Jersey: Prentice Hall, 2005).

거세된 여자들 : 메리 켈리와 루이즈 부르주아

· 박선영, 〈클라인의 죽음미학과 루이즈 부르주아〉, 《한국 라캉과 현대정신분석학회 정기학술대회 프로시딩》(2007년 11월), 57-71.

· Alcoff, Linda. "Cultural Feminism versus Post-Structuralism: The Identity Crisis in Feminist Theory", *Signs*, Vol. 3, No. 3 (1988), 405-436.

· Apter, Emily. "Fetishism and Visual Seduction in Mary Kelly's 'Interim,'" *October*, Vol. 58 (Autumn 1991), 97-108.

· Bloch, Susi. "An Interview with Louise Bourgeois", *Art Journal*, Vol. 34, No. 5 (Summer 1976), 370-373.

· Broude, Norma and Mary D. Garrard eds., *The Power of Feminist Art* (London: Thames and Hudson, 1994).

· Carson, Juli. "(Re)Viewing Mary Kelly's Post-Partum Document", *Documents* (Fall 1998).

· Gouma-Peterson, Thalia and Patricia Mathews, "The Feminist Critique of Art History", *Art Bulletin* (September 1987), 326-357.

· Iversen, Margaret. et. al., *Mary Kelly* (London: Phaidon, 1997).

· Kelly, Mary. *Imaging Desire* (Cambridge: The MIT Press, 1996).

· ——, *Post-Partum Document* (Berkeley: University of California Press, 1983).

· Klein, Melanie. "Mourning and Its Relation to Manic-Depressive States", Rita V. Frankiel ed., *Essential Papers on Object Loss* (New York: New York University Press, 1994), 95-122.

· Koch, Barry J. and Harold K. Bendicsen, Joseph Palombo, *Guide to Psychoanalytic Developmental Theories* (New York: Springer, 2009).

· Lacan, Jacques and the école freudienne, ed. by Juliet Mitchell and Jacqueline Rose, *Feminine Sexuality* (New York: W. W. Norton & Company, 1985).

· Linker, Kate. "Representation and Sexuality", *Art After Modernism: Rethinking Representation*, Brian Wallis ed.(New York: The New Museum of Contemporary Art, 1984), 391-415.

· Molesworth, Helen. "House Work and Art Work", *October*, Vol. 92(Spring 2000), 71-97.

· Mulvey, Laura. "Visual Pleasure and Narrative Cinema", *Screen*(Autumn 1975), 14-26.

· Nixon, Mignon. "Bad Enough Mother", *October*, Vol. 71(Winter 1995), 70-92.

· ———, "Losing Louise", *October*, Vol. 134(Fall 2010), 122-132.

· ———, *Fantastic Reality: Louise Bourgeois and a Story of Modern Art*(Cambridge: The MIT Press, 2005).

· Nochlin, Linda. *Women, Art, and Power and Other Essays*(New York: Harper & Row, 1988).

· Potts, Alex. "Louise Bourgeois: Sculptural Confrontations", *Oxford Art Journal*, Vol. 22, No. 2(1999), 39-53.

· Storr, Robert and Paulo Herkenhoff, Allan Schwartzman eds. *Louise Bourgeois*(London: Phaidon, 2003).

· Wagner, Anne M. "Bourgeois Prehistory, or the Ransom of Fantasies", *Oxford Art Journal*, Vol. 22, No. 2(1999), 5-23.

· Weinstock, Jane. "No Essential Femininity: A Conversation between Mary Kelly and Paul Smith", *Camera Obscura*(Spring/Summer 1985), 148-157.

구원 없는 삶 : 온 가와라와 오노 요코

· 中原雄介,〈密室の絵画〉,《美術批評》(1956年 6月), 20-30.

· 山田諭し,〈溫河原 研究ノート〉,《美術史における軌跡と波紋》(東京: 中央公論美術出版, 1996).

· Anderson, Benedict. *Imagined Communities: Reflections on the Origin and Spread of Nationalism*(London: Verso, 2002 [1983]).

· Harada, Hiroko. *Aspects of Post-War German and Japanese Drama(1945-1970): Reflections on War, Guilt, and Responsibility*(Lewiston: The Edwin Mellen Press, 2000).

· Haskell, Barbara and John G. Hanhardt, *Yoko Ono: Arias and Objects*(Salt Lake City: Peregrine Smith Books, 1991).

· Hobsbawm, Eric. *The Age of Extremes: A History of the World, 1914-1991*(New York:

Vintage Books, 1994).

· Hopkins, Jerry. *Yoko Ono* (New York: Macmillan Publishing Company, 1986).

· Igarashi, Yoshikuni. *Bodies of Memory: Narratives of War in Postwar Japanese Culture, 1945-1970* (Princeton: Princeton University Press, 2000).

· Kawara, On. *On Kawara 1952-1956 Tokyo* (Tokyo: Parco Co., Ltd., 1991).

· ———, *On Kawara: Continuity /Discontinuity 1963-1979* (Stockholm: Moderna Museet, 1980).

· Kazuko, Tsurumi. *Social Change and the Individual: Japan Before and After Defeat in World War II* (Princeton: Princeton University Press, 1970).

· Lifton, Robert Jay. *The Broken Connection: On Death and the Continuity of Life* (New York: Simon and Schuster, 1979).

· ———, *Death in Life: Survivors of Hiroshima* (New York: Random House, 1967).

· Munroe, Alexandra and Jon Hendricks, ed., *Yes Yoko Ono* (New York: Japan Society, 2000).

· Scarry, Elaine. *The Body in Pain: The Making and Unmaking of the World* (New York: Oxford University Press, 1985).

· Takashi, Murakami. ed. *Little Boy: The Arts of Japan's Exploding Subculture* (New York: Japan Society Gallery 2005).

· The Miami Theory Collective ed., *Community at Loose Ends* (Minneapolis: University of Minneapolis Press, 1991).

· Watkins, Jonathan. ed, *On Kawara* (Contemporary Artsists) (London: Phaidon, 2002).

고향을 잃은 사람들 : 히지카타 다쓰미와 양혜규

· 김범, 《고향》(작가출판, 1995).

· 박찬경, 〈고독한 유령의 호출〉, 《아트인컬처》(2014년 7월).

· 박찬경, 〈귀신, 간첩, 할머니, 예술가의 협업〉, 박찬경 외, 《귀신 간첩 할머니 : 근대에 맞서는 근대》(현실문화, 2014).

· 양혜규·주은지 외 공저, 《절대적인 것에 대한 열망이 생성하는 멜랑콜리》(현실문화 2009).

· 《사동 30번지 – 양혜규》(인천문화재단, 2006).

· 滝口修造, 〈鎌鼬-真空の巣へ〉, 《鎌鼬-細江英公写真集》(現代思潮社, 1969).

· ———, 〈不世出の物〉, 國士巖谷, 《封印された星》(平凡社, 2004).

338

· 渋沢竜彦, 〈肉体の不安に立つ暗黒舞踊〉, 《展望》(1968. 7), 101.

· 石原慎太郎, 〈土方巽の怪奇な輝き〉, 《土方巽の舞踏-肉体のシュルレアリスム, 身体のオントロジー〉(川崎市岡本太郎美術館, 2003).

· 細江英公, 〈鎌鼬里再訪〉, 《芸術新潮》49, 3(1998. 03).

· 元藤燁子, 《土方巽とともに》(筑摩書房, 1990).

· 清水正, 《暗黒舞踏論》(鳥影社, 2005).

· Agamben, Giorgio. translated by Michael Hardt, *The Coming Community* (Minneapolis: University of Minnesota Press, 2007 [1993]).

· Bourriaud, Nicolas. translated by Simon Pleasance and Fronza Woods, *Relational Aesthetics* (Les Presses du reel, 2002 [1998]).

· Boym, Svetlana. *The Future of Nostalgia* (New York: Basic Books, 2001)

· Cornyetz, Nina. *Dangerous Women, Deadly Words: Phallic Fantasy and Modernity in Three Japanese Writers* (Stanford: Stanford University Press, 1999).

· Goodman, David G. *Japanese Drama and Culture in the 1960s: The Return of the Gods* (Armonk, New York: An East Gate Book, 1988).

· Harootunian, H. D. "Disciplinizing Native Knowledge and Producing Place: Yanagita Kunio, Origuchi Shinobu, Takata Yasuma", *Culture and Identity: Japanese Intellectuals During the Interwar Years*, J. Thomas Timer ed.(Princeton: Princeton University Press, 1990), 99-127.

· Hoffman, Ethan. et al., *Butoh: Dance of the Dark Soul* (New York: Aperture, 1987).

· Hornblow, Michael. "Bursting Bodies of Thought: Artaud and Hijikata", *Performance Paradigm* 2(March 2006), 26-44.

· Igarashi, Yoshikuni. *Bodies of Memory: Narratives of War in Postwar Japanese Culture, 1945-1970* (Princeton: Princeton University Press, 2000).

· Ivy, Marilyn. *Discourses of the Vanishing: Modernity, Phantasm, Japan* (Chicago: The University of Chicago Press, 1995).

· Jacobson, Karen ed, *Asymmetric Equality: Haegue Yang* (Los Angeles: California Institute of the Arts/ REDCAT, 2008).

· Joo, Eungie, Yumi Kang, Michelle Piranio eds., *Condensation: Haegue Yang* (Seoul: Arts

Council Korea, 2009).

· Klein, Susan Blakeley. *Ankoku Butoh: The Premodern and Postmodern Influences on the Dance of Utter Darkness* (Ithaca: Cornell University East Asia Program, 1988).

· Koschmann, Victor. "Folklore Studies and the Conservative Anti-Establishment in Modern Japan", *International Perspective on Yanagita Kunio and Japanese Folklore Studies*, J. Victor Koschmann, Oiwa Keibo and Yamashita Shinji ed.(Ithaca: Cornell University, 1985), 131–164.

· Kuniyoshi, Kazuko. "Two Kinjiki: Diametrical Oppositions", *The Drama Review*, Vol. 50, No. 2(Summer 2006).

· Kurihara, Nanako. "The Most Remote Thing in the Universe: Critical Analysis of Hijikata Tatsumi's Butoh Dance"(Ph.D. diss., New York University, 1996).

· ——, "Hijikata Tatsumi: The Words of Butoh", *The Drama Review 44*, No. 1(Spring, 2000).

· Merewether, Charles. ed. *Art Anti-Art Non-Art: Experimentations in the Public Sphere in Postwar Japan 1950-1970* (Los Angeles: The Getty Research Institute, 2007).

· Moore, Shannon C. "Ghosts of Premodernity: Butoh and the Avant-Garde", *Performance Paradigm* 2(March 2006), 45–47.

· Munroe, Alexandra ed. *Japanese Art After 1945: Scream Against the Sky* (New York: H. N. Abrams, 1994).

· Nancy, Jean-Luc. translated by Peter Conner, *The Inoperative Community* (Minneapolis: University of Minnesota Press, 1991).

· Pine II, B. Joseph and James H. Gilmore, *The Experience Economy: Work is Theater & Every Business a Stage* (Boston: Harvard Business School Press, 1999).

· Rancière, Jacques. "The Emancipated Spectator", *Artforum*, Vol. 45, No. 7(March 2007).

· Tatsumi, Hijikata. "Inner Material/Material"(1960), trans. Nanako Kurihara, *The Drama Review* 44, No. 1(Spring 2000).

· Viala, Jean and Nourit Masson-Sekine eds. *Butoh: Shades of Darkness* (Tokyo: Shufunotomo Co. Ltd., 1991).

· Vidler, Anthony. *The Architectural Uncanny* (Cambridge: The MIT Press, 1992).

· ——, *Warped Space: Art, Architecture, and Anxiety in Modern Culture* (Cambridge: The MIT Press, 2000).

· Yanagita, Kunio. *The Legends of Tōno*, trans. Ronald A. Morse(Tokyo: The Japan Foundation, 1975).

우리의 밝은 미래 : 이불과 안규철

· 김정헌·안규철·윤범모·임옥상 편, 《정치적인 것을 넘어서 : 현실과 발언 30년》(현실문화, 2012).
· 김홍중, 《마음의 사회학》(문학동네, 2009).
· 박찬경, 〈Lee Bul: 패러디적·아이러니적 현실에 대한 패러디와 아이러니〉, 《공간》(1997년 2월), 76-85.
· 슬라보예 지젝, 김서영 옮김, 《시차적 관점》(마티, 2009).
· 심보선·김홍중, 〈87년 이후 스노비즘의 계보학〉, 《문학동네》(2008 봄), 367-386.
· 심보선, 《그을린 예술》(민음사, 2013).
· 안규철 외, 《모든 것이면서 아무것도 아닌 것》(사무소, 워크룸프레스, 2014).
· ──, 〈'거룩한 미술'로부터의 해방: '현발'과 나의 만남〉, 《현실과 발언》(열화당, 1985).
· ──, 《아홉 마리 금붕어와 먼 곳의 물》(현대문학, 2013).
· ──, 《그 남자의 가방》(현대문학, 2014).
· 한병철, 김태환 옮김, 《피로사회》(문학과지성사, 2012).
· 허먼 멜빌, 공진호 옮김, 《필경사 바틀비》(문학동네, 2011).
· Agamben, Giorgio. *Potentialities: Collected Essays in Philosophy*, trans. Daniel Heller-Roazen(Stanford: Stanford University Press, 1999).
· Baudrillard, Jean. *Simulacra and Simulation*, trans. Sheila Faria Glaser(Ann Arbor: The University of Michigan Press, 1994).
· Caruth, Cathy. *Unclaimed Experience: Trauma, Narrative, and History*(Baltimore and London: The Johns Hopkis University Press, 1996).
· Deleuze, Gilles. "Bartleby; or The Formula", *Essays Critical and Clinical*, trans. Daniel W. Smith and Michael A. Greco(Minneapolis: University of Minnesota Press, 1997), 68-90.
· Freud, Sigmund. "The Uncanny", *The Standard Edition of the Complete Psychological Works of Sigmund Freud* Vol. 17, trans. James Strachey(London: The Hogarth Press, 1955), [1919].
· ──, "Remembering, Repeating and Working-Through", *The Standard Edition of the*

Complete Psychological Works of Sigmund Freud Vol. 12, trans. James Strachey (London: The
Hogarth Press, 1958), [1914], 147-156.

· ――, "Beyond the Pleasure Principle (1920)", *The Standard Edition 18* (London: The Hogarth
Press,1955).

· Haraway, Donna J. *Simians, Cyborgs, and Women: The Reinventive of Nature* (New York:
Routledge, 1991).

· Hardt, Michael and Antonio Negri, *Empire* (Cambridge: Harvard University Press, 2000).

· *Lee Bul: Live Forever, Act One*, ext. cat.(San Francisco: San Francisco Art Institute, 2001).

· *Lee Bul: The Divine Shell*, ext. cat.(Vienna: Bawag Foundation, 2001).

· Lee, Bul. "Beauty and Trauma", *Art Journal* (Fall 2000).

· Lee, J. B. "Lee Bul: Stealth and Sensibility", *Art News* (April 1995).

· Morley, Simon. ed. *The Sublime: Documents of Contemporary Art* (London: White Chapel
Gallery, 2010).

· Murray, Soraya. "Cybernated Aesthetics: Lee Bul and Body Transfigures", *Performance Art
Journal* 89(2008).

· Volkart, Yvonne. "This Monstrosity, This Proliferation, Once Upon a Time Called Woman,
Buttefly, Asian Girl", *Make: The Magazine of Women's Art* (September/November 2000).

재난의 유토피아 또는 디스토피아 : 프란시스 알리스와 나카무라 마사토

· www.francisalys.com

· http://wawa.or.jp/en/

· 나오미 클라인, 김소희 옮김, 《쇼크 독트린 : 자본주의 재앙의 도래》(살림 Biz, 2008).

· 나카무라 마사토, 〈일탈의 창조 프로세스 : 자신들의 장소를 자신들이 창조하는 지속가능한
아트 프로젝트〉, 《Visual》 Vol. 7(2010), 67-79.

· 리베카 솔닛, 김정아 옮김, 《걷기의 역사》(민음사, 2003).

· 슬라보예 지젝 외, 유영훈 옮김, 《점령하라》(RHK, 2011).

· 쓰루미 슌스케 외, 윤여일 옮김, 《사상으로서의 3·11 : 대지진과 원전 사태 이후의 일본과 세
계를 사유한다》(그린비, 2012).

· 윤해동, 〈'국체'와 '국민'의 거리 - 탈식민 시기의 식민주의〉, 《역사문제연구》 제15호(2005.

12), 61-95.

· 자크 랑시에르, 주형일 옮김, 《미학 안의 불편함》(인간사랑, 2012).

· 폴 비릴리오, 이재원 옮김, 《속도와 정치》(그린비, 2004).

· 해리 하루투니언, 정기인·이효인 옮김, 《착한 일본인의 탄생》(제이앤씨, 2011).

· Bishop, Claire. "Antagonism and Relational Aesthetics", October, Vol. 110(Fall 2004), 51-79.

· ──, "The Social Turn: Collaboration and Its Discontents", Artforum(February 2006), 178-183.

· ──, Artificial Hells: Participatory Art and the Politics of Spectatorship(London: Verso, 2012).

· ──, ed., Participation(London: White Chapel, 2006).

· Bourriaud, Nicolas. translated by Simon Pleasance and Fronza Woods, Relational Aesthetics(Les Presses du réel, 2002 [1998]).

· Buchloh, Benjamin. "Conceptual Art 1962-1969: From the Aesthetic of Administration to the Critique of Institutions", October 55(Winter 1990), 105-143.

· Dezeuze, Anna. "Francis Alÿs interview with Anna Dezeuze: Walking the Line", Art Monthly, Vol. 323(February 2009).

· Ferguson, Russel. et. al., Francis Alÿs(London: Phaidon, 2007).

· Ferguson, Russel. Francis Alÿs: Politics of Rehearsal(Los Angeles: Hammer Museum, 2007).

· Jackson, Shannon. Social Works: Performing Art, Supporting Publics(New York: Routledge, 2011).

· Kester, Grant H. Conversation Pieces: Community and Communication in Modern Art (Berkeley: University of California Press, 2004).

· ──, "Lessons in Futility: Francis Alÿs and the Legacy of May '68", Third Text, Vol. 23, issues 4(July 2009).

· ──, The One and the Many: Contemporary Collaborative Art in a Global Context(Durham: Duke University Press, 2011).

· LaCapra, Dominick. Writing History, Writing Trauma(Baltimore: The Johns Hopkins University Press, 2001).

· Molesworth, Helen. *Work Ethic* (Baltimore : The Baltimore Museum of Art, 2003).

· Pine II B., Joseph and James H. Gilmore, *The Experience Economy : Work is Theater & Every Business a Stage* (Boston : Harvard Business School Press, 1999).

· Solnit, Rebecca. *A Paradise Built in Hell : The Extraordinary Communities That Arise in Disaster* (New York : Penguin Books, 2009).

· ——, "Diary", *London Review of Books*, Vol. 24, No. 9–10 (May 2012), 35–37 (http://www. lrb.co.uk/v34/n09/rebecca-solnit/diary).

작가의 죽음과 소멸된 원작 : 마르셀 뒤샹과 솔 르윗

· 제러미 리프킨, 이경남 옮김, 《공감의 시대》(민음사 2010).

· Amabile, Teresa M. "A Model of Creativity and Innovation in Organizations", *Research in Organizational Behavior*, Vol. 10 (1988), 123–167.

· Barthes, Roland. "The Death of the Author", *Image Music Text*, trans. by Stephen Heath (New York : Hill and Wang, 1977), 145–147.

· Buchloh, Benjamin. "Conceptual Art 1962–1969 : From the Aesthetic of Administration to the Critique of Institutions", *October*, Vol. 55 (Winter 1990), 105–143.

· Bürger, Peter. *Theory of the Avant-Garde, trans. Michael Shaw* (Minneapolis : University of Minnesota Press, 1984).

· Buskirk, Martha. "Throughly Modern Marcel", *October*, Vol. 70 (Fall 1994), 113–125.

· ——. "Commodification as Censor : Copyrights and Fair Use", *October*, Vol. 60 (Spring 1992), 82–109.

· ——. *The Contingent Object of Contemporary Art* (Cambridge : The MIT Press, 2003).

· Camfield, William. "Marcel Duchamp's Fountain : Aesthetic Object, Icon, or Anti-Art?", Thierry de Duve ed. *The Definitely Undefined Marcel Duchamp* (Cambridge : The MIT Press, 1991), 133–178.

· ——. *Marcel Duchamp : Fountain* (Houston : Houston Fine At Press, 1989).

· Cross, Susan and Denise Markonish, eds., *Sol LeWitt : 100 Views* (New Haven : Yale University Press, 2009).

· Hick, Darren Hudson. "Making Sense of the Copyrightability of Plots : A Case Study in the

Ontology of Art", *The Journal of Aesthetics and Art Criticism*, Vol. 67, No. 4(Fall, 2009).

· Jaszi, Peter and Martha Woodmansee eds., *The Construction of Authorship: Textual Appropriation in Law and Literature*(Post-Contemporary Interventions)(Durham: Duke University Press, 1994).

· Joselit, David. *Infinite Regress: Marcel Duchamp 1910-1941* (Cambridge: The MIT Press, 1998).

· Krauss, Rosalind. "The Originality of the Avant-Garde: A Postmodernist Repetition", *October*, Vol. 18(Fall 1981), 47-66.

· Kwon, Miwon. *One Place After Another: Site-Specific Art and Locational Identity* (Cambridge: The MIT Press, 2002).

· LeWitt, Sol. "Paragraphs on Conceptual Art", Peter Osborne ed., *Conceptual Art* (London: Phaidon Press, 2002), 213-215.

· Lydiate, Henry. "Contracts & Moral Rights: Authenticating Sol LeWitt", *Art Monthly* (July-August, 2012), 358.

· Meyer, James. "The Minimal Unconscious", *October*, Vol. 130(Fall 2009), 141-176.

· Molesworth, Helen. ed., *Work Ethic*(Baltimore: The Baltimore Museum of Art, 2004).

· Nesbit, Molly. "What Was an Author?", *Yale French Studies*, No. 73(1987), 229-257.

· North, Michael. "Authorship and Autography", *PMLA*, Vol. 116, No. 5(October 2001), 1377-1385.

· Pillow, Kirk. "Did Goodman's Distinction Survive LeWitt?", *The Journal of Aesthetics and Art Criticism* Vol. 61, No. 4(Autumn 2003), 365-380.

스펙터클 앞에 잃은 감각: 로버트 어윈과 라 몬티 영

· 기 드보르, 유재홍 옮김, 《스펙터클의 사회》(울력, 2014).
· 수전 손태그, 이민아 옮김, 《해석에 반대한다》(이후, 2013).
· Weschler, Lawrence. *Seeing is Forgetting the Name of the Things One Sees: A Life of Contemporary Artist, Robert Irwin* (Berkeley, University of California Press, 1982).
· Bourriaud, Nicolas. *Relational Aesthetics* (Paris: Les Presses du Réel, 2002).
· Duckworth, William and Richard Fleming eds., *Sound and Light: La Monte Young and*

Marian Zazeela (Lewisburg: Bucknell University Press, 1996).

· Foster, Hal. "Dan Flavin and the Catastrophe of Minimalism", in Jeffrey Weiss ed. *Dan Flavin: New Light* (New Haven: Yale University Press, 2006), 133-151.

· ———, "Six Paragraphs on Dan Flavin", *Artforum* (February 2005), 160-162.

· Fried, Michael. "Art and Objecthood", *Minimal Art: A Critical Anthology*, Gregory Battcok ed.(Berkeley: University of California Press, 1995 [1968]), 116-147.

· Grimshaw, Jeremy. *Draw a Straight Line and Follow It: The Music and Mysticism of La Monte Young* (Oxford: The Oxford University Press, 2012).

· Jenkins, Janet. ed. *In the Spirit of Fluxus*, exh. cat.(Minneapolis: Walker Art Center, 1993).

· Joselit, David. *American Art Since 1945* (New York: Thames & Hudson, 2003).

· Joseph, Branden W. "The Tower and the Line: Toward a Genealogy of Minimalism", *Grey Room* 27 (Spring 2007), 58-81.

· Kahn, Douglas. *Noise Water Meat: A History of Sound in the Arts* (Cambridge: The MIT Press, 1999).

· Kotz, Liz. "Post-Cagean Aesthetics and the 'Event' Scores", *October*, Vol. 95 (Winter 2001), 54-89.

· Krauss, Rosalind. "The Cultural Logic of the Late Capitalist Museum", *October*, Vol 54(1990), 3-17.

· ———, "Overcoming the Limits of Matter: On Receiving Minimalism", *American Art of the 1960s* (New York: The Museum of Modern Art, 1991), 123-141.

· ———, "Allusion and Illusion in Donald Judd" (1966), *Perpetual Inventory* (Cambridge: The MIT Press, 2010), 91-100.

· Leider, Philip. "Robert Irwin", exh. cat. *Robert Irwin Kenneth Price* (Los Angeles, Los Angeles County Museum of Art, 1966).

· Nyman, Michael. "Intellectual Complexity in Music", *October*, Vol. 13 (Summer 1980).

· ———, *Experimental Music: Cage and Beyond* (Cambridge: Cambridge University Press, 1999 [1974]).

· Perchuk, Andrew J. "From Otis to Ferus: Robert Irwin, Ed Ruscha, and Peter Voulkos in Los Angeles, 1954-1975" (Ph.D. Dissertation, Yale University, 2006).

· Potter, Keith. *Four Musical Minimalists: La Monte Young, Terry Riley, Steve Reich, Philip Glass* (Cambridge: Cambridge University Press, 2000).

· Strickland, Edward. *Minimalism: Origins* (Bloomington: Indiana University Press, 1993).

· Tuchman, Maurice. ed. *A Report on Art & Technology Program of the Los Angeles County Museum of Art 1967-1971* (Los Angeles: Los Angeles County Museum of Art, 1971).

· Young, La Monte. ed., *An Anthology of Chance Operations, Concept Art, Antiart, Indeterminacy, Plans of Action, Diagrams, Music, Dance Constructions, Improvisation, Meaningless Work, Natural Disasters, Compositions, Mathematics, Essays, Poetry* (New York: George Maciunas and Jackson MacLow's Private Publication, c.1962).

· ──, "Lecture 1960", *The Tulane Drama Review*, Vol. 10, No. 2 (Winter 1965).

찾아보기

남겨진 자들을 위한 미술

지은이 | 우정아

1판 1쇄 발행일 2015년 9월 14일
1판 2쇄 발행일 2016년 10월 24일

발행인 | 김학원
경영인 | 이상용
편집주간 | 김민기 위원석 황서현
기획 | 문성환 박상경 임은선 김보희 최윤영 조은화 전두현 최인영 이혜인 이보람
디자인 | 김태형 유주현 구현석 박인규
마케팅 | 이한주 김창규 이정인 함근아
저자·독자서비스 | 조다영 윤경희 이현주(humanist@humanistbooks.com)
스캔·출력 | 이희수 com.
조판 | 홍영사
용지 | 화인페이퍼
인쇄 | 청아문화사
제본 | 정민문화사

발행처 | (주) 휴머니스트 출판그룹
출판등록 | 제313-2007-000007호(2007년 1월 5일)
주소 | (03991) 서울시 마포구 동교로23길 76(연남동)
전화 | 02-335-4422 팩스 | 02-334-3427
홈페이지 | www.humanistbooks.com

ⓒ 우정아, 2015
ISBN 978-89-5862-952-8 93600

• 이 도서의 국립중앙도서관 출판예정도서목록(CIP)은 서지정보유통지원시스템 홈페이지(http://seoji.
 nl.go.kr)와 국가자료공동목록시스템(http://www.nl.go.kr/kolisnet)에서 이용하실 수 있습니다.(CIP
 제어번호: CIP2015023765)

편집주간 | 황서현
기획 | 정다이
편집 | 박민영
디자인 | 유주현
문의 | 전두현(jdh2001@humanistbooks.com)